U0102241

傅谨 主编 艺术教室

中外戏剧史（修订版）

刘彦君 廖奔 著

广西师范大学出版社
GUANGXI NORMAL UNIVERSITY PRESS

图书在版编目（CIP）数据

中外戏剧史（修订版）／ 刘彦君，廖奔著. —2 版. —桂林：
广西师范大学出版社，2019.1（2019.8 重印）
（艺术教室／傅谨主编）
ISBN 978-7-5598-1566-8

Ⅰ．①中… Ⅱ．①刘…②廖… Ⅲ．①戏剧史—世界 Ⅳ．①J809.1

中国版本图书馆 CIP 数据核字（2019）第 009467 号

广西师范大学出版社出版发行

（广西桂林市五里店路 9 号　邮政编码：541004）
（网址：http://www.bbtpress.com）
出版人：张艺兵
全国新华书店经销
湛江南华印务有限公司印刷
（广东省湛江市霞山区绿塘路 61 号　邮政编码：524002）
开本：889mm ×1 194 mm　1/24
印张：13 $\frac{4}{24}$　字数：210 千字
2019 年 1 月第 2 版　　2019 年 8 月第 2 次印刷
印数：5 001～10 000 册　定价：52.00 元

如发现印装质量问题，影响阅读，请与出版社发行部门联系调换。

丛 书 总 序

这套"艺术教室"丛书是为大学开展艺术教育编撰的。

教育不仅仅是为了知识的传播与技能的培养，更是为了标志着人类文明进程与社会进步的人格养成，大学教育尤其如此。孔子说"入其国，其教可知"，孔子的意思是说，通过诗、书、乐、易、礼这些不同的教材与科目、不同的教育模式教化国民，会在民众人格养成中起到不同的效用。欧洲工业革命以来逐渐成形的现代教育体系极大地丰富了教育的内涵，国民教育所使用的早就已经不再局限于某种单一的教材与教育模式。从人格养成的角度看，多种科目相结合的教育模式，更适宜于培养社会发展所需要的综合型人才，但对于中国而言，这个教育体系的引进为时太短，还远远未到成熟的地步，其中难免会有不少缺失，而艺术教育方面的严重滞后，就是这种缺失的重要表征之一。相对于更能直接地培养人们经世致用能力的科目，尤其是自然科学方面的科目以及其他实用性科目而言，艺术教育的重要性，尤其是艺术教育在整个基础教育体系中的地位，远未得到足够的重视。

人是有精神生活并且需要精神生活的动物，在人格养成的过程中，艺术教育的特殊意义就在于通过诗意的方式陶冶人的性情，丰富人的心灵，由此充实人们的精神世界。在人类物欲急剧膨胀以至于物质与精神两方面的追求严重失衡，人格被扭曲了的时代，艺术因其具备有助于人格健康发展的矫正作用，它对于人类

生存与未来的特殊意义，正在越来越清晰地凸显在我们面前。孔子两千多年前就已经认识到"温柔敦厚，诗教也"，"温柔敦厚而不愚，则深于诗者也"，确实，性情中的"温柔敦厚"，尤其是不失之于"愚"的温柔敦厚并不能生而得之，它需要后天的教育与培养。如果我们认同孔子所推崇的这种人格境界，就不难认同艺术的价值，以及艺术教育的价值。

诚然，随着越来越多有识之士开始提倡实施素质教育，艺术教育的意义也日益成为社会共识，20世纪90年代中叶以后，国内艺术教育开始迅速升温，除各地原有的艺术专业院校和中等艺术专业学校升格成立的艺术专业院校外，普通的综合性大学也纷纷在公共艺术教研室基础上新建艺术系科、专业。然而，因为长期以来艺术专业教育领域偏重于技术层面的教学，史、论方面的基础研究严重滞后，各地普遍感觉缺乏合适的教材与教学参考资料，普通高校艺术系科、专业的基础艺术史论教材，尤其是针对非艺术专业的大学生普及艺术基础知识所需的合格教材与教学参考资料的需求尤显迫切。因此，组织专家编写一套艺术史、论著作，以不同门类的史、论著作构成一个格局相对完整的艺术史论文库，实为契合时机之举。出于这样的考虑，我们邀集国内各艺术门类的著名专家，编撰了这套丛书，它包括音乐、美术、戏剧、舞蹈、影视五大门类，每个门类均分为史、论以及资料三册，使读者一册在手，能够基本了解该门类艺术的整体状况或该门类艺术的基本规律，掌握该领域最重要的历史文献。而各位作者都是在所涉领域浸淫多年，学有所长且思想敏锐、见解不凡的专家，因此才有可能以较为适中的篇幅，传递各艺术门类最核心的知识与最值得思考的观念。这样的设计，意在使该文库体现

出坊间类似图书所缺乏的实用性与鲜明特色，也更适宜于非专业艺术院校的艺术系科教学、艺术院校师生研习非本专业艺术门类课程，以及培养普通大学生接触与欣赏艺术的兴趣。

艺术随人类文明的诞生而诞生，随人类文明的进程不断变易；因此，每个民族都发展出了各种门类的艺术，但每个文明发展进程中出现的艺术又有所不同。即使同一艺术门类，不同民族在美学取向与发展路径上也会有很大的差异。艺术经常是民族的，它又是全人类的事业；如何兼顾艺术的民族性与世界性，对于这套丛书的所有作者都是一个很大的挑战。将艺术视为全人类共同的精神追求，赋予艺术研究世界性的视野，是本套丛书努力要体现的新的艺术观，也是当代中国艺术研究领域的诸多专家们对全球化时代的一种特殊回应。因此，这套书在编撰过程中，始终注意到将每一民族的艺术视为世界艺术整体的有机组成部分加以论述。要最终达到这样的目标，还需要更多的专家学者共同奋斗，我们所做的只是一种新的尝试；是否已经比较接近预想的目标，在多大程度上接近了这一目标，还有待于读者和同行们的检验。

我们期待着读者与同行们的反馈，希望这套书能为读者们打开艺术之门，并且让读者们喜欢。

傅谨

2004 年 5 月 5 日

目 录

第三章　中国戏曲　　　54

第四章　日本能、狂言与歌舞伎　　　90

第五章　文艺复兴到 19 世纪的欧洲戏剧发展　　　118

第八章 世界各地戏剧的发展状貌 **280**

导言：人类戏剧的播衍

　　在我们这个蓝色的星球上，分布着不同肤色而富于智慧的人群。他们生活着、劳作着、思考着、娱乐着。他们运用各种语言和形式，求得精神的陶冶、情感的抒发、心理的愉悦。戏剧就具有以上这些功能，因此成为人类普遍的艺术现象。

　　然而，如果我们向历史的纵深眺望，便会发现，戏剧对于世界的覆盖并不是那么均衡，各大陆迈上戏剧艺术之路的步履也不是那么一致。其间有着早期文明的异军突起、兴盛一时，也有着野蛮时代的饱受摧残、奄奄一息。戏剧的长河里，时而波澜壮阔，时而细流幽咽。但只要凝神静心，你始终听得到它一路奔突而来，呼啸向前的声音，直到它汇入现代文明的艺术汪洋。

　　人类戏剧的原始萌发，伴随着人类文明的曙光出现。似乎

世界上的任何民族，当她最初举行庆贺神明诞生或欢度节日庆典的宗教仪式时，都会和原始戏剧相遇。于是，当我们把目光投向5000年前的古埃及文明时，我们看到了她祭祀尼罗河神俄塞里斯时，有关俄塞里斯生平的盛大装扮表演。俄塞里斯祭祀的神圣程序被2000年后的古希腊人狂热的酒神崇拜所沿用，朝向世俗装扮表演发展。人类另一古老文明——印度，在它的"吠陀时代"（前13—前7世纪）之前，已经在频繁的祭祀活动中夹杂拟神行为。而中国在4000多年以前的尧、舜、禹时代，也有着众多史前时期宗教仪式中的原始戏剧活动，反映在一些先秦典籍如《尚书》、《吕氏春秋》里。可以说，当人们在原始的宗教庆典中，装扮神明、表演他们的故事时，无意识的原始戏剧就产生了。人类文明史反复证实了这一点，我们从美洲的玛雅文化、澳大利亚和非洲的土著部落文化、印度尼西亚的巴厘岛土著歌舞，以及更多例证里，都可以看到原始宗教戏剧的影子。

然而，人类从事有意识的戏剧行为，或者换句话说，戏剧作为一门艺术样式而独立存在，最初仅仅发生于少数几种文明当中。这几种文明是：古希腊、古印度和古代中国。古希腊于公元前534年举办的悲剧竞赛见于记载，宣告了人类戏剧成文史的开端。古印度梵剧是在公元前4世纪开始传播的。古希腊和古印度都产生了伟大的史诗作品，戏剧可以借鉴其内容并实现体裁转换。古代的中国戏剧，由于没有民族史诗的支撑和帮扶，在它形成较为完整的戏剧文学结构——以文学剧本的出现为标志——的路途上走过了漫长的旅程，而后于12世纪走向成熟。

站在当代的基点上回首遥望，人类戏剧的明亮光芒最初只在几个点上闪耀，这几个点上的光芒也并不同时亮起，它们呈间歇性递相呈现。然而，它们却持续不灭、生生不息，最终发展成

覆盖全球的状貌。我们不得不感戴人类早期戏剧对于现代文明的奠基之功。

人类古老戏剧的发展轨迹各不相同。古希腊和古罗马戏剧在放射了千年的璀璨光芒之后，随着罗马帝国的灭亡而中止，欧洲戏剧从此在中世纪宗教独裁的漫漫长夜里苟延残喘。印度梵剧则在持续盛行了1400年之后，于12世纪遭受了伊斯兰文化的冲击而断绝。中国戏剧却在12世纪初期真正脱离了原始与初级面貌，诞生了今天我们所知道的第一个完整剧本《张协状元》，标志着一种有意味的东方传统戏剧样式——戏曲的正式形成，从此生生不息，并不断向周边区域发射文化脉冲。

东方还有其他一些比较古老的传统戏剧样式。例如：日本的"能"，13世纪在中国舞乐文化的影响下，由传统祭祀节庆表演发展而成；孟加拉的"贾拉达"，其历史或许可以追溯到古代雅利安人的祭祀仪式；柬埔寨的"巴萨剧"，大约形成于吴哥王朝初期的10世纪；越南的"嘲剧"，或许发源于李陈朝时期（11—13世纪）。这些东方传统戏剧都流传到了今天，成为东方戏剧文化的丰富宝藏。但它们大都发生在印度文化和中国文化的影响圈之内，与这两地的古老戏剧有着一定的文化继承关系。

与东方各个封闭文明里自在发展、自我完善的戏剧不同，欧洲戏剧走过了一个由古老向近代不断蜕变，同时又不断扩张到世界其他地域的过程。古希腊和古罗马戏剧的伟大传统虽然断绝，中世纪教堂里宗教戏剧的活跃却延续了欧洲戏剧的人文传统。即使是在教堂戏剧时期，随着基督教的播迁，欧洲中世纪已经将她的戏剧文化推衍到一个较大的地域，为以后欧洲戏剧的复兴开垦了广阔的土壤，虽然这个宗教独裁阶段被史家称为黑暗时期。待到文艺复兴的曙光升起，欧洲各国由教堂戏剧传统中蜕变出来的

各类轻歌剧、滑稽戏、哑剧蜂拥而起，宫廷和乡间到处载歌载舞。其时英国的莎士比亚戏剧放射出万丈光芒，引出了欧洲戏剧继古希腊之后的又一个丰厚传统。而文艺思潮的模仿原则和趋实原则，奠定了欧洲戏剧分化为三大类型的哲学和美学的基础。这三大类型为话剧、歌剧和舞剧，分别以语言、音乐和舞蹈为主导性的舞台表现方式，不同于东方古老戏剧综合融会的舞台原则。东西方戏剧由此分途。西方戏剧又以话剧为主导样式，它为人类贡献了丰富的人文和文学瑰宝，以写实性的舞台方式区别于东方传统的写意性戏剧。

由世界史的整体趋势所决定，西方世界在地理大发现和工业革命以后，加快了一体化的步伐，其间几乎没有多少特色文明可以单独保存。由此，欧洲戏剧在文艺复兴以后的很大发展，可以视为一种各国大体同步的过程，虽然彼此时而有着差异，但经互相促发和诱导，最终形成西方戏剧文化的整体进步。因此，欧洲20世纪以前的戏剧发展，基本上是一系列思潮影响下的共同运动，由古典主义到浪漫主义，再到现实主义和自然主义，而不同的文艺思潮导致不同的戏剧流派形成，各自推出了经典性的代表人物和巨著，产生巨大的影响。相对来说，东方各个封闭的传统文明体系，是在西方工业文明崛起、挟军事和经济强势东来之时，才被陆续打破的。因此，西方戏剧更多呈共性特征，东方戏剧则保留了一些古老的特殊痕迹。

15世纪末的地理大发现使欧洲戏剧急剧扩张。最初西班牙把它的教堂戏剧带到了美洲，以后是英国、法国剧种的继续。随着欧洲在东方殖民地域的扩张，以及西方文化的东渐，西方戏剧也向东方不断渗透，蔓延到了非洲、亚洲，一直到大洋洲的广大地界。也可以说，西方戏剧随着英语、法语、西班牙语覆盖地域

的急剧扩大，迅速扩展成为世界性的戏剧现象。而印度、中国、日本等这些有着古老戏剧传统的亚洲国家，以及世界上任何语种的国家，也都逐步在自己的舞台上引进了西方戏剧样式，用本国语言来演出，同时也按照西方式样建造起众多的剧院供演出使用。于是西方戏剧在20世纪成为全球性的文化现象。

　　西方戏剧的渗透，引起了东方古老戏剧的观念变革，于是20世纪的东方可以视为戏剧变革的世纪，这些变革从日本、中国、东南亚以及其他传统国家的舞台变化中体现出来。但同时，西方戏剧产生了变革的强烈需求。其原因来自社会机体、宇宙观、哲学思潮、文艺思潮各方面的嬗变，也来自其朝向写实发展的穷途末路。因而，20世纪也是西方戏剧各种现代思潮和流派盛行的时期，从象征主义到表现主义，从存在主义到荒诞派，从现代派到后现代派，产生了众多的代表作家和作品。在自身的变革中，西方戏剧从东方传统的戏剧美学中汲取了灵感，这促进了东西方戏剧的交流和融通。

　　人类的步伐迈入了21世纪。戏剧这个至少有5000年历史的艺术样式，这个伴随人类文明始终的艺术样式，虽然不断遭受到现代新兴媒体艺术的冲击，却仍然成为我们这个星球上最为普及和盛行的艺术样式。它的足迹遍及人类各个群落，可以说有人群即有戏剧。戏剧已经成为人类文化不可或缺的部分，成为人类的一种生存方式。它还将伴随着人类历史的延伸而繁衍下去。

第一章
古希腊罗马戏剧

 古希腊的历史，可以追溯到公元前2000年至公元前1400年克里特岛的米诺斯文明时期。约于公元前750年，古希腊形成各城邦的联盟，政治、经济、军事力量崛起，并开始出现文化艺术的繁荣，成为西方文明的发祥地。

 迄今为止，历史提供给我们的迹象表明，人类最早的成熟戏剧形态非公元前6世纪在古希腊诞生的悲剧和喜剧莫属。之所以说它们是最早的成熟戏剧，是因为古希腊悲剧和喜剧已经具备了我们所理解的戏剧的全部要素，脱离宗教仪式的羁绊而成为纯粹的人类娱乐与审美活动，并以人物装扮和当场对话作为自己的主要舞台形式。它造就了一批伟大的剧作家，并产生了众多的戏剧文学剧本，为后人留下丰厚的文学遗产，它还通过哲人之口传述了最早的戏剧定义以及整个理论体系，它甚至用雄伟的剧场建筑向人类宣告了自己的独立存在。

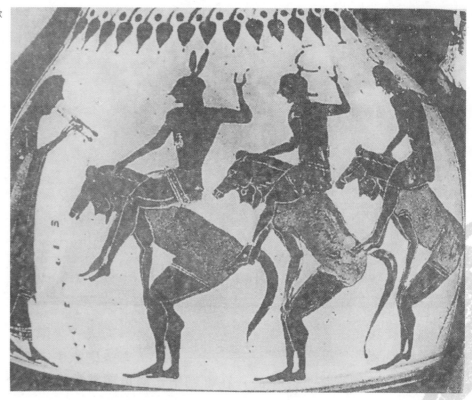

古希腊悲剧歌
队瓶画

古希腊悲剧和喜剧延续了300年，其后被古罗马①承接过去，继续繁衍了近600年。罗马从公元前4世纪开始扩张，逐渐崛起为军事帝国，于公元前146年征服希腊，并继承了它的文化和戏剧。罗马帝国在逐渐吞并从地中海到中亚的广大地域的同时，也把悲剧和喜剧演出带去。公元476年，西罗马帝国灭亡，由希腊开创的悲剧和喜剧演出传统也断绝了。

以后，欧洲经历了中世纪的长期宗教统治，其辉煌的戏剧传统横遭隔断，

① 在下文中，如无特别说明，"希腊"、"罗马"均指古希腊、古罗马。

只在教堂宗教戏剧中维系一点余脉。于是，欧洲戏剧的复兴，只好等待14世纪以后欧洲文艺复兴的历史机遇了。

第一节 古希腊悲剧和喜剧

一、酒神祭祀与戏剧比赛

酒神祭祀，是拉开古希腊悲剧和喜剧历史序幕的狂欢前奏。

希腊人认为，酒神狄俄尼索斯代表着人类生命的热情，代表着世界上一切非理念的力量，包括快乐和疯狂。因此，酒神祭祀和人们快乐地宣泄情绪连在一起，这种宣泄需要借助装扮表演来完成。于是，戏剧就应运而生了。首先，人们抬着狄俄尼索斯的神像，共同参与一场充满醉态的狂欢歌舞游行。然后来到祭台，把神像供奉在神坛上，呈上宰杀的山羊等供品，身着羊皮、头戴羊角的"羊人歌队"开始演唱《山羊之歌》，歌咏酒神的生平事迹，同时向他献上美好的赞颂。这种演唱最初只是一种单纯的咏唱，由领唱、合唱、对唱等组成，用双管箫进行伴奏，没有人物扮演。以后，要求人们能够把唱词中的场景再现出来，以增加演出的生动性，就由一个演员来专门扮饰人物。随着歌唱内容的展开，他轮流装扮其中的每一个人物，进行相应的模仿表演——第一位戏剧演员就此诞生。这种对唱和装扮形式，成为戏剧的滥觞。

逐渐地人们不再满足于仅仅表现酒神本人的事迹，而把表演内容扩大到展现其他神祇和英雄的故事。荷马史诗《伊利亚特》和《奥德赛》，为希腊戏剧的发展提供了最为直接的素材来源。歌队也不再专门装扮成羊人，而是随时根据歌唱的内容装扮成各类人物。人们从戏剧表演中得到更大的乐趣，于是把参加扮演的演员从一个增添到两三个。角色的增加，孕育了对话和戏剧冲突，戏剧动作也由此获得了稳定的依附。就这样，正式的戏剧诞生了。

希腊戏剧的第一个确切记录见于公元前534年。在这一年雅典举办的"城市酒神节"的各项活动中，加入了悲剧演出的竞赛。竞赛冠军得主的姓名保留了下来——塞士比斯，他成为世界上第一个为人所知的戏剧演员。

至此，戏剧完成了它从宗教仪式到

艺术的过渡，以一种独立于世的姿态，昂首阔步地走进了人类的艺术史册。

希腊诸城邦的一年之中，属于酒神的节日一共有四个：乡村酒神节、勒奈亚节、安提斯忒瑞亚节和城市酒神节。在每一个酒神节日中，都有戏剧比赛。每年三月至四月初举办的城市酒神节，是希腊全民性的大型活动，也是希腊所有宗教节日中最隆重热烈的。在节庆期间，不仅诉讼停止，全国休假，甚至监狱里的犯人也暂被释放，以便参加盛典。为保证有充足的观众，城邦还曾发放"观剧津贴"，用来鼓励人们看戏。

城市酒神节的悲剧和喜剧竞赛，成就了众多的悲喜剧作家，他们热衷于把自己的作品拿到竞赛中去获取成功和荣誉。参赛的程序是：提前一年，先由作者向一个评判委员会朗诵自己作品的片段，经过评委会的遴选，确定出合适的人选。被批准参赛的剧作家，就可以向当地的行政首脑申请组建一支歌队。执政者还从当地富绅中挑选一名赞助人作为歌队司理，由他来支出训练和演出费用，以及服装制作费——希腊富绅都以能充当这种角色而感到荣幸。城邦应尽的义务则是修建剧场，提供戏剧演员的

必要花费以及奖金。

二、悲剧与喜剧形态

希腊戏剧按照性质不同，可以分为悲剧和喜剧两种形态。

悲剧是希腊戏剧最先产生的样式，也是最为人们重视的样式。它的题材多半取自荷马史诗里的神话故事和历史传说，主要表现神的事迹和历史英雄的业绩，多采用诗的语言来叙述故事。它的结构严谨，风格庄重严肃，主题大多是有关城邦政治、宗教信仰、人的命运等，一般通过对一个人的厄运的描述，来调动观众心理上的怜悯和恐怖情绪。

悲剧演出的任务由演员和歌队共同承担，演员负责表演、装扮人物，歌队负责吟诵"开场歌"、"进场歌"、"退场歌"和插曲等，用以调节气氛、转接场景。

悲剧的主要演员仅限于三个，这三个演员可以扮演许多角色，包括女性角色，改扮的手段是使用不同的面具。当然，有时也增添几名临时演员来扮演无台词或台词很少的角色。面具使观众对剧中人物的年龄、身份、性格等特征

一目了然，甚至塑造出人物的精神面貌和喜怒哀乐的固定表情。最常见的悲剧面具造型是眉毛高举、额角紧蹙、嘴巴下垂，显示出内心的深沉悲哀。面具的嘴部呈喇叭形，有助于传扩声音。这些优点都使面具成为悲剧演出中必不可少的造型因素。由于使用面具，演员不必考虑人物的表情，而希腊戏剧对于人物的动作也没有特殊要求。悲剧表演的主要技能是演员的朗诵——嗓音是否优美、洪亮，是否能够让所有的观众都听清楚，这是判断一个演员好坏的基本标准。悲剧演员的服装也有固定要求，通常为一种长袖的、装饰得极其华丽的长袍，令人物显得高大和尊贵。服装的色彩也比较鲜艳，图案式样十分华贵，突出人物的风度。

歌队成员最初为50人，后来减为12人，最后又增至15人。歌队在悲剧演出中有不可替代的作用。它既是戏剧背景的叙述人，用以连接戏剧表演的情节间断；又是戏剧氛围的制造者和渲染者，力图唱出情境的严重、困难、恐怖等；也是戏剧效果的引导者，把观众引向期待的反应；甚至还可以是戏剧中的一个重要角色，与剧中其他人物交换看

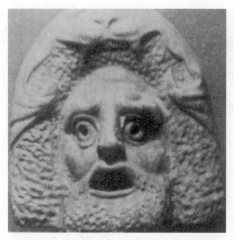

古希腊悲剧面具之一种

法、提出建议、参与整个情节的发展。当然，歌队在舞台上载歌载舞，也极大提高了戏剧的观赏性和吸引力。歌队的歌唱有音乐伴奏，运用的乐器有双管箫、竖琴、喇叭和打击乐器等。

希腊喜剧的出现要比悲剧晚，它从祭酒神的狂欢歌舞中的滑稽表演演变而来。喜剧带有强烈的即兴创作性质，充满了插科打诨和滑稽动作，因而一直得不到普遍重视。直到公元前487年，才被雅典当局定为大酒神节庆祝活动中的正式参演节目，但它被人们看作是比悲剧低下的演出形式。在每天的节目安排中，上午演悲剧，下午演喜剧。

喜剧不像悲剧那样以传说和历史英雄为主人公，它主要表现现实生活中

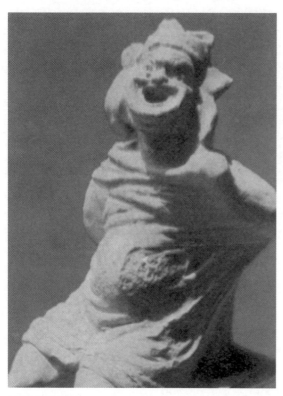

古希腊喜剧演员雕像

的普通人和日常生活琐事，并且杂有放纵狎昵的内容。按照当时的规定，妇女和孩子不能前去观看喜剧演出。喜剧不用韵文体，而是采用大众化的日常口语进行表演，它的结构比较灵活自由，风格轻松滑稽，追求幽默、讽刺和快乐的效果。另外，在合唱、服装、分场和设境方面，它也拥有更多的自由。

喜剧对于演员数量的限制不像悲剧那么严格，虽然大部分喜剧也由三个演员进行演出，但有时候根据需要也可以增加到五个。喜剧演员的服装也不像悲剧那么庄重，大多从日常生活服装演化而来。喜剧演员的外衣总是做得十分短小，以增加滑稽效果。为了强调喜剧性的"裸体"，演员要穿上肉色紧身衣，里面还常常加上衬垫，以使身体显得肥胖臃肿，男人通常还要戴上一个巨大的生殖器模型。喜剧面具的样式较多，但通常是歪张着大嘴，满脸布满笑纹，并常常突出秃顶、丑陋的特征，尽量做到滑稽可笑。喜剧还可以把人们熟悉的知名人物的形象制成面具，哲学家苏格拉底、剧作家欧里庇得斯等人的面像，都被制成过喜剧面具。在《骑士》一剧中，喜剧作家阿里斯多芬竟然希望把剧

中一个不讨人喜欢的角色帕佛拉工的面具，按照当时执政的克勒翁的肖像来制造，但没有一个面具制作者敢答应他的要求，他只得作罢。

喜剧歌队由24人组成，其咏唱和舞蹈所起的作用和悲剧歌队的作用相似，但目的则是制造喜剧效果。

希腊悲剧在走过了漫长的发展道路后，于公元前5世纪达到了它的繁盛期。其标志是，它的演出，不仅随着酒神祭祀仪式的变迁，从农村搬到了城市，而且还能在每年三四月间城市酒神节举办的日子里，到诸城邦之首的雅典城的剧场去进行戏剧比赛。那些前来观看演出的观众，每人每天还可以拿到两个奥坡罗的"观剧津贴"。正是在这种情势下，无数个剧作家涌现出来，希腊历史上有名字可查的就有14000个，剧作的数量也就可想而知了。在这支庞大的剧作家队伍中，最杰出的是三大悲剧作家：埃斯库罗斯、索福克勒斯和欧里庇得斯。他们的剧作，也正可以代表希腊悲剧发展的三个不同阶段。

希腊喜剧的发展过程则被一些学者分为早期、中期、后期三个阶段，还有人以旧喜剧和新喜剧来将它们归类。

从现存材料来看，似乎以剧作家的创作为经纬来对之进行评述更客观些，因为作品流传至今的，只有两个作家——阿里斯多芬和米南达。

第二节　古希腊三大悲剧家

一、埃斯库罗斯

被希腊人称之为"悲剧之父"的埃斯库罗斯（前525/524—前456/455）出生在雅典。在他的青年时代，正逢希腊人反抗外族侵略者的希波战争，他亲身参加了这场保卫祖国自由独立的斗争，并写下了许多充满战斗激情和英雄气概的爱国诗篇。

埃斯库罗斯一生共写过90部悲剧和"羊人剧"，但流传下来的只有7部悲剧：《乞援人》、《波斯人》、《七将攻忒拜》、《被缚的普罗米修斯》、《阿伽门农》、《奠酒人》、《报仇神》。在这7部作品中，有6部的素材取自神话，而后3部则是今天见到的希腊悲剧唯一完整的"三部曲"，总名为《俄瑞斯忒亚》。此外，《波斯人》是现存的唯一一部以

现实为题材的古希腊悲剧，写波斯舰队的覆灭，抨击波斯王的暴政，颂扬希腊的胜利。

《被缚的普罗米修斯》中的普罗米修斯是一个破坏旧秩序的革新者。他盗火给人类的原始动机是为了反抗神界的暴君——宙斯的压迫力量，破坏神界的旧有秩序。这种行为，必然要受到以宙斯为代表的统治力量的镇压。宙斯派火神赫淮斯托斯带领威力神和暴力神把普罗米修斯用铁链锁在高加索山的峭壁之上，并让铁匠神用沉重的铁锤敲打他的

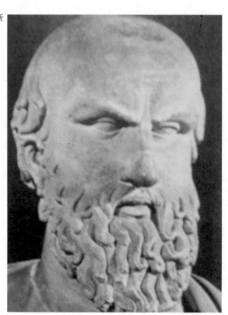

埃斯库罗斯

胸膛。河神俄克阿诺斯来看他，劝他与宙斯和解，他拒绝了。受尽宙斯折磨的人间女子伊娥来求普罗米修斯告诉她今后的命运。出于同情，普罗米修斯把伊娥未来的结局告诉了她，并透露了自己掌握有关宙斯今后权力能否持久的一桩秘密。伊娥走后，众神的使者赫尔墨斯奉宙斯之命，要普罗米修斯把秘密讲出来，但他坚决地拒绝了。最后，他被宙斯用雷电打入了塔尔塔落斯地狱。普罗米修斯显然是被埃斯库罗斯塑造成了为人类造福的最伟大的英雄，作者在这一人物形象中寄予了极大的热情。

《波斯人》是埃斯库罗斯的第一部剧作，这部作品不仅比埃斯库罗斯的其他作品更多地描写了神祇，强调了神在波斯军队的覆灭中所起的决定性作用，而且，埃斯库罗斯笔下的这一神祇，依然古老得没有定形，也没有名字。而在稍后一段时间演出的《乞援人》中的主神宙斯，则明显地表现了人的性格和思想，它甚至成了剧中达奈人的祖先，因而被人们称为"父亲"、"生身者"以及"氏族的创造者"，等等。其他的神祇们也没有了古老的众神所特有的那种恐怖感和神秘感，而是像人一样地随时发

希腊国家剧院
演出《被缚的
普罗米修斯》

泄七情六欲。

《俄瑞斯忒亚》源于一个古老的"血亲复仇"故事。阿特柔斯为了报仇雪恨，杀死了他弟弟的两个儿子，并做成人肉宴席来款待他弟弟，后来又娶了弟弟的女儿，并收养了弟弟的另一个儿子埃吉斯托斯。他的这些行为触怒了众神。阿特柔斯的儿子阿伽门农后来担任了特洛伊战争中希腊大军的统帅，为了平息神怒，保证顺利东征，他不得不杀死自己的女儿用来献祭，但这一行为又激起了他的妻子克吕泰墨斯特拉的愤怒。悲剧的第一部《阿伽门农》就是写

特洛伊战争结束之后，阿伽门农携带被俘的特洛伊公主卡珊德拉平安归来，却被他的妻子及其奸夫——阿特柔斯弟弟的儿子埃吉斯托斯合谋杀害的故事。第二部《奠酒人》写数年之后，阿伽门农的儿子俄瑞斯忒亚得到阿波罗令他为父报仇的神示，秘密还乡，杀死了他的母亲及其奸夫埃吉斯托斯的流血事件。在第三部《报仇神》中，因为杀死了自己的母亲，俄瑞斯忒亚被复仇女神们紧追不放，他逃往德尔斐神庙，阿波罗为他洗清罪责，但复仇女神不承认阿波罗的判决，仍然追扰着他。最后他流浪到雅

典，雅典娜女神在自己为他创立的法庭上，以主席身份投了关键的一票，使俄瑞斯忒亚的生命获得了保全。由于雅典娜的劝说，复仇女神们最终也放弃了她们的复仇行动。

作为希腊悲剧的创始人和奠基者，埃斯库罗斯在悲剧形式方面的主要贡献是，在他的悲剧创作实践和演出实践中，逐渐减少了合唱队的抒情成分，削减了独唱的长度，并增加了第二个演员，从而给戏剧对话和人物表演留出了时间和空间。正是在这个基础上，戏剧的一切要素——冲突、矛盾、人物性格和情节的展开等，才得以健全地发展起来。

埃斯库罗斯生活在希腊文化两个时代的交替时期。代贵族政治而兴的平民政治，给希腊带来了新的情感、新的思想和新的理想。但是，那种对于遥远过去的向往，对于迈锡尼荷马时期英雄性格的怀恋，以及对于福萨琴歌和抒情恋歌亲切情感的醉心，却顽固地停留在人们的意识中，久久不肯离去。因而，埃斯库罗斯的历史独创性在于，他不仅总结了前几代人全部的思想和艺术经验，而且对自己的同时代人提出了新的

精神命题，并开始寻求新的艺术表现手法。正是在这层意义上，我们说，埃斯库罗斯的悲剧创作是当时的希腊民族精神的真实记录。他的剧作所洋溢着的英雄崇拜热情和启蒙意识，他笔下的命运主题，都带有当时整个社会意识形态的鲜明特征。

二、索福克勒斯

索福克勒斯（约前496—约前406）出生在雅典西北郊的科洛诺斯乡，父亲是一个富有的兵器工场主。他从小受到很好的教育，对音乐和体育都很擅长。年轻时，他和土地贵族寡头派领袖基蒙交往甚密，基蒙战死后，他又和民主派领袖伯里克利建立了亲密的关系，成为其热烈的崇拜者和拥戴者。公元前440年，他被选为雅典十将军之一，和伯里克利一起，镇压了企图摆脱提洛同盟的萨摩斯城邦。公元前413年，他被选为审查公民大会提案的十人委员会委员。这位将军诗人在悲剧创作上也成就卓著。他是在埃斯库罗斯影响下开始悲剧创作的，但首次参赛就胜过了埃斯库罗斯。这一比赛结果使埃斯库罗斯大为恼

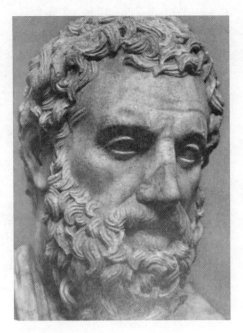

索福克勒斯

火，愤而离开了雅典，而年仅27岁的索福克勒斯从此执戏坛牛耳达27年之久，一直到欧里庇得斯起而代之为止。

索福克勒斯一生创作了近130部悲剧和"羊人剧"，得过24次头奖和次奖。完整流传至今的悲剧共有7部：《埃阿斯》、《安提戈涅》、《俄狄浦斯王》、《厄勒克特拉》、《特剌喀斯少女》、《菲罗克忒忒斯》，以及在他去世后，由他的孩子于公元前401年拿出来参赛并得了头奖的《俄狄浦斯在科罗诺斯》。

人们一般习惯于将《俄狄浦斯王》作为索福克勒斯的命运交响曲来加以论述。俄狄浦斯的命运是悲惨的，他在幼小时候因为一则杀父娶母的"神示"而被父母抛弃。长大后他得知了这一预言，想逃脱这一命运的捉弄，于是离开科任托斯王宫和自己的养父母，逃往东方的忒拜城。由于一时的争执，他在路上误杀了一个人。到达忒拜城后，正赶上一个人面狮身的妖怪在那里兴风作浪，他猜中了那个妖怪的谜语，替忒拜人消除了灾难，被推举为忒拜国的国王，并按照当时的习惯，娶了先王的遗孀为妻。后来，忒拜城流行瘟疫，神示说，只有追查出杀死先王的凶手，瘟疫才能平息。俄狄浦斯竭力追查凶手，可是最后查出来的结果却证明，凶手正是俄狄浦斯自己。他在路上误杀的那个人，正是他的亲生父亲，而他现在的妻子，正是他的亲生母亲。

中央戏剧学院表演
《俄狄浦斯王》

得知这一结果后，他的母亲上吊自杀，他也亲手刺瞎了自己的双眼，离开了忒拜城。这一故事给我们的刺激是如此之大，它使我们每一个看到它的人都不能不对那令人难以逃遁的命运产生茫然、绝望和畏惧之心。

与《俄狄浦斯王》中人性与命运的对立不同，《安提戈涅》将人性放在与国家原则的冲突中来描写。俄狄浦斯实行自我流放，离开忒拜城后，他的两个儿子开始了争夺王位的斗争。厄忒俄克罗斯不让波吕涅科斯回国继承王位，波吕涅科斯则引来了外国援军，兄弟两人皆战死。忒拜城的新王克瑞翁认为厄忒俄克罗斯是为国捐躯，应该厚葬；而波吕涅科斯却是个叛国者，必须曝尸野外，委诸野狗和猛禽，以示惩罚。安提戈涅出于亲情，不顾国王的禁令，毅然埋葬了哥哥。之后，克瑞翁把她囚禁在地窖里，让她饿死。安提戈涅的情人、克瑞翁之子海蒙潜入地窖想解救她，但安提戈涅已经自缢身亡。海蒙悲愤交加，也自杀身亡，他的母亲也随着爱子死去。最后，克瑞翁面对着家破人亡的

结局，后悔莫及。在安提戈涅的眼里，人的感情高于一切原则，她抛弃了也许有着某些合理性的"原则"，以一种崇高的人性尊严和几乎是"不理智"的执拗态度，径直地走自己的路，走向既定的自我毁灭。作者对安提戈涅人性的本质赋予了高尚与完美的意义。

在雅典人的心目中，索福克勒斯是当时最伟大的悲剧作家。雅典的法律规定，每一出悲剧只能有一次上演的机会，可是当索福克勒斯去世后，城邦又通过了一条新的法律，允许他的剧本每年都在狄俄尼西尼城上演，由国家提供经费。这是公元前5世纪的其他悲剧诗人所不能享受的殊荣。哲人亚里士多德在他的著作《诗学》中，曾多次把索福克勒斯的作品当作典范来引用。在后来的欧洲，文艺复兴时期也出现了对索福克勒斯的兴趣。古典主义时期，从高乃依到伏尔泰的所有作家都受过他的影响，拉辛甚至自称是他的学生。19世纪时，也有不少人翻译和改编索福克勒斯的作品，其中包括法国的勒贡特·德·列尔和奥地利的霍夫曼斯塔尔等。直至今日，欧洲、亚洲乃至世界各国的舞台上，仍能经常看到他的悲剧演出，特别

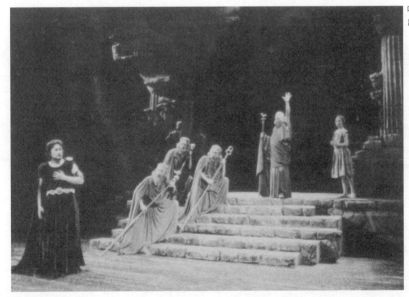

哈尔滨话剧院演出《安提戈涅》

第一章　古希腊罗马戏剧

是《俄狄浦斯王》和《安提戈涅》。

索福克勒斯的成就不仅体现在悲剧创作中，而且体现在他对于戏剧表演技巧和舞台形式的创新上。是他发明了舞台布景和舞台绘画，尽管这种布景不过是挂在剧场墙上的一块板而已。是他把歌队队员由原来的12人扩大为15人。是他将演员的数量在两个的基础上又增加了一个，使二人对话或表演变成了三人对话或表演。而他对制造强烈舞台效果的偏爱，也在一定程度上促进了舞台背景和舞台设备的发展。正是由于索福克勒斯的种种贡献，人们一致认为，他的创作在希腊悲剧中处于独秀于群峦的顶峰地位，不可企及。

三、欧里庇得斯

欧里庇得斯（前484—前406）出生于阿提卡东部的佛吕亚城一个贵族家庭。他从很小的时候起就醉心于哲学，曾在阿那克萨哥拉门下听过自然科学演讲，苏格拉底和智者普罗塔哥拉、普罗狄科斯等也是他的朋友。他晚年时曾反对雅典的对外政策，因此而不见容于当局，公元前406年客死于马其顿。

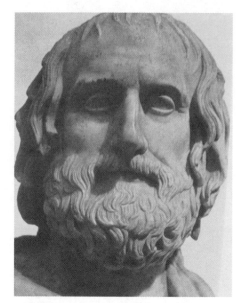
欧里庇得斯

欧里庇得斯18岁即开始写戏，直到40岁才有一次参加戏剧比赛的机会，但是遭到了失败。此后又经过20多年的潜心琢磨，他的创作力才一下子爆发出来，大量作品喷涌而出。他一生共写了92部戏剧作品，流传至今的有17部悲剧和一部"羊人剧"。

和喜欢将神秘威严的神界故事与理想化的帝王将相作为自己剧作内容的埃斯库罗斯与索福克勒斯不同，欧里庇得斯笔下的题材，大多是充满人间烟火味的日常生活。《厄勒克特拉》一剧的

背景是农村生活，《伊翁》一剧的女主人公就像个普通的雅典家庭妇女，《特洛亚妇女》中的海伦简直成了一个卖弄风骚的妓女。奴隶、农民等底层民众在欧里庇得斯的带领下，堂而皇之地迈进了神圣的戏剧殿堂。他的创作标志着旧的"英雄悲剧"的终结，而预示着一个新时代的开始。它使艺术接近了日常生活，接近了真实的世界，接近了艺术的真正渊源。

欧里庇得斯的代表作《美狄亚》写的是希腊神话"金羊毛故事"中美狄亚复仇的悲剧。科尔喀斯国的公主美狄亚是一个富有激情的女子，为了爱情，她背叛了自己的家庭，杀死了自己的兄弟，帮助伊阿宋窃取了她父亲的金羊毛，然后和伊阿宋结婚，并生了两个孩子。回到伊俄尔科斯国之后，伊阿宋为了争夺王位，又利用美狄亚的力量谋杀了他的同父异母兄弟。然而，为了争取科任托斯的王位继承权，伊阿宋却将美狄亚抛弃，和科任托斯的公主结婚。为了复仇，美狄亚谋害了伊阿宋的新妇，又亲手杀死了伊阿宋与她生的两个孩子。一面是决意复仇的妻子，另一面是热爱自己孩子的母亲——这两种互相矛盾的情感斗争，构成了美狄亚极其丰富的心理世界。

尽管欧里庇得斯在世时，没有得到同时代人的充分理解和较好评价，他的剧作在悲剧比赛中也只有4次获得了第一名，但是到了希腊化时期，他的剧目成了最受欢迎的流行作品，简直统治了整个希腊剧场。他在罗马也享有极高的声望，埃涅乌斯和塞内加都曾改写过他的作品。经过中世纪的间断之后，到了文艺复兴时期，特别是在古典主义兴起以后，欧里庇得斯的影响进一步扩大，高乃依、拉辛、伏尔泰、歌德、席勒等都曾以他的作品为基础进行过创作，拜伦、雪莱等人也是他的崇拜者。

第三节　古希腊喜剧家

一、阿里斯多芬

生活于希腊历史上的多事之秋——伯罗奔尼撒战争时代的阿里斯多芬（约前450—前380），偏喜欢趣味无穷的诙谐和滑稽。这位大名鼎鼎的著名希腊喜剧作家据说一共写过44

部作品，但大都已经失传，只有11部
完整的喜剧剧本流传下来。

在《鸟》剧为我们提供的画面中，
一群紧张而忙碌的手工业者的形象跃然
纸上。这些人前往雅典市场，而市场
在作者的另一部喜剧《吕西斯特拉塔》
中有着更生动的描写：卖豌豆、扁豆、
猪肉、大蒜、油、面包、乳酪、亚麻、
羊毛等东西的一大群女贩，包围着来
往行人。一群丑角似的持械士兵招摇过
市。一个队长骑着马，把鸡蛋放在自己
的铜盔里……

在《和平》和《阿卡奈人》中，阿里斯多芬描绘了自耕农那种一方葡萄园、几畦菜圃，再加一个小小庄园的田园牧歌式生活。在阿里斯多芬创作的晚期，希腊城邦奴隶的生活方式和生活状态常常被提及，像《蜂》、《和平》、《蛙》、《富神》几个喜剧中的情节、对话以及收场，都有奴隶参与。这些奴隶也都是些聪明灵敏、自由不羁的角色，像《富神》里的伽里翁，《蛙》里的珊托斯等。

阿里斯多芬喜剧具有强烈的讽刺和思辨色彩。雅典的政治领袖克勒翁，成为他第一个嘲弄的靶子。在《巴比伦人》和《骑士》两部剧作中，他不仅对克勒翁的内政和外交政策进行了猛烈攻击，而且对他的个人品质也进行了讽刺。在阿里斯多芬的笔下，克勒翁不仅是一个善于玩弄小恩小惠手段的政治投机家，而且是一个靠欺骗使人们破产的骗子和无赖。在《和平》一剧中，阿里斯多芬无情地嘲笑了引诱雅典进行战争冒险而破坏了民众幸福的主战派。在《云》里，他攻击了包藏着毒害青年因素的苏格拉底的诡辩哲学。

阿里斯多芬创作的喜剧是一幅无所不包的历史画卷。如果说他的剧作与悲剧作家对于生活的反映有所不同，其特点就在于：他所注重的是社会底层民众的生活，是那些手工业者和自耕农们，甚至是奴隶们的生活内容和生活方式。

二、米南达

米南达（约前342—约前292）是生活在希腊化时期的重要喜剧作家，曾得过3次剧作奖。他创作过近百个剧本，但几乎都没有保存和流传下来。直到1905年时，才发现了他的剧作残本《公断》、《卫兵》、《剪过毛的羊》等几种。他的唯一一部完整作品《恨世者》是在不久前发现的。

《恨世者》通过一个老农孤僻性格的转变来进行道德探讨。一个只相信人们都是各自为己而不顾别人的老农，独自经营着一点家业，不和别人来往，甚至把妻子也逼走，让她和前夫所生儿子哥吉阿斯住在一起过穷困日子，只留女儿美莱英和一个老奴在自己身边。有一天，偶然发生的一件事影响了他：他不慎落到了井里，哥吉阿斯把他救了

上来。这件事使他改变了以往对人的看法，也改变了对他人的态度。他自愿把财产分给哥吉阿斯一半，并让他做美莱英的保护人，为她物色丈夫。恰好一个叫苏斯特拉妥的青年人向美莱英求婚，哥吉阿斯便成全了他们的婚事。苏斯特拉妥也请求父亲把他的妹妹嫁给哥吉阿斯。于是，剧本便以两对青年男女的结合而告终。

据考证，这部作品是米南达的早期剧作，在人物形象的塑造和戏剧冲突的安排等方面都显得不够成熟，剧作中的道德宣教意图十分明显。他的另一部内容保留较多的残损作品《公断》，通过描写一对青年夫妇之间的矛盾及其对待弃婴的态度，来教导人们如何处理婚姻和家庭关系的问题。米南达所提倡的忍让精神在这部剧作中得到了具体的表现。

作为名噪一时的喜剧作家，米南达的创作经常被后人模仿，尤其是在罗马的戏剧界。普劳图斯、泰伦提乌斯等人的剧本，绝大部分是模仿米南达的。

第四节　古罗马悲剧与喜剧

一、古罗马对古希腊戏剧的继承和发展

在古希腊悲剧和喜剧持续发展、达到鼎盛并广泛流行的数百年间，古罗马戏剧一直处于史前时期的萌芽状态，流行"色妥拉"、阿特拉闹剧、拟剧等一

古罗马提图斯
凯旋门

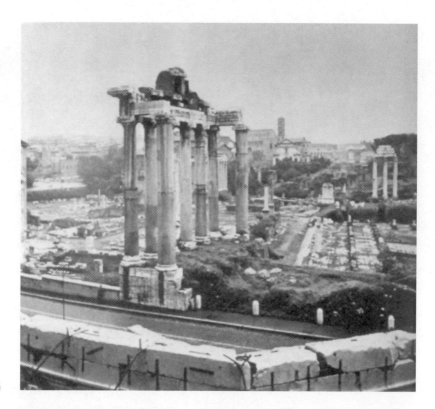

罗马大广场

些带有戏剧成分的表演。

公元前 272年，罗马士兵攻克了希腊城市塔连图姆。大批的塔连图姆人沦为奴隶，其中有一个名叫安德罗尼斯库（前284—前204）的12岁孩子。这个孩子被带到罗马以后，他所掌握的关于希腊和拉丁文的渊博知识很快便引起了主人的注意。于是，他不仅被免除了奴隶籍，而且被聘为教师，专门为罗马贵族子弟讲授希腊和拉丁文。由于没有合适的拉丁文教材，天才的小安德罗尼斯库便自己动手，将荷马史诗《奥德赛》翻译成了拉丁文，从此，这部史诗便在罗马贵族中流传开来。公元前 240年，当罗马人庆祝第一次布匿战争胜利的时候，这位44岁的教师受命将希腊戏剧改编成罗马戏剧，在"罗马大祭赛会"上演出，获得了极大的成功。由此，希腊

第一章 古希腊罗马戏剧

戏剧正式植入了罗马的土地，成为罗马人文娱生活中的重要内容，罗马人遂将这一年定为罗马戏剧开始形成的时间。

当然，这造成了罗马戏剧在此后一百多年的发展中一个显而易见的特点——几乎所有罗马戏剧的创作或演出，都保留了鲜明的希腊戏剧的成规和特点，而缺乏自己的独创性。但是，罗马的剧作家和演员却远不如在希腊那样受人尊重，罗马政府对戏剧的兴趣也远不如希腊民主政府那样浓厚和强烈，他们甚至没有举行过一次戏剧竞赛。因此，罗马戏剧史上也从来不曾出现过公元前5世纪时希腊戏剧那种极其繁荣昌盛的"黄金时代"。

像希腊一样，罗马最初的戏剧演出是与宗教节庆分不开的，尽管这些节庆与对酒神狄俄尼索斯的崇拜无关。这些罗马节日大部分是官方的宗教礼拜日，有一些活动则是富人为了某种特殊目的而出资举办的，如某显要人士的婚礼、葬礼，某重要建筑的落成或军队的凯旋典礼等。公元前240年的那场戏剧演出也许只是事发偶然，但随着罗马戏剧的发展及罗马节日的增加，到了公元前78年时，一年中在官方宗教节庆里演出戏剧的时间已有48天之多，而公元354年，罗马一年中的法定假日已达175天，其中有 101天的时间专供戏剧演出之用，其余的时间则用于赛车或观看各种格斗表演。

在演出的组织方面，罗马人也承袭了希腊人的方法。排练和演出资金全部由政府或富绅负担。拥有罗马最高权力的元老院对于每一项节庆几乎都会整笔拨款资助，主掌其事的官吏还会贡献出额外的资金。这些执事的官吏通常和剧团经理订下合同，而所有操作细节，如剧本的选择、演员的训练、乐师的人数乃至服装的供给等，都由这些经理负责。

经常演出的罗马喜剧有两类。一类是希腊喜剧的仿作，称为"大外套剧"，另一类为改穿罗马服装、描写罗马市民生活的"外套剧"。这些喜剧在演出过程中逐渐对希腊喜剧的一些成规进行改革，如舍弃了歌队的上场，分场分景的间隔也因此而被取消，另外加强了整个演出过程中的音乐作用和人物对话等，并开始有女演员参加表演。人物多是类型化的，服装也因此而趋于规格化。服装的色彩有一定的象征性，如黄

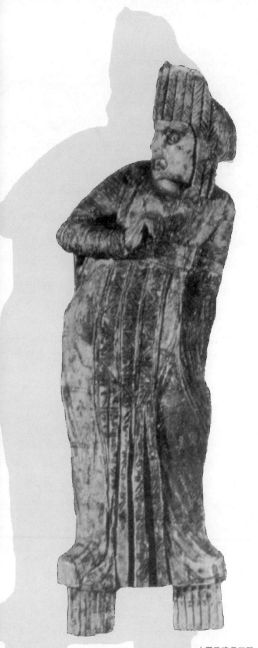

古罗马演员玉雕

色与妓女、红色与奴隶、紫色与贵族发生联系，甚至连假发也沿用了这种象征性的色彩概念。

和喜剧的情形一样，罗马悲剧也可分为希腊风格的和罗马风格的。两种类型都以可怖的情节、善恶分明的人物、通俗剧的效果和夸张的言词为特点。据记载，从公元前240年希腊戏剧传入至476年西罗马灭亡的七百多年间，罗马一共才出现过36位悲剧作家和100多部悲剧作品，而且大部分罗马悲剧都已散失，流传下来的只有公元1世纪尼禄时代的大臣、哲学家和诗人塞内加的10部剧作，其他悲剧创作只留下一些片段资料，这为后人了解罗马悲剧的全貌带来了困难。从塞内加的作品来看，大多是对私人生活、个人情感以及风俗习惯的描绘，缺乏实际内容，而偏重于某些特殊的修辞手法与创作体裁。塞内加并不是职业剧作家，他的作品只能供口头吟诵，而无法搬上舞台实现真正的演出，因而，罗马悲剧的具体演出情况已无从考查。

无论是和希腊的悲剧还是喜剧相比，罗马早期创作都显露出一个共同的特征，即在世俗化的道路上跨进了一大

步，尽管这些创作大多是对希腊戏剧的模仿。罗马早期喜剧表现的往往是充满滑稽可笑内容的生活故事，有丰富的舞蹈场面，演员戴面具，即兴表演很多。剧中人物多是类型化的，如容易受骗的糊涂老人、蠢汉或爱吹牛的人，具有鲜明的民间艺术特点。后来，罗马喜剧在有意识的希腊化过程中，贵族阶级的要求逐渐左右了其发展，从而导致了它的衰落。在罗马喜剧发展的这两个不同阶段，普劳图斯和泰伦提乌斯分别扮演了特别重要的角色。

二、普劳图斯的喜剧

尽管普劳图斯（约前254—前187）的喜剧都是由希腊后期喜剧改编而成，但却富有滑稽调笑的民间艺术活力。

轻松愉快的情调和气氛是普劳图斯喜剧最突出的特色。他的滑稽喜剧《孪生兄弟》写的是：一个西西里的商人家庭，生下了一对孪生子弟。孩子一个从小被人窃走，另一个长大后出去寻找他的兄弟。当到达兄弟住的地区时，他被兄弟的妻子和周围的人误认作他的兄弟，于是笑话百出，误会频生。这部喜剧的情节曾被莎士比亚借用到他的剧作《错误的喜剧》中。

普劳图斯的喜剧风格虽然轻松，创作态度却是严肃的，他的剧作中从未出现过猥琐的诗句，没有欺骗、狡诈的性格形象，没有有污名的娼妓，没有好吹牛的军人，没有不礼貌的言词，没有不合法的爱情。他的《俘虏》一剧，写的是战乱时期父子失散复又团圆的故事，剧中的父亲赫吉俄仁慈善良，奴隶丁大拉斯勇于牺牲，儿子菲诺克拉特斯诚实慷慨。尽管他们的性格在一定程度上显得比较抽象而缺乏血肉，但全剧荡漾着的轻松美好气氛却令人感到愉快。

普劳图斯对世界喜剧艺术的一大贡献，是他提供了一个几近类型化的人物形象——索多勒斯。索多勒斯是他的著名喜剧《撒谎者》中的主人公，这个撒谎者并不是一般意义上的骗子，而是一个像中国维吾尔族民间故事里的阿凡提一样足智多谋和乐于助人的人物形象。索多勒斯是雅典一位青年人的奴隶，主人爱上了一个妓女，无钱将她从娼主手里赎买回来，眼看着她就要被卖给马其顿的一个军官，索多勒斯便运用自己的智慧来帮助主人。他佯装成娼

主的仆人，收下那个军官的奴隶送来的钱，嘱咐对方回头再来领人，然后串通另一奴隶将妓女送到了自己主人家里。剧中充满滑稽笑闹的动作场面，索多勒斯口若悬河侃侃而谈，洋溢着乐观向上的生活气息和自豪感，同时也包含着对冷酷无情的"吸血鬼"和悭吝者的诅咒和嘲弄。索多勒斯这一著名的仆人形象，不仅成为当时喜剧中的典型人物之一，而且对后世的喜剧创作有着深远的影响，至少为莫里哀剧作中的仆人形象提供了创作榜样。

三、泰伦提乌斯的喜剧

泰伦提乌斯（约前190—前159）原是北非人，幼时被带到罗马做奴隶，不久获得自由，在一个罗马贵族家庭里长大，受到了很好的教育，并结交了许多当时的名流，对古代希腊文化颇有研究。

从泰伦提乌斯为我们留下的6部剧作中，可以清楚地看到他的创作特点。一方面，作为普劳图斯的后继者，泰伦提乌斯的喜剧创作也呈现出生动活泼、滑稽调笑的艺术风格；另一方面，他的剧作似乎更接近希腊后期喜剧的特征，文学性较强，文字精炼，文体优美，结构形式完整，民间性则较弱，并具有一定的贵族倾向和道德宣教味道。

泰伦提乌斯的喜剧作品以《佛尔缪》为代表。佛尔缪是一个和索多勒斯一样的幽默角色。他运用过人的智谋帮助两对男女青年实现了各自的爱情理想。在整部剧作中，佛尔缪妙趣横生的举止和谈吐，以及充沛的生命活力和生活热情，给剧本注入了持久的生命力。

《婆母》是一出带有正剧色彩的喜剧。巴姆菲拉斯婚前曾和他的未婚妻发生关系，婚后尚未同居就因事外出，与妓女巴吉斯苟合在一起。他的妻子怀孕后，被母亲接回娘家。巴姆菲拉斯回来，不承认他是孩子的父亲，拒绝和妻子团圆。他的父母亲都为此事担忧，父亲以为最初儿媳回娘家居住是因为受不了婆母的折磨，因而怪罪自己的老伴，母亲则希望儿媳言归于好过幸福生活，表示如果需要自己可以毫无怨言地搬出去住。最后，妓女巴吉斯挺身而出，拿出巴姆菲拉斯送给她的戒指作证，说明这是他的未婚妻从前赠给他的纪念品，使巴姆菲拉斯不得不承认和妻子的夫妻

关系。剧中婆母的善良忍让精神，妓女巴吉斯的舍己为人品性，都带有理想化的色彩，透示出作者的道德宣教意图。

《婆母》的情节分别被薄伽丘的小说《十日谈》和莎士比亚的喜剧《终成眷属》所借鉴，泰伦提乌斯的另两部作品《佛尔缪》和《两兄弟》也被莫里哀用作《司卡班的诡计》和《丈夫学堂》的题材。

四、塞内加的悲剧

塞内加（约前4—公元65）不仅是罗马著名的戏剧家和文学家，而且是著名的演说家和政治家。他生于西班牙，幼年时来到罗马，年轻时受到罗马皇帝卡利格拉的迫害，又被克劳迪斯一世放逐。公元49年，尼禄的母亲把他召回罗马，让他充当这个未来的罗马皇帝的教师。尼禄登基以后，塞内加一度掌握了国家的政治大权，可是他终究难以为这个罗马暴君效命，不得不自行引退，从事艺术研究，最后因涉及谋杀尼禄的案件而被迫自杀。

残酷无情的政治斗争环境和悲观绝望的阴暗心理，在塞内加的悲剧创作中多有流露。他的《美狄亚》和欧里庇得斯的同名作品有着明显的不同，女主人公美狄亚性格单一，除了无法遏止的复仇火焰外，几乎不具备任何其他的情感。她一开始就以女巫的姿态出现，最后则当着众人的面杀死自己的孩子。她对于遗弃自己的丈夫伊阿宋不存在任何幻想，对即将死去的孩子也没有任何的怜悯之情。这种单纯而缺乏变化的性格、毫无自制力的人物行为，是塞内加剧作最显著的特点。

和这一特点相联系的，是塞内加的剧作有着诸多的异于前代作品之处。像他对于鬼魂、巫祭和死亡主题的偏爱，对于邪恶、魔障或复仇人物心理动机的开掘，都有自己的特点，对后世戏剧创作也产生了影响。

第五节　古代剧场

古希腊和古罗马文明覆盖的地中海沿岸地区，至少存在着70余个古代剧场遗址，它们是古希腊和古罗马戏剧繁盛的写照，为后人留下了伟大的建筑典范。

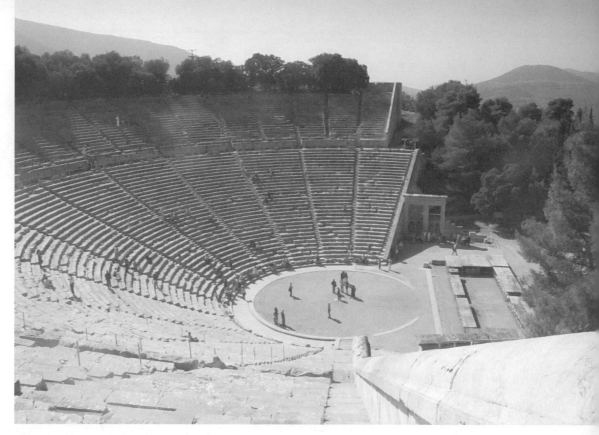

一、古希腊剧场

　　公元前4世纪中叶，一座座永久性的大型石建筑半圆形露天剧场，在希腊诸城邦兴建起来。从雅典、叙拉古扎等地发掘出来的早期希腊剧场遗址可以知道，古代希腊人在山坡上，按照同心圆的形状用大石建起一层层的阶梯看台，把台阶都放在圆周上，看上去就像半个碗。台阶间有安排得很好的横过道和放射形过道，表演结束后，观众能够很快疏散到山坡上去。当然，因为地形的限制，它们的两侧有时也不完全对称。最后一排台阶可以高出表演区的地面16米。这些剧场的特点在于规模的巨大和场面的宏伟，雅典酒神剧场的最大半径是43米，埃庇达鲁斯剧场直径为118米，

麦加罗波尔城的剧场直径有128米，而叙拉古扎城的剧场经过历次改建，直径达到了 150米。

"碗"底用沙子铺出一片圆形的平地，就是天然的表演区。表演区的后面有一座被称为"更衣棚"的小型建筑，初时十分简陋，纯粹是为了在戏剧表演过程中供演员临时换装和作短暂休息用，后来一些追求美观的建筑师考虑到它处于观众的视线之内，逐渐为之添加起各种建筑藻饰。而一些富有想像力的剧作家更是进一步把它变成了戏剧演出中的实物背景。例如埃斯库罗斯就曾在《俄瑞斯忒亚》的演出中，将更衣棚用作了皇家的宫殿和天神的庙宇，而索福克勒斯戏剧中的角色们，已经在更衣棚所表示的建筑物里面自由出入了。

这种剧场形式成为希腊剧场的基本形式。

今天我们所能看到的保存得最为完整的希腊剧场是公元前4世纪修建的埃庇达鲁斯剧场。它是一个完整的圆场，在建筑上完全对称，音响效果也很好。时至今日，希腊国家剧院还经常在此演出。因而，它所代表的，是希腊剧场建筑的最高成就。

二、古罗马剧场

尽管与古希腊的辉煌相比，古罗马的戏剧成就显得黯然失色，但是在剧场建筑方面，古罗马人对世界的贡献却绝不逊色于古希腊。凭借着大一统帝国宏富的资财，古罗马人建造了更加宏伟的剧场。

公元前145年，罗马城第一座希腊样式的完整剧场建成，里面有阶梯式座位，建筑材料为木头。90年后，也就是公元前55年，庞贝城兴建了第一座石筑剧场。公元前13年，罗马城又新添了两座石筑剧场，一座为巴尔布斯所建，另一座是奥古斯都用他侄子的名字马尔采拉命名修建的。随着疆域的扩张，罗马帝国在各地领土上又修建过不少石筑剧场，但在罗马本土，只有上述三座剧场是石结构的，此后也没有再修建石筑剧场。

罗马剧场继承了希腊剧场的半圆形式，保持了希腊剧场的某些特征，但在许多方面有改进和创造性发展。

首先，罗马剧场大多数是建造在平地上的，而不是像希腊剧场那样依赖

天然的山坡来开辟观众看台，这使剧场在城市中的位置更加自由，适应了当时罗马城市结构渐趋复杂的发展趋势。罗马人把整个平面呈半圆形的观众席用一层层的石拱支撑起来，显示了其在建筑工程技术上的极高成就，剧场于是有了更多的墙面供建筑师来进行各种繁复的装饰。

其次，罗马剧场的舞台后部由更衣棚发展而来的建筑物很高，两边有墙，与观众席外围的柱廊连接在一起，使整个剧场——演员表演区和观众的看台变成了一个有机的整体，从而结束了希腊剧场的景屋与观众席互不相连、为两座相对独立的分离建筑的局面。这在欧洲剧场建筑史上是一个创举，对以后的历代剧场建筑产生了重大影响。

观众看台和表演区本身也发生了变化。希腊剧场的观众看台在平面上超过半圆，而罗马剧场的观众看台是正半圆形，半圆以外的观众视线都被遮去了。同时，表演区也被切成正半圆形，台口的底墙正好筑在半圆的直径上。

再次，和那些充满虚幻宗教热情的希腊人不同，罗马人更注重人生实际的享受与奢华。在这种观念支配下建造起来的罗马剧场，已不再具有希腊剧场那种朴素而庄重的风格，它从里到外、浑身上下布满引人注目的华美装潢，舞台设备也有增无减，整个剧场看上去极其富丽堂皇。希腊时期的剧场建筑后部几乎毫无装饰，而罗马剧场的外墙大多分为上下两层，都是拱柱式，既美观又大方。罗马剧场的舞台面很宽，进深也较大，舞台背景不再像希腊那样平面处理，而是建造了许多前后交错的廊台楼阁，还有许多镀金或刷漆而显得流金溢彩的柱子、三角饰、壁龛和雕像等，它们构成演员表演的华丽背景和立体空间。有些大剧场，后台的两端向前凸出，三面环抱舞台，舞台上盖有屋顶，这种屋顶除了能有效地保护华丽精致的舞台建筑外，还能帮助传声。

约在公元前100年时，罗马舞台上又多出了一幅布幕。它在戏剧开始时落进舞台前方的地板木槽里，到了剧终时则又拉张起来。

如果说希腊剧场是世界上圆形剧场的开端，罗马剧场就代表着它的最高成就。

第六节 中世纪宗教戏剧

公元 5 世纪，欧洲的历史步入黑暗。宗教独裁者出于阴私晦暗的怯懦心理，禁绝曾经灿烂夺目的古典文艺，辉煌的古希腊和古罗马戏剧从此告于湮灭。在中世纪黑暗的宗教统治中，逐渐发展起带有奇异刺激性的教堂戏剧，它成为连接欧洲古老戏剧与近世戏剧的一条幽径。

"中世纪"指的是自公元 4 世纪到 13 世纪的一千年时间。4 世纪末，基督教成为罗马国教后，教主曾下过一道禁令，不准给男女演员以及他们的子女以宗教洗礼。禁令一出，没有人敢再从事戏剧活动，而大批与戏剧有关的文物，如雕刻、绘画、剧本、剧场等，都被视为异教邪物而遭到焚毁。及至 6 世纪伦巴族入侵，戏剧就更是销声匿迹了。

直到公元 10 世纪到 11 世纪时，戏剧才被基督教徒们重新认识，因传教的需要而被重新利用。它不是在古希腊和古罗马戏剧的基础上自然而然地发展，而是经历了数百年的艺术传统中断的空白之后，在新的社会形态和经济制度影响下，以基督教特殊训诫的方式走上舞台，被人们称作"弥撒剧"或神秘剧。《圣经》故事就是戏剧表现的最主要内容，演员就是牧师或教士，教堂则成为戏剧演出的剧场。

教堂里演戏，一开始只在祭坛上进行。到了 12 世纪时，有些表演扩展到了整个教堂内部。除了圣坛外，还使用了教堂里的中厅、侧厅、布道台、圣器所等地方。圣器所常被用作各种舞台的进出口，演员也在这里更换服装；教堂下面的墓场成了可以随意上下的"地狱之门"；拱顶则被用作特殊的上层舞台，可以在上面表演天国世界里的各类神灵和上帝，也可以表演充满刺激性的空中飞人等。而教堂本身那壮丽而奇幻的背景，昏浊而幽暗的灯光，代表耶稣殉难的青铜十字架，以及透过那个时期所特有的嵌花玻璃射进来的迷幻光色，都为这种戏剧演出增添了浓郁的宗教色彩和神秘气氛。

巨大的教堂和繁复的内部结构，使这种宗教剧的每一个演出环节和场面都可以拥有一块单独的地方。这样一来，演出者们就可以把道具、布景等事先准备好。某些用来制造特殊效果的区域，还可以先用幕布遮起来，到演出中应该

出现的那一刹那再打开，以博得观众的惊奇和赞叹。这种同台多景的舞台布置方式，是中世纪剧场的特殊产物，它不同于古希腊、古罗马戏剧演出中以更衣棚为统一背景的舞台布置方式，与欧洲文艺复兴以后的戏剧演出以变换布景和道具来改换剧情、地点的方式也不同。

随着城市经济的发展和戏剧观众的日益增多，宗教剧为了扩大影响，就把演出从教堂内部移到教堂前的柱廊里进行。最常见的，是在教堂西门的前边上演。这道门通常开有一个高出地面的门廊，有阶梯通向城镇的方形广场。门廊的平台正好变成舞台，广场就自然地变成观众席了。再往后，广场演出随意地发展起来，舞台形式也变得多种多样。

一般说来，中世纪时期的典型舞台，是由一座紧靠建筑物的长方形平台构成，样式不一而足。它的后半部用布围起一个化妆室，前半部是表演区。演员可以从幕后出场，观众则在台下从三面围绕着舞台观看。广场上有敞廊和平台可以利用时，就在广场四周的地面上用木头搭起层层看台，周围建筑物的窗口和阳台则成了早期的包厢。

英国的教会组织还专门创造了一种可以到处流动的"彩车"来进行宗教剧的演出活动。这种别具一格的彩车有9个轮子，分为上下两层。下层是化妆室，用帏布四面包裹着，供演员换装用；上层是用于演出的平台，台面超过一人的高度，三面用布幔遮起来。演出地点在人多而热闹的街道上。每逢集日，教士们就把彩车从教堂里推出来，每一条街道都会有一辆彩车演出，而每一辆彩车分别表演一部宗教剧的若干连贯场面。因此，当所有的彩车全部演完之后，这部戏剧也就结束了。

受彩车的启发，一些人还发明了一种上下共分三层、专演宗教剧的舞台。上面一层是天堂，下面一层是地狱，中间一层则是包容万象众生的烟火人间。演员可以在这三层舞台之间自由上下。

除了上述剧场形式外，中世纪的戏剧演出还有更加多样的场所。地主的庄园里，贵族的塞堡里，高官的府第里，皇家的宫廷里，都有为戏剧演出专门保留的庭院或厅堂。因而，和古希腊、古罗马的剧场建筑相比，中世纪后期的剧场构筑和舞台表演空间是空前的多样化，观众和表演的关系也是空前的密切。

当然，中世纪的市民远不如希腊的奴隶主或罗马的皇帝那么富有，而市民们对宗教剧的态度也远不如希腊公民们对待悲剧那么严肃。所以，整个中世纪，欧洲没有建造过比较大的正规剧场，剧场建筑始终停留在较为低级的发展阶段，没有取得什么令人瞩目的成就。

中世纪市民戏剧

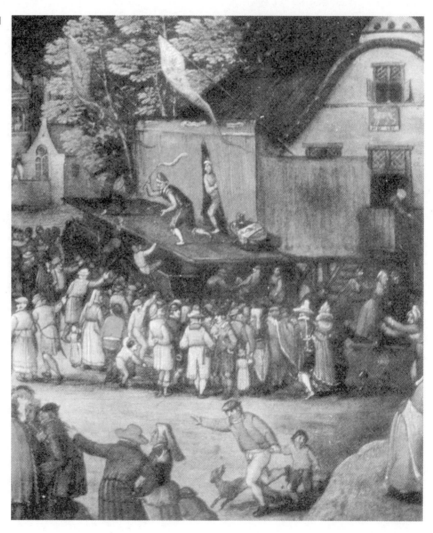

第二章
印度梵剧

人类文明史中诞生的第二种古老而成熟的戏剧样式是印度梵剧。

梵剧出现于公元前4世纪，而于公元前后最为繁盛，在创作上产生了马鸣、跋娑这样的大戏剧家，在理论上产生了婆罗多《舞论》这样具备完整体系的经典著作。以后又经历了1000年的延续，出现了迦梨陀娑《沙恭达罗》这样的世界戏剧名著和一大批梵剧剧本，在公元12世纪走向衰竭。也就是说，正当欧洲戏剧辗转摸索于中世纪的黑暗孔道之时，印度梵剧接过了人类戏剧繁盛的旗帜，并将其继续高扬了700年。

与古希腊和古罗马戏剧不同的是，印度梵剧在舞台形式上采取了歌舞与诗歌结合的手段，形成一种写意型的戏剧样式，并创造性地建立起一套完整的舞台表演程式。它重在象征性地表现人生情境，但并不去逼真地模仿生活现实。它的戏剧观念也更直接地建立在对于舞台形式美的欣赏之上，而不过于追求戏剧与生活的接近。

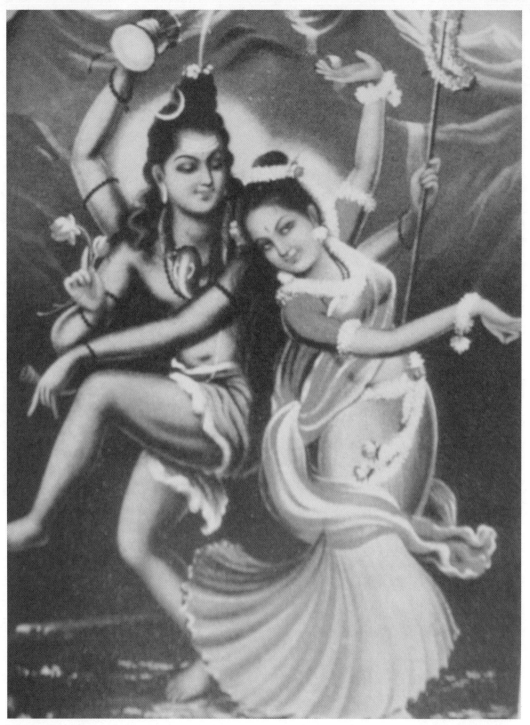

湿婆神与妻子雪山神女

第一节 历史演变

一、梵剧的形成

和世界上其他国家的戏剧一样，印度梵剧也是从祭祀仪典发展而来，由颂神歌曲和拟神行为逐渐演变而成为戏剧的。在印度最早的文献集《梨俱吠陀》（大约编纂于前1200—前1000年）里，已经出现了十几处对话诗体，大约是祭仪中带有描写性的场面用语，已经接近于戏剧的形式。

吠陀语和古梵语盛行的"吠陀时代"（前15—前7世纪）之后，印度进入了奴隶制国家的"史诗时代"（前6世纪—前4世纪），产生了两大著名史诗《摩诃婆罗多》和《罗摩衍那》。印度戏剧在此基础上朝向成熟的梵剧样式过渡，与希腊的情形一样，它汲取了史诗的丰富营养，不同的是，它的受益不仅仅在内容上，而且在形式上，它从史诗中获取了说唱叙事的表现技巧和传说故事的剧情源泉，并使之长期体现于后来的舞台美学原则与题材内容的承递上。印度梵剧在形式原则上对史诗艺术的继承，是构成它与希腊戏剧区别的中界

点，这在后面还有专门的篇幅谈到。

阿育王时代（前272/273—前232）的孔雀王朝达到了经济文化的鼎盛时期。就在这个时期中，印度梵剧开始逐步兴盛起来，成为宫廷和民间在酬神节庆时极其流行的艺术表演形式，并逐步走向成熟。

二、梵剧的发展

梵剧的发展大体可以分作四个时期，即：

1 早　期（前4—前1世纪）

2 成熟期（公元1—3世纪），以马鸣、跋娑、首陀罗迦为代表.

3 鼎盛期（公元4—7世纪），以迦犁陀娑、戒日王、薄婆菩提为代表

4 衰落期（公元8—12世纪），以王顶为代表

梵剧发展的第一期处于民间阶段，没有剧本和剧作家的名字流传下来，我们无可推知其详细情况。

二期梵剧已经走向成熟并进入文人阶段，出现了一些著名的剧作家和代

印度神话里的人狮

表作品，其开端在贵霜帝国的迦腻色伽王统治时期（约78—101/102）及其后。贵霜王朝到迦腻色伽时代已经建立起一个纵贯中亚和印度的庞大帝国，成为当时与罗马、安息和东汉并列的四大帝国之一。迦腻色伽崇信佛教，在他的庇护下，印度的大乘佛教开始兴盛并向东方传播，这同时也就推动了梵剧的兴盛。我们今天知道的最早梵剧作家马鸣，就是迦腻色伽的宫廷诗人和朝臣，同时又是大乘佛教的奠基人，他利用梵剧创作来宣传他的宗教观念。贵霜帝国在统治了150年之后瓦解，其间又产生了跋娑、首陀罗迦等梵剧大家。

公元4世纪到5世纪的笈多王朝时期，曾被历史学家称为古代印度的"黄金时代"，梵剧的发展也达到了它光辉的顶点，这是梵剧发展的第三期的前半段。被公认为世界戏剧史和文学史上最伟大的印度剧作家和诗人——迦梨陀娑，就生活于这个时期。戒日王时期（590—647）的宫廷梵剧创作仍然十分兴盛，戒日王本人就曾经写出著名作品《龙喜记》，这势必促进全国的梵剧创作、演出活动。戒日王之后，梵剧的创作和演出一直在持续，大约在7世纪末

8世纪初还产生了薄婆菩提那样的大剧作家，薄婆菩提在梵剧史上的声誉仅次于迦梨陀娑。

8世纪以后，梵剧进入衰落期。这首先是印度社会地区性政治和文化的兴起所造成的。地区性文化逐渐显现出强烈的个性，例如开始采用地区方言写作，对于梵语的运用减少。而古典梵语文学的写作逐渐走上形式化和僵化的道路，日益成为与社会生活和人民大众语言相脱离的过时的工具，无法与生机勃勃的方言相抗衡。另外，对于梵剧形成支持的佛教在此期的衰亡大概也是梵剧衰落的因素之一。这一阶段的梵剧创作，基本上进入形式主义和模仿主义误区，只会蹈袭古人的模式，炫耀诗才，或解说玄思，王顶、牟罗利、克里希那弥湿罗等代表作家的作品都跳不出这种套子，因而缺乏舞台生命力和社会感召力，加速了梵剧的衰亡。

12、13世纪以后，伊斯兰教侵入印度，大力摧毁其原有宗教与文化。在这种强力压迫下，梵剧竟至完全绝迹。从此，这一古老的人类古典戏剧样式进入了艺术博物馆。不过，梵剧的基本精神仍然在印度一些民间歌舞和哑剧表演

中长期保存，一直延续到今天。例如印度南部喀拉拉邦寺庙里保存的古典舞剧库提亚特姆、哑剧卡塔卡利，都随处流露着梵剧的神韵。

第二节 舞台特征

梵剧不是彻底的代言体，在它的表演过程中，角色常常会出现由代言人到叙述人的变换或者相反的身份互换，这表露了梵剧与史诗和说唱艺术之间的联系痕迹。例如首陀罗迦《小泥车》第一幕，恶霸蹲蹲儿带领一堆帮闲追赶春军姑娘，帮闲喝喊春军站住，然后忽然转为描述的口吻："春军姑娘别跑！别跑！为什么心惊胆战把轻盈的俏步儿收拾起？为什么又把那婀娜腰肢也抛弃？为什么六神无主、眼光不定，像猎人追逐的惊惶小鹿？"表演者就在代言体与叙述体之间自由移步。印度梵剧以及后来的东方其他类型戏剧，都长久保持了与叙事文学的密切联系，而与希腊戏剧产生显著的差异。

由其表演的叙事性特征决定，梵剧缺乏或者说不需要足够的布景与道具，

它解决环境指示与背景转移的方法是调动演员的叙述功能，并以身体语言与之配合，这使它的戏剧结构具有舞台场景的随意变动性，亦即在时间和空间的组合上呈线性自由延展状态。例如《小泥车》第一幕表现黑暗，黑暗并没有在舞台上出现，只通过剧中人的叙述传达给观众："好黑的天哪！"可以想见，人物的动作也会像在黑暗中摸索一样。又如《小泥车》序幕，戏班班主开场介绍了剧情后说自己饿了，"我应该回家去问一问妻子预备了什么早点没有。是的，我已经走到家啦……得，三步两步居然就到了家门口啦……"环境状况、时空转移都是通过剧中人的叙述引就的，而不用舞台写实手段。这使梵剧表演获得了极大的自由。

梵剧的表演具有浓郁的指事性和象征性，演员可以调动眼、眉、唇、手、臂、腿、脚等身体部位，向观众传递特定的信息。也就是说，演员要表达一种意思，可以通过特别的动作符号来传达，而不是采用生活动作。表演中，手的动作有24种，头部动作有13种，眼睛动作36种，眉毛动作7种，脸颊动作6种，鼻子动作6种，脖颈动作

9种，胸部动作5种，双脚动作32种。在此基础上，印度梵剧确立了以演员的表演为中心、重视观众的审美参与作用的戏剧观。与希腊的以剧本为中心的戏剧观念不同，演员永远是梵剧的决定性因素。

梵剧的角色类型主要分作三种：拿耶迦（男主角）、拿依迦（女主角）和毗都娑（丑角）。角色还有性格类型的区分，例如英雄角色里又分作沉默型、殷勤型、浮躁型和崇高型四种。

梵剧的类别有所谓"十色"，例如英雄史剧、世俗剧、独白剧、闹剧、歌剧、社会剧等。用我们今天的眼光来看，梵剧的内容主要有两个重要的题材范围，一个是英雄事迹，另一个是世俗生活，这两方面都出现并流传下来杰出的作品。英雄史剧的素材主要来自吠陀文献和史诗，表现历史传说中的重要人物和重大事件，其男主角为国王、仙人或神仙托生的贵人，女主角为王后、公主、仙女，次要角色一定有仙怪僧侣、臣子将军、嫔妃侍从等，其情节围绕宫廷生活展开，而大多和浪漫爱情有关。例如迦梨陀娑的《沙恭达罗》就是这类作品。世俗剧则属于纯粹的创作剧，从

社会生活中直接取材，其内容包括两类。一类刻画市井生活和人情世态，以社会各色人等（包括下层人物）为主人公，其代表作品为首陀罗迦的《小泥车》。这一类具有最直接的现实精神。另一类是佛教内容戏剧，表现佛本身的故事以及佛徒们的传教生活，是佛教利用戏剧来宣扬宗教意旨的实践，但其中有些也表现了深刻的社会内容。马鸣的三个戏剧残卷都是这类剧作。

梵剧的开场先有祝词，赞颂神明，大概由幕后奏乐和吟唱来完成，然后戏班主人或舞台监督上场，用道白来向观众致意，介绍当天演出剧目的作者和剧情大意，并引出自己的妻子或当天的女主角，找个由头两人对答一番，最后用一个机敏的转折引出剧中人上场。梵剧作者在写作剧本时是不写序幕部分而直接进入第一幕创作的。

梵剧各幕的演出时间和地点可以自由变换，基本上不受任何限制，这由它拥有表现时空的自由手段所决定。幕数的多寡也具有同样自由的伸缩性，可以短至一幕，也可以长至十幕，没有定规。每次演出大约历时四五个小时。演出在节日和其他特殊的日子举行，例如

婚丧嫁娶、加冕、凯旋、重要人物来访时等，演出前总要先举行祭祀仪式，以向诸神表示敬仰，同时将观众和演员的情绪带入佳境。

梵剧的语言中，散文体与韵文体杂糅，大约各占一半。散文体用于叙述，韵文体出现于需加强表现效果时，或者人物情绪上升时。大量的韵文使戏剧强烈呈现诗化的倾向。人物所使用的口语分作梵语和俗语两种，上层人物如诸神祇、婆罗门、圣者、帝王贵族、大臣将帅等使用梵语，即雅语，贩夫走卒和仆婢奴隶说俗语，即日常生活用语，通常为各地方言，如修罗塞纳语、摩诃剌陀语、摩揭陀语等。丑角都说俗语，即使他装扮成婆罗门亦莫能外，这大约与他插科打诨的角色要求有关。妇女都说俗语，无论身份贵贱、地位高低。这与印度古代文化中轻视妇女的社会风尚紧密相连。

梵剧的全部演出过程都由鼓来掌握节奏，演员的身体表演完全依据鼓点的提示，另外还运用弦乐器来进行音乐伴奏。梵剧化装对于颜色的运用具有强烈的象征意义，例如红色显示着显贵，蓝色代表着寒微，金色见于太阳神和婆罗门身上，橘色用于诸神。

梵剧在美学上没有建立起希腊戏剧那种恐怖与崇高的概念，不注重对哲学命题的穷究，仅追求实现观众生理和心理上的愉悦，着重发挥戏剧的抒情和观赏功能。梵剧的结构不以冲突而以某些人类的基本情感为中心，演出的目的在于带给观众一种和睦的心境。其道德倾向分明，热衷于大团圆结局，几乎永远以善战胜恶的喜庆结尾收场，使观众的心境最终进入祥和。

第三节
马鸣、跋娑、首陀罗迦

公元前后，马鸣、跋娑、首陀罗迦等著名剧作家相继出现。他们流传至今的作品，已是戏剧发展到相当成熟时期的产物了。

一、马鸣戏剧残卷

马鸣是今天有作品传世的第一位梵剧作家，约为公元一、二世纪时人，生活于贵霜帝国迦腻色伽王时期。他出

生于北印度的阿逾陀城一个婆罗门家庭，属于当时的最高种姓。门第的优越，使他受到了当时最好的教育，青年时就以卓越的雄辩才能著称。后来，在与一位著名佛教学者就印度教和佛教的是非问题进行了热烈的辩论之后，他接受了佛教教义，皈依佛门，并甘拜下风，成为自己辩论对手的门下弟子。后来迦腻色伽灭天竺，把马鸣掳到自己的宫廷里，使之成为一位御前诗人。

马鸣学识渊博，著述众多，他谙熟梵语修辞学、韵律学、戏剧学、史诗、奥义书等。进入宫廷以后，他潜心钻研佛学，著有大量佛教经籍。马鸣又是杰出的佛教诗人，他流传下来的代表作有两部叙事长诗《佛所行赞》和《美难陀传》，前者描写释迦牟尼从诞生到涅槃的全部过程，后者讲述佛陀度化异母兄弟难陀的故事，语言优美，韵律多变，大量运用比喻和寓言，想象丰富奇特，给印度文学带来深刻影响。马鸣的叙事诗是印度古代叙事文学从史诗阶段过渡到古典梵语叙事诗阶段的象征。

在悠久的历史过程中，马鸣都以他的著名经籍和叙事诗知名，人们都从佛教大师的角度对他怀有崇敬和仰慕，然而并不知道他同时又是一位梵剧作家。一直到了1910年，一支德国探险队在中国新疆的吐鲁番地区得到一批贝叶梵文卷子，带回本国，1911年德国梵文学者亨利·吕德斯从中发现了三个马鸣著的梵剧残卷，才使这一事实公布于世。

三个残卷中，《舍利弗》比较完整。这是一个九幕剧，描写舍利弗和目犍连受到释迦牟尼的启悟，改信佛教出家，成为佛陀的两大弟子的故事。《舍利弗》的演出场景被作为佛教供奉仪式之一种，借助于宗教的力量得到长期流传。公元5世纪的中国南北朝时期，宋僧法显赴印度取经，还在中印度地区看到过它的演出。《舍利弗》剧中的目连故事，随着佛教的东渐而流传到中国，成为中国后世民间家喻户晓的整本大戏《目连救母》的滥觞。

另外两个戏剧残卷残损较多，面貌不全，既看不到剧名，剧情也难以判断。其中一部用抽象概念来代替人物名称，例如"菩提"（智慧）、"称"（名誉）、"持"（坚定）等，属于宗教寓意剧，它构成梵剧世俗剧里的一种类型。另一部残卷的剧中人物有主角、妓女、丑角、王子、

《摩诃婆罗多》里的黑天

女仆、无赖、外道等，场景有妓女家、旧花园、山顶等，由此可以推断，它是一部典型的市井世俗剧，与跋娑的《善施传》和首陀罗迦的《小泥车》相似。

马鸣对印度文化的贡献是多方面的。他使被人们称为"宫廷体"的梵文诗体普及化，同时又上承古代史诗和《舞论》，下启迦梨陀娑，成为印度古典梵剧创作的先驱。他的戏剧作品标志着印度梵剧的成熟和进入文人阶段。

二、跋娑十三剧

或许是湿婆神突然想起来垂迹人间，奇迹在20世纪初接连出现。就在马鸣的三个戏剧残卷发现前两年的1909年，跋娑的剧本奇异地出现在南印度波德摩纳帕城的一座寺庙里，而且一下子就涌现出来13个！这一划时代的发现，在世界梵文学界引起了巨大的轰动，跋娑研究的热潮随即到来。

功勋归于印度梵文学者迦那底波底·夏斯特里，他在那座寺庙考察时有了惊人发现。他先看到11部梵剧抄本，认识到它们的历史价值，随即深入访求，又找到另外两部。这13部梵剧是：

《惊梦记》、《负轭氏的誓言》、《五夜》、《善施》、《使者瓶首》、《宰羊》、《神童传》、《仲儿》、《迦尔纳出任》、《断股》、《黑天出使》、《灌顶》、《雕像》。它们被统称为"跋娑十三剧"。从此，跋娑这位早期印度梵剧作家才见知于世。

跋娑的生平无可追索，甚至其生活的时代都无法确定。但根据其剧作中的《善施》一剧与首陀罗迦的《小泥车》题材相同而面貌较为古朴，确定《善施》作于《小泥车》之前（但也有相反说法），由此将其生活年代定于马鸣与

《摩诃婆罗多》里公主受辱

第二章　印度梵剧

首陀罗迦之间，亦即公元二三世纪。

"跋娑十三剧"的题材内容，大多根据印度两大诗史《摩诃婆罗多》和《罗摩衍那》中的英雄史迹和浪漫爱情故事改编而成（占8部），其他则一般取自传说。其中最受称道的是《惊梦记》。

《惊梦记》取材于印度古代广为流传的优填王的优美传说，是典型的英雄史剧。剧中优填王的犊子国遭到入侵，王后仙赐为了促成优填王与强大的摩揭陀国的联盟，与宰相负轭氏设置了一个计划：为优填王提供条件，让他与摩揭陀国结姻。于是，仙赐假装在火灾中丧生，为丈夫腾出位置来让他向摩国公主求婚。丈夫在摩国军事力量帮助下战胜敌人。最终仙赐出现，与之团聚。剧本的特点在于不正面描写优填王的政治活动，而将其推向幕后，突出仙赐的感情表露，例如设置条件让仙赐藏匿在摩国公主身边，使她得以窥察到优填王对自己十分眷恋，因而激起感情波澜。仙赐一方面为了国家利益而牺牲个人利益，一方面又压抑不住她作为女人的感情矛盾，处于这样的心理旋涡里，自然就会演绎出极其动人的故事。以人性和人情

为表现对象，把宫廷和国家间发生的事与个人情感的纠葛连接起来，将政治斗争蒙上浪漫动人、凄楚迷离的面纱，从而敷演出感人至深的诗剧情节，这正是印度梵剧的基本特色和长处。

《惊梦记》对后世产生了深刻的影响，梵剧中的其他英雄史剧基本上沿袭了它的路子。我们在迦梨陀娑的《沙恭达罗》里明显能看到它的影子，在后世许多梵语作家的作品里也看到对跋娑《惊梦记》的称道和推崇，这些都证明其历史价值。

《断股》是古典梵剧里唯一的一部悲剧，在美学上突破了梵剧的藩篱，以主人公的死亡而告终。它独特的风格追求引起了人们的注意。这是一部独幕剧，描写搏斗胜利者难敌因慈悲而饶过敌人怖军，却被对方偷袭得手打断双腿，但难敌依旧竭力劝阻欲为自己复仇的大力罗摩，在嘱咐亲人们与敌方般度族和解后，难敌死亡并升上天国。剧中宣扬了对敌人慈悲的理念，为了昭示这一理念而设定了难敌的死亡，从而形成强烈的悲剧氛围，构筑起净化人们心灵的磁场。《断股》的悲剧色彩与其主题意向是紧密相连的。

三、首陀罗迦《小泥车》

在早期梵剧流传下来的剧本中，最有成就的还是首陀罗迦的《小泥车》。首陀罗迦生活于跋娑之后、迦梨陀娑之前，即大约公元3世纪。《小泥车》的序幕里有三首诗介绍作者，说他出身于帝刹利种姓（武士阶层），称他为"首陀罗迦王"，并说他学问渊博，精悉吠陀文献，精通数论和艺术，并能征善战，云云。属于首陀罗迦的作品，据说除了《小泥车》之外，还有独白剧四篇与《琵琶》、《仙赐》两部，但没有充分的证据。

《小泥车》是一部十幕世俗剧，以一位普通的婆罗门商人善施与妓女春军的爱情为主线，以牧人阿哩耶迦的起义传说为副线，穿插恶人挑拨、好人误会、浪子回头等社会万象，正如序幕里戏班主人诗中所说，其表现内容包括崇高真挚的爱情、世态炎凉与人情交薄、法律的腐败、恶人的本性等，交织成一部思想深刻、情节丰富、戏剧性极强的成功作品。

《小泥车》的一个突出特色，在于它成熟的结构艺术。它的头绪十分复杂，剧中登场人物众多，情节盘根错节，但编排得有条不紊、秩序井然，全部内容共同组成一个完整的有机体。《小泥车》的人物塑造也十分生动逼真，尽管人物众多，有男角27个，女角7个，另外还有若干群众，但许多人物都刻画出了特点与个性。男主角慷慨仁慈、乐善好施，美誉广被，视名誉和友谊胜过一切，又能同情弱小，克己让人，是古代印度文学中所树立的一位道德和人格典范。虽然不免有些模式化，但他并不缺少人间烟火气。例如他要面子，追求爱情又缺乏勇气，时而为自己的贫困怨天尤人，这些都使他的个性更加完美。女主角春军聪明美丽、热情善良、助人为乐，虽为妓女却品格端正，不爱财富爱人品，对于邪恶势力拼死抗争，成为印度下层女子的理想化身。

《小泥车》的另外一个特色在于它纯朴流畅、善用比喻、充满幽默感的语言艺术。其人物语言既符合性格，又能够传达出作者心中流动的诗情画意。特别是作为反面角色的国舅蹲蹲儿，说话常常颠三倒四、吐字不清，喜欢自我嘲讽，首陀罗迦的幽默与风趣在这个人物身上发挥到了极致。

《小泥车》用宽广的社会画面、丰

富的情节内容，为我们展现了印度古代下层社会生活的生动图景，有着极高的艺术价值和认识价值。剧中所宣扬的积德行善、以德报怨、克己让人的道德情操，是印度传统道德观念的生动体现。《小泥车》因此而成为印度梵语文学的经典著作，在长久的历史过程中发挥了不容忽视的作用。它对于后世梵剧创作的影响之大也是无法估量的。

第四节　迦梨陀娑

在整个印度梵剧史上，"迦梨陀娑"无疑是一个最为响亮的名字。"迦梨陀娑"是由两个词组成的复合名词。"迦梨"是一个女神的名字，"陀娑"是仆人的意思，合起来就是"迦梨女神的仆人"，因而这应该不是一个真实的人名。我们大致可以知道，他出生于北印度喜马拉雅山地区的优禅尼城，后来成为笈多王朝的宫廷诗人，被列为朝廷的"九宝"之一，当时的宫廷执掌者是旃陀罗笈多二世（约380—413）。

迦梨陀娑的作品极多，据说有41部，但其中真伪杂陈。一般确认为属于他的戏剧作品有三部：《沙恭达罗》、《优哩婆湿》、《摩罗维迦与火友王》。另外他的格律长诗《云使》在当时极其盛行，其影响在后来的各种铭文里随处可见。他的三部戏剧作品都属于英雄史剧，都以宫廷生活为背景，表现爱情主题，男主人公都是国王。大约是迦梨陀娑的宫廷诗人身份决定了他热衷于这类题材的剧本创作，他的剧本当然也是在宫廷里上演的。其中，《沙恭达罗》在印度社会里长期享有盛誉，影响极为深远，特别是18世纪传播到西方之后，引起各国文化界极大的震撼，从此而具备了世界性的声誉。

《摩罗维迦与火友王》是一部五幕剧，一般认为是迦梨陀娑的早期作品。故事取材于民间流传的优填王的传说，情节接续在跋娑《惊梦记》那段故事之后，但剧中的国王假托了孔雀王朝历史人物火友王的名号。大意是邻国公主摩罗维迦由于战火流离为火友王王后的侍女，火友王偶见之，为她的容貌所倾倒，但王后百般阻挠二人相见。在弄臣的帮助下，火友王如愿以偿。最终真相大白，王后同意火友王正式娶摩罗维迦公主为妻。从结构和情境设置看，此剧

受了跋娑《惊梦记》的影响。两剧的女主人公都因为某种原因而成为王后的侍女，经历了种种感情周折和磨难，最后或与国王结姻，或与国王团圆。不同的是，《惊梦记》里的仙赐是为了丈夫的国家而作出自我牺牲的，她甘愿充当侍女，压抑着自己心中的忧伤，而优填王误以为她已经身亡，为了国家的利益才同意另娶。《摩罗维迦与火友王》里的摩罗维迦却是因为被俘而隐瞒自己的公主身份，但希望得到承认，火友王则完全是因为慕色而与之百般通款。相比之下，无论从情感深度还是境界纯净度看，《惊梦记》都要高出一筹。《惊梦记》虽然奠定了古典梵剧里描写帝王艳史的宫廷喜剧传统，但因为迦梨陀娑后来的名望如日中天，《摩罗维迦与火友王》在艺术上也确实有它的长处，例如结构谨严、情节生动、戏剧性强，因而对后世产生更大影响。大约也由于跋娑的剧本失传或潜藏，后来出现的仿作大多以《摩罗维迦与火友王》为模式，例如戒

中国青年艺术剧院
演出《沙恭达罗》

第二章　印度梵剧

日王的《璎珞传》和《妙容传》、王顶的《雕像》等。

迦梨陀娑的代表作是他的七幕剧《沙恭达罗》，其情节取材于古代诗史《摩诃婆罗多》中的《沙恭达罗传》和巴利文的《佛本生故事》里的《捡柴女本生》，故事原来比较简单：国王豆扇陀郊猎时碰到沙恭达罗，为她的美貌所倾倒，她也爱上国王，两人自主结婚。后来国王回京，却把情人忘掉。几年后，沙恭达罗带着孩子进京，国王翻脸不认，最后在天神的帮助下，二人终于团圆。这个故事经过了迦梨陀娑的处理后，化铁成金，焕发出奇异的光彩，成为极其美丽的文学创造。

迦梨陀娑对之作了关键性的加工，增添了豆扇陀丧失记忆和沙恭达罗遗失二人爱情的信物戒指一节，这就使平直的爱情发展过程陡生枝节。豆扇陀离开时，把刻有自己名字的戒指交给沙恭达罗作为信物。因为豆扇陀的离去，沙恭达罗终日心绪涣散，偶然怠慢了一位仙人，于是受到他的诅咒：豆扇陀将丧失他的爱情记忆，除非他见到信物戒指。因为增添了这个细节，豆扇陀的不认情人才合情理，他的形象也才不受损害，

也只有这样才能反衬出沙恭达罗爱情的价值。最后也因为戒指的失而复得，豆扇陀的记忆恢复，才有了团圆结局。由此知道，迦梨陀娑虽然利用了旧有传说，但对之进行了创造性的加工，使情节发展更为合理，大大增强了戏剧性，这是剧本成功不可缺少的因素。

然而，仅此还远远不足以说明迦梨陀娑的艺术功力。他更重要的贡献在于用如椽的诗笔，把沙恭达罗和豆扇陀二人的爱慕情感，从最初的微妙歆动、含蓄敏感的试探，一直到最后的炽烈迸发的整个过程，都婉曲生动地描画出来，并借助于神妙恬静、和谐优美的环境氛围的衬托，为爱情的滋长提供了一个极其浪漫温馨的摇篮。经过迦梨陀娑之手，印度人的理想爱情才被体现到了极致。

在这部剧里，迦梨陀娑最大的成功是重新塑造了沙恭达罗的形象，并把她塑造得如此完美。在《摩诃婆罗多》里，沙恭达罗的性格比较简单直率，她并不避讳与陌生的年轻男子交谈，很大方地向豆扇陀讲述自己的身世。豆扇陀向她求爱，她却提出将来儿子要继承王位的交换条件，这无疑使她的爱情动

机受到损害，她的心理也带上了某种投机的阴影。迦梨陀娑对于沙恭达罗的重塑，重点在于把她还原成一个淳朴天真的可爱少女，她的心中不掺杂质，又有极好的礼仪修养，在爱情心理上则是懵懂初开，既带有美妙的憧憬，又显得羞怯娇弱。例如她最初见到豆扇陀，腼腆不安，低头无语，全由女伴与之答对。在这个过程中，她逐渐被他的风度和谈吐所吸引，不自禁地流露出脉脉含情的眼光。听到女伴向他介绍自己的身世，她表面上生气但又不真正走开，当最后不得不离开时，她借口扭了腰、刺了脚、树枝挂了衣服，左耽右误，只为了再偷偷多瞧一下豆扇陀。第三幕，害了相思病的沙恭达罗，在女友的建议下给豆扇陀写情诗，她心里怦怦直跳地用指甲在荷叶上刻了两句："你的心我猜不透，但是狠心的人呀！日里夜里，爱情在剧烈地燃烧着我的四肢，我心里只有你。"躲在一边偷看的豆扇陀这时高兴地跑了出来，向她表白自己的爱慕，她却又害起羞来，手足无措。豆扇陀向她献殷勤，她嘴上拒绝，身子不动，闭着眼睛听天由命。这些描写，把一个天性羞涩但又爱欲涌动的少女的矛盾心理

刻画得栩栩如生、无以复加。经过了一场磨难之后，豆扇陀见到戒指，记忆恢复，去向隐居的沙恭达罗乞和。这时，作者让豆扇陀反复解释和赔罪，但并没有给沙恭达罗几句台词，只是让她喊了两声"万岁，万岁……"，就被眼泪阻住。儿子问妈妈这是谁，她说"你去问命运吧"，随即啜泣不止。这种处理，既把沙恭达罗百感交集、无言以加的心情表露殆尽，又进一步照应了她软弱温柔、忍辱负重的性格，展现了她的文化背景与修养程度。由于迦梨陀娑的成功塑造，沙恭达罗成为印度女性古典美的典型代表，她的性格、气质、人品都成为一种完美的风范而被人们世代垂慕景仰。

一千多年以来，印度人民高度赞扬迦梨陀娑的这部作品。《沙恭达罗》曾被大量译为印度各种方言，这使它的影响愈加扩展。在印度民间和学者们中间至今流传着这样几句话："在所有的艺术形式中，戏剧最美。在所有的戏剧中，《沙恭达罗》最美。在《沙恭达罗》中，第四幕最美。在第四幕中，有四首诗最美（指沙恭达罗与义父干婆离别时所吟的那四首诗）。"在亚洲的许

多国家，很早就有了《沙恭达罗》的译本。这部作品还于18世纪时传到了欧洲，很快引起了强烈的反响，从此欧洲人研究印度文学的兴趣大大加浓。

第五节　戒日王、薄婆萨提

一、戒日王《龙喜记》

戒日王（590—647）名喜增，是印度古代著名帝王。他曾经统一了北印度，建立起一个较大的帝国，实现了三十多年的和平统治。中国唐代高僧玄奘赴印度时，与戒日王建立了友谊。另一位中国僧人义净在戒日王死后前往印度，也听到民间传诵许多关于他的故事。戒日王奖掖文艺活动，供养了一批宫廷诗人，自己也从事文学创作。他的著作据说很多，今天见到的有诗歌《八大灵塔梵赞》和三个梵剧剧本《妙容传》、《璎珞传》、《龙喜记》。这三个剧本都属于英雄史剧类型，其中《妙容传》和《璎珞传》虽然在表达技巧上较为曲折缜密，但都是对于前人创作的陈陈相因，没有多少新意。《龙喜记》则较有特色。

《龙喜记》是一部五幕剧，表现佛教的本生传说"云乘菩萨以身代龙"的故事，根据古代佛教文献《持明本生话》写成。然而，为了使这一题材与英雄史剧的模式合拍，戒日王给主人公安排了浪漫的恋爱故事。持明国的云乘太子隐居山林，偶遇悉陀国公主摩罗耶婆提。二人一见钟情，随即展开了一场惯常的爱情触探，然后目的达到，皆大欢喜。在这之后，剧情一转，插入另外一条线索：云乘太子散步时，忽然看到龙骨成堆，原来海里的龙族为了避免灭族，每年送一条龙给金翅鸟吃。云乘眼见龙母龙子别离之惨痛，毅然代替龙子用自己的身体去喂金翅鸟，临死前教诲金翅鸟舍弃杀生。金翅鸟受到感化，痛改前非。这时天神出现，救活云乘和群龙，云乘与父母、公主团圆。由故事来源所决定，《龙喜记》的后一部分内容实际上已经突破了传统英雄史剧的模式，客观上扩展了这一类型的题材，给人以新鲜感。

事实上，戒日王对于旧套数的超越还不仅在题材上，同时也延伸到表现形式上。按照传统的理解，英雄史剧的"味"必须是从奔放的爱情、豪迈的性格或奢华的环境里产生出来，而《龙喜记》

的内涵与之不尽相符，因此它的"味"也与传统不同。特别是云乘的捐身替死，展示了怜悯、痛苦等情感，为英雄史剧带来以前未曾有过的观众体验。也由于这种情味的改变，《龙喜记》的舞台上出现了沐浴、更衣的场面，也出现了杀戮和遍体鳞伤的血淋淋场面，而这些在传统的梵剧舞台上都是绝对不能够出现的。因此可以说，戒日王的实践把英雄史剧的创作引到了一个新的方向。

不过，就一个剧本的整体性来说，《龙喜记》是有着严重缺陷的，它明显被分割为前后两个独立的部分，前面三幕的浪漫爱情与后面两幕的云乘献身之间并没有必然的联系，而且前后风格的差异也过大，这削弱了剧本的艺术性和感染力。

二、薄婆萨提

薄婆萨提是迦梨陀娑之后又一位杰出的梵剧作家，在印度享有较高的声誉。他生活在梵剧已经开始走向衰落的时代（七八世纪），可以说是印度最后一位优秀的梵剧作家。

薄婆萨提出生于婆罗门学者世家，学识渊博，精通吠陀、奥义书、数论、瑜珈等婆罗门经典，同时有很高的文学修养，被称作语言大师。他与演员也有着密切的交往，这使得他能够创作出优秀的剧作来。当他的作品取得成功后，他被曲女城国王耶索沃尔曼收作宫廷诗人。

薄婆萨提著有戏剧三种：十幕剧《茉莉与青春》、七幕剧《大雄传》和《罗摩后传》。此十幕剧描写贵族青年的传奇爱情，与印度古代民间传说集《故事海》里的一个故事近似，大约是受到了它的启发。这两部七幕剧取材于史诗《罗摩衍那》，但都有较大的加工改造。

《茉莉与青春》的特点在于，它把两对青年男女的爱情纠葛交织起来写，而彼此之间又有着有机的联系：茉莉和青春一见钟情，国王却把茉莉许配给了自己的幸臣南达纳。迎亲时，茉莉先到庙里拜神，青春的朋友摩格伦德帮助他们二人逃走成婚，自己男扮女装代替茉莉去成亲。南达纳的妹妹原来是摩格伦德的情人，二人也一起逃到青春处成婚。国王派兵前来追捕，他们一起奋力抵抗。国王亲眼看到了他们的英勇非凡，于是承认既成事实，赦免了他们，

《罗摩功行录》里罗摩即位

于是皆大欢喜。这两对青年为了追求自己的爱情，竟然发展到抵抗国王的武装，这在印度梵剧里是罕见的。但是，该剧的戏剧结构不够缜密，影响了戏剧性，也暴露了薄婆萨提创作功力和技巧的不足。

《大雄传》基本上依据《罗摩衍那》前六篇的故事情节发展，特色不明显。《罗摩后传》则是薄婆萨提艺术上最成熟的作品。他之所以在印度人民的传统认识中可以与迦梨陀娑相媲美，主要是由于这部作品的成功。《罗摩后传》取材于史诗《罗摩衍那》后篇，但对之进行了重大改造和创造性的加工，使一个悲剧结尾合理地变成大团圆，歌颂了真善美，维护了纯洁的爱情，因此得到印度人民的喜爱。

在《罗摩衍那》里，女主人公悉多长期与丈夫罗摩共患难，后被魔王劫走，受到百般逼迫引诱而坚贞不屈，保持了对丈夫的忠诚，后来被救回。民间

流传悉多不贞的谣言，罗摩为了名誉就把她遗弃。悉多在林中生子，待把儿子养大后，仙人带她去见罗摩，证明她的无辜，罗摩仍不接受，于是悉多投入地缝身亡。

悉多这个美丽贤惠、与丈夫长期同甘共苦的优秀女子，最后却遭受悲惨的命运，印度人民在感情上是不接受的，因此薄婆萨提动念来合理地改变结局。他首先增添了罗摩对于悉多充满感情的细节描写，然后在罗摩迫于压力不得不遗弃悉多时，让罗摩痛苦地昏倒过去，以后又长期在内心进行自我谴责，并且誓不再娶，而以悉多的金像为象征夫人。12年后罗摩来到当年与悉多共患难的树林，触景生情，反复晕倒。最后在仙女的帮助下，罗摩与悉多及二子团圆。由于满足了人民的审美愿望，薄婆萨提的剧本受到了广泛的欢迎，名声大振，这是他的名声得以追及迦梨陀娑的主要原因。当然，即使是在《罗摩后传》里，薄婆萨提仍然暴露了他处理戏剧结构的技巧不足，时有枝蔓和闲笔，他实际上与迦梨陀娑的成就存在着差距。

第六节　梵剧剧场

梵剧最初的动机是为了娱乐神明，它的演出是在神庙里进行的。随着梵剧的逐步兴盛并成为大众化的表演艺术，专门化的演出场所——剧场也就出现。梵剧的剧场成熟于何时，缺乏文献记载，但至少在公元前后的婆罗多《舞论》中，已经对其建造方法、建造过程以及各建筑部分的细节有着具体描述，说明当时印度的剧场建筑形制已经稳定并且比较完善了。

当然，由于《舞论》对于剧场建筑结构的叙述语言中有缺环，又缺乏实物参照，因此对于梵剧剧场的具体结构后人还是无法弄得很清楚。现在只能根据《舞论》提供的材料，加上后来一些印度古典论著里的辅证，对之作一大体介绍。

梵剧的剧场有三种不同的平面形状：长方形、正方形和三角形。又根据使用功能的不同，分为大、中、小三种不同的规格。其中为神明演出用的剧场为大型，长度大约为108cubit[1]；中型

① Cubit 为婆罗多《舞论》里提供的计量单位。1Cubit 大约等于 45cm。

的给国王、后妃和宫廷宠臣看戏用，约长64cubit；普通民众观赏用的剧场为小型，仅长（宽）32cubit。《舞论》中接着又具体描述了给普通民用的两种剧场形制。一种是长方形的，长度约为64cubit，宽度约为32cubit。一种是正方形的，长和宽都约为32cubit。《舞论》还强调说，普通人用的剧场尺寸不能超过上述规定，因为在太大的剧场里，观众不容易看清楚台上演员的面部表情，而演员朗诵、念白和歌唱的声音也会减弱，失去美感。从对观看效果与声音效果的注重来看，当时的梵剧剧场建筑已经具备相当的科学性。

这里以长方形的剧场为例。剧场从中部一分为二，一半为观众厅，一半为舞台区。舞台区又一分为二，前半部分为表演场，后半部分为演员休息室。休息室同时供化装和制造舞台音响效果用，其墙壁涂成绿色，称作绿房子。从休息室到表演场有左右两个门，类似中国传统戏台的上下场门。表演场又一分为二，前面一半每边建一个阁子间，留出中间部分作为前台表演区，后面一半作为乐队演奏区，前后两半之间有幕布相隔，乐队的位置处于休息室两个门之

间。阁子间的地面比表演区高出约1.5cubit，阁子间可能也用于辅助演出。

表演区的地面用坚硬的黑土或深色土填实整平，要平得如镜子一样。上面用木板搭成两层的格局，用于表现不同的空间，如楼上楼下。墙壁上有小窗户，遍布雕刻图案，挂着美丽的花环，整个舞台造得就像一个山洞。它得能够避风，并有好的听觉效果。

剧场里面有许多木头柱子支撑屋顶，柱子上布满人物、动物、植物的雕像或图样。外墙用坚固的砖垒结实，各处的墙壁先用泥抹上，细致地涂上白灰，然后再绘制上各种壁画。由于各种鲜艳色彩、精美的雕饰物的作用，剧场里面显得富丽堂皇。

观众区的地面高于表演区约1.5cubit，与阁子间的地面高度相同，从前往后用砖、木材料垒成阶梯式，上设排椅，一排比一排高1.5cubit，使观众的视线不受阻碍，所有的座位都能让观众看到表演。观众区被涂成不同颜色的柱子分隔成不同的区域，供不同社会等级的人入座。最前面的白色柱子表示这里是最高种姓婆罗门的座位区，其次的红色柱子表示这里是第二种姓帝刹利

的地盘，再次的黄色柱子指示第三种姓吠舍之座，又后面的蓝色柱子指示第四种姓首陀罗的位置。还有其他颜色的柱子，供各种杂色人等入座。这种将剧场座位按种姓区分的做法，充分证明了它是供较大范围内的社会公众使用的，也就是说，梵剧的剧场是对公众进行公开演出的。

当然，宫廷里面的剧场就不是这样了，它的观众座位另有设计。国王的位置在大厅中央，当国王落座于华贵的狮子宝座上，他的左右坐着他的后妃宫眷们，后面被宫廷侍女所环绕。再后面坐着王室成员、部长、将军、天文学家、占星学家、宫廷医生、心理学家、荣誉诗人、贵族男女，等等。仆从和宫廷卫士们则侍立四角。

梵剧剧场的兴建有着严格的仪式程序。建筑者先要虔诚地选出剧场的坐落点，那里的土壤必须是坚硬但有利于植物生长的，土色要深，要将土中的杂物清除干净。然后纺一根白线来测量剧场的周长，线必须柔韧，测量时手必须把它握牢，如果不慎弄断或脱落，人们相信就会引起人亡、动乱或其他严重后果。量好以后，在一个吉日开始奠基，这时要向神明献送祭品，同时擂响所有的鼓。三日以后，外墙已经砌好，在一个吉祥的黎明时刻，开始在内部竖立柱子，此时同样有各种烦琐仪式，如奏乐和祭献。柱子要竖稳，如果晃动、倒下，人们认为这就会带来旱灾、死亡、敌国入侵的可怕后果。整理表演区的地面以及埋设柱子时，要在里面各处理上珍贵的珠宝黄金。从这一切都可以看出古代印度人对于兴建梵剧剧场工程的虔敬心理，它透示了梵剧演出在当时社会生活中所享有的尊崇地位。

从以上描述可以知道，梵剧剧场在公元前后已经发展得相当完善。与古希腊、古罗马利用地形建造的大型露天剧场不同，它完全建造在平地上，而形成小巧玲珑的格局。它的演出场地没有台子，低于观众座位，这一点与古希腊、古罗马的剧场是一样的，但是它的观众厅建筑规模过小，致使每次观看演出的人数很少，又与古希腊、古罗马剧场正好相反，但这种小型剧场充分考虑了歌唱效果的因素。

第三章
中国戏曲

在悠久的中国文化早期，也繁育了人类的精灵——戏剧，它同样体现在原始人类的祭祀仪式里，展现了人类初始时期对于自然与人的关系的认识，透示了人类试图把握命运的原始企图。与古希腊戏剧和印度梵剧不同的是，中国戏剧没有能够很快由原始宗教形态跨越出来，形成建立在审美意义上的比较完善的舞台样式，而是长期在它的原始状态和初级形态中徘徊，其间经历了漫长的岁月，一直到12世纪初期才孕育出成熟的样式。它的发展轨迹，体现了自身的特殊性。

就在印度梵剧临近衰竭之时，中国戏曲于12世纪走向了成熟，并实现了初次辉煌，以众多戏剧家的作品及民间的广泛演出为标志，承接了人类戏剧繁盛的接力棒。中国戏曲在美学范畴上与印度梵剧接近，同样是写意型的戏剧样式，歌舞并重，以程式化的表演为舞台基本手段。另外，中国戏曲有着重视实践精神和体现为民俗形态的突出特点，它虽然理论架构建立得很晚，但却以其深入民间的程度、演出的频繁程度以及对中国文化影响的细密程度而彪炳史册。中国戏曲又具有极其顽强的延伸力和繁衍力，迅速地在中国大地上形成了与各地民俗文化和地

域文化紧密结合的舞台形式，因而能够随时变化为各种地方声腔剧种，使其生命在民俗文化的土壤中绵延不息。

当16世纪欧洲戏剧出现复兴之机，中国戏曲也实现了其传奇阶段的辉煌；当欧洲戏剧进入古典主义、浪漫主义和现实主义时期，中国戏曲则进入了它的地方戏阶段，更广泛地深入了民间。中国戏曲这种顽强的生命力，支撑着它一直走入了近代和现代。

第一节　历史演变

一、起源与形成

在中国原始部族的祭祀仪式里，广泛运用着拟态装扮的歌舞表演，从而体现其对于自然神的崇拜、图腾的崇拜和祖先神的崇拜。我们从中国的先秦典籍《尚书》、《吕氏春秋》里，可以看到史前时期原始戏剧的影子。例如其中说到，在尧、舜的时代，原始部族的成员们时常身穿羽毛兽皮之衣，装扮成鸟兽的形象来进行表演，从而展现部族的图腾。这类原始扮饰型的戏剧，在中国各地的众多史前岩画和早期陶器、铜器的图案里，都可以找到痕迹。这种原始宗教戏剧表演，在公元前17世纪以后的殷商时期，发展为一种驱傩的拟态扮饰仪式，大型的国家祭典里也要用到仪式装扮歌舞。

春秋战国时期以后，中国宫廷中出现了十分活跃的优戏活动，这是专职的艺人——优人所从事的简单戏剧表演。他们开始模仿各种人生情境来进行装扮，融入调笑性的插科打诨，从而取得某种喜剧效果，以满足人们的快感欲望。最著名的一个例子是《史记·滑稽列传》记载的一个叫作孟的楚国优人，在国王面前装扮已故宰相孙叔敖，引起国王对孙叔敖的怀念。公元前2世纪以后的汉代帝国，充分发展了优人所从事的"百戏"表演，其中包括短小的戏剧演出片断。例如有一场戏叫作《东海黄公》，表演时由一位优人装扮成术士黄公，另一位优人装扮成老虎，二人进行格斗表演。黄公在年轻时能够念诵咒语制服老虎，但后来年老酗酒，又去与老虎搏斗，就被老虎吃掉。这种简单的戏剧装扮表演长期保持着它的面貌，一直到了7至9世纪的唐朝，仍然没有太

大的进步。唐朝发展起来的优戏和歌舞戏，仍然以表现人生的片断境况为主，例如其中的一类"参军戏"，就是以一个正角、一个副角互相插科调笑的表演形式为主，著名的歌舞戏《踏摇娘》则是通过歌舞装扮的形式，表现了一位受到丈夫虐待的妻子的痛苦，出场人物只有两个，情节很简单。

经过了长久的酝酿，中国戏剧终于在12世纪发生了重大的蜕变，开始经由宋杂剧发展为成熟的戏曲形态——南戏和北杂剧。南戏和北杂剧的形成是中国戏剧走向成熟的两个标志，它们的演出体制和音乐体制都不同于汉、唐时期的初级戏剧，已经能够比较纯熟地运用诗、歌、舞的综合舞台形式来表现完整的故事情节和比较复杂的场景，在其舞台表演里，歌唱成为最重要的表现手段之一。它们已经奠定了中国戏曲的基本美学原则，诸如舞台时空的自由转换、程式化与假定性、综合表演手段的运用等，实现了中国戏剧表演从滑稽谐谑的简单小戏向结构完整而以歌唱为主的正剧大戏的过渡。

二、几个发展阶段

（一）早期南戏和北杂剧阶段

南戏正式形成于12世纪初叶浙江温州一带的民间，然后逐渐在东南沿海地带流传，产生了一些受到当地民众欢迎的剧目。今天知道的最早剧目有《赵贞女蔡二郎》、《王魁》、《王焕》、《乐昌分镜》、《张协状元》等。虽然南戏受到当地民众的欢迎，但由于它流行的地域不广阔，剧目也不多，并且大多是民间创作，比较粗糙，文学水准不高，因此受到当时社会上层人物的鄙视，这成了它进一步发展的障碍。

一个世纪以后，北杂剧在北方中原一带正式形成，并且迅速发展兴盛，其流行范围覆盖了北方的广大地区，在短短的百十年间涌现出大批的作家和作品。现在知道名字的元杂剧作家有近百人，杂剧作品近千部。杂剧作家中，最为著名的是关汉卿、王实甫、马致远、白朴、郑光祖等人，他们的作品代表了元杂剧创作的最高成就。杂剧原本在中国北方盛行，以后随着元朝军事、政治力量的急剧扩张，又迅速推进到南方，成为遍布中国各个地区的大剧种，给在

东南省份生存的南戏造成很大的压力。

然而，南戏没有被挤垮，反而在吸取了杂剧的长处以后，又以新颖的面貌重新崛起在舞台上，同时开始吸引文人作家的参与，并大量改编元杂剧作品。于是，在14世纪中期（元代后期）的时候，南戏涌现出众多的优秀剧本，积累起大约200个剧目，南戏著名的四大本戏"荆刘拜杀"（《荆钗记》、《刘知远白兔记》、《拜月亭记》、《杀狗记》），以及南戏的经典之作——高明的《琵琶记》的产生，标志着南戏的发展从此进入一个崭新的时期。15世纪以后（明代），南戏经过进一步的变革，进入传奇阶段，杂剧则走向衰亡。

（二）传奇阶段

从15世纪到18世纪，中国戏曲的代表样式是传奇。传奇继承南戏而来，但又有了很大的发展，因此它能够取代杂剧的主导地位，成为一种影响极大的戏曲样式。在中国戏曲文学史上，传奇创作是继杂剧创作之后的又一座高峰，涌现出了千余名作家、数千部剧本，其数量之多、范围之广、成就之大，都是空前绝后的。特别是在明代万历（16、17世纪之交）以后，传奇的创作进入了高峰时期，大量优秀的作家和作品涌现出来，而以汤显祖的"临川四梦"为突出代表。这种势头一直持续到清代康熙年间，此时，剧目的数量仍然众多，作品却逐渐呈现案头化的趋势，越来越脱离舞台。但就在这时候，传奇创作却又产生了著名作家洪升的《长生殿》和孔尚任的《桃花扇》，形成"南洪北孔"的双峰对峙局面，这是清代传奇创作的骄傲，奠定了它追及明代的基石。

传奇创作使中国戏曲在剧本结构和美学层次上进一步走向成熟，勾勒出了中国戏曲此后三百年的舞台发展面貌。与之同时发生的是戏曲理论的成熟，精深的、专门化的理论著作都在这一阶段中产生出来，反过来又对戏曲创作和演出的实践起到了指导和推动作用。

（三）地方戏阶段

18世纪（清代乾隆以后）的中国戏曲，从传奇时代进入了地方戏时代。地方戏是戏曲在它的发展过程中形成的一种特殊现象，即由于流行地域及其方言的不同，戏曲采取了不同的演唱曲调，这样就出现诸多的戏曲声腔和剧种，统

清人绘《空城计》
演出场景

称为地方戏。不同的地方戏在音乐形式、剧本结构、演出方式等方面呈现出不同的面貌特征。

中国戏曲在它初步走向成熟的时候，即已带有地域特色。例如南戏产生于东南沿海一带，它所用的曲调为南曲。杂剧形成于北方中原一带，它所用的曲调为北曲。南戏和杂剧可以说最初都是中国的地方戏，但后来都发展到了全国的规模。15世纪以后，南戏陆续变化出许多新的声腔剧种来，这是南戏在各地流传时不断吸收方言曲调而演变

的结果。这些声腔剧种有余姚腔、海盐腔、弋阳腔、昆山腔等。明代万历以后，北方各地又在流行的民间俗曲基础上，形成新的声腔剧种。这时的戏曲声腔主要有四大系统，即弦索腔、秦腔（梆子腔）、昆腔、高腔。从产生地域和运用方言的角度看，高腔和昆腔属于南方的声腔系统，弦索腔和梆子腔属于北方的声腔系统。当这南、北两种系统的声腔在长江流域会面时，彼此发生融会交流，又繁衍出带有南、北双重特色的新的声腔来，出现了吹腔、枞阳腔、襄阳腔、梆子腔、乱弹腔等。除此之外，各地还有从民间歌舞基础上形成的剧种，如花鼓戏、花灯戏、秧歌戏、灯戏、采茶戏、彩调戏等；从民间说唱基础上形成的剧种，如道情戏、滩簧戏、曲子戏等。这样，到了19世纪末期的时候，中国戏曲剧种达到了发展的鼎盛阶段，大约有300个剧种流行在全国各地。

清代地方戏在发展过程中形成的

最强劲的一支，称为皮黄腔。皮黄腔逐渐流播到各地，成为全国范围的大声腔系统，并有一支进入北京，取得了北京剧坛的统治地位，以后这一支就被称为京剧，京剧成为近代以后中国影响最大的剧种。

地方戏剧种演出的剧目，大多来自对前代作品的加工改编和演义，语言平浅通俗，舞台节奏紧促，以情节性见长，受到普通民众的广泛欢迎。因此，地方戏能够代代繁衍、蓬勃兴盛，戏班遍天下，演员剧增，各地修建戏台的热情持续不衰，在广袤的城乡僻野间，到处都响彻唱戏的锣鼓，成为中国古代晚期社会民俗文化的生动景观，一直延续到今天。

第二节　舞台特征

中国戏曲是以诗、歌、舞的综合表演为特征的戏剧样式。它的舞台节奏以音乐旋律为主导，整个演出以歌唱为主要表现手段，辅以念白、对白、动作科范、舞蹈等，在舞台上呈现出一种浓郁的抒情基调。

戏曲的舞台表现，充分运用假定性和虚拟性的手段，人物通过简单的象征性动作，透示某种特殊的含义。像骑马的效果可以通过特殊的舞台身段和台步配以口中的音响效果来实现。又如在舞台时间与空间的过渡和转移上具备随意性和自由性，人物呆在舞台上，只需走几步台步、跑一个圆场，并用唱词或念白作些提示，地点和场景就改换了。再如对歌唱、道白、科范等舞台手段进行综合运用，是该唱、该念、该做还是该舞，都视戏剧情节和舞台气氛的需要而定。

戏曲的音乐旋律不是随时创作的，而是把流行的许多固定乐段——曲牌取来，按照一定的规则进行编排组合，或者糅入一定的板式变化，使之连接成为与剧本内容和剧中人物的感情节奏相适应的整体旋律。曲牌有许多是传统乐段，也有许多是当时民间或作家的创作，它们在文学形式上体现为长短句体的诗词格式，有着严格的平仄音律规定。南戏、杂剧和传奇作家写作剧本，其唱词就是依照这些曲牌的格律来填写的。因而，"曲"成为中国戏剧最重要的基本元素，也因为此，我们把成熟的

中国戏剧叫作戏曲。

戏曲舞台上基本没有布景，明清以后逐渐形成简单的一桌二椅的布置程式，另外运用一些小的道具，例如马鞭、木制刀枪等。戏曲服装以历史服装为基础加工美化而成，增加了装饰性。戏曲脸谱是一大特色，从宋元时期的净、末用白粉敷面、以墨勾花纹，发展到后世地方戏里的角色按照人物类型和性格、运用色彩和谱式来勾画脸谱的做法。例如生、旦主要运用红白颜色来增强五官的明暗对比，丑角主要运用黑白色在眼睛和鼻凹处添加墨迹和粉块，净角脸谱则千姿百态、变化无穷，主要可以分为整脸、三块瓦脸、十字门脸、六分脸、碎脸等，其基本色调则根据人物的社会身份与性格来区分，例如忠臣与脾气火暴的人是红脸，奸臣和阴险者是白脸，秉性刚正的人是黑脸等。

南戏是中国戏曲最早产生的成熟样式，它最初在唐、五代优戏和歌舞戏以及民间曲子的基础上兴起，已经能够比较熟练地运用诗、歌、舞的综合舞台形式来表现完整的故事情节和比较复杂的场景。在南戏的舞台表演里，歌唱成为最重要的表现手段之一，人物通过歌唱来叙事抒情、表达心境、发展剧情、渲染气氛。通常主角一上场就先唱曲，然后运用念白来自道身世境遇，接着展开故事。歌唱以主角为主，但各个角色也都可以唱，歌唱形式主要是独唱，也有对唱、轮唱、合唱，有时还数人递相

接唱一支曲牌，还常常由后台帮腔合唱曲尾。在整个演出过程中，主角的歌唱任务是相当重的，相对而言，他们的对白则不多。

南戏的角色主要分为七种行当，即生、旦、外、贴、净、末、丑。生是男主角，通常扮演年轻书生类人物，他是一个以歌唱为主的正剧角色。旦是女主角，通常扮演年轻女子，与生一样也是一个以唱为主的正剧角色，与之共同构成南戏中的男女二部声腔。生与旦承担了表现剧情发展主线的任务。外角是对生角的扩大，主要扮演老年的正剧角色。贴是旦角的延伸，扮演剧中重要性仅次于女主角的女性正剧角色。净、末、丑是三个插科打诨的喜剧角色，都要用白粉、黑墨把脸涂花，他们在剧中随时改扮任何次要人物，通常每人要演几个甚至十几个人物，他们凑在一起就产生闹剧场面，用以调节剧场的气氛，免得主角大段的演唱造成观众的疲倦感，也为正角生、旦的休息创造了条件，否则在连续几十出的演出中，主要角色会力不敷任的。

北杂剧较南戏后起，既有与南戏相同的戏曲特征，又具有许多自身的特点。首先，由于杂剧产生于北方，它运用北方流行的曲牌进行演唱，这就使它在音乐风格上与运用南方曲牌演唱的南戏有较大差别。北杂剧的音乐旋律慷慨激昂、节奏紧促，南戏的音乐旋律纤徐宛转、节奏舒缓。北杂剧音乐用五声音阶，南戏音乐用七声音阶。北杂剧用锣、板、鼓、笛伴奏，后来又添上弦索乐器琵琶等；南戏演唱不用乐器伴唱，而采取徒歌的形式，只用拍板和锣鼓节拍。其次，北杂剧的音乐体制形成了较南戏更加严格的规范，按照中国音乐特殊的宫调规律，它的曲牌被划归到不同的宫调里去，在创作时不可将它们随意组合，而必须严格遵循宫调的法则以及曲牌顺序的法则。其三，一部北杂剧作品的音乐旋律被规定为四大套，即由相同宫调的若干曲牌连接成一套曲子，一共用四个宫调的四套曲子组成一部杂剧，杂剧的内容都必须在这四套曲子中展示完毕，这与南戏曲牌套数自由组合不同。其四，北杂剧的角色与南戏不尽相同，主要有末、旦、净三种角色行当，其中末行又分正末、小末、外末、冲末，旦行又分正旦、小旦、外旦、老旦、禾旦，正末和正旦是男女主角，其

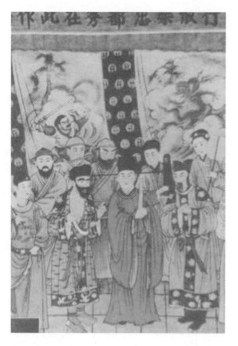

元杂剧演出壁画

他都是辅助角色。其五，北杂剧的演唱被严格地划归为一位男主角或女主角的任务，在一部戏中，只有主角能够开口歌唱，其他人物都不能歌唱，而只能运用念白、对白的表意手段。当由男主角负责歌唱时，女主角就不能唱，这个剧本就被称作"末本"；反之亦然，而称作"旦本"。

由舞台体制的差异所决定，南戏与北杂剧所擅长表现的社会内容也有不同。南戏大多描写的是爱情、婚姻、家庭方面的题材，男女主人公由离别到团圆，或由团圆到离别，其间的悲欢离合和理想愿望构成了许多动人的故事，带有浓郁的伦理色彩和道德宣教意味。南戏选择了最能抓取人心、牵动千人万人情感的爱情伦理和人世悲欢离合题材，作为自己的集中表现对象，以青年男女主人公的情感发展变化或遭受挫折为基本内容模式，恰适宜于用生、旦双主角的表演体制来表现，而其较大的生活容量与完整的传奇故事内容，也正好可以由南戏随意延伸的松散舞台结构来从容委曲地进行展示。但是，人类社会所发生的事件却不可能被全部纳入家庭和男女的框架来表现，所以早期南戏的舞台表现力也有着较大的局限性，这种局限性被后起的杂剧所打破。

北杂剧由于其表演结构上的特点，可以把社会上的各种人物作为主角来进行舞台表现，因此在题材上对于南戏有一个突破。虽然北杂剧里的爱情剧也占有不小的比例，但它还拥有更广阔的社会内容范围，几乎当时知道的所有历史故事、传说故事、现实故事，都被北杂剧取作了自己的内容，从而形成了"十二科"的内容分类。

传奇的演出体制大体上是对南戏

的继承，但也有所发展，即在形式上逐渐走向整饬，主要体现在剧本以及音乐体制的定型化上，包括曲牌联套方法的趋于精密、曲牌宫调归属的完成等，角色分工也日渐精细合理，这一切变化，都把传奇推向了发展的高峰。

传奇由末来开场，演出未始，先由末上场，不扮演剧中人物，而念诗诵词，交代剧情大意，再引出后面的正戏。正戏人物出场形成所谓"头出生，二出旦"的基本路数，即先由主角生出场，次由主角旦出场，当然也会根据具体情况进行调整。人物上场先唱，然后念上场诗，自报家门。次要人物上场也可只念上场诗，自报家门，不歌唱。人物下场通常念下场诗。场次的划分是以舞台上全部人物念完下场诗下场为一个段落，其场数没有规定，根据剧情而调整，通常都是数十场。

在长期的演出过程中，传奇的角色体制不断发展和完善，在南戏传统的生、旦、净、末、丑、外、贴7种角色基础上，发展为生、小生、旦、贴旦、老旦、小旦、外、末、净、丑（即中净）、小丑（即小净）和杂12个角色，俗称"江湖十二角色"。角色装扮社会人物的类型层次有了更详细的分工，而净角行当有了很大的完善，已经分化为大净、中净、小净。这成为此后戏班角色组成的一种定制。

地方戏兴起以后，传奇的舞台面貌有很大的改观，主要体现在音乐体制的变化、演出结构的变化和表现手段的变化上。

在地方戏之前，中国戏曲音乐的主体结构是曲牌联套体，它的特点是将众多现有的曲牌联合在一起，使之形成一个统一的结构，从而完成对舞台戏剧性的表现任务。地方戏兴起以后，其中一部分仍然继承了曲牌体音乐体制，例如从南戏演变而来的高腔剧种都是如此。但是，地方戏里更大的部分，即高腔之外的其他剧种，大多则采取了新型的音乐体制，即板式变化体的音乐体制。板式变化体是在某一曲调的基础上，通过对该曲调作各种板式变化的处理，使之形成各种不同的变奏，从而构成一场戏的音乐旋律。也就是说，板式变化体音乐体制根据曲调的变奏原理，在某些固定的曲调基础上，依据戏剧情感的需要，从速度、节奏、旋律各个方面对之进行调整，使之形成不同的风格面貌。板式

变化体的音乐体制表现在文体形式上，就是以七字句或十字句的齐言体诗行、上下对句押韵的韵律节奏，代替曲牌联套体里长短句、韵脚不一的曲体形式。

较之曲牌联套体音乐体制，板式变化体具有许多长处和优势。它简便易行，便于实践和运用，只要掌握了四种基本板式，熟悉了其变奏规则，就能够以不变应万变，得心应手地登台演出。板式变化体音乐体制的出现，是戏曲史上的一场重大变革。

板式变化体音乐体制的形成，促成了地方戏的舞台体制变革，其最主要的改变，体现在形式上将传奇的分出改为分场，完全以人物的上下场为表演单位，而不用去顾虑是否有伤音乐结构。一场戏可以有大段唱句，也可以不唱一句，一切都视剧情需要而安排。

地方戏兴起以后，其表现内容日益由生旦家庭传奇向历史征战故事倾斜，其表现对象逐渐由普通的书生小姐向历代政治军事斗争的风云人物过渡，这种变化向原有的戏曲角色体制提出了新的

要求：必须有其他一些行当来概括新的人物类型。另外，由于表现内容的拓宽，舞台上出现的各路人物大为增多。于是我们看到，在这些戏曲的舞台上，角色分工及其功能开始发生变化，武角也脱颖而出。

地方戏在舞台演技上着重发展了武技，这一方面与普通观众爱好热闹场面、不爱看缺乏生气的旧式传奇有关，一方面又与各路声腔都将注意力投向宏阔的政治历史斗争题材有关，戏曲的表现手段必须更加适宜于展现政治风云

窦尔墩舞台形象（京剧，方荣翔饰窦尔墩）

与历史征战。武打戏通常表现为两种面貌，一种是范围较小的两人或数人的空手或执器械格斗，另外一种则是在舞台上展现大规模的军事行动场面，如两军对垒、战阵厮杀等。地方戏在这两方面的长足发展，使得中国戏曲的舞台面貌得以改观。

第三节 关汉卿

关汉卿是元杂剧作家的代表人物。在元代众多杰出的杂剧作家中，关汉卿既因为最早出现而走在前列，又因为作品的众多、编剧技巧的高绝、舞台成就的卓越而发挥着特殊的影响力。特别是关汉卿剧作的内容最广泛地反映了当时的社会特点，并且贯注着强烈的时代激情，因而成为元杂剧中具有震撼力的黄钟大吕。

关汉卿号已斋叟，为13世纪时人。他由金朝进入元朝，自视为前代遗民，不屑于出来做官，于是在杂剧创作中寄寓平生，借以抒发自己对于社会的不满与愤郁。关汉卿和当时活跃于书会中的杂剧作家、散曲作家及勾栏中的杂剧演

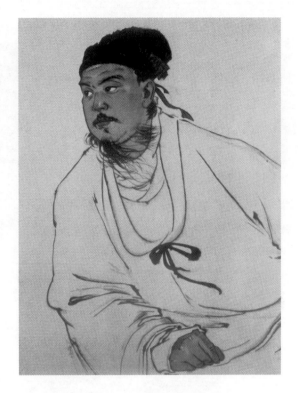

关汉卿像

员和其他歌儿舞女，有着广泛的交游，时常与他们讨论创作情况，在他众多的杂剧作品中也透露出强烈的平民意识。

关汉卿一生创作了众多的杂剧作品，总数在60种以上。可惜的是，随着岁月的流逝，他的作品大部分已经亡佚，我们今天只能看到不足20种，著名的有《单刀会》、《窦娥冤》、《救风尘》、《望江亭》等。

关汉卿的作品是比较激切、直白而

昆曲《单刀会》现代演出剧照
（图中二角为关羽和周仓）

为例。

《单刀会》讲述三国纷争时期的历史故事，重点展示的是刘备的大将关羽叱咤风云的壮士情怀。平心而论，关汉卿的这个作品是很缺乏戏剧性的：他忽略了该故事中诱人的情节内核，而把重点放在对主人公豪壮情怀的突出强调上。请看，该剧第一、第二套中关羽并不出场，而是分别利用次要人物司马徽和乔国老之口，历数关羽斩颜良文丑、挂印封金、千里走单骑、过五关斩六将的英雄业绩。这里的重点不在情节的构设，而在烘托关

少蕴涵的。民族意识的强烈抗争，对低下社会地位的反抗，以及由此而产生的对于当时政体的"离异意识"，使关汉卿对现实始终保持着一种不合作的乖张态度。翻开关汉卿的剧作，我们发现，讥议社会、抨击时政、"犯上恶言"的篇目比比皆是。我们举他的《单刀会》

羽的英武神威，造成关羽出场前先声夺人的效果。第三套又用整整一套的篇幅来写关羽的临行"训子"，让关羽现场讲述自汉皇创业至三国鼎立的艰辛历史过程，同时抒发自己"豪气三千丈"的壮烈情怀与一往无前的决心。直到第四套才写关羽的单刀赴会，但同样把重心放在对关羽内心激烈豪情的抒发上，情节只是一带而过。这样，这部剧作就由历史故事剧变成了抒情剧。那么，关羽的豪情是什么呢？就是作者在异族统治下对"汉家刘姓"的正统观念的热烈礼赞："想着俺汉高皇图王霸业，汉光武秉正除邪，汉献帝把董卓诛，汉皇叔把温侯灭。俺皇亲合情受汉朝家业，则您那吴天子是俺刘家甚枝叶？"一口气喷出的五个"汉"字和最后的唱词"趁不了老兄心，倒不了俺汉家节"，这如何不是关汉卿心底的泣血之鸣？

关汉卿的代表作是《窦娥冤》。少女窦娥，出生于穷苦的读书人家庭。3岁丧母，7岁被卖到蔡婆家去当童养媳，以偿还家里所欠的债务。父亲窦天章也因此而得到了进京赴考的盘缠。窦娥在蔡家长到17岁，与蔡婆的儿子完婚。两年后丈夫病死，又三年之后，流氓无赖张驴儿父子强行闯入家中，见色起意，胁迫窦娥婆媳嫁给他们父子俩，遭到窦娥严词拒绝。张驴儿想毒死碍手碍脚的蔡婆，不料却毒死了自己的老子，于是乘机威胁窦娥，以"药死公公"的罪名逼迫窦娥就范。出于对官府的信任和幻想，窦娥选择了"官休"。公堂之上，贪婪而昏庸的太守桃杌用棍棒和严刑粉碎了窦娥的希望。为使年迈的婆婆免受皮肉之苦，窦娥屈认了罪名，被问成死罪。临刑前，窦娥怀着满腔悲愤发出三桩誓愿，结果一一实现。三年后，窦娥的父亲窦天章出任两淮提刑肃政廉访使，窦娥的鬼魂前来托梦诉说冤情，最终使之得以昭雪。

像窦娥这样一个贞孝两全、竭力信仰和维护传统伦理道德的虔诚信徒与忠实良民，本来是应该得到统治者表彰和嘉奖的，然而她却遭到了无情的毁灭。这个社会不仅毁灭它的反叛者，而且还将魔掌伸向了它的顺民。想做奴隶而不得！剧作家借窦娥这一形象，向元代社会的黑暗发出了控诉。

在关汉卿作品戏剧冲突的构设中，总是出现两个阵营的明确对垒：一方是代表着传统美德的善良与正义，尽管这

些美德的代表者可能身为至卑至贱的寡妇、婢女或妓女；另一方则是代表着社会病态的丑恶与奸邪，体现为抢劫、霸占、巧取豪夺等恶行。这两个方面的碰撞和斗争，成为贯穿关汉卿作品的基本戏剧冲突方式。

《望江亭中秋切脍旦》里的寡妇谭记儿，为了逃脱权豪势要渔猎美色的魔掌，栖身于空门清安观内，仍然避免不了杨衙内的纠缠。后者利用自己的特殊身份，跑到皇帝面前罗织罪名，诬陷谭记儿的情人白士中，并奉圣旨，领取了势剑金牌，去潭州取白士中的首级，以达到霸占谭记儿的目的。谭记儿无法再像从前那样一躲再躲，惊慌失措也无济于事，于是，她动用了自己的智慧和勇敢，挺身而出。八月十五中秋佳节的晚上，她一身渔妇打扮，来到了杨衙内所在的望江亭上，借口为大人献鱼，以色为饵，以媚为刀，哄得杨衙内神魂颠倒。在他的懵懂醉态中，谭记儿拿走了势剑金牌和尚方文书，胜利而归，杨衙内糊里糊涂就被缴了械。

《诈妮子调风月》中的婢女燕燕聪明伶俐、活泼可爱，被小千户看上。燕燕希望脱离奴隶之身，投身于小千户的怀抱。没有料到，小千户并不是她想象中的"志诚君子"，就在两人正卿卿我我地热恋时，小千户却在一次游春中结识了贵族小姐莺莺，移情别恋，燕燕遭到耍弄。在小千户和莺莺的婚礼上，燕燕忍不住心头的愤怒，于大庭广众之中揭穿事实真相，诅咒新郎新娘，婚礼被搅得无法进行。最终由老夫人出面，让小千户娶燕燕做"小夫人"。

《赵盼儿风月救风尘》中，妓女宋引章嫁给了贵家公子周舍。然而一进周家门，便被周舍劈头盖脸地打了五十"杀威棒"，以后朝打暮骂，眼看要死在他的手里。烟花姐妹赵盼儿得讯后，立即设计救人。她将自己打扮得花枝招展，准备了婚礼信物羊酒花红直奔周家，信誓旦旦要嫁给周舍。周舍中计，要娶赵盼儿，赵盼儿却提出以休弃宋引章为条件，周舍马上写了休书交给宋引章。待他回过头来再找赵盼儿，她早已不见了踪影。气急败坏的周舍追上宋引章，把她手里的休书骗过来嚼个粉碎，谁知这张休书只是个副本，真本早已被赵盼儿藏好。周舍抓住赵盼儿不放，说她也是他老婆。赵盼儿问他有什么凭据，周舍说她送了婚礼信物羊酒花红。

赵盼儿说那都是她自己带来的，和他有什么关系？凭着自己的聪明才智，用无赖对付无赖，赵盼儿终于赢得了斗争的胜利，救出了自己的姊妹。

作为一个烈性的人，关汉卿忍不住要参与他笔下人物的生活，将他的理想和关爱带给他的人物，使他的主人公在与恶势力的斗争中总是取得胜利。不难想象一个弱女子在权豪势要逼迫下的必然归宿，然而，手无寸铁的谭记儿却机智地斗倒了手持势剑金牌的杨衙内，赵盼儿以其人之道还治其人之身地惩罚了周舍，燕燕靠大闹喜堂，终于赢得了小夫人的身份。这种正义力量取得最后胜利，传统的人格理想、生活理想最终得以实现的光明结尾，寄托了关汉卿的感情，也体现了他头脑中的社会理想色彩。

而作为这种传统的人格理想、生活理想、社会理想对立面的另一方，则是黑暗到极点的社会现实。关汉卿以其嫉恶如仇的秉性，挥舞着他的如椽巨笔，将充斥于元代社会各个角落的野蛮残暴、恶相丑行都公之于众。其矛头所向，上至蒙古贵族、皇亲国戚、贪官污吏、衙内阔少，下至流氓地痞、帮闲无赖、商贾市侩、嫖客鸨母，统统横扫无遗。《包待制三勘蝴蝶梦》中，扬言"打死人，不偿命"的权豪势要葛彪，因为一位老人不小心撞着了他的马头，就不由分说、三拳两脚地将他打死。打死之后，公然声称："我也不怕，只当房檐上揭片瓦相似，随你哪里告来！"然后没事似的扬长而去。《包待制智斩鲁斋郎》中，"嫌官小不做，嫌马瘦不骑"的皇亲国戚鲁斋郎，"动不动挑人眼、剔人骨、剥人皮"。一次在"街市闲行"时看中了银匠李四的妻子，就用欺骗威胁的手段赚到手，不久又看上孔目张珪的妻子，趴在张珪耳边悄悄说："把你媳妇明日送到我宅子里来。"张珪就只能忍气吞声地照办！这样一个祸害良民、为所欲为的恶霸，却因为皇帝的庇护，无人敢奈其何。《杜蕊娘智赏金线池》中，杜蕊娘的鸨母毫无人性地逼着她操持皮肉生意，稍不如意，不是打就是骂。杜蕊娘年纪大了，请求鸨母允许她出嫁，鸨母竟要用镊子镊去她鬓边的白发，仍令她前去接客觅钱……关汉卿为我们描绘了一幅元代社会的"百丑图"。

作为元杂剧的奠基人，关汉卿的

重要功绩之一是拓展出了杂剧表现题材的广泛范围。元代其他的杂剧作家，通常各有一定的题材领域，各守所长，而关汉卿却具有极其宽广的表现范围。他的剧作几乎无所不包，有千年流传的历史故事，更有发生在眼前的现实内容；既有激烈抗争的森严阵垒，又有鸟语花香的男女风情。关汉卿对戏剧的各种风格样式也都有所尝试，激烈雄壮的正剧如《单刀会》，凄苦怨愤的悲剧如《窦娥冤》，嬉笑怒骂的喜剧如《救风尘》，都表现得炉火纯青而又挥洒自如，显示了多方面的艺术才华。如果考虑到关汉卿开始创作的时间最早，我们不得不佩服他的戏剧创造能力，他几乎为后人提供了杂剧创作的全部模式。

关汉卿在题材方面的一个重要特点，是他将历来的士大夫作家较少关注的底层民众的生活，引入了戏剧艺术的殿堂。庄稼汉、生意人、渔夫、樵夫、工匠、奴婢、妓女、乳娘、穷困潦倒的书生，是关汉卿剧作中最普遍也最主要的主人公。剧作家以空前热情的笔触，精心塑造了这些下层民众的艺术形象，描写了他们的苦难遭遇，表现了他们的智慧和善良，赞扬了他们对美好生活的憧憬和追求，使他们成为元杂剧文学中最有光彩、最有性格、最富有时代印记而无法被任何人所忽视的形象群体。

早在生前，关汉卿已经在杂剧界享有极高声誉。元代就把他列为杂剧创作之首。从戏曲发展史的角度来看，无论怎样评价关汉卿对元杂剧的贡献都是不过分的。他在完备杂剧体制、丰富杂剧创作技巧、扩大杂剧表现题材等方面，都有着不可抹杀的功绩，他的语言成就也达到了元杂剧的高峰，为中国戏曲树立了典范。

第四节
《西厢记》与《琵琶记》

元代杂剧和南戏各自产生了一部经典性的作品，一部是王实甫的《西厢记》，一部是高明的《琵琶记》，这两部作品成为后世长演不衰的作品。

一、王实甫的《西厢记》

如果说，元杂剧的现实性与激烈性以关汉卿的作品为代表，那么，其

浪漫性与温情性的最集中体现就非王实甫的剧作莫属了。王实甫和关汉卿大约同时，生活在13世纪的由金入元时期。他以一部辉映千古的作品《西厢记》，取得了中国戏曲史上的显赫地位。元杂剧有了《西厢记》，才能够成为称雄一代的文体和剧体。

《西厢记》改编自传统题材，王实甫以抒情诗人般细腻、委婉的笔触，层层剥笋般绘声绘色地谱写出男女主人公崔莺莺和张生之间一幕又一幕动人心弦的爱情故事，从而使这部剧作成为元杂剧中的经久传世之作。在王实甫笔下，莺莺、张生二人的爱情被刻画得那么自然和动人，那么发自天性、出乎心底，没有掺杂一点杂质。在普救寺香火院的佛殿之上，莺莺与张生无意间邂逅相见，两人便怦然心动、一见钟情，于是各自借吟诗向对方吐露心迹，爱情像春天的花朵一样自然萌发。张生成了"疯魔"，一天到晚神魂颠倒，希望能和莺莺亲近；莺莺则每日里春心荡漾，茶饭少进，但又不敢让人知道。突遇孙飞虎抢亲事件，赖张生之力，莺莺幸免于难，老夫人亲口许婚，二人欢天喜地。然而，老夫人临时又变卦，不承认许诺，使二人同时陷入痛苦当中。张生病倒在床，后得红娘之助，月夜操琴，私通款曲，感动莺莺之心。最终莺莺克服了自己的观念阻隔，投入张生的怀抱。

眉目传情，诗词酬和，隔墙听琴，月下私奔……看着莺莺与张生的每一次交往，读者都恍如置身于一种生命的泉流中，青春的执着、情愫的萌动、血液的激荡、情爱的热烈……这一幕幕充满诗情画意的场景，令多少人为之陶醉和歆动。让爱情得到尊重，让希望得以驰骋，"愿普天下有情的都成了眷属"，这就是剧作家倾注在这对年轻人身上的情感。这种情感像一汪清泉，汩汩地流泻在《西厢记》精巧的场面描写和细节刻画当中。

和元代其他剧作家不同，王实甫选择了一个独特的视角。他关注的是爱情的命运，是爱情发生、发展、实现的过程。关汉卿也写儿女风情剧，但其基本框架，则是一对情人向阻碍他们结合的第三者进行反抗和斗争，至于男女双方之间的倾慕与爱恋则较少触及。王实甫借助于莺莺与张生的故事，在中国戏曲文学史上第一次正面提出了以"有情"作为婚姻基础的理想，把门第、财

产、权势、"父母之命、媒妁之言"这些支配了传统社会的婚姻形式几千年的标准都抛在了一边，重点描写了青年男女彼此间的天然吸引与心心相印，并对这种吸引所形成的冲决礼教藩篱的力量进行了由衷的讴歌。遍数前人爱情作品，还没有一个人能像王实甫那样全面、复杂、曲径通幽地写出爱情本身的美好与魅力所在。而《西厢记》因其语言优美、俏丽、高雅、隽永，并且形象生动，充满诗情画意，也成为后人景仰的典范。

《西厢记》问世后，获得了极大的普及率，表演于舞台上、传诵于老百姓口头上，也成为文人士子案头上的必备物。历代的改编、模仿和抄袭之作层出不穷，而封建卫道士们攻击它"诲淫诲盗"之声也喧嚣不绝。《西厢记》以它独特的风姿挺立在戏曲史的沃土里。

明崇祯刻本
《秘本西厢》插图

二、高明的《琵琶记》

《琵琶记》之前的南戏，基本上还没有超出村歌里咏的水准，无法与北杂剧相抗衡。高明（1297? —1359/1368）的《琵琶记》的诞生，将南戏历史推进到了一个划时代的阶段。从此，南戏创作进入文人的普遍视线，由此造成日后创作队伍的壮大、创作高潮的迭起。

被誉为"南戏中兴之祖"的高明的《琵琶记》，讲汉代文人蔡伯喈的故事。蔡伯喈娶妻赵五娘，夫妻和睦，父母康宁。朝廷开科考试，蔡伯喈被父亲逼迫赴京应考，一举得中状元，被牛丞相硬招为女婿。从此，蔡伯喈在丞相府享尽荣华富贵，家乡的赵五娘却在大灾之年勉力供养公婆，不久公婆双双病饿而死，五娘剪掉头发换钱，又得邻居张大公帮助，买棺材将公婆安葬，然后进京寻夫，被牛小姐引与蔡伯喈相见，悲喜交集中，一夫二妻团圆。

《琵琶记》的题材取自前人传说，宋代南戏里已经有《赵贞女蔡二郎》的剧目。在前人作品里，蔡伯喈是被谴责的对象，他最后的结局是被暴雷劈死。高明《琵琶记》改变了前人的主题，按照生活逻辑真实地构设了人物的生存环境及其变化，并在这种典型的氛围里细致入微地刻画了蔡伯喈的内心矛盾和痛苦，这就使剧本因为符合世俗情理而具有了极大的可信度，它之所以感人至深、成为后世最为流行的剧目，原因就在这里。

在高明的剧本里，家庭悲剧的主要成因不再归于蔡伯喈的个人品质，社会意志成为拨弄人们命运的强制力量，尽管蔡伯喈尽力想摆脱命运的摆布，但他无力与之抗争。从这种认识基点出发，高明为蔡伯喈设计了"三不从"的情节：首先是辞试不从。蔡伯喈本心不想离开年老力衰的父母和新婚妻子去考试，但父亲却想让他光宗耀祖，因此不许他推辞。其次是辞婚不从。蔡伯喈告知牛丞相自己家中有结发之妻，不愿与牛府结亲，牛丞相却倚仗官势而不允，强迫他与牛小姐成亲。再次是辞官不从。蔡伯喈考中状元之后，本想辞官不做，立即回家侍奉双亲并与妻子团聚，皇帝却不许他回家。这"三不从"反映着中国传统社会里三种政治制度对于人的压迫力："辞试不从"的阻力来自科举制度，"辞婚不从"的阻力来自婚姻制度，"辞

官不从"的阻力来自君权制度。高明通过他的举动，不自觉地向人们揭示了扭曲的社会政治制度对于个体生命的压迫和摧残。高明的成功在于：他把人物置于这种"三不从"的困难背景之下，使之行动维艰，从而深刻揭示了人性的矛盾和冲突、抗争与软弱，表现了赵五娘对传统道德的忠实信奉与身体力行，因而使作品产生了动人的力量。

历来《琵琶记》最为人称道的地方，在于关目设计上的双线结构。其整个剧情，是沿着两条线索发展的，一条是蔡伯喈赴京、高中、入赘、做官、享受容华富贵的整个过程，另一条是赵五娘在家乡灾荒的苦难岁月中一步步辗转挣扎的悲惨遭遇，两条线索穿插写来，在舞台场景中形成极其鲜明的对照，既引起观者强烈的感情投入，也有效地调剂了冷热场子，带来剧作完美的演出效果。观众眼中，一方面是赵五娘赈粮被劫、痛不欲生，一方面是蔡伯喈入赘相府的盛大婚礼和洞房花烛；一方面是赵五娘在赤地千里的陈留郡糟糠自咽，一方面是蔡伯喈与新婚妻子在荷花池畔饮酒消夏；一方面是赵五娘在断发买葬、罗裙包土埋葬公婆，一方面是丞相府中

蔡伯喈夫妇的中秋赏月……一哀一乐，一悲一喜，一贱一贵，一贫一富，反差强烈，对比鲜明，时空跨度广，社会内容丰富，不仅使演出场面显得生动、丰富，而且也使戏剧冲突更为突出、激烈，悲剧气氛更为浓郁。最后，两条平行的线索再有机地联结到一起，带来戏剧的高潮。这种对比手法虽然在早期南戏《张协状元》中就已出现，一定程度上它是南戏普遍的特点，但只有到了高明这里才运用得如此娴熟成功。《琵琶记》的语言也达到极高的艺术成就，刻画人物、摹写世情都委曲必尽，尤其长于人物的心理描写。特别是"糟糠自咽"、"代尝汤药"、"断发买葬"、"描容上路"等出，曲词都从人物的心里自然流出，传情达意的效果极强。

高明写作《琵琶记》的宗旨"不关风化体，纵好也枉然"，奠定了明清传奇"载道"的思想基础，而该剧对于戏文声韵格律的整饬运用则成为后世传奇的法本，《琵琶记》由此得到"词曲之祖"的声誉。一部《琵琶记》，就是一部树立传统伦理楷模的教科书。《琵琶记》问世以后，在中国传统社会里产生了极大的影响，自有其内在的原因。

第五节　汤显祖

　　汤显祖出现于16世纪末传奇创作
的高峰时期。在他生活的时代，商品经
济的发达带来社会的转型，由此引起思
想领域里的认识变革。传统的价值观受
到挑战，原有的社会结构和经济体制受
到冲击，人们的思维方式发生了很大的
变化。这股大规模的人文思潮以其不可
阻挡之势涌进了戏剧创作领域，成为这
一时期传奇创作最鲜明的特色。而这一
思潮在戏剧界最杰出的代表是汤显祖。

　　在汤显祖的戏剧创作中，寄托着
他对人生、人性的哲理思考，倾注着他
对生命和青春的无限热情。反观之，我
们也恰恰可以从其戏剧内容中看出他的
人生道路，他的生命追求，他的理想从
实践到幻灭的全过程。

　　汤显祖（1550—1616）出身于官宦
世家，幼时颖异不群，刻苦读书，知识
广博，诗作享有盛名。他14岁为秀才，
21岁中举，因为拒绝与当权宰相张居
正交往，遭到排挤，拖到34岁才考中
进士。做官以后，他又上疏直斥朝廷得
失，遭到贬谪，最终辞官归里，在家中
的玉茗堂、清远楼里以著述为生。著有

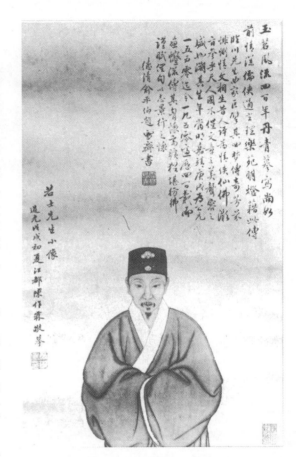

汤显祖画像

诗文集《红泉逸草》、《问棘邮草》、《玉茗堂集》等。让他名满天下的是传奇"玉茗堂四梦"，包括《紫钗记》、《牡丹亭记》、《邯郸记》、《南柯记》4个剧本。

《紫钗记》原名《紫箫记》，是汤显祖年轻时的戏笔，还没有多少真情实感寄寓其间，重在雕镂骈词俪句。虽然此剧以唐人传奇《霍小玉传》为基础而敷衍成篇，但却没有原著的悲剧意识。李益既没有负心之意，霍小玉也没有痴情之念，通篇构不成戏剧冲突。后半部分虽因一妾而起风波，最后终归"从前痴妒，一笔勾销"。其情节中还有豪爽之士花卿以爱妾换马，造成红粉佳人终生戚戚的关目，可以见出汤显祖此时尚不以儿女之情为念而充满豪侠之气的少年心性。随着阅历的加深，汤显祖自己也不满意初期的创作。以后在一个长时期内，他对之进行了反复修改，最终定名为《紫钗记》。《紫钗记》意在表现霍小玉的一往深情，反映出汤显祖对人情认识的深化。其中平添的卢太尉形象，将官场黑暗投影在剧中，使剧本的内容含量大大加深了，这是官场生活经历对汤显祖的馈赠。而剧中出现的救助霍小玉的黄衣客形象，体现了汤显祖思想中的游侠精神尚未荡灭。在此基础上，汤显祖讴歌了真情能感化人心、冲破任何阻隔的力量。

从艺术精神与哲理深度结合的角度来看，《牡丹亭》代表了汤显祖戏剧思考和创作的最高成就。《牡丹亭》又名《还魂记》，写南安郡太守杜宝的女儿杜丽娘，因为春日游园引动情怀，梦中与翩翩少年柳梦梅相会，醒来为相思所苦，郁郁而终，被埋在花园里。日后果真有一个柳梦梅赴京赶考，路过此地，杜丽娘的鬼魂与之相会，柳梦梅于是起出杜丽娘的尸骨，使她再生。以后杜宝不答应二人婚事，柳梦梅考中状元，皇帝做主让他们完婚。

当汤显祖写出《牡丹亭》的时候，他已经在人生的道路上披荆斩棘而变得坚强老练，有了为追求理想而百折不挠的人生经历。他对于人的生命价值的认识已经走向成熟，而在哲学思想上也找到了情理冲突的突破口，创立了"情至"的理论。汤显祖认为："情不知所起，一往而深，生者可以死，死可以生。生而不可与死，死而不可复生者，

皆非情之至也。"①　这是汤显祖对于人的正当欲望的肯定，对于人生追求精神的赞扬，对于腐朽理学意识的抨击。于是，他创造了杜丽娘这个"情至"之人的形象。她界身在醒梦之际，出入于生死之间，为寻求自己的理想而死、而生。借着对杜丽娘生命的礼赞，汤显祖高奏了一曲真情的颂歌。

在《牡丹亭》这部作品中，汤显祖所高度弘扬的"情"，并不等同于他在《紫钗记》里涉及的男女间的爱恋之情，也不是他在《南柯记》中所强调的人的功名欲望和政治理想之情，更不是他在《邯郸记》中所刻意批判的人的利欲之情。吸引了汤显祖的是另外的东西，是一种普遍的生命现象，一种发自天性的、涌动在人的内心深处的对于生命、对于自然、对于异性的情欲追求。

汤显祖塑造的最奇丽的人物形象是杜丽娘，她是作为"情"的化身出现在人们面前的，是在汤显祖关于"情"的哲学思考和人生体验的交和中孕育而成的。杜丽娘爱美、爱自然、爱造物主的赐予、爱鲜活的生命。面对姹紫嫣

昆曲《牡丹亭》剧照

红的花园和撩人的春色，大自然那亲近而久远的呼唤，诱发了杜丽娘心中的春情。这是一种出于自然天性的欲求。汤显祖幻化了杜丽娘的潜意识，为她创造了一个色彩缤纷而又扑朔迷离的梦幻世界，让她臆想出一个与自己才貌相当的感情对象。面对一位不知其所自的美少年，不需要任何的媒介，眉目企盼之间，两人就达到了精神的默契。这里没有丝毫淫秽、猥亵的色情意味，情欲

① 汤显祖：《〈牡丹亭记〉题词》，《汤显祖诗文集》，下册，1093 页，上海古籍出版社，1982。

的奔放中透示出来的是生命的蓬勃与美丽。汤显祖没有将杜丽娘和柳梦梅写成花前月下调情通款的莺莺张生，也没有把他们写成青梅竹马两小无猜的黛玉宝玉，而是着意展现青春之人在特定环境下被扭曲、被挤压的生命的喷发状态。他所刻意描绘的，是生命本身绮丽壮观的原色。我们看剧中杜丽娘动辄受到家长的管束与喝责：裙衫上绣了花鸟被斥为不该，春日出游花园也不准，闷倦了闲睡一息还被训诫。一个美丽而健全的人，竟然连行动和爱美的权利都没有，就更不要说青春欲望的实现了。杜丽娘生命悲剧的深广背景——封建礼教对于人性的扭曲和戕害，就从这人生最基本的层次上显露了出来。

汤显祖之所以分外突出地描写杜丽娘生命的美丽，描写她对人生、对自然、对异性的原始愿望，并强调她所感受到的压力，是为了告诫人们：美丽的生命并不一定能够获得合理的存在权力。《牡丹亭》达到了汤显祖最高的创作境界，在当时即受到人们的交口称誉，以后长期被推崇为明传奇的扛鼎之作。

在经过了长期的政治坎坷之后，汤显祖逐渐认识到，人的"至情"尽管具有出生入死的力量，但却挣不脱其所生存的那个社会躯壳的约束，终归会将人导向幻灭。他因而创作了《南柯记》、《邯郸记》这"二梦"。这是汤显祖在为自己的政治理想奋斗的努力全部失败之后，老来返归家园所写的两部作品。这时的他，已经对人生的存在价值和他一生所追求的生命形式重新产生了怀疑，社会现实的严峻给他留下了过于沉重的阴影，他只有逃向自身精神的深处，把自己封闭和保护起来。他在晚年更加倾心于禅的事实，清晰印证了这一点。

《南柯记》里的书生淳于梦，耽于人世的功名利禄，为之所摄，终日希望出人头地。有一天，他躺在槐树下做了一个美梦，梦见自己做了大槐安国的驸马，受宠三宫，又出任南柯太守，政绩赫赫。回朝后乘龙拜相，拉拢皇亲国戚，威势日盛，骄纵弄权，不可一世。最后被仇人所参，罢官遭返，终于梦醒，才发现大槐安国就是槐树下的一个蚂蚁洞，南柯郡则是槐树的南枝，惊悟自己做了一晌的蝼蚁之臣。汤显祖在此剧中要表达的是人生犹如"浮世纷纷蚁子群"的感叹。最后三出的出目颇有意味："寻寤"，"转情"，"情尽"。汤显

祖在这里是否意谓人的"至情"为富贵功名所误，就走向了枯竭？

南柯梦觉，情犹未尽，次年汤显祖一气呵成，写成《邯郸记》。《邯郸记》里的卢生学成一身文武艺，一心售与帝王家，于是得到仙人吕洞宾的帮助，一枕入梦。在梦中，他历尽悲欢离合，饱尝世态炎凉，忽而凯歌高奏，锦衣朝堂，忽而招致谗言，窜死边荒。当其得意时，天庭帝王不足以掩其威；当其落魄时，盗贼狱吏可以致其死。最后在享尽人间荣华富贵后，一蹶而亡，一哭而醒，客店里煮的黄粱米饭还没有熟。汤显祖在此剧中进一步揭示"情痴误小生"的人生虚幻观念，把人世上的所有"宠辱得丧生死之情"都归之于梦幻，最后归结于"梦死可醒，真死何及"的禅家偈语，"要你世上人梦回时心自忖"。在这里，汤显祖彻底否定了自己——"一生耽搁了个情字"，最后走向精神寂灭的境地。

然而我们看到，对社会现实秩序的深刻认识，使汤显祖的后"二梦"里充满了批判意识和否定精神。即使是在梦中，汤显祖也知道社会不允许人在正直道路上平步青云。他为淳于棼和卢生巧为安排晋身之阶：淳于棼靠的是做了驸马而受宠，卢生则以"孔方兄"敲开仕宦之门。他们二人进入政治场中，遇到的全部是尔虞我诈、争权夺利、互相勾结、彼此倾轧，要想扶摇直上就得昧着良心去"钻刺"，去干谒，去结党，去不择手段地弄倒自己的政治对手——这些体现在剧情中的社会病象，不正使我们看到晚明的现实政治生活吗？

后"二梦"里再也没有了《牡丹亭》中充满蓬勃生机的花卉春光，失去了它昂扬向上的生命意识，而代之以对人类灵魂的龌龊与卑鄙、生存环境的险恶与不堪的揭露与批判。这说明，在总结了自己一生的道路之后，汤显祖最终认识到，在当时的社会结构里，一个人根本不可能自由实现自己的价值，他必然要受到这个社会体制的彻底制约，无法挣脱一步，他的真情也会在这个龌龊的世界上变成捆缚自身的绳索。在此基础上，汤显祖达到了对封建官场政治的大彻大悟，对虚伪矫饰的富贵功名的彻底摒弃——这就是后"二梦"所体现出来的哲学意味。

汤显祖在他的时代已经受到剧坛的极高推崇，《牡丹亭》被认为是最能

体现他才情的作品，"临川四梦"也被视作时代的经典之作。明传奇到了这里才显露出真正的成熟，而在汤显祖身后，众多的追慕者形成了一个"玉茗堂派"。汤显祖是继关汉卿之后另外一个戏曲大家，他对于中国戏曲的贡献，恰如莎士比亚在欧洲戏剧史上的价值。因而，汤显祖长期以来受到人们的崇拜和研究者的重视，就是理所当然的了。

第六节　"南洪北孔"

17世纪的清代康熙年间，传奇创作的剧坛上又冉冉升起两颗璀璨的明星，那就是创作《长生殿》的洪升和创作《桃花扇》的孔尚任，时人称之为"南洪北孔"。他们的出现，犹如在传奇发展的最后时期推出集大成式的代表，从而以高潮式的结尾为明清传奇工程划上圆满的句号。

一、洪升的《长生殿》

洪升（1645—1704）的名作《长生殿》，借对历史上唐明皇和杨贵妃的爱情纠葛与"安史之乱"发生发展过程之间的因果联系的描写，寄寓了他希图垂诫来世的历史思考和基于个人不幸命运的失落情绪。

在洪升的《长生殿》问世之前，"李杨故事"已是历代文人热衷吟咏的传统题材。和前人作品不同的是，洪升没有把李杨情缘视为家国悲剧的根本原因，也没有沿袭"女人祸水"论而将污水全部泼到杨玉环的头上，更没有怀着阴暗心理去极尽夸饰描写宫廷淫乱，而是客观地描述了一个"逞侈心而穷人欲，祸败随之"的历史过程，体现了一种乐极哀来的幽思，一种悲剧主人公在失去了一切之后不可复得的失落情绪。在他的笔下，李隆基并不是一个爱美人胜过爱江山的昏庸之辈，而是一个励精图治、颇有作为、兢兢业业于国家大事的贤明君王。杨玉环也不是倾国妖种、乱政尤物，而是身世清白、容貌美丽、出类拔萃、深明大义、胆识过人的女中豪杰。洪升在处理杨玉环与其他妃子之间的争风吃醋行为时，强调的也是她感情上的正当要求，而不是她固宠求荣的心计。正是这样一对主人公，在遭到"乐极哀来"的巨变时，才能赢得观众

的怜悯和同情。

从结构的安排上来看，洪升在剧作的前半部先拓出历史生活的宽度，在人物间伸展出纠葛交错的各种关系，结于第25出"埋玉"的高潮——至此，两位主要人物之一的杨玉环已经香销玉陨，魂归仙境，剩下的只是唐明皇自己沉浸在伤感孤独的内心世界里吟咏《雨霖铃》了。然而，到此时全剧才进行了一半。后半部传奇全部沉浸在浓郁的失落情绪中，洪升利用回忆、梦境、仙游等非现实主义手法来加强主人公的情感悲痛程度，从而造成了回环往复、一唱三叹的效果，使得此剧具有了浓郁的浪漫情怀，成为了中国戏曲史上最成功的情感悲剧。

康熙二十八年（1689）八月上旬，北京内聚班在太平园上演洪升的《长生殿》，其规模的盛大和气氛的热烈，轰动了当时的京师，也招来了一场大祸。由于是在国忌日张乐，与会的士大夫和诸生员们被革职和除名者几乎达50人，作者洪升也包括在内。清代诗人阮葵生曾在他的《茶余客话》中写诗表示遗憾："可怜一出长生殿，断送功名到白头。"这造成了洪升的人生悲剧。然而，《长生殿》却也由于这一事件而获得了更大的知名度。

二、孔尚任的《桃花扇》

孔尚任（1648—1718）生活在清王朝政权日益巩固的时代。他是孔子64世孙，这一特殊出身使他尤其关注封建社会的气运与朝代更迭原因。《桃花扇》就是他试图探讨南明王朝一代兴亡的历史传奇剧。

《桃花扇》以复社名士侯朝宗和秦淮名妓李香君的爱情故事为中心线索，塑造了众多的人物形象，直接或间接地写到了南明王朝的许多重要人物和重大史实，并鲜明地表示了剧作家的看法和态度。以马士英、阮大铖和弘光帝为代表的南明上层统治集团的黑暗统治，是剧作家全力抨击的对象。作品写马、阮篡夺了军国大权后，荒淫无耻，极力追求声色享受。他们一方面对弘光皇帝极尽谄媚之能事，一方面则对史可法等国家重臣极力排斥，并重兴党狱，打击东林、复社等反对派人物。而大敌当前的弘光帝，念念不忘的仍是升平歌舞。除了马、阮、弘光外，作品还揭露了作为

中央实验话剧院演出《桃花扇》

南朝军事主力的江北四镇的悍将们，为了争座次和抢占扬州，不惜同室操戈、窝里相斗。而史可法这位独立支撑江山的民族英雄，上不能得到朝廷的信任，下无力指挥各怀异心的四镇将官，只能以孤军死守扬州，直至为国捐躯。正是在这些描写中，作者让观众看到了南明的锦绣江山是怎样被断送的。

在暴露和谴责南明上层统治集团的同时，孔尚任将自己的热情赞美给予了那些地位低微然而却具有高尚品德和民族气节的下层人物。女主人公李香君身为青楼女子，却具有很高远的政治眼光。她对侯朝宗的倾慕，主要是出于对

清流名节的敬重。当侯朝宗出乎意料地接受阮大铖赠送的妆奁时，她坚决拔簪脱衣，盛气却奁。此后，在"辞院"、"拒媒"、"守楼"、"寄扇"、"骂宴"等一连串的情节发展中，她大义凛然地与马、阮等权奸进行了不调和的斗争，始终表现了鲜明的政治态度。除了李香君外，柳敬亭、苏昆生、卞玉京、丁继之、兰田叔等艺人或清客，尽管社会地位卑微，却时刻关心着国家的安危，爱憎分明，耻与奸党为伍，并具有临难不惧的胆识和作为。

《桃花扇》的艺术特色中，最令人称道的是它的结构。用孔尚任自己的话来说，就是"借离合之情，写兴亡之感"，通过侯朝宗和李香君的爱情故事，用侯李定情的一把扇子，将一部包括了南明兴亡史庞大内容的戏剧情节，有机地贯串到一起，组成了《桃花扇》的鸿篇巨制，表现了剧作家概括生活的艺术能力和匠心。从赠扇定情开始，侯李的爱情就和当时的重大政治事件——复社文人反对阮大铖的斗争纠缠在一起。由于"却奁"遭到阮大铖的忌恨，侯生被诬告，只得投奔史可法。于是，通过侯生这条线，直接反映了史可法、左良玉、高杰等军国重臣的政治态度以及南明的军政措施和"阻奸"、"移防"等重大事件，而迎立福王、史可法被排挤、四镇内讧等史实也得到了真实的再现。从李香君这条线，通过"拒媒"、"媚座"、"选优"等事件，写出了弘光、马、阮等君臣的不恤国事而苟且偷安。这样一来，离合之情就与兴亡之感巧妙地结合在一起，桃花扇也就成为这段离合兴亡史的历史见证。当福王政权开始走向最后的崩溃时，侯李碰到一起，重新看到了桃花扇。最后南明覆亡，张道士撕破了这柄扇子，也结束了侯李的爱情。

一部《桃花扇》，集两百年传奇创作及五百年戏曲创作之大成，与洪升的《长生殿》共同形成了清代戏曲视野中的双峰并峙。此后，中国戏曲的文人时代走向终结，而《桃花扇》则在舞台上盛演不衰，一直延续至今。

第七节　戏曲剧场

中国戏曲的表演场所主要有两类，一类是在神庙里面搭建的戏台，另一类是城市里面专门构建的商业剧场。在分

布各地城乡的众多神庙里，宋代以后一般都有戏台建筑，每逢神节祭祀以及其他喜庆日子，都会有戏曲演出。神庙演戏是中国戏曲相当古老也是最为普及的活动方式。然而，神庙毕竟不是专门化的演剧场所。北宋中期以后，一些商业都市里面也出现了营业性剧场，中国剧场由此正式诞生。

一、神庙戏台

10世纪的宋代，人们开始在神庙里面搭建戏台来进行祭祀演出，同时也娱乐民众。最初的戏台结构是亭榭式的，被称作"舞亭"、"乐亭"、"舞楼"，今天见到的最早碑刻记载是公元1008年（北宋景德五年）山西省万荣县桥上村在后土圣母庙里建起"舞亭"，同时或稍晚的类似碑刻记载在山西省其他地

明人绘《南中繁会图》(局部)

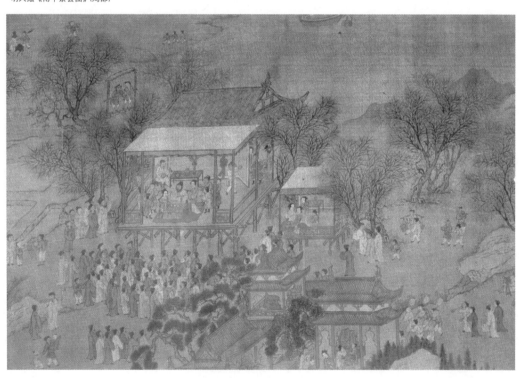

方也出现了。而最早的戏台实物则存在于山西省晋城市冶底村东岳庙内，建于公元1157年（金正隆二年）。这座戏台已屡经修缮，改变了原始面貌，但内部结构还可以看出旧时踪迹。戏台的台基平面为正方形，用砖石垒砌，台基的四个角处有四根石柱，上面支撑着十字歇山式的瓦木结构屋顶。

"舞亭"，大都是用柱子支撑顶部、周围没有墙壁的建筑，类似后世的亭子。这种建筑形制没有满足戏曲表演对它的功能要求，于是大约在13世纪前后便发生了改革，即在"舞亭"后部的两根角柱之间加砌一堵砖墙，砖墙的两端在到达两根角柱之后向前方转折，继续延伸到占台基纵深 1/3 的地方。于是，"舞亭"的后部就被封住，形成了一个半封闭的空间。这个空间对于戏曲演出的作用极大。首先，它可以阻断观众视线的透视，排除观众观看演出时的视觉干扰；其次，可以利用后部墙凹造成演唱的回音效果，增强音量；其三，可以留出后台，便于演员在里面换装、休息、上下场、做效果、与场上演员应答等。舞台台基的面积通常为 7×7 或 8×8 平米左右。从此以后，中国戏曲

演出就有了比较成熟的固定戏台。

戏台在神庙中的位置也是固定的。中国神庙通常都面南兴建，也就是其中的主建筑都坐北朝南，这是为了便于神殿中的神像都面南而坐，它由古代中国人的太阳崇拜意识和尊崇北斗观念所决定。戏台建筑的功用是进行乐神表演，因此它总是修建于神庙的主殿之前，亦即居于正殿的南边。它的朝向与主殿相反，面北而建，以便让神明观看演出。戏台与主殿之间保持相当的距离，其间形成一片空阔的场地，这片场地的作用是为了让观众观看演出——一些有身份的观众在旁边搭设"看棚"，落座观看，普通观众就站立在中间的空场上观看。戏台都建有一米以上的台基，以便使观众无论站在前后左右，视线都能不受阻碍。

15世纪以前，宋元时代的神庙环境并不太适宜于戏曲的演出活动，因为当时的戏台是一座孤立建筑，立在庭院中间，虽然有了演出场地，但在建筑设计上并不考虑观众的安置，也不过多考虑演出时的音响效果。16世纪建立（或者重建）的神庙，考虑到戏曲观演环境的需要，在建筑结构上有所改变。人们

把戏台、厢楼、大殿的建筑连接在一起，构筑成一个完整的四围空间，形成一种封闭式的观演环境。两侧的厢楼既成为高档看台，为身份特殊的观众和女眷提供座位，又能够产生回音效果。

以后，神庙剧场的建筑样式被其他剧场形式吸收，形成了晚明以后中国剧场的一种典型样式。首先是明朝后期各地兴起的商业会馆完全模仿了神庙剧场的建筑形制，利用它的酬神和演剧功能来为商行的经济活动服务；其次是它进入了世俗生活的场所，成为私家庭院里的小型剧场模仿的样式——这使传统的厅堂庭院式演出向剧场化发展；再次是它成为清初宫廷各类大小戏台的建筑范本；最后也是最重要的，它为

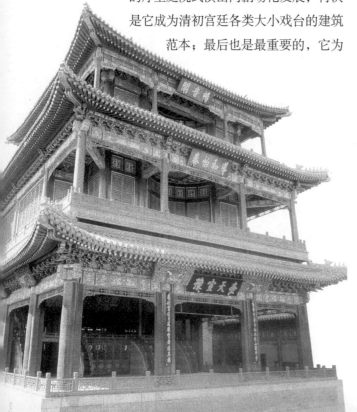

清代以后兴起的专门化剧场——城市戏园提供了建筑上的经验和范式。

15世纪以后，神庙戏台本身也开始发生结构上的变化。过去平面近似方形的亭榭式结构，被逐渐改为长方形平面的殿堂式结构，也就是根据表演的需要，加宽戏台的台口，缩小舞台的进深，这为戏曲演出提供了更为适宜、更具专门化性质的场地。17世纪明清之交时期，过去那种平面呈方形的单体戏台建筑形制又开始发展出多种变形，主要是将单体建筑变为双体建筑，舞台与后台分别是一幢建筑，两者相连，而各自的宽窄、方位都可以根据需要自由变化，于是就形成各种不同的平面格局。

根据戏台在庙宇中所处的位置、建筑形制及其附带功能的不同，又有不同的戏台类型出现。最常见的是山门戏台，其样式为戏台横跨于庙宇的山门上方，在台基下留一门洞供行人通过。人们进入庙门时要从戏台下穿过。山门戏台又可以有不同的设计方法，最常见的

北京故宫宁寿宫阅是楼大戏台（畅音阁）

当然是台板下面为道路，行走演出两不妨碍。但也有变通的情况，例如道路劈开台基，把戏台分为两半，平时走人，演戏时则在上面搭板，将两边的台基连为一个整体。

这时的神庙戏台更加注意音响效果，采取了许多不同的措施来进行实验，例如在戏台的台口处添置呈八字形外展的影壁，使声音通过它的喇叭口作用尽可能地向前方扩散；又如在台板下面埋置大瓮，形成空洞效果，以增加回声。戏台顶部建为藻井式，以保证拢音；用四合院式建筑把剧场的四围空间封闭起来，也是一种聚拢声音和增添回音效果的方法。

二、商业剧场

11世纪初叶宋仁宗朝的都城汴京，出现一种供市民常年冶游的大型游艺场地，称作瓦舍。瓦舍里面建有专门的演出场所勾栏，也就是最早的剧场。勾栏是棚木结构的建筑，平面呈近圆形，上面封顶，其形状类似于大蒙古包或近代马戏场。勾栏里面供演出用的设施有戏台和戏房，戏房在戏台后部，有门通向戏台，供演员上下场出入。供观众坐看的设备有"腰棚"和"神楼"，"腰棚"是从戏台开始向后面逐渐升高的看台，它对戏台形成三面环绕的形式，其最后一排座位已经高得接近棚顶。"神楼"一般认为是正面居中正对戏台而位置比较高的看台，它的上面还供奉戏曲行业神的神像。勾栏开有进出口门，设人把守，观众进入要付看钱，进去后上"腰棚"或"神楼"都要通过楼梯。每座勾栏能容纳大约一千人左右。

勾栏里演出的内容五花八门，包括了当时流行的各类表演技艺，有说书、说唱、杂技、舞蹈、武术、体育等各个门类，当然，其最主要的内容是戏曲演出，越往后越是如此。

勾栏剧场既借鉴了神庙演剧建筑的一些特点，例如设立戏台，又充分考虑了对于观众的安置，它为观众提供了舒适的观看环境，有位置坐，视野空阔，又不受天气和季节的影响，因此，勾栏是比神庙戏台更适宜于演出的场所。到了这时，中国剧场迎来了它的正式形成期。

11世纪到14世纪，也就是宋元之间的中国，城市瓦舍勾栏的演出活动

是极其繁盛的。这从当时城市设置瓦舍勾栏的数量可以推测出来。《东京梦华录》里面记载的11世纪末期的汴京，至少有三个瓦舍，即桑家瓦子、内中瓦子和里瓦子，平均每座瓦舍有勾栏17座以上，三座瓦舍一共有勾栏50余座。而13世纪一些文献里记载的南宋都城临安，一共有25个瓦舍，可以想见其中的勾栏总数会大大超过汴京。另外，关于勾栏演出受到市民观众欢迎的程度，《东京梦华录》卷五也有描述，说是："不以风雨寒暑，诸棚看人，日日如是。"

由于种种社会原因，15世纪以后勾栏停止了活动。17世纪，城市中开始在酒馆里发展起一种商业戏园。这种戏园初时以经营酒馔业务为主，演戏只是营业促销的手段，因此其中没有专门的演戏场地。以后，随着受欢迎程度的增加，演戏逐渐成为这类酒馆的业务之一，酒馆里就逐渐增设了戏台等设施，这时，正式的酒馆戏园就形成了。

以后，又有另外一种戏园出现，这就是茶园。它不出售酒馔，以卖茶为经营项目，同时兼营戏曲演出。因为茶园里仅仅备有清茶和点心，供客人消闲

磨牙，没有酒桌上那种喧闹声，比较适于人们观赏戏曲演唱，所以成为更受欢迎的观剧场所。

茶园建筑的整体构造为一座方形或长方形全封闭式的大厅，厅中靠里的一面建有戏台，厅的中心为空场，墙的三面甚至四面都建有二层楼廊，有楼梯上下。戏台靠一面墙壁建立，设有一定高度的方形台基，向大厅中央伸出，三面可以观演。戏台两边开有上下场门，通向后面的戏房。台基前部立有两根角柱或四根明柱，与后柱一起支撑起木制添加藻饰的天花（有些为藻井），有些台板下面埋有大瓮，天花藻井和大瓮都是为声音共鸣用的。戏台朝向观众的三面设雕花矮栏杆，柱头雕作莲花或狮子头式样。台顶前方悬园名匾。茶园里的灯光照明，采用悬挂灯笼的办法。

从建筑形制而言，和同期呈尽匠心形态各异的神庙戏台相比，茶园戏台并没有什么十分特别的地方。但是，茶园剧场却在建筑上有一个重大的发展，就是对于观众席位进行了精心设置和安排。首先，茶园建筑把观众席和戏台都包容在一个整体封闭的空间里，使演出环境排除了气候的干扰，这是相

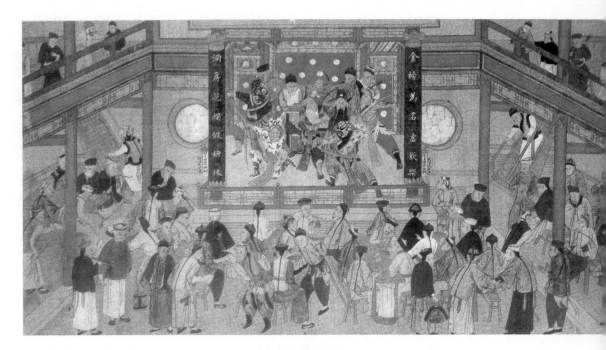

清光绪年间茶园演剧图

对于神庙露天剧场建筑的一种进步。其次，茶园观众座位已经按照设置区域和舒适程度严格分成数等，并按等收费。楼上官座为一等，楼下散座为二等，池心座为三等。普通民众多是在池心座看戏，官座则大多为富豪官宦占去。茶园演出一般都事先规定每日戏目，用红色或黄色的戏单（当时称为"报条"）张贴公布出来，观众可以凭自己的兴趣选拣茶园入场。

第四章
日本能、狂言与歌舞伎

　　稍晚于中国戏曲，日本的能乐于13世纪孕育成熟，造就了东方又一个具备强烈写意特征的戏剧形态。能乐表演的形式包括能与狂言两种。后来在17世纪初，日本又产生了歌舞伎的戏剧样式。

　　由于日本具有独特的民族精神，它的传统戏剧采用了另外一种方式承传。与古希腊、古罗马戏剧的终至湮灭、印度梵剧的走向衰竭不同，与中国戏曲的随时演变转型也不同，日本能够在舞台上原封不动地保存自己历史上出现过的任何一种传统戏剧样式，因而前后出现的能、狂言、歌舞伎都得以流传到今天。于是，其最古老的能乐就成为世界上现存历史最为久远的传统戏剧样式的范本。

第一节 历史演变

一、能的形成与发展

日本自古以来，伴随着传统的水稻农耕生活产生了神道的民俗信仰，并发展成为一种传统的民族宗教。神道祭祀活动的一个重要内容是表演各种技艺。日本宫廷和民间流传着多种表演技艺，一类是公元8世纪以后从中国传入的表演形态，如舞乐、伎乐、散乐；一类是在日本民间自由繁衍发展的舞乐形态，14世纪以前流行于日本列岛，如田乐、延年、踏歌。由中国传入的表演形态中，舞乐是一种带有浓重宗教意味的宫廷乐舞；伎乐又称吴乐，是一种假面歌舞游行表演；散乐是包容了歌舞、杂技、器乐、魔术、木偶、哑剧等节目的技艺的总称。到了平安时代（9—12世纪）末期，散乐逐渐发展为猿乐。日本民间舞乐里，田乐源于8世纪前后形成的田舞，是农民在插秧时节祈求丰收的祭神仪式表演的发展；延年是佛教寺庙里在法事之后进行的余兴表演；踏歌是宫廷里每年例行节事中的舞蹈（后两者也来源于中国）。

能形成于室町幕府时期（14—17世纪）。这一时期，在天皇以及掌握统治实权的将军们的提倡下，日本佛教大兴。原来在各个神社前演出的上述各类民间艺术，开始和佛教活动结合，以各地的寺院为基点，进行综合性演出。一些专业性的戏班（座）逐渐出现，并开始有了艺人的世袭制度。在这些组织和专业人员的刻意钻研下，各类技艺经过整合、提高，逐渐发展成为有一定规模、一定程式的正式戏剧样式——能。

在能的发展演进过程中，观阿弥、世阿弥父子功不可没。室町时代初期，大和猿乐四大流派之一的结崎座中，著

《平家物语》所绘的能剧表演

名艺人观阿弥（原名服部清次）脱颖而出。他将田乐、踏歌等技艺要素吸收到猿乐中来，扩展了它的艺术空间，使之成为一种全民性的娱乐艺术。应安七年（1374），将军足利义满参拜新熊野神社时，服部清次为他表演了《翁之年》，受到垂青。于是，服部清次和他21岁的儿子服部元清被聘入将军幕府。服部清次后来削发为僧，仿用田乐法师阿弥之号，取佛名为观阿弥宗音。服部元清后来也削发为僧，佛名为世阿弥宗全。正是在他们父子的共同努力下，能才在猿乐的基础上得以形成，并确立了它幽玄、高雅、洗练的古典风格。因此，人们把观阿弥、世阿弥看作能的创始人。

能在统治者的青睐下，逐渐由寺院庭园走向将军幕府和贵族府邸，成为其中的正式乐艺，并作为贵族阶层的礼仪、风度训练项目，走进了各项专门的教育科目中，成为隔绝平民世界的特权艺术。若有庶民胆敢试演武士阶层独占的能，就会被认为是犯罪，被没收衣裳、道具，并戴上手铐。能演员开始享有最高的武士地位，其薪金也从国家统筹征收的国库中拨给。这样一来，能也不得不在内容和艺术上尽可能地减少它的庶民成分，以适应武士阶层的嗜好和口味。

室町时代末期，各地将军幕府分化割据，互相之间展开无休止的战争。在这种情况下，逐渐丧失了统治权威的室町武家，只好借文化艺术来排解其精神上的空虚和悲哀，寄托对古典传统的缅怀与追求。这一时期的能，在武家的支持下越发得到了发展。当然，它的内容愈加缺乏尖锐的社会冲突和戏剧冲突，

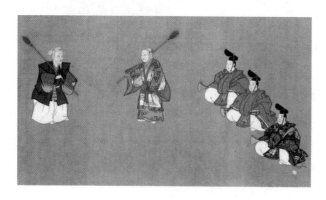

能剧图绘

充满着上层武士阶级衰落之后所独有的那种悲伤情绪。

自世阿弥现身之后，能就以旭日东升之势勃发起来。经过音阿弥、金春禅竹等名手们的相继改进，它变得越加洗练而精致，随后观世元雅、观世信光等人又进行了新的创作。在他们的共同努力下，能的演出日益兴盛，除了原有的大和地方的"观世"(结崎)、"宝生"、"金刚"、"金春"四座和近江地方的两个猿乐支脉，在近畿各地也都出现了能剧团。此时，能的剧目基本上被固定下来，流派也已形成，并建立了世代相传的制度，长演不衰。能的剧本大约有2000个，现存230个。能一直被认为是一种高雅庄重的贵族艺术。至第二次世界大战之后，能才开始走向普通观众，到全国各地巡回演出，并在圣祠、庙宇、宾馆等大型建筑物甚至一些户外活动场所进行表演，以期巩固、发展它的观众队伍。

二、狂言的形成与发展

狂言是与能同时产生、发展起来的剧种。它们虽然一同发源于猿乐，相互之间有着很深的血缘关系，但能向着音乐舞蹈方面发展，狂言则向着科白剧的方向发展。能多写悲剧性故事，文词典雅华丽，狂言则以通俗白话的形式表现喜剧片段。能多写过去的事，主要是歌颂贵族中的勇将和才女，狂言则反映现实生活，专门嘲笑大名和僧侣。能受到武士贵族阶级的支持，进入其官邸，成为他们的专用品，狂言则一直在民间流传。如果说能诱使观众沉浸到梦幻的、美的享受中去，狂言则始终保持着清醒的、现实的色调，将观众带到幽默与哄笑的世界中去。

作为能的孪生姐妹，狂言和能在开始时是互为依存的，二者都不能脱离对方而独立存在。能缺少起伏的悲剧气氛，不能不依赖狂言来给予调剂。于是，就出现了演出中两出能之间夹演一出狂言的习俗。当然，能是正式节目，狂言则是加演的小节目，类似欧洲的幕间短喜剧。每一出狂言，大约只能演10分钟到15分钟左右。

狂言在长期的发展中，慢慢脱离了能的控制，不再是能的简单注解，而具有了自己的独立内容。1587年，最早的一部狂言集问世，收了200多部狂言作

品。这些剧本都没有留下作者的名字，因为狂言大都是由演员自编自演的。

狂言的民间演剧特性，使它具有更强大的生命力。在能逐渐走向衰退的时候，狂言则向前发展了。狂言的地位也慢慢地发生了变化，从只是在能演出的幕间休息时插演的小戏，逐步发展为独立的戏剧体裁。现在的狂言已经是一门独特的喜剧艺术，它仍在日本当代的剧坛上发展流行。

三、歌舞伎的形成与发展

16世纪末、17世纪初，日本戏剧于能和狂言之外，又发展起另外一种歌舞伎艺术。

歌舞伎的直接传承渊源是"风流"舞蹈。16世纪后半叶，处身于战国时代的庶民们为了发泄饱受苦难的积忿，创造了这种狂热的舞蹈。"风流舞"的旋风，借着宗教信仰的权威，并在掌握经济实力的商人阶层支持下，迅速由京都席卷全国。不久，各地组织起来的职业舞蹈团体纷纷涌进京都，其中包括女艺人的演出团体。庆长八年（1603）江户幕府创立时期，在京都北野神社和四

条河原一带，一个著名的女艺人阿国和她的丈夫名古屋山三郎组织了一个戏班子到处演出。山三郎善唱俗歌，阿国则善于跳舞，她把自己打扮成男人的样子跳时兴的冶游舞蹈，并穿插着许多滑稽表演。这种被称为"放荡舞"的表演受到普遍欢迎，特别是其中宣扬的及时行乐思想更是令观众们如醉如痴，很快便从京都流传到了江户、大阪地区。这种"放荡舞"成为歌舞伎的开山祖师。

在阿国的带动下，一些模仿她的美女歌舞伎剧团纷纷问世，其中一些还兼操妓女生意。当局害怕引起社会风纪的紊乱，于宽永六年（1629）下令，严禁一切女艺人从事演出活动。于是，一些少年歌舞伎剧团又乘兴而起。少年们在舞台上男扮女装，以女性的娇媚姿态和男女情爱的缠绵悱恻来取悦观众，并以卖弄男性色相、挑逗女性的刺激表演为能事，从而带来风化问题。于是，承应元年（1652），德川幕府又对之颁布禁演令。但由于人们对歌舞伎艺术的强烈喜爱，德川幕府不得不在元禄时期（1688-1703）对歌舞伎开禁，但附加了两个条件：一是由以歌和舞为主转变成真正的戏剧表演，二是演员必须将前额

的头发剃掉。自此以后，歌舞伎艺人开始专心练习技艺，歌舞伎逐渐发展为严肃的民族戏剧。

歌舞伎的发展还受到日本另外一种民族伎乐——木偶净瑠璃的影响。17世纪初叶，擅弹琵琶的说唱盲艺人目贯屋长三郎，和木偶师引田一道，把流行的民间说唱艺术净瑠璃与从中国经朝鲜传入的木偶戏结合起来，创造出木偶净瑠璃这样一种有配乐、有说唱、有木偶表演的新兴剧种，采用三味线乐器伴奏。歌舞伎不仅吸收了木偶净瑠璃的许多表演技巧，并采用三味线作为自己的伴奏乐器，同时还继承了木偶净瑠璃的许多剧目。

第二节　舞台特征

一、能的舞台特征

能的演出者全部为男性，主要角色叫作"仕手"。"仕手"装扮历史或神话人物，一般戴面具表演，面具往往是精心制作的。次要角色叫作"胁"，不装扮人物，不戴面具，他在演出中的作用是介绍剧情、向"仕手"提问，是作者和观众的代言人。"仕手"或"胁"可能各有一名仆从，还有叫作"间"的配角，扮演从者或农夫。一出能的登场人数一般在6人以下。演出有合唱队，由6人、8人或12人组成。乐队4人，分别演奏笛子、小鼓、大鼓、太鼓。

能在舞台上的演出程序是按照严格的组合规则进行的。其基本结构为一场两段，分为序、破、急三个部分。序交代剧情，破发展情节，急是高潮结尾。前场在破段结束，剧场休息，插演10—15分钟的狂言，然后是后场。能的主角"仕手"，在一剧中实际上扮演的是两个角色，在前场他作为讲故事的人出现，到后场又改装扮演故事中的主人公。

能是一种特殊形态的舞剧，具有仪式表演的特征。它的剧本虽然具有一

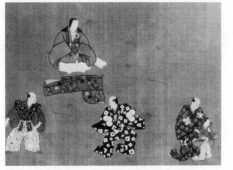

能剧图绘

定的戏剧性，但其基本作用却只是背景铺垫和舞蹈动作的提示。能的主旨不在戏剧行动的呈现，而在于以抒情的方式表达一种情境。因而，能的作者所关注的，只是如何组织全剧的故事，并将它们集中到主角的舞蹈上来。演员的举手投足、吐气咬字等都得遵照既定的规则，并持续一定的时间，以便产生一种典礼性或仪式性的效果。因此，它的情节比较单薄，戏剧性冲突也较弱，当然这并不妨碍它成为日本古代审美观念的标本。

能的表演是高度程式化的，它的许多动作都有特定的象征意义，例如以手作揩泪状表示悲哀；两手平举，手心向上，表示极大的悲痛；将假面向上移，造成角度变化，显示快乐的情绪；一只脚向后退，表示惊讶或欢快的情绪。剧中的许多内容，包括时间、地点、气氛、节奏等，几乎全靠演员的舞台动作来进行假定性的表现。演员表演讲究细腻、洗练，念白讲究音韵的协调以及格调的高雅，而舞姿、身段、步态以及歌唱的技巧更是演员们研究的重点。但是，演员不必重视面部表情的训练，因为戏的主角一般都戴假面。假面的使用

也有许多讲究，和演员的动作配合起来，构成一种特殊的表演手段。

能的演员所穿服装根据朝服制作而成，华丽考究，色彩鲜艳。演出时使用少量沿袭成规的手携道具，如老人的手杖、武士的弓箭等，而以扇子的运用最为普遍，也最为重要。扇子的摆动或挥舞可以代表月升、雨落、流水潺潺、微风吹拂等，也可以表现欢乐、悲愤、激动或平静等种类繁多的情感反应。

能的音乐由演员、歌队的歌唱及乐器的伴奏组成。伴奏乐器除了笛子以外都是打击乐器，它们主要是给演员表演以明确的节奏提示。能的曲调现在共存有 200 首左右，有不同的风格流派。

能舞台上的陈设极为简单。木制或竹制的台架可以象征山峦、宫殿、卧室或其他任何地方，由布置的方式而定。通常，舞台上极少同时出现两个以上的道具，而这少量的一两个道具都各具风格。舞台上不设布景或任何机关装置。

按照传统的分类法，所有的能曲目都可归入"神"、"武"、"女"、"狂"、"鬼"五大类。第一类多为开场时表示祝颂的剧目和祭神戏，或以神佑国家为题，歌颂君主的文德武治、国泰民安，

或通过具有祝福性质的故事题材来祝贺王公的英明伟大，如《高砂》、《鹤龟》、《竹生岛》等。其一般形式是演员装扮为神灵在官人面前显灵、舞蹈。第二类为武将故事，主要表现历史上有名的武将阵亡后堕入阿修罗狱，经过僧侣的超度后重新出现，叙述自己与敌人鏖战的情形，如《田村》、《八岛》等，尤以取材于《平家物语》的曲目为多。第三类多描写历史上或传说中的佳人美女显灵，以舞蹈的形式表现自己哀艳的爱情故事或风流韵事，如《松风》、《熊野》、《两阿静》、《小野小町赛歌》等。扮演这类角色必须戴假发。第四类多描写失去了孩子的母亲发狂的故事，其中最具有代表性的剧目是根据当时的社会现象编写的"世话戏"，主人公多为现实生活中的人物，富于戏剧冲突，如《隅田川》、《俊宽》、《安宅》等。第五类以鬼怪、动物为主角，大多写人战胜妖魔鬼怪之类的故事，如《罗生门》、《红叶狩》等。

二、狂言的舞台特征

狂言演出中一般只需要两三个角色。主角一人，也叫"仕手"或"主"；配角一至二人，叫"挨答"。剧中人物多没有具体姓名，只用能够说明身份的"老爷"、"仆人"等称谓就行了。

狂言和能有一个重要的区别：能一般来说没有特别尖锐的矛盾冲突，即使有些内在的碰撞，也不直接表现在舞台上。狂言中人物之间的冲突却是必不可少的戏剧构成因素。能中很难区分谁是正面人物，谁是反面人物，配角是主角的助手和正面陪衬。狂言中的两个主要角色必须是一正一反、直接对立的，

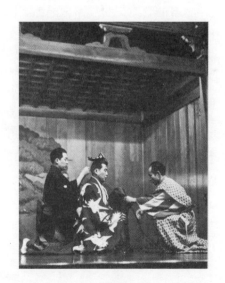

狂言《鸡声》

并且配角一定要是主角的对手。

狂言多为独幕戏，不分场，其结构形式与能基本相同，大致也是序、破、急三段。细微的差别在于，狂言的序段较长，破段较短，收场较快。

狂言主要由对话构成，但有时也插入一些演唱歌曲，叫作"狂言小曲"。狂言中的歌曲和能的"谣曲"大不相同。它不是狂言不可缺少的必然构成，而是民间流行小调，没有严格的格律限制。

狂言的服装多为当时人们日常穿用的一般服装。化妆也很简单，一般不戴假面，只有扮饰神怪、动物等才用假面。舞台动作也没有程式，比较接近生活动作。

狂言的分类，尽管不像能那么明确，但基本上还是按照主角所扮演的角色类型分的。第一类为"胁狂言"——与能中的开场戏"胁能"相似。主角多为神仙佛主，目的只为应景祝颂，大多没有故事情节，以期迎合一般观众的习俗和趣味，如《福神》、《三个富翁》等。第二类为所谓"大名戏"，有时又分为"大名狂言"和"小名狂言"。大名即是大地主或庄园主，小名则是占有土地比大名略少一些的封建领主。主角

多为大名，但有时也由他的对手——仆从担任主角。这一类戏的情节多在大名和仆人的关系中展开，并专门将大名设置为讽刺对象加以嘲弄和调侃，如《两个侯爷》、《骨皮》、《二千石》、《毒药》等都是。第三类为所谓新娘新郎戏，多为描写男女婚事、岳父和女婿之间的口角等开心小品，如表现招赘婚姻的《菜刀女婿》，描写迎娶新娘过程的《二九一十八》，或铺叙岳父和女婿之争的《争水的女婿》等。除了这三大类之外，还有一些无法归类的"杂狂言"，如鬼戏《追傩节》、山僧戏《柿山僧》、僧侣戏《宗论》以及座头（以说唱、按摩、针灸等为职业的削发盲人）戏等。此类戏都是分别以这些人物为主角的。当然，套用能形式改编而成的狂言剧目也是狂言的类型之一，有人称之为"仕舞狂言"，如根据能剧目《望月》改编而成的狂言《祝狮子》等。

三、歌舞伎的舞台特征

和能不同，歌舞伎是多幕戏。但其演出顺序基本上遵循的还是能"序、破、急"的框范。江户后期，歌舞伎的

创作者们还把喜怒哀乐这四种情感与戏剧结构巧妙地结合在一起，将剧分为四幕演出。第一幕的序多为游览观赏场面，这是喜；第二幕多是谋反或忠义之士剖腹自杀的场景，这是怒；第三幕是世话场，多为家庭不幸的场面，这是哀；第四幕中坏人受到惩罚，矛盾得以圆满解决，这是乐。

歌舞伎的演员是按角色分类的，与中国戏曲的行当划分有类似之处。"女方"相当于旦，"敌役"相当于净，"道外方"相当于丑，"端役"相当于末、"花车方"相当于老旦、"子役"相当于娃娃生。而在"女方"中，又有"立女方"——正旦、"若女方"——花衫或闺门旦、"女武道"——武旦或刀马旦和"花车方"——老旦之分。由于歌舞伎行当的高度程式化，演员必须刻苦练习才能承担起演出的重任。训练通常自六七岁便开始。演员初学时演童角，慢慢地随着技艺的不断熟练开始担任其他角色。一个歌舞伎艺人往往要到中年才有可能被认为臻于圆熟之境。

歌舞伎的表演艺术也和中国戏曲一样，程式化的程度相当高。唱、念、做、舞等舞台动作都不同于日常动作，而是从现实生活中汲取典型的精美姿势，经过艺术加工后形成。例如跑步就是抬高脚步，在原地作出跑的身段。哭的舞台动作，要把手臂抬起，在与眼睛有相当距离的地方表演擦眼泪的动作。每一表演段落结束之时，配合着音乐节奏，演员也得像中国戏曲演员那样，作出一个亮相动作——"见得"。唱、念讲究音韵、声腔、语调，以期拨动观众的心弦；做、舞则力求动作和姿势的优美，以形象的感染力来激发观众的情感。其基本技巧共有46项。在这46项中，姿势、步态、走路、站立、弯腰、转身、跪坐、表情、发声方法等22项属于基础部分，其他有关演员在舞台上的位置、角度等24项则属于应用部分。

歌舞伎乐队常用的乐器有三味线、小鼓、大鼓、太鼓、笛、铜锣、风琴等。乐师们都身穿18世纪的武士礼服，如叉裙、和服及水平硬肩等。乐师在演奏停歇时端坐不动，颇有一种雕塑的感觉。

歌舞伎的演出服装是在能、木偶净瑠璃等戏剧艺术和日本传统古典民族服装的基础上发展而来的，其特点是色彩较为淡雅，但却很重，有时近50斤，因此演出时经常由身着黑衣的舞台助手

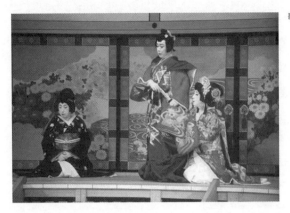

歌舞伎演出

帮助整理。歌舞伎中的假发也各式各样，计有一百几十种之多。歌舞伎不使用面具，但采用叫作"隈取"的脸谱化装法，其主要色调是红、蓝两种。红面叫"红隈"，多用于正面人物，表现勇敢、正义、热情、善良等性格。"蓝隈"多用于反面人物，表现阴险、奸诈、残暴、凶恶等性格。善良的女性和有些正面人物不用脸谱，只在面部涂些白粉，叫作"素面"。

道具的制作和运用也和布景相同，象征和写实的都有。扇子可以用来表示骑马、射箭、开门、关门、月升雨降或其他动作，围巾也有类似的作用。其他的道具如盔甲、宝剑、野兽及家庭用品等的制作都具有写实和程式化的双重特点。以马为例，一个形状像马的木架，上覆绒布并且配有鞍革，十分形象逼真，但这个木架却被放置在两个演员的背上，他们的脚清晰可见。

第三节　世阿弥

观阿弥的创作活动主要是在猿乐盛行时期，真正称得上能大师的是世阿弥。世阿弥不仅是卓越的演员、作曲家、理论家，还是最著名的能脚本——谣曲的作家，至今仍能经常上演的大约240余部能剧作中，有100部以上出自世阿弥之手，如《熊野》、《敦盛》、《高砂》、《老松》、《羽衣》等。世阿弥又写了许多有关能的论著，陆续发现的已有23部之多，像《风姿花传》、《花镜》、《申乐谈

仪》、《能作书》等，都已成为日本艺术史上的稀世之珍。这些理论所涉及的范围包括作剧论、表演论、习艺论、音曲论等能的各个方面。世阿弥卓越的戏剧见解，不仅为能最初的演出实践设立了原则，而且成为日本今天所能见到的古代唯一具有完整理论体系并及时总结了实际演出经验的系列艺术理论。

世阿弥（1363—1443）原名服部元清，在父亲的影响下，从童年时代起就开始演戏，20多岁时已是著名的能演员。在长期的舞台生涯中，他继承了父亲的艺术传统，并吸收了同时代许多艺术大师的精华，不断革新创造，获得很大成就，最终成为日本中世纪演剧艺术的集大成者。由于他的父亲观阿弥受到执政者足利义满将军的垂青，被授予专职乐人"观世大夫"的职位，世阿弥也随着到了京都，开始了他的创作和理论研究活动。在他父子二人的努力下，能艺术大大前进了一步，确立了以优美的歌舞为主要内容的基本特点，不论是在内容上还是形式上，都进一步趋于成熟。在他22岁时观阿弥去世，他承袭了将军授给父亲的称号，继续受到庇护，开始了他一生最为得意的时

期。他致力于编写、演出新的剧作，使能的剧目和表演艺术大大丰富起来。足利义满的第三代传人义教将军于永享元年（1429）继位后，尽管也爱好并支持能的表演，但却对世阿弥及其长子服部元雅不垂青。根据他的旨意，乐人的职位没有由世阿弥的儿子继承，却传给了世阿弥的侄子元重。服部元重佛名音阿弥，在将军的宠爱下，继续为能争取社会地位。他的女婿金春氏信最终成为继世阿弥之后的又一位能大师，并成为后来金春派的创始人。世阿弥在他的后半生则受到了种种冷遇和迫害，甚至在72岁高龄时被流放到佐渡岛，79岁时才获得释放，两年之后死于京都。

《熊野》一剧是世阿弥的代表作之一，也是最能代表能特点的一出脍炙人口的作品。日本至今有句俗语："好戏是《熊野》、《松风》，好吃的是米饭。"《熊野》的素材出自《平家物语》中的一段历史故事，剧本描写贵公子平宗盛将池田绎的女店主熊野纳为姬妾，并把她接到京城，倍加宠爱。熊野在故乡的母亲不巧染病，危在旦夕。熊野几次恳请平宗盛放自己回乡，都被拒绝。平宗盛还硬带熊野到清水寺去观赏樱花。在

宴席上，熊野不得不强颜欢笑，跳舞唱歌。这时，正好一阵风雨掠过，吹得樱花纷纷撒落。熊野触景伤情，以悲切的心情吟咏道："都城虽惜春光老，东国无奈落花愁。"接着即兴创作了一首和歌，委婉地倾诉了自己远离老母、受人欺凌的痛苦心情："烂漫锦城春，殷勤惜花时，东国奈若何，花谢空余枝。"这首和歌感动了平宗盛，终于允许她回乡探母。熊野把这归结为观音菩萨的保佑，喜出望外地回归东国。

这出戏里，熊野与宗盛之间存在着直接的戏剧冲突：一个美人，一个英雄，一个为不能探望病母所苦恼，另一个则对此视而不见，阻止对方发自意愿的行动。这种对立性的冲突，可以构成戏剧性较强的一出戏。但这出能剧所刻意强调的，却不是主人公之间的矛盾与抗争，而是把目光放在熊野被压抑的悲哀感情上，通过一位美丽女性的轻微叹息，以及她那优美的舞姿，将她内心的忧愁婉曲动人地表现出来，创造出一种"幽玄"的舞台风貌。剧中女主人公的善良和忍让成为她最引人注目的性格特征。作为一个在权势压迫下饮泣吞声的弱女子，熊野宁肯对自己的不幸遭遇采取隐忍的态度，也不去反抗专制的统治，而将命运的转折寄托在对外界环境变化的企望上。作者在剧中将熊野在清水寺观花作为契机，把她对春雨摧残下樱花易谢、春尽花残的感慨，与人生短暂、急欲见母的心情巧妙地联系在一起，寓情于景，创造了情景交融而浑然天成的诗般意境。

世阿弥所作的《敦盛》也是十分风行的能剧之一。武士熊谷在战斗中杀死了权贵敦盛，后来他悔恨交加，剃度为僧，改名莲生，为敦盛的灵魂日夜祷

能《敦盛》

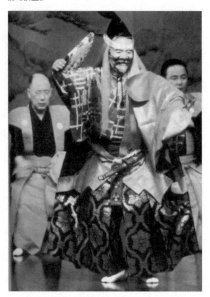

告。一次，在前往一座寺庙的途中，熊谷遇到了一批收割的农民，其中一人自称是敦盛的亲人。熊谷立即跪在他面前祷告。第一幕至此结束。两幕之间的空档中，歌队用叙述的方式交代出敦盛之死的前因后事。第二幕开始时，敦盛的鬼魂以年轻的武士模样出现，向莲生表明身份，并叙述了当时战场的背景。全剧的高潮在于对战斗的追述，在舞台上表现为一场随歌队的叙述而进行的舞蹈表演。舞到高潮时，敦盛的鬼魂盘绕莲生头顶，欲致莲生于死地。但是莲生一直不停的祷告救了自己。全剧在敦盛的鬼魂向莲生致敬，并连呼"再为我祷告，再为我祷告"的乞求声中结束。

与《熊野》相比，《敦盛》的矛盾冲突稍显激烈，但仍然没有多少外部动作，全剧弥漫着一股幽愁的气氛，它与《熊野》一起，体现了能在戏剧冲突、舞台表现方面的一般特点。《敦盛》还在某种程度上表现了一种日本式的宗教意识和奉教方法。日本民族的神道教里面，是没有西方宗教教义中所谓"原罪"观念的，因而他们认为罪是能够被除掉的，其方法则是通过虔诚的祷告。在等级森严的日本社会里，一个武士杀死了一位权贵，无论有什么样的理由都会被视为一种罪恶。在自己没有力量解除这一罪恶的情况下，借助宗教祈祷来慰藉心灵，无疑是一种较好的方式。

除了大量的戏剧创作外，世阿弥还为人们留下了许多闪耀着智慧之光的理论著作。这些理论涉及的范围之广，其见解之深刻，堪称为日本戏剧理论的一大宝库。在这些理论著作中，最为著名的代表作是写于1400年的《风姿花传》（又名《花传书》）。

第四节　狂言剧作

来自民间的狂言，和所有其他国家的民间戏剧一样，一般没有固定的文学脚本，多为即兴表演。和能相比，狂言的讽刺性是它最为独特的艺术风格，讽刺的矛头直指侯爷、贵官、武士、僧侣等上层阶级。其人物常常是懒惰而聪明的仆人、受到妻子虐待的丈夫、傲慢而愚蠢的权贵、傻里傻气的新郎、内心怯懦的恶霸以及假充内行的神父等。

《两个侯爷》就是其中一个十分有趣的故事。两个侯爷（或称大名）约好

到北野去逛庙会，但他们没有带仆人。两个人一路商量着要找一个仆人替他们拿佩刀，正好碰到一个过路的百姓，就强迫他充作仆人。当这个过路人将佩刀拿到手里后，情况发生了变化，他拿刀指着刚刚还在自鸣得意的这两个侯爷说："啊呀，哈！看见你们两位侯爷这样蹲在两边，可不正像两只鸡么？就在那里，给我装作斗鸡吧！"两个侯爷在性命的威胁之下，完全失去了原来的威风，吓得失魂落魄，马上答应作斗鸡表演，然后又遵照过路人的命令，脱下标志高贵身份和地位的窄袖便服、坎肩、裙裤等外衣，连唱带滚地学不倒翁，唱时下京城里流行的小调。在普通人的智慧和反抗精神的作用下，大名鼎鼎的侯爷成了被嘲笑、被捉弄的对象。

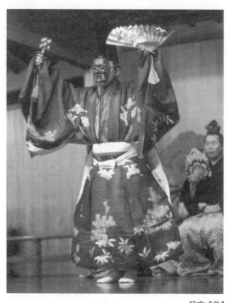

狂言《翁》

由民间故事演变而来的《骨皮》，则是对上层僧侣阶层的嘲弄和揭露。平日里道貌岸然的方丈，在小和尚面前作威作福、发号施令。小和尚无所适从，只能机械地按照方丈所说的话办事，结果闹出了许多笑话。最后，小和尚被逼得走投无路，只好当场揭发方丈的丑事，使方丈的伪善面目暴露无遗。与此相关的另一出戏《没有布施》的情节则是，一个在石柱家诵经的和尚，向忘记拿出布施的主人绕着圈子百般催促，看到仍然无效后，焦躁起来，越发显出一副厚颜无耻的样子。

除了上述题材外，当时新兴的城镇商业贸易以及与此相关的家庭关系中平等观念的增长等，都在狂言中有所反映。前者如讲述农民向京城的亲戚家送柴禾、酒、木炭等用品的《柴六担》，

到牛马市上来争夺势力的牛贩子和马贩子的《牛马》，以及《卖柿子》、《卖醋的和卖姜的》等作品。后者如《口吃》，这一作品描写从来就以温顺、谦和而著称的妻子，不仅毫无顾忌地责备丈夫的荒唐行为，而且还进一步提出离婚的要求。在离婚时，她不仅要求归还嫁妆，而且还计算了结婚以来每日每月的劳动，要求丈夫给予补偿。《伊吕波》的主题则是父母教训儿子要对家长的话绝对服从，儿子就把父母说的每一句话都模仿一番，结果使父母啼笑皆非。

狂言中还有一些取材于民俗信仰的驱疫逐鬼、祛病消灾等祭祀活动，体现了某种巫傩文化品格，如《节分》这一剧目就是日本民间傩仪的舞台化表演。剧中说有一个蓬莱岛的鬼，节分之夜来到日本岛，原想捡些豆子吃，不料被一偶然邂逅的少妇迷住，百般纠缠而不能得手，情急时竟嘤嘤而泣。少妇忽转颜曰："若真相爱，请见定情之物。"于是鬼将自己的护身用品隐笠隐蓑及小槌都送了过去。这时掷豆驱鬼的时分已到，少妇抓豆而掷，鬼因无法隐身而被打得抱头鼠窜。这种掷豆驱鬼的节日至今仍在日本民间留存。类似的剧目还有

《雷公》、《金刚》、《毗沙门》等。

狂言尽管以科白剧为主，但有些与能交互上演的剧目也具有一定的歌舞场面。如《狮子婿》一剧，描写一位刚做了女婿的年轻人，让使者又六准备好酒肴，拎着去拜访丈人。翁婿对杯后，丈人跳了一小段舞，然后要女婿跳一段狮子舞，并说如果跳得好，就将土地、家财等让女婿继承。女婿边装扮，边胆怯，让又六再去探口风。丈人说，我是为了试试他的力量是否足以驱逐恶魔，所以非跳"狮子舞"不可。最后，女婿壮着胆子跳了起来，渐入佳境，乐得丈

狂言《荻大名》

人也一同跳起来了。

作为一种滑稽短剧，狂言在讽刺世态、臧否人物的同时，十分注意营造谐趣、滑稽的整体氛围，这与能剧一味追求典雅、华丽有着明显的不同。如与《节分》同属"鬼怪狂言"系列的《雷公》，字里行间洋溢着诙谐的情趣。雷公正在天上兴高采烈地打雷，一不小心从云缝中失足跌到地上，闪了腰，找医生治疗。谁知医生乃一庸碌之材，拿出一支又粗又长的针来为他针灸，并用槌子钉进雷公的腰部，疼得雷公哇哇大叫。治好后医生索要医疗费用，雷公拿不出，随即与之讨价还价，最终讲定要雷公在八百年中管住水旱灾害，保佑风调雨顺，增产丰收。再如《金刚》一剧中，人们正在金刚神前虔诚地祈祷，请求他保佑家人无病无灾时，"金刚"到了，就人们的各种希望进行了一番许愿，并索要报酬。但最终人们发现，这位"金刚"竟是由赌徒无赖装扮而成的。露出了破绽的"金刚"，遭到人们的一顿痛打。《菌》这一剧目叙述何家长了一颗硕大无比的菌菇，于是请来惯说大话的巫师头陀消除，结果却是菌菇越驱越多，最后头陀在鬼菌和何某的夹攻下狼狈逃窜。《首引》中人鬼较量，鬼的腕力、足力以及颈力都不如人，出尽了洋相，只得唤同类前来帮忙。这些作品中都充满着一种善意调笑的意趣。

第五节　近松门左卫门

17世纪中期，特别是80年代以后，木偶净琉璃和歌舞伎都发展到了一个成熟的阶段。这时，对于专业作家的召唤成为它们继续向前发展的必然要求。著名职业剧作家近松门左卫门的出现，正适应着这种时代的需要。

近松门左卫门（1653—1725）出身于武士家庭，十五六岁时，其父信义被越前国宰相松平家辞退，成为没有主君的武士、失其所养的浪人。近松作为浪人之子，幼年曾在近江的近松寺为僧，后至京都还俗，因而他的青年时代是在京都度过的。他做过公卿的侍臣，从所侍主君正亲町公通学习了木偶戏台本的写作技巧，也在其府第中接受了文学熏陶。也许就是在这段生活中，他逐渐放弃了以武士立身的想法，开始从事专业的剧本创作。

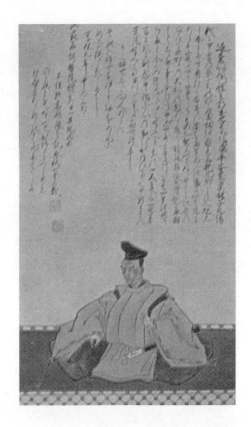

的专职作家，并义无反顾地主动投身于被时人侮辱为"河原乞丐"的演员队伍中去。从此，他为坂田主持的剧团——"都座"创作剧本达20年之久。50岁以后，他又接受木偶剧团"竹本座"的座主竹本义大夫的委托，为之创作了净瑠璃脚本《曾根崎情死》和《曾根崎心中》，取得了巨大的成功。之后，他转为"竹本座"的职业剧作家，创作了许多木偶净瑠璃的优秀脚本。据统计，从25岁左右开始创作生涯起，直到72岁去世的近50年间，近松一共创作了净瑠璃脚本110余个，歌舞伎剧本28个。

近松对于木偶净瑠璃的最大贡献在于，他以深湛的文学修养、独特的艺术魅力、天才的写作技巧，赋予木偶戏以新的生命。在他之前，木偶净瑠璃虽有说唱和木偶表演，但词曲和剧本结构的文学性比较粗糙，情节发展不够生动，人物形象的特点也不分明。而近松的创

当时的京都是日本的政治、经济中心，工商业繁荣，富庶人家比比皆是，歌舞伎和木偶净瑠璃等供庶民欣赏的戏剧正在方兴未艾之时，因而，近松一旦以武士身份投身于戏剧创作，便一举成名。他先是为京都著名的木偶净瑠璃剧团的说唱艺人竹本义大夫写作净瑠璃台本，继而成为在京都负有盛名的歌舞伎艺人坂田藤十郎主持的歌舞伎剧团

作首先赋予人物以鲜明的个性，使故事情节与人物性格的发展有机地结合为一体，从而把木制的偶人变成了有血有肉活生生的角色。在此基础上，他进一步深化了木偶净瑠璃的艺术内涵，从情节结构到说白唱曲，都进行了一番刻意的文学加工，使木偶戏真正摆脱了原来说唱艺术的局限性，发展为成熟的戏剧样式。因此，近松的创作在木偶净瑠璃的发展史上具有里程碑的意义。人们将他之前的净瑠璃一概称为古净瑠璃，而把他以后的剧作称为新净瑠璃，或者直接称之为人形净瑠璃，依据的就是这一共识。

近松对歌舞伎发展的贡献主要集中在对情节的强调，即对歌舞伎题材内容的扩大上。在近松之前，歌舞伎以歌舞为主，歌舞的内涵就是孕育其中的情绪或情感。近松的创作在此基础上加进了社会、人生的内容，并将舞台艺术与庶民的现实生活连接起来。如果说，能是属于宫廷演出的贵族戏剧的话，那么，由近松创作的这种新型歌舞伎，则成为庶民艺术的杰出代表。也正因为他的剧作与底层观众的生活和感受同幅共振、互相感应，他得到了当时最广大群众的赞扬和喜爱。

近松剧作的这一特点，如果与他同时代的另一文学代表人物井原西鹤的小说相比，则可以看得更清楚一些。近松的净瑠璃剧本《五十年忌歌念佛》、《大经师昔历》以及《萨摩歌》，与井原西鹤的艳情小说《好色五人女》中的《姿姬路清十郎物语》、《历屋物语》、《恋之山源五兵卫物语》是根据同一题材原型创作的，但在故事结构和细节安排上却大相径庭。西鹤着眼于门第较高的上层人物，近松则侧重于中下层市民，如商店伙计、叫卖小贩、养子、女佣人、家庭主妇等。他对他们的同情、理解和赞扬，都集中在对这些人物的情感和命运的描写上。

近松的戏剧创作中最为打动人心的是他的"情死剧"。爱情为金钱所阻隔，就会产生悲剧。当时京都一带出现许多因爱情难偕而双双自杀的情死事件，形成一种社会风气。近松把这类事件搬上舞台，成功地再现了为爱情而舍生入死的悲剧，赢得了观众们的感叹。从反映社会生活的角度来看，这类戏剧又属于社会问题剧，它不仅结束了净瑠璃剧种长期以来为武士和豪杰题材所占

据的局面，代之以现实社会中的普通人生活，而且开创了以情感描写和心理刻画为核心的艺术境界。这方面的代表作品有《曾根崎心中》和《心中天网岛》等作品。

《曾根崎心中》写的是大阪平野酱油店铺的伙计德兵卫，热恋着天满屋妓院的妓女阿初，并和她订立了结为眷属的誓约。但德兵卫所在店铺的东家，看中了德兵卫的忠厚老实，想招赘他做自己内侄女的女婿，德兵卫不肯。店主人却与德兵卫的继母私下里商定了这门亲事，并给了她一笔钱作为入赘的聘礼。德兵卫向店主表明要归还聘礼、取消这门婚事，店主大怒，威胁说要解雇他，并不准他在大阪立足。德兵卫回乡后，从继母手里要回聘礼，准备还给店主，中途遇到开油店的熟人九平次。九平次谎称急用钱，从德兵卫手里借走了这笔钱，答应三天归还。德兵卫向他索取时，九平次不但不还钱，还说德兵卫讹诈他，把德兵卫痛打一顿。德兵卫走投无路，决意自杀，而和他真心相爱的阿初，也愿与他同死以表明心迹。在一天夜里，这一对恋人到郊外曾根崎树林里自杀殉情。

在这部剧作中，近松对店伙计和妓女一类底层人内心世界的开掘、对爱情的歌颂以及对金钱的批判等，都令当时的观众耳目一新。而这部剧作在艺术上的创新，也令人们叹为观止，其特点是作者对男女主人公复杂的思想感情和心理矛盾的刻画细腻深刻，而且词章优美，十分耐读。特别是，近松将传统表演方法"道行"的运用提到了一个新的高度。传统能和狂言中的"道行"段子，大多安排在开头，由演员向观众介绍剧情的原委，并说明前因后果，以调动观众的情绪。而近松却将"道行"安排在全剧即将结束的段落里，并将叙述的内容改成了抒情的词章，情浓意切，感人至深，音节谐调，韵味无穷。

近松的另一著名情死剧《心中天网岛》，写的是一个开纸店的小掌柜和一相爱妓女双双殉情的故事。这是个真实的事件，发生在享保五年（1720）十月十五日凌晨。50天后，竹本剧座便上演了近松据此而写成的木偶净瑠璃《心中天网岛》。他另一部根据新发生事件写成的这类社会剧名篇《女杀油地狱》的上演时间，距事件发生的时间也不到两个半月，其创作速度之快为世人瞩

目。近松的这类剧作共有24部之多。

近松另一部具有划时代意义的名作，是为竹木义大夫净瑠璃剧团写的台本《景清》。景清是一历史人物，为源平之战中平氏部族中的一位武士。平氏部族被彻底消灭后，景清隐忍偷生，一心想刺杀源氏首领源赖朝，为平家报仇。但他的情妇阿古屋发现了他妻子小野的来信之后，出于嫉妒告发了他，以致景清被捕入狱。他以高超的武艺一度逃出牢笼，但不忍看到官府抓住他的妻子严刑拷问，于是又投案自首。阿古屋为此深感内疚，到狱中向景清谢罪，未获谅解，便杀死了自己与景清所生的两个儿子，然后自杀身亡。景清被处以死刑，但他得到了观音菩萨的保佑而得以安然无恙。此事感动了源赖朝，他释放了景清，并予之俸禄。景清内心十分感谢源赖朝的情义，但两人相见的瞬间，他又情不自禁地动了杀机，内心激烈冲突。清醒过来后，他愤然举刀挖掉了自己的双目，然后弃刀伏地，愧悔交加，从此放弃了为平家报仇的念头，出家为僧。

这一剧作以对剧中人物复杂心理矛盾的刻画见长。人物性格有血有肉、饱满生动。主人公景清一直处于对源赖朝的感恩和对平氏的忠诚这两种互相矛盾心理的折磨之中，直到最后找到了挖去自己双目并剃发出家的解决办法。阿古屋则懊悔自己由于一时的错念而背弃了情夫，最后不惜结束两个孩子和自己的生命来抵偿自己的罪过。这些大起大伏的内心冲突和由此而产生的行动，推动着整个剧情的发展，从而成为剧作的核心。正是由于近松的这些杰作，才使得木偶净瑠璃和歌舞伎两个剧种逐渐过渡到了真正意义上的戏剧。

第六节　近松之后的剧作家

近松之后的著名剧作家有竹田出云、并木五瓶和三好松洛等。这一时期的剧本创作已不再注重以现实性著称的"世话剧"的题材，转而追求情节更为复杂、规模更为宏大的"时代剧"。"时代剧"本为净瑠璃和歌舞伎的传统题材，近松创作的《国姓爷会战》和《倾城岛原蛙会战》等剧目都是以当时社会生活中的重大事件（如郑成功收复台湾和岛原之乱）为背景的，以场面的宏伟和轰轰烈烈、情节的错综复杂和令人眼

花缭乱为特点，像《菅原传授习字鉴》、《假名手本忠臣藏》、《义经千株樱》等，就是竹田出云和并木五瓶、三好松洛等合作而成的著名作品。

并木正三也是这一时期木偶净瑠璃和歌舞伎的著名作家。并木正三与竹田出云等人不同，他所创作的更多是歌舞伎剧本，有近百篇。他的剧作多以皇家暴乱和侠客事迹为题材，代表作品有《御摄劝进帐》、《倾城天羽衣》等。除了剧本创作，并木正三还是一个舞台艺术的革新家和舞台美术家，世界上第一个转台的发明者。他的弟子并木五瓶和奈河龟助也是有名的歌舞伎作家。并木五瓶后来从大阪到了江户，和樱田治助合作，奠定了江户歌舞伎的基础。

这些作家之后，木偶净瑠璃在其他艺术的排挤下，逐渐走向了衰退。歌舞伎不失时机地将其剧目全部继承过来，由此极大地丰富了自己的题材范围、表演技巧。

这一时期的代表作是《假名手本忠臣藏》。这部剧作取材于元禄十四年（1701）发生的赤穗义士事件，这是日本历史上一个很有名的事件。当时有个万人唾骂的恶人吉良，逼死了小诸侯浅野。后来，一位曾经受过浅野恩惠的浪人，在总管大石内藏助的帮助下，杀死吉良，为主人报了仇。为了避免在剧中出现真实的名字，剧作家们将故事移到了14世纪，把大石内藏助改为大星由良之助，浅野改为盐冶判官，吉良改为执政官高师直。剧作写足利将军兄弟二人战胜了敌将新田义贞，成了幕府的最高统治者。为了炫耀胜利，他们准备从缴获的头盔中认出新田义贞戴过的那一顶。善良的小诸侯盐冶判官推荐了自己的妻子——曾任新田义贞女官的颜世去认头盔。幕府的执政官高师直趁机调戏颜世，被颜世拒绝，恼羞成怒，便借口盐冶判官在宫廷拔刀，判以剖腹自尽。盐冶判官在剖腹时，将自己的短刀交给了他的总管由良之助，示意他为自己报仇。最后由良之助聚集了47位浪人，在一个风雪之夜，闯进幕府，杀了高师直，为盐冶判官报仇雪恨。之后，又集体投案自首。

这一剧作的题目意味深长。日本语的"假名"有47个发音字母，所以，剧名中的"假名"一词在这里正是暗指47个浪人。而"藏"是仓库的意思，"手本"则是榜样的含义。所以，"假名手

本忠臣藏"，就是47位堪称世人楷模的忠臣义士聚集在一起的意思。

这部剧作之所以著名，是因为它涉及日本人伦理观念中的最重要内容——"义理"问题。在日本，"义理"是各个阶级共有的德行，越有身份的人越注意"义理"的修养。因而在长期的历史发展过程中，"义理"逐渐成为处于社会上层的"武士道"精神的重要内容。这部剧作即歌颂了47位武士将自己的名誉、生命甚至妻室、姐妹都毫无保留地献给"义理"的壮举。

面对盐冶判官留下来的短刀，其门下的三百多家臣并不是每一个人都有"义理"责任感的。由于盐冶的封地被没收，他们已成为无主的浪人，不必再对原来的主君承担义务。由良之助用分配主君财产的办法鉴别出了人们的可靠程度，判定只有47个人在"义理"方面坚定不移。于是，他招集这些人前来，制定复仇计划，并割破手指，血书立盟。他们的第一个任务是迷惑高师直。由良之助假装成不顾名誉的样子，出入于最低级的妓院，参与有失体面的争吵，并与妻子离了婚——这样才能使他的妻儿最终免受牵连。整个东京都在议论他们复仇的事，但他们自己却装出一副完全不懂"义理"的可耻样子，完全否认有此意图。这使得他们的岳父们感到义愤，纷纷解除其女儿与他们的婚姻。朋友们也都耻笑他们。他们在暗中积极准备。一位浪人为筹措复仇经费，将妻子卖入了妓院。为了怕复仇的事泄密，两位浪人分别杀死了知情的妹妹和丈人。还有一位浪人为了获得内部消息，以便决定何时动手，将自己的妹妹送给仇人吉良充当侍妾

最终，他们实现了自己的愿望，用盐冶判官留给他们的短刀，砍下了高师直的头颅。他们合乎礼仪地洗净了这颗头颅，然后列队出发，将短刀和头颅送往浅野的墓地。整个东京为他们的壮举沸腾起来。曾怀疑过他们品德的家属、岳父、朋友们争先恐后跑上前来拥抱他们，向他们致敬。大藩的诸侯们一路上盛情款待他们……行至墓地后，47位浪人整衣束冠，供上了首级和刀，还有一纸致亡君的禀告文。因为他们不经宣布即行复仇，违反了国法，幕府命令他们剖腹自尽。于是，在履行了"义理"的责任之后，47位浪人又同时举起了短剑，刺向自己的腹部……

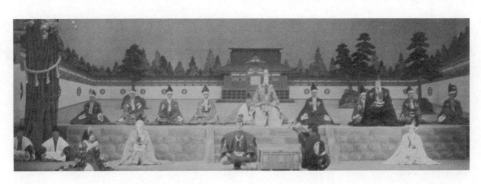

与《忠臣藏》取自净瑠璃不同，并木正三的《劝进帐》是根据能《安宅》改编的。这部歌舞伎在剧作家去世近70年之后的1840年才得以初次公演。剧作写源赖朝灭了平氏、取得政权之后，又要除掉曾为他立下汗马功劳的兄弟源义经。义经被迫与他的家臣弁庆化装成化缘的僧侣逃走。当他们逃到安宅时，引起了源赖朝一守将的怀疑。沉着、刚毅而机智的弁庆将通关的证件假作化缘簿，高声朗读，以解除守将的怀疑，又用鞭挞义经的办法，证明义经是他的仆从。守将虽有所觉察，但为弁庆的苦衷所感动，最终还是放走了义经。在这段情节中，大智大勇的弁庆和值得同情的义经都被描摹得惟妙惟肖，演出感人至深，此剧因而成为歌舞伎保留剧目"十八番"之一。

江户末期至明治初期（19世纪60年代），随着人们生活的日趋都市化和人心世态的日趋松弛、颓废，一些能够聚集民众新宗教信仰的群众性活动如祭礼、缘日（庙会）、出开张（寺院将佛像移至他处设龛的举动）以至于富签（彩票）等兴盛起来。一年一度的山王节、神田节两大祭祀活动热闹非凡，大寺、大社门前戏院和杂耍场所鳞次栉比，附近还多设有花街柳巷。此外，西国33处的观音巡礼和四国88处的弘法大师的灵地巡拜等为数不少的宗教性参拜活动，也使人们享受娱乐的心情伴随着游兴而增长起来。这些都市性的文化生活唤起了人们对自由、解放、强刺激的共鸣与渴望。在这种社会文化风潮影响下，一些描写盗贼和狠毒女人之类的有着强烈刺激性的社会剧作品开始出现。

与此同时，净瑠璃和歌舞伎中还出现了一些表现妖怪、神鬼题材的剧作。舞台上的演员们也开始专注于技巧训练，热衷于表演类似杂技的变身术小品。而佛教中劝善惩恶、因果报应的观念也开始渗透到歌舞伎和净瑠璃剧本的具体事件和情节中去。

这一时期影响最大的歌舞伎剧作家是河竹默阿弥（1816—1893）。这位被称作江户末期歌舞伎剧的集大成者，曾经写过360余部剧作，题材范围极其广阔。其代表作品有《三人吉三巴白浪》、《加贺骚动》、《土蜘蛛》等。他的剧作多带有劝善惩恶的宗教色彩，《三人吉三廓初买》一剧就是这一类作品。在这部剧作中，他将一个钱包比喻、象征为因果的理，它始终照原状不

开封，在出场的人物之间移动着，给他们带来报应。默阿弥还通过这部戏里因果报应的肇因人之口独白说："坏事是做不得呀！"以此来唤醒人们的戒恶向善之心。

第七节　日本古典剧场

一、能和狂言剧场

日本的早期表演艺术种类，例如田乐、猿乐、延年、风流、连事等，对于演出场地没有专门的要求，一般都在寺庙的草地上演出。14世纪的镰仓室町时期，能和狂言形成。由于演出都是在神庙里进行，开始时借用庙里的拜殿来表演，以后固定下来，拜殿逐渐演变成舞台。

能舞台都面对神殿，坐南朝北，用柱子支撑起单檐歇山式屋顶。17世纪江户时期典型的能舞台，具备以下设置：正方形的舞台，面积为5.4×5.4米，四角各有一根木柱。舞台左侧（西面）又扩出0.9×5.4米大小，供合唱队员坐。舞台后部（南面）又扩出2.7×5.4

歌舞伎演出

米大小，称为后座，可坐伴奏演员。后壁挂一块矩形景板，称作镜板，上面绘制一棵松树，这是能固定不变的布景。后座左侧有一门，通向后面的乐屋，供伴奏演员、歌队演员和检场人员出入。后座向右后方（东南方）斜向延伸出一条长廊，称为桥廊，通向镜间，是演员出入场用的通道，长约14.5米，宽约2米，其朝向观众的一面有矩形矮勾栏。桥廊与舞台侧面形成45度夹角。在桥廊的外侧土地上等距离地种植三棵小松树，由距离舞台最近的开始，称作第一松、第二松、第三松。镜间为一座木屋，内悬一面大镜子，供演员登场之前检查服饰化妆情况用，门口悬一布幕。镜间后部通向乐屋。乐屋是演员休息、化妆、准备的地方。它把整个舞台、桥廊、镜间的后部连接起来。

能舞台的各个部位都有着自己的专门名称和独特功能，它虽然面积不大，但一方面能的登场演员不多，另一方面所有场上人物通常都必须固定地呆在自己的地方，因此显得有秩序而不紊乱。舞台上的四根柱子，处于东南方向与桥廊相接的拐角处的叫主角柱，是主角仕手平时停驻的地方；处于东北方向的叫目标柱，演员在观看风景时，要以这根柱子为视线的目标；处于西北方向的叫配角柱或大臣柱，是主要配角胁站立与休息之地；处于西南方向的叫笛柱，是乐队中吹笛子的人坐的地方。吹笛人的右面依次排列小鼓、大鼓和太鼓的演奏者，连成一条横线。事实上，在主角柱的后面还有一根柱子，叫作检场柱或狂言柱，是检场人员或狂言演员停留的地方。

能舞台上没有照明设备，采用自然光进行演出。它的台板下面中空，为干阑式构造，在舞台、后座、桥廊的台板下面埋有许多供声音共鸣用的大瓮（例如一种调配法是舞台下面7个，后座下面2个，桥廊下面4个），以便增强音响效果。能舞台的前面和东面为观众席地而坐的观看处所，遍地铺满鹅卵石，

江户能舞台模型

其方向都朝舞台一面倾斜，用于吸收噪音和减弱多余的共鸣音。

能舞台是神社、寺庙或藩府中的附属建筑，它的演出功能虽然齐全，但剧场功能欠缺，安置观众的处所仍然像从前一样随意，不具备商业化演出的条件。这种状况一直延续到17世纪歌舞伎成熟后才得以改观。

二、歌舞伎剧场

17世纪初歌舞伎刚刚兴起的时候，人们在京都的四条河滩上搭起了几座临时性的歌舞伎剧场，其建筑形制模仿能舞台，只是不再建在庙里。它们成为专门的商业演出场所。剧场的造法通常是用竹制栅栏和布帛圈成一个封闭的场子，里面搭起木结构的舞台、桥廊、镜间、乐屋等建筑，桥廊外同样种植三棵松树。场子开一进出口，设有高高竖立的"橹"，围有颜色鲜艳的布幔，贴有广告牌，用以招揽观众，设守门人向观众售票。观众进入场子后，围绕舞台露天席地而坐，观看台上的表演。以后，由于经常性的演出，歌舞伎场子外围的临时栅栏改为固定的板壁建筑，上面还搭了雨篷。舞台两侧面则出现了为上等观众提供的包厢"栈敷"。桥廊的长度越来越短，桥面则越来越宽，桥廊与舞台间的夹角越来越接近45度，它日益成为舞台的一部分。原来舞台后座的镜板上画的松树，现在也扩展到桥廊后面的板壁上去了，整个桥廊与后座已经连为一体。

17世纪末期，剧场形制发生了大的变化，开始在上面加盖整体的屋顶，而将一应舞台、桥廊、乐屋、观众席全部罩在其中，由此产生了大厅式的歌舞伎剧院。整体形制的变化影响到原来一些建筑成分的结构变化，例如镜间与乐屋合并，桥廊则成为舞台的一部分。这种剧场，大厅的一头为舞台，其余部分为观众厅。舞台最初仍接近能舞台的造型，后来逐步去掉了柱子，但仍保留正面歇山的屋顶造型。舞台前面又加添附舞台，伸向观众厅，形成伸出式三面观看的格局，拓宽了表演区。台角处仍然插一枝松枝，象征性地表示松树。大厅两侧设双层厢楼，里面为包厢坐席，中部为普通观众的坐席，分为许多的方格间，人们坐在其中的草席上。大厅的纵深已远较以往露天时为长，因此剧场能

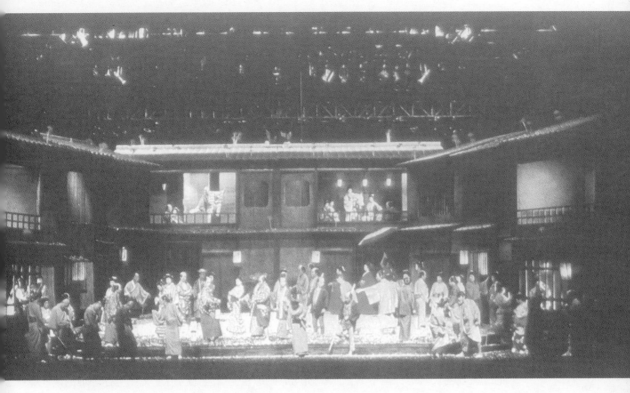

歌舞伎剧场

够容纳更多的观众，但后面的观众离舞台的距离变得很远了。

这时期歌舞伎剧场最突出的特征之一是"花道"的出现。"花道"是一条升起的走道，从观众厅左后方的一间小房，一直通向舞台。"花道"最初是演出结束时观众给演员送花时用的通道，所以被如此命名，后来演员登场也常常从这里开始，于是这里也成为表演区。通常一些重要的入场在此进行，许多重要的情节也在此展开。由于受到普遍的欢迎，"花道"后来又从一条变成两条。这里也经常被当作山丘、河流等场景使用，使得演员与观众——特别是后排观众的距离拉近，为演出带来更好的观众参与效果。

第四章　日本能、狂言与歌舞伎

第五章
文艺复兴到 19 世纪的欧洲戏剧发展

　　古老的四大戏剧样式在横跨欧亚版图的辽阔幅面上次第展开的过程中，分别遇到了各自特殊的地理、历史和人文土壤，因而孕育出不同的结局。其中，东方的三大戏剧长久地保留了其艺术特质的原始综合性（但梵剧由于文化生存环境的改变，在12世纪后终止了发展），欧洲戏剧却在经过了中世纪的阻断后，伴随着文艺复兴运动的勃发而展现出新的生机，在不断孕育而成的新的戏剧思潮促进下，掀起一次次的创作和演出运动，同时分离出话剧、舞剧、歌剧等不同的戏剧样式，实现了数百年的舞台繁盛。

第一节　文艺复兴与戏剧复兴

一、文艺复兴

　　14世纪之后的欧洲，自然和科技知识迅速增长，动摇了中世纪神学的专制统治。1453年拜占庭帝国灭亡时，一些知识分子从那里带出了大批古希腊著作的手抄本，它们和从古罗马废墟中发掘出来的古代雕像一道，在欧洲人面前重现了古代光辉的学术和艺术成就。这些成就中所蕴藏着的民主思想、探索精神和世俗观念正是新兴阶级所需要的精神食粮。因而，他们称这个时代的来临为"再生"——即古典人文精神被中世纪打断了千年之后的又一次复活，文艺复兴运动因此而得名。这一运动不仅意味着从1300年持续到1650年这样一个历史发生巨大变革的时间段落，而且指一种全新的思想方式和生活方式。

　　文艺复兴运动最初发源自意大利。意大利曾是古代"大希腊"的一部分，因而成为希腊文化天然的保存者。意大利的前身是古罗马，古罗马文化就是意大利的民族文化。而横跨地中海的优越地理位置，更使它像一位天然的君主一

样，统领着这片物质文明和精神文明高度发达的海滩。作为较早进入资本主义的国家，它不仅在工业化、都市化的步伐上超前于其他的国家，而且长期在财富、思想和艺术诸方面遥遥领先于欧洲其他地方。直到16世纪，文艺复兴之花已在意大利枯萎之后，法国、德国、荷兰和西班牙等国才相继开出了文艺复兴的蓓蕾。

　　意大利文艺复兴运动包含了文艺、诗、绘画、雕刻、建筑、科学及哲学领域的光辉成就。这些文化成果普遍蕴含的精神是特别强调个人的权利，对世俗、人生的关心取代了对天国、来生的兴趣，对人体潜在力量和外形之美的关注超过了对宗教权威理性的顺从和膜拜，创造的热情、享乐的情绪冲破了教规、教法的桎梏而寻找着自己的天地……

　　文艺复兴运动的直接成果是造就了一批时代的英雄，从而在最大程度上肯定了人的才能、人的欲望和人的个性。另一个重要成果是促进了欧洲近代文学和艺术的繁荣。当时的意大利产生了许多艺术史上不朽的绘画和雕刻作品，西欧各国也涌现出一批文学名著。在处于新旧之交的但丁的《神曲》诞生

之后，薄伽丘的《十日谈》、塞万提斯的《堂·吉诃德》和莎士比亚的喜剧、悲剧作品相继问世。与中世纪宣教作品绝无继响的命运截然不同，这些文艺复兴之作广播种子于后世的艺坛，成为近代文艺的开山与奠基作品。

二、戏剧复兴

文艺复兴中的意大利戏剧复兴是从反叛中世纪的宗教戏剧、上演古罗马的一些喜剧作品为发端的，这也构成了这一历史阶段戏剧活动的重要内容。最初是亦步亦趋地潜心揣摩、刻意模仿古人的剧作，后来一些文人学者也开始尝试着自己动手编写剧本。在这一过程中，戏剧逐渐分为两种类型，一类是所谓的学士喜剧，另一类则成为宫廷社会的消遣品——田园剧。这两类剧作尽管都在一定程度上继承了古罗马喜剧嬉笑怒骂的批判精神，但也继承了它们雍容大度的贵族风。

意大利的人文主义戏剧排除了陈腐的宗教戏剧影响，根据古罗马戏剧的样式，先后建立了自己的喜剧和悲剧。其中，马基阿维里（1469—1527）的喜剧《曼陀罗花》和特里西诺（1478—1550）的悲剧《索佛尼斯巴》最为著名。它们或深刻揭示宗教道德的虚伪性，或热情歌颂爱国主义精神，具有一定的现实主义倾向和讽刺力量。但它们所表现的基本上还是贵族阶级的思想感情，缺乏重大的社会生活内容、深刻的社会意义和鲜明的民族特性，因而生命力不是那么长久。除了喜剧和悲剧外，意大利另一种新型的戏剧形式——田园剧，盛行于16世纪的皇家宫廷。它以美丽动人的诗剧形式写成，演出时配有优雅的音乐、华丽的服装和精致的布景。这种戏剧对后来的欧洲歌剧有很大影响。

除了上述两种戏剧形式外，还有一种即兴喜剧，它在意大利的民间流行。即兴喜剧顾名思义就是即兴表演，没有固定的剧本，演员只是根据一个剧情大纲，在舞台上临时进行台词和表演方面的创造。除了扮演青年男女恋人的演员外，其他演员都要戴假面具，因此这种喜剧又被称为假面喜剧。即兴喜剧共有四个明显的特征：插科、面具、幕表和行当。

即兴喜剧的题材通常是不合法的爱情、诈骗金钱和其他骗局等。人物则

有被人劫去的婴孩、狡猾的奴仆、吹牛大王、昏庸的老父、不名誉的寡妇等。通常男的有食客，女的有外遇。情节简单但不乏味，表演形态极其夸张，不乏粗俗。

即兴喜剧在意大利文艺复兴时期的地位是十分重要的，它上承古罗马著名喜剧作家普劳图斯的传统，下启近代欧洲喜剧的先河，并对莎士比亚、莫里哀、哥尔多尼、博马舍等人的艺术创造产生了积极的影响。

当然，与这一时期诗歌、小说、绘画、雕塑等领域的成就相比，意大利戏剧的复兴运动显得不那么轰轰烈烈。然而，意大利戏剧复兴的精神却传播到欧洲各个国家，为日后欧洲戏剧的整体勃兴埋下了种子。

西班牙这一时期民族戏剧的奠基人是洛卜·德·鲁达（1510？—1565）。鲁达既是演员，也是作家，并且领导着一个旅行剧团四处演出，受到了广大观众的欢迎，从而也引起了他们对戏剧艺术的兴趣和信心。鲁达的创作成就主要表现在喜剧和笑剧方面，其作品既不同于过去的宗教戏剧，也不同于已在西班牙开始流行的意大利喜剧，而是紧紧抓住西班牙国内特有的一些典型情节，大量运用民众喜闻乐见的故事题材和生动活泼的民间语言，充满了底层人民的幽默诙谐，并富于浓郁的民族色彩和人道精神。鲁达之后的著名西班牙剧作家是洛卜·德·维迦（1562—1635），他对这一时期戏剧的贡献不仅在于创作了1800部喜剧和400部"奥托"——一种形式独特的短剧，而且在于经过长期的努力和斗争，创建了自己具有民主风格的学派，从而成为西班牙人文主义戏剧最完善的标志。

三、英国戏剧的繁荣

英国文艺复兴时期的戏剧大致可以分为三个阶段。15世纪末到16世纪70年代为第一阶段，16世纪70年代到17世纪20年代为第二阶段，17世纪20年代到40年代为第三阶段。

第一阶段早期人文主义剧作家的代表人物是约翰·赫伍德（1500？—1580？），他以出色的幕间剧而知名，其作品充满着广泛的社会性讽刺，体现了人文主义思想和民主精神。英国最初的喜剧和悲剧，则都是模仿古希腊悲剧

和古罗马喜剧之作，其中以尤达尔的喜剧《拉尔夫·劳埃斯特·道埃斯特》和托马斯·塞克维尔与托玛斯·诺尔顿合写的《高布达克》较为著名。

从16世纪80年代起，随着成批职业剧作家的出现，英国戏剧开始了它的繁荣时期。活跃其间的是一些所谓的大学才子们：约翰·利里、基德、格林、马娄……约翰·利里（约1554—1606）的戏剧创作大多取材于历史或神话，但情景的设置却都是英国化的，剧中人物也有其现实意义。基德（1558—1594）曾写过一部悲剧《哈姆雷特》，但已经失传，现存的一部复仇悲剧中的许多情节，如鬼魂登场、戏中戏、谋杀行为和复仇的流血斗争、装疯卖傻等，以及剧中人那种怀疑、犹豫、懊悔的心理活动内容，都曾给莎士比亚的创作以直接的影响。格林（1558—1592）最著名的剧作是《威克斐的农场看守者》，在其作品中，不仅体现了他建立在民主基础上的政治观点，而且突出地体现了这一时期人文主义作家的一个共同创作特征，即现实主义和浪漫主义相结合的创作特征。马娄（1564—1593）是"大学才子"中最激进的人文主义思想家，被戏剧史家们一致认为是英国文艺复兴时期暴风雨般的天才作家。他的几部剧作《帖木耳大帝》、《浮士德博士的悲剧史》和《马耳他的犹太人》，不仅从不同侧面表达了他对个人权力和个性解放的积极追求，而且有力地批判了新兴资产阶级的极端个人主义和利己主义。莎士比亚是这一时期英国戏剧界的领袖人物，其创作和演出的卓越贡献使他在当时就拥有最广泛的观众和崇拜者。

莎士比亚去世之后，本·琼生（1572—1637）成为英国戏剧界的领导者。他的创作以讽刺喜剧见长，其《个性互异》和《人各有其癖》等作品，尖锐地讽刺和揭露了资产阶级社会的各类愚昧现象和罪恶行为。他最著名的喜剧作品《福尔蓬奈》则深刻批判了资产阶级贪婪无耻的本性。生活在他周围并取得了一定成绩的剧作家有乔治·契卜曼、托马斯·德克、福莱契尔、威布斯特和约翰·佛德等人。由于这些人的戏剧创作在一定程度上谴责了资产阶级的剥削和掠夺行为，并由于戏剧行为的日益宫廷化，受到了来自清教徒们的猛烈攻击和强烈反对，甚至被他们借用国会的力量明令禁止演出，其时间是1642年。

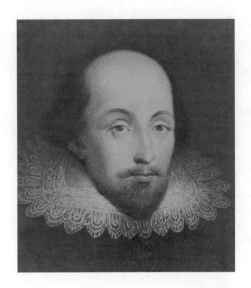

莎士比亚

四年之后，所有的剧院被尽行拆毁，戏剧艺术的发展就此停滞。

第二节　莎士比亚

在最著名的戏剧家中，把诗的才能和编剧的才能统一于一身，以思想的穿透力和形象的感染力铸造了完美的作品的，是莎士比亚；承继着古希腊戏剧以来的思维和艺术传统，积极地建造着戏剧内容和形式大厦的，是莎士比亚。作为剧作家，莎士比亚的贡献如此独特

而不可代替，使他成为闪耀在戏剧天空中的一颗巨星。

威廉·莎士比亚（1564—1616）出生在英国斯特拉特福小镇，父亲是兼做皮货生意的农民。他成人后做了演员，长期在伦敦演戏、写戏、导戏。他参加的剧团名为"宫廷大臣剧团"，后改名为"国王供奉剧团"。他后来组织起一个"环球剧场"，自己当了老板。据说伊丽莎白女王很爱看莎士比亚的戏，还常常跑到舞台上和他开玩笑。

莎士比亚一生作品众多，保留下来的有两首长诗、154首十四行诗和37个剧本。他前后创作的不同作品，对于人生的看法以及创作风格都有所变化。后人据此将他的创作道路分为三个时期。第一时期以历史剧和喜剧为主，作品主要有《亨利六世》、《罗密欧与朱丽叶》、《仲夏夜之梦》、《威尼斯商人》、《温莎的风流娘们》等。第二时期以悲剧为主，剧作主要有《哈姆雷特》、《终成眷属》、《奥赛罗》、《李尔王》、《麦克白》等。第三时期的创作以传奇剧为主，作品主要有《辛白林》、《冬天的故事》、《暴风雨》等。

在莎士比亚的37部剧作中，最有

《哈姆雷特》

代表性的是悲剧《哈姆雷特》。此剧描述一个古老的王子复仇故事。莎士比亚在对它的改编和再创造过程中，融进了自己时代的思想意识和观念。于是，古代王子哈姆雷特成了欧洲16世纪文艺复兴时期人文主义者的典型形象。他身上，凝聚着那个时代人文主义者的一切进步见解和优秀品格，同时也体现着他们性格中的弱点。以"忧郁的王子"著称的哈姆雷特，发现叔父是谋杀了自己的父亲而篡夺王位的，决心复仇，但却长时间地徘徊动摇于实现复仇和放弃复仇之间，也对自己的力量缺乏信心，一直难以下手，最后中计被刺，与元凶一

道死去。正如歌德曾深刻指出的那样，哈姆雷特的悲剧在于：他不是英雄，却要去完成英雄的业绩。所以，他的毁灭是必然的。意识到了自己肩负的历史使命但却无力完成这个使命，这不是很悲哀吗？

悲剧《奥赛罗》同样是一部杰作。剧作描绘的是一个带有文艺复兴时期特征的新型社会，等级差别、出身优势等决定人们命运的传统法则被扫荡一空，王侯将相的爵位向着每一个人开放。奥赛罗凭着自己的力量、才干、赫赫战功而赢得要职，而苔丝德蒙娜所爱的，也是奥赛罗智勇兼备、迎难而上的秉性品格，以及他对事业无比执着的热情。悲剧的制造者伊阿古之所以对奥赛罗怀恨在心，也是基于这样一种基础：他和奥赛罗一样，也是行伍出身的实干家，也想凭借着军功和关系谋取高位。奥赛罗没有选择他而选择了别人，悲剧便由仇恨心理孕育而成。当奥赛罗所拥有的诚实、高尚，与充斥于整个社会之中的邪恶相碰撞、相抵触之时，他的毁灭也就是必然的了。因而，奥赛罗和苔丝德蒙娜的爱情悲剧，实际上是一出时代悲剧。

莎士比亚的其他剧作中所蕴寓的人文主义理想和文艺复兴时期的鲜明时代色彩，至今仍令人赞叹不已。《威尼斯商人》中的安东尼奥是一位富商，但他却不看重金钱，而像诗人一样多愁善感，总在探讨着人生的真谛。夏洛克尽管以其利欲熏心、奸诈贪婪的性格特征成为中世纪高利贷者的典型形象，但他身上也时时流露出超脱利害目的、捍卫自己的人格尊严的时代气息，特别是他

英国老维克剧团
演出《奥赛罗》

第五章　文艺复兴到 19 世纪的欧洲戏剧发展

关于犹太人的议论和不平，简直可以成为反对种族压迫和宗教歧视的时代宣言。《温莎的风流娘们》中的三个求婚者，当初都依着传统的观念，紧盯着安·培琪小姐的家产和陪嫁品。后来，当其中的范顿真心实意爱上了她而不再考虑财产的时候，幸福才降临到了他的头上。婚姻应当是爱情的结晶——这显然属于人文主义观念。《亨利四世》和《温莎的风流娘们》中的福斯塔夫身上好色、吹牛、酗酒、贪食等毛病，使他成为注定要灭亡的过去时代的贵族阶层的典型代表，而他乐观活泼、无忧无虑、渴望欢乐和享受的旺盛生命力与生活志趣，也使他成为闪耀着新时代光芒的人物形象。《安东尼与克莉奥佩特拉》中的安东尼，虽是古罗马帝国最有权势的执政者之一，但是他的高贵和热情、慷慨和宽厚，他对于爱情的信托和依重，都使他更像是一位文艺复兴时代的典型。这些人物虽然都享有传统的爵位与封号，或者带有宗法制社会的各种各样的头衔，但其思想方法、行动方式以及心理素质等，却都打有文艺复兴时代不可磨灭的印记。

莎士比亚剧作展现的是一个真正的人的世界。在古希腊悲剧中，人是无罪的，但也是无能的，主宰世界和生活的是冥冥之中不可知的命运或神灵。在莎士比亚的戏剧世界中尽管也有幽灵或巫婆出现，但他们不再代表全能的力量或是至高无上的主宰，世人的行动需要自己的理由。哈姆雷特甚至不相信父亲亡魂的话，而要亲自去证实叔父有罪。在此之前，他决不采取任何决然行动。麦克白的命运被三女巫所言中，那也只是因为他篡位的狼子野心已经充分暴露，女巫的预言并不具有超越生活与人的能力范围的力量。在莎士比亚的戏剧情境中，决定生活走向或人物命运归宿的是人自己，是人的欲望、追求、性情或品质。导致罗密欧与朱丽叶毁灭命运的，当然是环绕着他们的各种不利的外在环境因素，但也来自他们那合乎人性的善良愿望和热烈的爱情力量。如果他们的情感不是那么炽热，或许不至于走向毁灭。李尔王之所以犯了让权分国的致命错误，绝不是听命于神的旨意，而是由他骄傲的个性所导致，他以为他的伟大不用凭借权力。《亨利八世》中所有悲剧性的毁灭力量都来自最高统治者的一己私欲，正所谓自掘坟墓。决定世

界的力量主体由神到人的转化，是文艺复兴时期人们的认识观念发生巨大变化的标志。

莎士比亚的剧作还是关于当时英国社会的一部百科全书。文艺复兴时期的英国，正处于一个旧的封建制度和生产关系日趋解体、消亡，新的资本主义制度正在逐步崛起的过渡时期。在赤裸裸的利害关系作用下，暴动、内乱、冒险和欺诈充满城市、农村甚至宫廷，整个社会都处于激烈的动荡之中。而我们几乎从莎士比亚的每一出戏中，都能够感受到这些时代的画面，触摸到这种社会跳动的脉搏。守旧的封建主、贵族阶层甚至统治者，在资产阶级冒险家、阴谋家和掠夺者的打击、欺诈下，正在一步步地走向末日。无论是贵为国王的李尔，还是身为伯爵的葛罗斯特，或者是具有法定继承人资格的伯爵嫡子爱德伽，都避免不了被迫出走、到处流浪、与乞丐为伍的悲惨命运。而那些野心家、冒险家和阴谋家们却一个个地如愿，成为高踞于社会上层的新贵。《李尔王》中的爱德蒙，本是一个没有任何社会地位的私生子，但他却凭借着阴谋与能力，逼走哥哥，挖去父亲的双眼并把他驱逐出去，图谋到爵位与家产之后，又进一步与国王的两个已嫁女儿谈情说爱，以期通过裙带关系来实现野心……在爱德蒙的思想意识中，没有任何是非观念与道德感，有的只是永远膨胀的野心和私欲。

莎士比亚作为文艺复兴时代最杰出的戏剧家，其剧作艺术的完美和精湛是举世瞩目的。他的剧作结构紧凑、精巧，充满了戏剧性，这在他之前的戏剧中是很少有的。《罗密欧与朱丽叶》就是一个范例。这出戏的情节非常集中，原来民间故事里四五十天发生的事情，被莎士比亚压缩到了四天之内。从罗密欧与朱丽叶在舞会上认识，并在深夜的花园里互诉爱慕之情，到朱丽叶为抗拒父母的逼婚，在神父帮助下服安眠药假死，而罗密欧误作事实也服毒自尽，朱丽叶醒来又拔剑自刎，这一连串的猝发事件，引起戏剧情境的急剧转换，造成舞台上突转的连续发生，因而产生了极强的戏剧效果。剧中的情节和细节之间的连接、呼应都脉络分明、有条不紊，例如第一幕中两个大家族之间刀光剑影的械斗，预示了男女主人公的悲剧结局，并为两人的最终死亡埋下伏笔；劳

伦斯采药的细节，为朱丽叶服用神父的安眠药进行了铺垫。莎士比亚还采取了对比等手段来使剧情变得无比生动。如作者要写罗密欧与朱丽叶恋爱，却先写罗密欧与别人恋爱，而巴里斯也在向朱丽叶求婚，然后再写罗密欧与朱丽叶一见钟情，剧情急转直下，十分经济有力。

莎士比亚对文艺复兴时期戏剧创作的另一个贡献，是创造了众多栩栩如生的舞台人物形象。在莎士比亚之前的剧坛上，人物形象多是静态的，性格无发展的。即使是先驱者马洛在《爱德华二世》中所创造的已经呈现出隐约动态性特点的形象，就其本质来说仍然是如此，人物的欢乐、愤怒、伤心都集中在情感的浮动上，而对生活的态度和他们的主要性格特征却始终缺少变化。莎士比亚的历史功绩在于他朝着破坏这种静态的道路迈进了一大步。在这方面最典型的例子是李尔王的性格塑造。最初上场的李尔，是一个妄自尊大、刚愎自用、极爱发号施令的昏聩暴君，他甚至不能容忍小女儿科第丽霞不向他诌媚，在女儿坚持不说假话的情况下，他竟然和她断绝父女关系。但是，当他交出了手中的权力之后，他的性格随着地位和环境的变化而发生了变化，他逐渐学会了忍耐，学会了有气压在心里而不表现出来。最后，当他在年老力衰时被抛弃到荒野上，身心蒙受着巨大的耻辱和折磨，大自然风雨雷电的无情打击、两个忤逆女儿的蓄意迫害，使他开始变得疯狂，他愤怒地痛斥女儿的丧尽天良，诅咒她们会遭到可怕的报应。并且，由己及人，他开始由怜惜自己而怜惜别人。态度的变化和感情的升华，使李尔最终成为不幸者的辩护士和同情者。

莎士比亚十分善于给平凡的生活现象涂抹上一层诗意的光彩。任何落入他思维范畴的凡人小事，经过了巧妙的组合与排列，都会变成充满奇情异趣的特殊事物。无论是人物设置还是情节编排，莎士比亚所遵循的，很大程度上可以说是诗歌创作的规律。《暴风雨》的创作显示了莎士比亚创造诗情的能量。整个剧情都洋溢着富有时代色彩的冒险精神和诗意。在这部剧作中，莎士比亚巧妙而自然地将观众和读者带到了一个日常社会法则不起作用的世界里。一场可怕的暴风雨，将倾覆船只上的幸存者抛到了一个神秘的荒岛上。这个荒岛上的一切都异乎寻常，人们所据以行动的

日常法则失去了效用，人们的意志、欲望、性格、心地等都受到了善意的嘲弄。莎士比亚借助于充满诗意的幻想，将通晓自然奥秘的魔法师普洛斯彼罗引进了他的戏剧世界，用以铲除人们心灵上的棘藜，将人们引向友好与和睦的关系之中。在普洛斯彼罗神通广大的魔法面前，暗藏在人们内心角落的仇视、嫉妒、角逐、阴谋、讨好、献媚等卑劣本能，全部失去了得逞的可能。

《仲夏夜之梦》犹如一首协韵的长诗，装饰着华丽的隐喻，点缀着铿锵的音节，飘动着遥远迷离的神话，充满着荒诞奇丽的意象，把人们带入一片虚无缥缈的仙境胜地。美丽多情的少女、健壮勇敢的少年、葱郁茂盛的森林、朦胧柔和的月光，足以构成一幅诗意盎然的写意画。而掌管爱情的花汁滴在谁的眼睛里，谁就会在醒后爱上他碰见的第一个人，这种神奇构思里更带有浓郁的民间童话色彩。《辛白林》中女扮男装离家出走的公主，容貌美丽而心肠歹毒、最终害人害己的皇后，被人偷走二十多年后又奇迹般重新出现的两位王子，以及善良、轻率、一番谎话就能使他轻易相信妻子失贞的丈夫，都像是只

有在童话故事里才能找到的人物。而能够令人死而复生的神奇"毒药"，能够解释笺纸上充满奥秘的字句意思的预言者，已长辞人世的父母兄弟的阴魂，善于随机应变而又忠心耿耿的仆人等，都为剧作制造了一种与现实有着较远距离的诗意氛围。人们如果想在《冬天的故事》中寻找时代背景和真实的生活大概也会是徒劳的。这是一部充满神秘色彩和离奇情节的童话世界，田园牧歌式的爱情、嫉妒的丈夫、受委屈的妻子、被扔掉又奇迹般得救的孩子……每一个人物都有着一定的象征性：里昂提斯象征恶，赫米温妮象征善良，宝丽娜象征忠诚，潘狄塔则象征无辜。凶狠的国王使人蒙冤负屈，但蒙冤者却受到善良的下层人的帮助，最终善战胜恶取得了胜利。这种典型的民间童话模式向人们散发着虚构和幻想的诗意光芒。

曾经有哲人说过，没有一个优秀的作家会被人漠视，没有一个伟大的人物会被其他同等伟大的人所忽略。莎士比亚在生前，就享有人们对一个偶像的爱戴与尊敬，就连他最强有力的对手本·琼生，在诗句中也对他充满着赞美颂扬之情，认为他不是一个时代的诗人，而

英国莎士比亚剧团
演出《第十二夜》

是一切时代的诗人；他所以超过其他的作家，不仅由于他是个自然的诗人，而且也由于他有着非凡的艺术天才。17、18世纪热衷于清教徒运动的评论家们，出于古典主义趣味，对莎士比亚并未表现出足够的热情，但到了19世纪之后，莎士比亚开始重新成为偶像式的人物，他的雨露润泽了几乎所有的戏剧家，对他的研究也形成百家争鸣的局面。20世纪以来，莎士比亚热持续不衰，许多国家都成立了专门的学会，专门的图书

馆也纷纷建立,有关刊物遍及全球,而各类专著、论文等,更是汗牛充栋、烟海云山。任何人都可以骄傲地说:莎士比亚也属于他的民族,属于世界。

第三节 古典主义戏剧与莫里哀

17世纪的欧洲是古典主义盛行的时代,而古典主义的成就充分体现在法国戏剧上,其他国家的戏剧则程度不同地受到法国古典主义戏剧的影响。

古典主义是源自法国的一股文艺思潮,在政治上配合王权政体的出现而兴起,在哲学上受笛卡尔理性主义的影响颇深,推崇和谐、明晰、严谨的美学风格,主要表现在戏剧、文学、美术等领域。古典主义在欧洲时断时续地流行了近两个世纪,是一股影响极大的文艺思潮。

一、古典主义戏剧的兴起

17世纪各国戏剧艺术的发展是不平衡的。英国的戏剧自莎士比亚去世后,便一发而不可收拾地衰落下来。直到1660年斯图亚特王朝复辟,查理二世即位以后,英国古典主义戏剧才开始出现短暂的繁荣景象,但多为模仿之作,缺乏本民族的内容和形式。资产阶级革命成功之后,英国古典主义戏剧也只好随着王政的消亡而退出历史舞台。意大利在17世纪一直处于四分五裂的状态,宗教势力乘机抬头。这种情况导致了意大利文化的衰落,使它逐渐失去了在欧洲文化中的重要地位。和意大利国情类似的是德国,其文化也遭到了极其猛烈的摧残,造成了比英、法远为落后的萧条局面。在西班牙,宗教势力甚嚣尘上,文学艺术急遽衰落,塞万提斯和维加的黄金时代一去不返……在这种情况下,法国的古典主义戏剧一跃而成为欧洲戏剧史上的重要内容。

法国戏剧在宫廷贵族的推动下蓬勃发展。路易十三的首相黎希留在国王授意下,亲自创立了法兰西学院——代表法国民族文化的最高权威机构。所有院士都是由符合宫廷政治需要的文人学者及政治家等头面人物组成。到了路易十四时期,要把法国建设成为继古希腊、古罗马之后的第三个欧洲文化中心的雄心壮志,使这位"太阳王"在醉心

于芭蕾的同时，亲自参加悲、喜剧的创作，并亲自审批它们的上演。当时许多著名的戏剧家都和王室的关系相当密切，理论家布瓦洛被封为史官，拉入学院；拉辛为路易十四的史官侍臣、私人秘书；路易十四是莫里哀的保护人，并成为他儿子的教父……

宫廷艺术在内容和形式上的规范化成为古典主义戏剧的准则，尽管古典主义者声称他们是以古希腊罗马艺术为典范的。古典主义追求的是戏剧的真实性、道德感、严整规则。在美学风格上，古典主义戏剧强调舞台的逼真性，要求情节必须符合生活真实，摒除荒诞不经的神怪臆想（古希腊神话和圣经故事除外），戏剧独白与合唱队被取消，因为它们是不合乎生活真实化原则的。在内容上，古典主义戏剧强调拥护王权，崇尚理性，提倡尊卑有别，要求个人利益服从封建国家和民族的利益。在形式上，古典主义戏剧强调严密紧凑、准确完整、平稳妥帖，并严格控制悲剧和喜剧的区别：悲剧必须反映高贵者（统治者、贵族），必须使用高雅的语言，故事有关国家与政治，文体必须诗化，结局一定悲惨，形式必须严格

遵守"三一律"，前后一定是五幕。而喜剧则反映现实生活，人物来自社会下层，故事是家庭和个人的私事，语言可以是大众化的，结局令人快乐，形式不一定遵守"三一律"，等等。

二、"三一律"

西方戏剧史上著名的"三一律"原则，虽然最初是由意大利学者卡斯特尔维特罗于1570年提出的，却是由法国古典主义戏剧所极力提倡并严格遵守的。据说它是从古希腊亚里士多德《诗学》中归纳出来的原理，所以受到古典主义者的推崇。

所谓"三一律"，就是在一部戏中，时间、地点和行动都要有整体一致性。具体说，就是故事的发生时间不能超过24小时，地点不能变换，情节从大的范围说只能有一个。事实上，就是让一部戏的故事的发生受到演出的时间和空间的限制，让观众尽量少地感受到戏剧情境与生活情境的差异，从而显得更为符合生活真实。

"三一律"确实有着一定的科学性，能够比较好地体现戏剧的内在节奏

和规律。对那些完全不懂得戏剧规律的作家来说，制定一定的创作规则具有实践性，"三一律"也确实产生了促进剧作朝向规整化发展的作用。但如果被强调到极端，任何真理都会变成谬误，"三一律"也是同样。它从一开始产生并发挥作用起，就成为束缚剧作家观念与手脚的枷锁。"三一律"统治了西方剧坛二百年，一直到19世纪浪漫主义戏剧兴起之时才被打破。但以后，它的基本法则仍然在发挥作用，例如19世纪后叶和20世纪许多成功的写实戏剧作品，还遵循着它的原理。

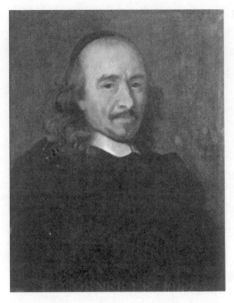

高乃依

三、高乃依与拉辛

古典主义戏剧的创始人是高乃依（1606—1684），其代表作《熙德》（1636）标志着法国古典主义悲剧的诞生。骑士罗德利克爱上伯爵的女儿施曼娜，却不得不为自己的父亲受到伯爵侮辱而向他复仇。施曼娜也爱罗德利克，她一方面害怕他伤害自己的父亲，一方面又害怕他不去报仇而损害了骑士的荣誉。两人都深陷于责任心、荣誉感与爱情的矛盾之中不可自拔。在这部剧作中，高乃依

巧妙地将情与理、意志与爱情的矛盾设置为主要冲突，并通过一个美满的结局说明，任何个人感情都必须纳入理性的轨道，任何个人、家族的利益都必须服从封建国家的利益，其五幕诗剧的形式也符合古典主义原则。高乃依的其他作品如《贺拉斯》（1640）、《西那》（1640）、《波利厄克特》（1643）等也多为同类剧作。

《熙德》的上演引来一片欢呼，但也遭到猛烈的批评，一场辩论于是展开。首相黎希留要求法兰西学院出面仲

裁，学院主席夏培兰的判决书判定批评意见为正确，理由是《熙德》并没有完全遵守古典主义的准则。例如它的结尾从悲剧发展到了喜剧，破坏了纯粹悲剧的标准；施曼娜最后同意嫁给杀死了她父亲的罗德利克，违背了道德而使爱情获胜，剧作以大团圆结束。它虽然遵守了时间统一律，故事在24小时之内结束，地点却不够统一。施曼娜这么快就从丧父的悲痛之中恢复过来，同意与罗德利克结婚，也不合情理，失去了真实感。

高乃依在压力面前接受了批评，在以后的创作中尽量注意遵守古典主义准则，于是为统治者所认可，于1647年被接纳为法兰西学院院士。然而他后来的创作却日趋平庸，最终被后起的拉辛所超越。

拉辛（1639—1699）是继高乃依之后的第二个古典主义经典作家，其悲剧作品发展成法国古典悲剧的顶峰，主要有《亚里山大大帝》（1665）、《安德洛玛克》（1667）、《贝蕾尼丝》（1670）、《费德拉》（1677）、《爱丝苔尔》（1689）、《阿塔莉》（1691）等，而以《费德拉》为代表作。

《费德拉》是一部成功描写人的心理冲突的悲剧。女主人公费德拉因为压抑不住内心爱慕丈夫前妻之子希波吕托斯的激情，一直感到罪恶和自责，但又深陷在理性与感情的矛盾之中不可自拔。她想通过自杀来保持道德操守的完美，但听说丈夫忒修斯已去世后，又情不自禁地向希波吕托斯表白了爱情，却遭到对方的鄙夷和拒绝。谁知忒修斯并没有死，费德拉无法面对丈夫和其前妻之子，匆忙离开，这引起丈夫的怀疑。侍女为了保护女主人，谎称希波吕托斯曾向费德拉求爱。费德拉原本要说明真相，却发现希波吕托斯爱着另外一个姑娘，嫉妒心使她保持了沉默。忒修斯在大怒之下，请海神杀死了儿子。悲恸的费德拉在懊悔、自责的心境中服了毒，临死前把事实真相告诉了忒修斯。

与高乃依不同的是，拉辛总是将着眼点放在感情与理性的冲突上，描写感情突破意志、导致悲剧的过程。他的悲剧大多取材于古希腊传说，而以改变其中情节的方法来表现理性和感情的矛盾。例如古希腊传说里，忒修斯的后妻费德拉爱上希波吕托斯，只是由于爱神阿芙洛狄特的驱使；希波吕托斯拒绝

她，则是因为曾莫名其妙地发誓终生不近女色。《费德拉》将悲剧原因作了更符合人性的处理，费德拉就成为遭受内在冲突熬煎的人物形象，成为现实生活中某类人物的典型代表。希波吕托斯另有爱人，也更合理地解释了他的行为。在这种处理中，拉辛寄寓了人文主义的理想，扬弃了古希腊悲剧中神定命运的观念，使人成为自己命运的主宰。

拉辛驾驭起古典主义规范来得心应手，例如他从不逾越"三一律"，而且游刃有余。他似乎就是为这些规则而生的，因此也受到时代最高的推崇。

四、莫里哀

和莎士比亚的名字一样响亮的，是17世纪法国喜剧作家莫里哀（1622—1673）。他的创作曾经给路易十四王朝带来无上的光荣，也使喜剧享有了和悲剧一样崇高的地位。

作为这一时期法国喜剧的代表作家，作为法国人文主义优良传统的继承者，莫里哀一直站在进步立场上，对僧侣阶级的卑鄙行为，对贵族阶层的愚蠢和欺诈，对资产阶级的自私和贪婪

等，进行毫无保留的鞭笞和揭露。他的《可笑的女才子》（1659）、《丈夫学堂》（1661）、《太太学堂》（1662）、《伪君子》（1664）、《唐璜》（1665）、《恨世者》（1666）、《悭吝人》（1668）等剧作，矛头都是直指教会或贵族的。其中，《伪君子》一剧是他的代表作，也是饮誉世界喜剧剧坛的名作。

剧本写富商奥尔贡，被教堂里的苦行僧答尔丢夫的虔诚所感动，让他当了家里的总管，还把女儿嫁给他，甚至要把全部家产相送，并将自己隐藏的一桩政治秘密也告诉了他。然而，答尔丢夫

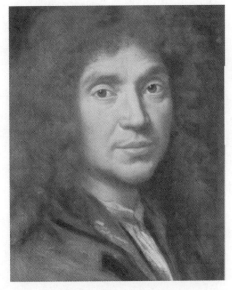

莫里哀

不但想夺取奥尔贡的财产，还想霸占奥尔贡的续弦欧米尔。欧米尔巧施妙计，让奥尔贡亲眼看见答尔丢夫向她调情的丑恶表演。奥尔贡醒悟后，要赶走答尔丢夫，答尔丢夫却以要告发他相要挟。后来国王明察，逮捕了答尔丢夫，赦免了奥尔贡。

答尔丢夫把奥尔贡一家害得几乎家破人亡，这本是一出悲剧，莫里哀却以喜剧的形式来表现它，剧中处处充满幽默和笑料，让观众在笑声中体验对答尔丢夫伪君子行为的憎恨。如第二幕写奥尔贡上当受骗，硬逼着女儿立即嫁给答尔丢夫，情况十分紧急。这时，奥尔贡的女儿和她的情人见面，本来应该是凄凄惨惨，哭哭啼啼，莫里哀却写得轻松愉快，他们之间还像没事一样地开着玩笑。这种寓庄于谐、喜中见悲的喜剧性手法，能把观众的心抓得更紧。

这出喜剧的第一场，曾被歌德称为"最伟大和最好的开场"。其精彩之处在于用最快的速度让观众认识了每一个出场的人，知道他们之间的相互关系、他们的特点以及个性。如女仆桃丽娜的快言快语，达米斯的愣头愣脑，克雷央特的爱讲大道理，等等。除此之外，剧

作还点明了答尔丢夫在奥尔贡家中的地位以及人们对他的不同看法和态度。这些都为下文的铺展留下了伏笔。

莫里哀对主角答尔丢夫的出场也进行了精心的设计。作者没有让他一开始就出来，而是打破常规，直到第三幕的第二场才让他露面。这种安排在整个戏剧史上也是极少见的。当然，在他出场之前，莫里哀一直让其他人物为他的出场进行铺垫，围绕他的形象和品质展开了一系列对话。同时，为他的亮相也选择了典型的语言和动作，使他一出场，就给观众留下难以磨灭的印象。

夸张与揭露手法的巧妙运用，也是这部喜剧取得成功的重要原因之一。在《伪君子》中，答尔丢夫和奥尔贡的性格都是漫画式的。尤其是答尔丢夫那种上帝不离口、圣经不离手、在人前连跳蚤也不敢弄死的夸张做作，与他在人背后夺人妻财、栽赃陷害的丑恶行径构成了极其鲜明的对照，答尔丢夫伪善的恶棍形象，给人们以深刻的警醒。

《伪君子》极其鲜明的反宗教主题，使许多高级教士坐立不安。首演刚刚结束，他们便四处活动，企图扼杀这部新作。路易十四的母亲、路易十四的忏悔

师、巴黎大主教、最高法院院长等头面人物，都曾亲自出面向国王提出控告。与此同时，教会还散发了许多小册子，说莫里哀"是一个装扮成人的魔鬼"，要求国王把他投入油锅，活活炸死。这样的种种围攻和谩骂，使《伪君子》被禁演五年。

在这五年时间里，为了争取社会的同情，莫里哀利用各种机会，在大臣和贵族的家里朗读剧本，在私人的宅第里演出，当教皇特使来巴黎的时候，他甚至向特使朗读自己的剧本。同时，他还不失时机地数次向国王路易十四递上申请书，请求撤销禁演《伪君子》的成命。

1669年2月5日，《伪君子》终于正式公演了。公演的第一天，无数观众涌进剧院，都想看一看这出闻名已久的好戏，结果挤破了剧院的大门。莫里哀以他坚忍不拔的斗争意志，战胜了封建教会，赢得了无数观众的敬仰和爱戴，使《伪君子》成为全世界戏剧舞台上的保留剧目。在法国，仅仅在法兰西喜剧院，从1680年该剧院成立到1960年止，《伪君子》就上演了2654场之多。

莫里哀生前一直被法兰西学院拒于大门之外，未能得到院士的荣誉。在他去世后，世人才发现损失了一位无与伦比的天才。法兰西学院为他塑了一个半身像，竖在学院内。座上的题词不乏幽默的味道："就他的光荣而论，并没有缺少什么；就我们的光荣而论，倒是缺少了他。"

第四节　启蒙运动时期的戏剧

一、启蒙运动的兴起

18世纪的欧洲，在思想文化领域内兴起了一场资产阶级启蒙运动。启蒙运动继承了文艺复兴运动的人文主义思想，并在此基础上提出了一个完整的资产阶级思想体系。这一体系具体体现为这样一些概念：理性、人权、自由、平等、博爱、共和。这些概念的锋芒所向，是整个封建社会的传统上层建筑，包括宗教意识、自然观、等级观念、社会形式、国家制度等，都受到了深刻的批判。

在此基础上产生的戏剧创作，带有鲜明的平民色彩，体现了这一时代反

暴君反专制的民主思想，并具有理论、实践双向发展的特点。这些作品一方面继承了古典主义戏剧的传统，形式上遵守"三一律"，一方面又突破了韵文的制约，改用散文写作，塑造了第三等级的正面人物形象，其喜剧则突破了古典主义的禁区，取得了更大成就。

18世纪的戏剧成就，主要集中在法国、德国、意大利三个国家。著名剧作家有法国的伏尔泰、狄德罗、博马舍，德国的莱辛、歌德、席勒，意大利的哥尔多尼、阿尔菲耶里，英国的谢立丹等。他们的代表作如伏尔泰的悲剧《勃罗多斯》，狄德罗的正剧《私生子》和《一家之主》，博马舍的喜剧"费加罗三部曲"，莱辛的悲剧《萨拉·萨姆逊小姐》，歌德的悲剧《铁手骑士葛兹》，席勒的悲剧《阴谋与爱情》，哥尔多尼的喜剧《一仆二主》，阿尔菲耶里的悲剧《克利奥佩屈拉》，谢立丹的喜剧《造谣学校》等。

二、伏尔泰、狄德罗、博马舍

法国新兴的资产阶级接受了英国启蒙主义的积极影响，但并没有像英

狄德罗

国资产阶级那样，将关注点停留在社会道德问题上，而是转向了重大的政治问题。他们反抗君主专制、反抗暴力统治的呼声和运动此起彼伏，越演越烈。

在这长期而激烈的斗争中，法国戏剧一直以其深刻的政治哲学内容和巨大的战斗力量，为法国资产阶级革命提供了精神武器，启蒙思想家们用它同当时流行于西欧各国的古典主义和各种华而不实的艺术倾向展开尖锐斗争，从而建立了启蒙时期的现实主义戏剧。

法国启蒙主义时期戏剧的代表人

物伏尔泰（1694—1778）不仅是一位杰出的戏剧家，而且是法国启蒙运动的一面旗帜。渊博的学识，大量的哲学著作、政论文章和各种形式的文艺作品，使他身兼哲学家、政治家、历史学家、诗人和散文家等诸多身份。在哲学思想上，他是自然神论者；在政治上，他是开明君主政体的拥护者；在戏剧创作上，他认为真正的悲剧是美德的学校，主张剧院的基本任务是教育群众。因而他的大部分剧作都是利用古典主义的创作法则来宣传启蒙思想的。

伏尔泰在他的第一部悲剧《俄狄浦斯王》（1718）中，对宗教蒙昧主义进行了深刻的揭露。后来的《扎伊尔》（1732）和《穆罕默德》（1741）两部剧作，更为深刻地批判了宗教偏见及其导致的惨无人道的罪恶，宣扬了一种对异教徒应持的宽容态度。到了《布鲁图斯》（1730）和《恺撒之死》（1735）等剧作中，伏尔泰的矛头更直接指向了专制暴君。他的喜剧作品主要有《浪子》和《拉宁娜》等。伏尔泰的创作包含着重大的社会内容和思想内容、较为复杂生动的情节和场面以及充沛而巨大的热情，因而在当时产生了很大影响。

与伏尔泰相比，狄德罗（1713—1778）在戏剧方面的成就更多体现在理论方面。他先后出版的《关于〈私生子〉的谈话》（1757）、《论戏剧诗》（1758）以及《关于演员的是非谈》（1773）等著作，提出了一系列戏剧史上重大的理论问题。他主张打破古典主义所强调的悲剧和喜剧的严格界线，认为在它们之间应该有一种中间样式的戏剧，即严肃体裁的戏剧。这种戏剧的故事情节必须简单、普通、接近现实生活；主人公应为"第三等级"的人物，而不再是王公显贵。与此相适应，戏剧语言也不应该是诗，而应该是散文。他指出，戏剧是宣传启蒙思想的一种重要手段，因而必须具有能够为广大观众所接受的生活内容和思想内容，而剧作家也必须具有相应的高尚道德。在具体的艺术创作方法上，他强调一切都应法乎自然，合乎真实和单纯的要求。狄德罗还极为重视表演艺术。他一反过去人们轻视演员的态度，明确指出一个伟大的演员与一个伟大的诗人一样难得，伟大的演员甚至胜于伟大的诗人。另一方面，他要求演员努力学习，力争成为善良、有学问、具备高尚趣味的人。

狄德罗的戏剧创作无论在质量和数量上，都远远不能与其戏剧理论的丰富性相比，但它们仍然可以划入欧洲启蒙时期最有成就的戏剧作品之列。最著名的两部剧作《私生子》（1757）和《家长》（1758），都是借对家庭生活的描写来宣扬新生一代人的伦理道德观念的，并触及到了家庭出身、教育、幸福、父子关系以及青年人的婚姻等社会问题。

博马舍（1732—1799）在戏剧观念上与狄德罗有着一致的见解。他曾在他的第一部剧作《欧也妮》（1767）的序文

《费加罗的婚礼》

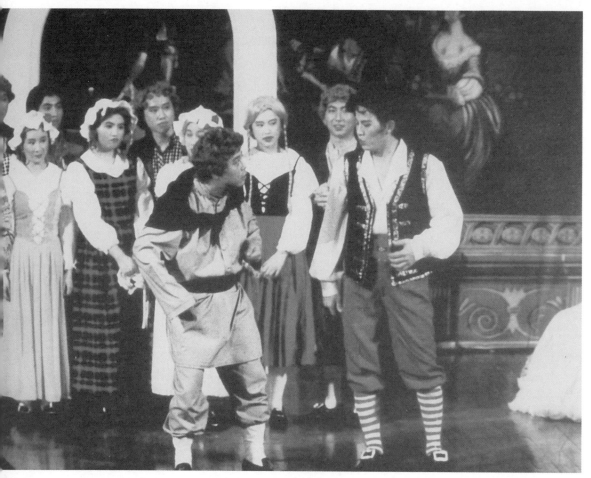

中，呼吁人们打破狭隘的传统偏见，尊重严肃戏剧这一新的戏剧体裁。他认为，对于介乎英雄悲剧和轻快喜剧之间的严肃戏剧，不应该以旧的创作法则去要求它。他指出，这种戏剧样式，与英雄悲剧相比更有道德意义，而与轻快喜剧相比则更能给人留下深刻印象。作为这个时代的新兴艺术，人们给予它的不应该是非难，而应当是保护。

博马舍的创作不仅与他的戏剧理论合拍，甚至还超出其理论范围，创造了一种可以称为政治喜剧的戏剧品种，并以他著名的三部曲——《塞维勒的理发师》（1775）、《费加罗的婚礼》（1778）和《有罪的母亲》（1792）谱写了这一戏剧样式的典范。这三部作品中意义最大的是第二部《费加罗的婚礼》，它不仅从各个方面揭示了封建统治的罪恶，而且塑造了"第三等级"的正面形象，并充分显示了他们的智慧和力量。拿破仑因此将它视为法国资产阶级革命的第一声炮响，他曾说，法国大革命的行动是从《费加罗的婚礼》第一次上演开始的。

费加罗的形象在西欧戏剧史上占有重要地位。表现主仆关系是从古希腊、古罗马时期开始的戏剧传统，但正是博马舍第一次将这种主仆关系颠倒了过来。在博马舍笔下，仆人是主角，主人是配角。仆人是正面人物，主人是反面人物。费加罗的出现，显示了当时整个欧洲正在觉醒的作为"第三等级"的小人物的力量，因而曾在各国被禁演。具有讽刺意味的是，后来莫扎特把它改为歌剧，取得巨大成功。歌剧《费加罗的婚礼》以其诙谐、欢快的喜剧色彩，不仅得到了平民们的欢迎，甚至也让许多特权阶层的人为之欢呼。

三、莱辛与席勒

法国的启蒙运动，给德国戏剧带来了新的希望。许多进步剧作家力图摆脱贵族阶级的牵制，创立闪耀时代色彩的新型作品。经过了长期而缓慢的努力之后，德国真正的启蒙主义戏剧才得以诞生，这时已是18世纪后半期，代表作家是才能卓越的莱辛（1729—1781）。

作为德国民族戏剧的创始人、杰出的启蒙思想家，莱辛对于当时德国封建社会进行揭露和批判的着眼点是在道德方面。他十分看重戏剧的教育作用，曾经指出戏剧的功用在于揭露

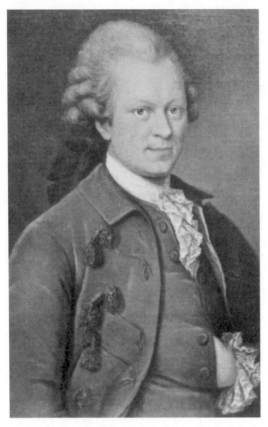

莱辛画像

理论建树。他的主要著作有《关于当代文学的通讯》（1760—1765）、《拉奥孔》（1766）和《汉堡剧评》（1767—1768）。在这些著作中，莱辛对古典主义文艺理论进行了深入研究，并进行了全面而深刻的批判。他充分肯定亚里士多德《诗学》的价值，对古典主义误解和歪曲《诗学》颇为不满。在"三一律"、悲剧的作用、人物性格的塑造、故事情节的处理以及历史真实和艺术真实的区别等问题上，他都提出了自己具有独创性的见解。莱辛反对高乃伊的悲剧艺术，对伏尔泰也有所批评，但对莎士比亚却表示了相当的敬意。

莱辛之后，德国最有成就的剧作家是歌德和席勒。18世纪70年代，一批青年艺术家掀起了声势迅猛的"狂飙突进"运动，反对封建暴政，提倡个性解放，崇尚感情，强调天才创作，带有浓郁的浪漫主义情怀。歌德和席勒都积极投身到这场运动中去。这两位交往密切、互相学习和影响的朋友，有着共同的反对封建专制的政治倾向和浪漫的美学理想，他们共同成为这场运动中戏剧方面的生力军。他们的戏剧创作全面反映了这一时期进步力量在世界观、社会

社会上种种丑恶的现象。他的一系列剧作《萨拉·萨姆逊小姐》（1755）、《明娜·封·巴尔赫姆》（1767）、《爱密丽雅·迦绿蒂》（1771）和《智者纳旦》（1779）等，都是从劝善规过方面对民众进行启蒙宣教的。

莱辛对戏剧史的贡献还在于他的

理想和艺术观方面的追求历程。

歌德（1749—1832）的一生，正处于18世纪德国的启蒙运动、狂飙运动向古典主义思潮发展的过渡时期，因而他的精神世界也经历了由反抗现实到最后向现实妥协的过程，这也决定了他对德国社会的双重政治态度。他在不同时期完成的三部戏剧作品——充满反叛精神的《铁手葛兹》（1771）、缺乏坚强意志和卓越胆识的《爱格蒙特》（1788）和完全对现实持妥协态度的《伊菲格涅亚》（1789），形象地体现了他的这一精神过程。歌德晚年完成的最重要作品是诗剧《浮士德》，那已经是19世纪浪漫主义戏剧兴起的时代，我们将在下面具体讲述。

使席勒（1759—1805）名垂青史的是他的《强盗》（1781）、《阴谋与爱情》（1784）以及《威廉·退尔》（1804）等剧作。尽管他在思想上也经历了和歌德一样的发展过程，但他的创作却始终保持着对暴君统治和教会僧侣的反抗热情。

《阴谋与爱情》是对于政治阴谋颠覆个人爱情幸福的控诉。宰相之子菲迪南与穷少女露易斯相爱，宰相却想让他娶公爵的情妇以建立政治联姻，于是制造了一个离间儿子与其爱人的阴谋，先把露易斯的父亲关进牢里，然后强迫她向宫廷侍卫长写一封情书作为释放她父亲的条件。菲迪南见到这封情书，怒火中烧，让露易斯喝下毒药。待到露易斯告诉他真相时为时已晚，他于是也喝下毒药，和爱人一起死去。

席勒的作品最为显著的特点是充满着反抗现实的精神，包含着重大的政治内容和进步意义。他笔下的人物，多是处于社会底层的强盗、市民或是弓箭手，在他们身上，体现着反抗封建统治的时代力量。在这些人物中，《阴谋

席勒画像

与爱情》中的女主角露易斯无疑是德国戏剧史上最成功、最动人的妇女形象之一。她对专制力量的憎恨、对贵族阶层等级偏见的蔑视以及对人类未来的憧憬，都紧扣着观众的心弦，并对后人有着巨大的启迪力量。

四、哥尔多尼与意大利风俗喜剧

18世纪前半期，流行于意大利各个城市中的戏剧样式除了歌剧外，只有即兴喜剧。但这种喜剧早已失去了当年反抗宗教的力量和热情，蜕变为一种缺乏现实内容和民主精神的贵族消遣品。这种状况引起了一些启蒙主义者的忧虑和不安，他们开始着手对即兴喜剧进行改革。在这一过程中，最有成就的戏剧家是卡尔洛·哥尔多尼。

哥尔多尼（1707—1793）对意大利喜剧的贡献，在于创建了一种可以称为"风俗喜剧"的新样式。而这种样式的产生，完全建立在对即兴喜剧传统内容和形式的改革基础上。改革是极其困难的，作为长期占据戏剧界统治地位的即兴喜剧，不但拥有大量的观众，而且拥有强大的传统势力的支持，演员们所接

受的长期训练，也使这种戏剧的表演成为一种习惯。哥尔多尼一方面丰富喜剧思想内容和其他方面的不足，注重其现实性，一方面在原有的艺术基础上逐步加以完善和提高，最终使它成为宣扬启蒙思想的重要工具，变成一种新兴的艺术样式。在哥尔多尼的努力和影响下，意大利戏剧的演出质量不断提高，各个城市的剧院数量也不断增加，有些剧院的建筑设计已经达到了很高的艺术水平。风俗喜剧的产生培养了一大批青年演员，也为后来意大利表演艺术的发展打下了基础。

哥尔多尼的风俗喜剧创作取得了很高的成就，代表作有《一仆二主》（1745）、《咖啡店》（1750）、《封建主》（1752）、《女店主》（1753）等。在他的笔下，贵族阶级都是一些骗子、寄生虫、蠢材、无赖、浪子，而作为"第三等级"代表的一些正面形象，则具备典型的资产阶级特征。特别是他的名剧《女店主》的女主人公那种热爱劳动、精明爽快、和蔼可亲而不卑躬屈膝、注重礼貌而不矫揉造作的风采，完全是按照独立自主的资产阶级思想作风设计的。

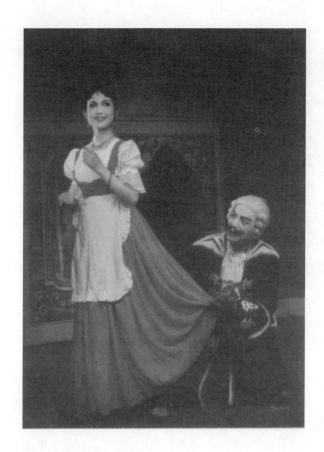

五、歌德《浮士德》

歌德是一位知识渊博、才能卓著的学者、艺术家和诗剧作家。他的诗剧创作大大地丰富了人类的艺术宝库。歌德（1749—1832），18世纪欧洲最杰出的代表作家，出生于莱茵河畔法兰克福一个优裕的市民家庭。父亲是法学博士，当过该市参议员，母亲是市长的女儿。这位幸运的年轻人在上大学以前就开始了戏剧创作。大学毕业后，一边从事律师工作，一边在文学艺术方面投入了大量的时间和精力。1773年，在德国狂飙运动的影响下，完成了第一部以歌颂革命者为内容的戏剧名作《铁手葛兹》。两年以后应邀去魏玛公国，很快成为那里的枢密大臣，不久又担任了首相，从此便定居在这个德国文化的中心地区。1788年以后摆脱了政务，专心致力于自然科学研究和文艺创作。一生著述甚多，最重要的作品有：书信体小说《少年维特之烦恼》（1774），剧本《爱格蒙特》（1788）、《伊菲格涅亚》（1789），自传《诗与真》（1811—1833），长篇小说《维廉·麦斯特》（1824）和诗剧《浮士德》，等等。

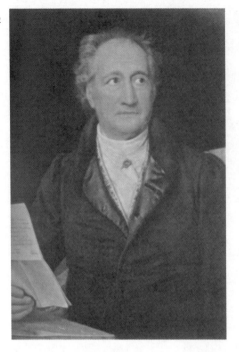
歌德画像

青年时代的歌德，受到了狂飙运动的影响，充满着反抗现实的热情。到了魏玛以后，社会地位的不断改变使他逐渐放弃了狂飙运动的浪漫主义热情，转向古代去寻求真理，并立足于现实的土壤，不断地观察、探索、概括生活的真谛。歌德构思了60年之久、逝世前几个月才完成的诗剧《浮士德》，就是他一生孜孜追求精神的形象写照，也是世界戏剧史上浪漫主义思潮的杰作。这部剧作所洋溢着的那种义无反顾、积极探索的热情，在德意志精神文化领域的上空久久地徜徉。

《浮士德》是一部思想深奥、形象繁复、情节浪漫、想象丰富的巨著。诗句长达12111行，全剧分为两卷。其内容是：魔鬼靡非斯特和天帝打赌，自信能把人间的博士浮士德引上魔路。于是，魔鬼来到浮士德的书斋，表示愿意用魔法妖术帮助浮士德去追求美，也就是探寻人生的真谛和生活的意义。交换条件是，只要浮士德说出"你真美呀，请停留一下"，他就得死去，灵魂归魔鬼奴役。订约后，魔鬼引着老博士漫游天上人间，处处让他如愿以偿。可是浮士德每每感到非常失望，体会到物质享受、谈情说爱、高官厚禄、幻想之光、古代艺术……都不是美。直到最后，他快一百岁的时候，偶尔在自己的封地上听到劳动者填海造地的劳动歌声，这时，他喊出了那段著名的台词："你真美呀，请停留一下。"说完，他倒地而死。魔鬼赶来要取走他的灵魂，但是天帝却派来了天使，把浮士德的尸身连同他的灵魂带回了天国。

和以前大多数戏剧一样，《浮士德》也取材于前人的作品。不同之处在于，

无论是取材于古希腊神话的《被缚的普罗米修斯》，还是取材于丹麦王子复仇故事的《哈姆雷特》，戏剧素材的来源都是单一的，尽管埃斯库罗斯和莎士比亚都对素材进行了创造性的改造。而《浮士德》的素材来源却是多元的。歌德向前人取材的特点在于他目光的宏观性。《浮士德》的素材选自三个方面：中世纪的民间传说、古希腊神话和《圣经》。这些故事为歌德表达自己的精神探索提供了一个最好的宝库。倘若没有这个宝库，《浮士德》就不可能问世，歌德博大精深的思想就表达不出来，资产阶级三百年的思想史也就无从得到艺术的再现。这种取材眼光使歌德成为世界戏剧史上第一个熔古希腊文化与希伯来文化于一炉的戏剧作家，也使《浮士德》成为世界戏剧史上第一部在"二希"文化合流的基础上进行巨大创新的诗剧。

《浮士德》的内容编织也极有特色。其长度可能是世界戏剧之冠了，但是结构谨严，安排恰当。"天上序幕"提出贯穿全剧的悬念：上帝与魔鬼打赌后，究竟谁赢谁输。这一方面引起观众强烈的期待心理，另一方面又是全剧情节展开的基础。第二部最后一幕写浮士德的灵魂被天使救回天堂，上帝赢了，魔鬼输了，既解开了结子，又使首尾呼应。诗剧第一部以甘玛泪的恋爱悲剧为情节核心，第二部以海伦的恋爱悲剧为情节核心。全剧以浮士德与魔鬼靡非斯特的对立情节贯穿始终，四个主要人物的故事都十分完整。浮士德得救而魔鬼失败，海伦消失而甘玛泪成神，一对恋人在人间分离却在天上团圆。故事有头有尾，十分完整。

《浮士德》的场景变换复杂得令人眼花缭乱，既有气象万千、光怪陆离的热闹场面，又有少女独坐纺车前的个人抒情场面；既有神话魔幻的影像，又有德国的现实世界。这些场景动静结合得当，往往是闹的场面和静的场面交替出现，从而生动表现出角色的心理过程。

《浮士德》的思想、艺术内涵博大精深，不仅是歌德一生精神追求的真实写照，而且可说是一部艺术哲学史。作为西方诗剧两千年发展历史的总结和巅峰之作，它上承古希腊悲剧、希伯来诗歌、莎士比亚戏剧的传统，又以象征、心理外化等手法的运用，而下开浪漫主义和象征主义戏剧的先河。它以古希

腊文化精神——个人的追求和奋斗为起点，以希伯来文化精神——基督教信仰及博爱精神为终点的思想轨迹，构成西方文化的十分重要的思想模式。

一部《浮士德》，植根"二希"文化的土壤，同时表现了西方文化的进步性与局限性，从而成为西方文化史的一面镜子。因此，它的意义也不是一部戏剧史所能诉说完备的了。

第五节　浪漫主义戏剧

一、浪漫主义的兴起

浪漫主义是在启蒙运动引发下形成的一股文艺思潮，是一种反对权威、反对传统和反对古典模式的文艺运动。作为对古典主义清规戒律的反动，它出现于18世纪末到19世纪上半叶的英、法、德等国，以法国最为兴盛，影响波及欧洲各个国家。

浪漫主义的源头可以追溯到德国的"狂飙突进"运动，两位著名人物歌德和席勒被浪漫主义运动推尊为旗帜。F．封·施莱莘格尔成为其后德国浪漫主义的领袖人物。法国浪漫主义的先驱是卢梭，他崇尚感情和大自然的思想，受到普遍赞许。英国浪漫主义诗人济

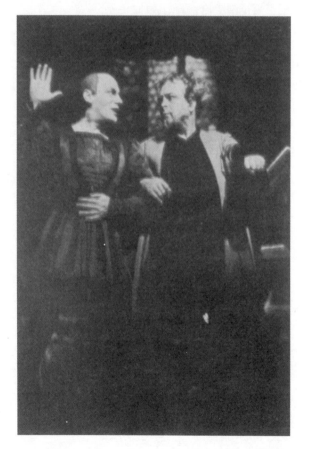

《浮士德》剧照

慈、拜伦、雪莱也同时成为诗剧作家。而浪漫主义作为一种戏剧运动，作为一种与古典主义戏剧精神相对立的美学思潮，并通过创作实绩来宣示自己的成功，则是从法国的雨果开始的。雨果于1827年发表的《〈克伦威尔〉序》，成为浪漫主义戏剧的宣言。雨果的戏剧作品《欧那尼》于1830年2月25日在法兰西剧院的上演，则成为浪漫主义与古典主义决斗而取胜的标志。和雨果并肩战斗的浪漫主义剧作家维尼、大仲马，也都有自己的成就。

浪漫主义的特点是注重个性，尤其注重主观性和自我表现，带有强烈的自我意识和浓郁的理想主义色彩。它承认人是非理性的动物，它把被古典主义的和谐理性排除在外的领域容纳进来，强调激情和冲动，追求色彩绚烂、淋漓尽致，把人性的美与丑、善与恶的两面性进行充分展露，因而富于情感冲击力。

在这以后，浪漫主义思潮在欧洲迅速蔓延，形成一股奇异的创造力。19世纪的大歌剧则把浪漫主义的理想体现得淋漓尽致：强烈的民族主义、对英雄的崇敬、奇异的服装和布景、精湛的音乐技巧，这些都是构成浪漫主义运动的

成分。尽管它不久就被流行的佳构剧所排挤，很快又为后起的现实主义思潮所取代，但它的美学理想和激情却为后世所长久仰慕与继承。

二、雨果

维克多·雨果（1802—1885）是法国卓有成就的诗人、小说家、文艺理论家和戏剧家。他对于戏剧的主要贡献不在创作实践，而是对浪漫主义戏剧理论进行了系统阐述，这体现在他1827年发表的《〈克伦威尔〉序》里。

雨果在这篇著名序言里指出，戏剧应该是描绘人生的，它的对象是社会普通人，因而它的美学标准就是真实——当然，这种真实是高出于生活之上，经过作家提炼的真实。戏剧语言应该是毫不矫揉造作、献媚卖弄的，要把人世上的一切——王公贵族的辱骂、民间的俗话、欢笑和眼泪、散文和诗，统统传达给观众。莎士比亚的剧作是戏剧的最理想范本，融合了崇高优美和滑稽可笑，融合了悲剧和喜剧。古典主义所片面强调的崇高、宁静、和谐是脱离实际而缺乏真实感的。浪漫主义戏剧提倡像自然

一样行动，把美和丑、善与恶、崇高与滑稽、幽雅与粗俗、理智与兽性、光明与黑暗交织在一起来写，从而反映出时代的真实。

雨果的戏剧作品以《欧那尼》为代表。实在地说，这部作品并不是戏剧史上的一部杰作，它的醒目之处在于彻底抛弃了古典主义的清规戒律，而由着作者浪漫的激情随意奔泻。欧那尼是一个忠诚高尚的西班牙贵族后裔，由于父亲被国王杀死，不得已逃到山林当了强盗。他与贵族少女素儿两相爱慕，国王和公爵则都想占有素儿。国王带人来抢素儿时被欧那尼与同伙捉住，欧那尼出于绅士风度放走国王，国王却下令封锁全城搜捕强盗。公爵遵守贵族荣誉观念保护了作为他客人的欧那尼，欧那尼发誓将生命交付公爵。后来国王改邪归正，赦免了欧那尼。正当欧那尼和素儿准备成婚之际，嫉妒心使公爵提出要欧那尼死去的要求。结局是欧那尼、素儿、公爵皆自杀身亡。

这部剧作完全突破了古典主义的规范。它揭露和讽刺国王与贵族的虚伪好色，站在平民立场上歌颂沦为强盗的欧那尼和素儿的忠贞爱情，把矜持典雅的风格打翻在地，悲剧喜剧成分熔于一炉，根本不考虑"三一律"地随意安排时间和地点，舞台不避鲜血和尸体的刺激性。因此，它的上演在当时的巴黎酿成一场戏剧性的斗争事件。

为了阻止和破坏《欧那尼》的上演，古典主义派曾在审查剧本时对之进行重重刁难，不能奏效时，又模仿这部剧作编造了另外一个剧本同时上演，对雨果进行嘲弄。首演之时，他们买下所有包厢的票，在剧院里大声喧哗和笑闹，制造混乱。雨果的支持者，一群浪漫主义的年轻艺术家，也穿上奇装异服来到剧院，每当反对派喝倒彩时，他们就高声叫好。虽然现场一片混乱，首演仍然取得了极大成功，以后的演出则是天天满座。

这次演出被称为19世纪戏剧史上最重要的事件，浪漫主义戏剧在斗争中取得了胜利，从而也就赢得了在法国戏剧界的统治地位。雨果打赢了这一仗，他从此成为公认的浪漫主义领袖。

三、其他浪漫主义剧作家

大仲马

法国浪漫主义剧作家，有成就的还有大仲马、维尼和缪塞，特别是大仲马，他和雨果一样为法国浪漫主义戏剧的主将。大仲马的《亨利三世及其宫廷》和维尼的《威尼斯的摩尔人》，作为浪漫主义的戏剧作品，都先于雨果的《欧那尼》在法兰西剧院上演，助成了浪漫主义胜利的声势。

大仲马（1802—1870）和雨果一样，为了向古典主义戏剧宣战，把莎士比亚抬出来作为旗帜。雨果把莎士比亚与《圣经》、荷马相提并论，大仲马则说莎士比亚是上帝之后创造东西最多的人。他们的目的都是以莎士比亚的光辉来摧毁古典主义的形式主义。大仲马的著作颇丰，在后世以小说《基度山恩仇记》（1844—1845）、《三个火枪手》（1844）知名，但在当时却更被人视作新兴的浪漫主义戏剧家。在他众多的剧作里，《安东尼》（1831）最为出色。这部作品以一对社会地位不相当的年轻恋人的悲剧，控诉畸型的社会价值观。

德国和英国的浪漫主义戏剧运动建树不多，尽管也产生了许多戏剧作品，但基本上是案头文学，形式上片面强调标新立异、不遵守戏剧规则，因而没有几部能够上演，上演了的也不受观众欢迎，对于剧场的影响力微乎其微。英国著名作家拜伦、雪莱都以浪漫诗人名世，虽然他们写有不少浪漫主义诗剧，影响并不大。只有演员出身的詹姆士·S. 瑙尔斯（1784—1862）的剧作比较成功，例如《维吉尼亚斯》、《威廉·退尔》、《驼子》等，模仿莎士比亚的

诗剧技巧，同时采用通俗剧的情节，比较有市场。

四、佳构剧

法国浪漫主义戏剧的持续时间很短。不久，佳构剧作家斯克里布（1791—1861）的作品开始在舞台上占上风，受到资产阶级观众的欢迎。

斯克里布擅长通过戏剧技巧，把许多精致迷人的细节、引人入胜的阴谋诡计巧妙连接在一起，从而抓取观众的兴奋点和注意力。他的代表作是《一杯水》（1840），一部表现宫廷阴谋的喜剧。

由斯克里布于1825年左右发展起来的佳构剧，是一种按照严格的技巧原则进行结构的戏剧样式。它要求戏剧作品有高度复杂而精细的情节，有引人入胜的悬念，最终以一切矛盾化解的大团圆作为结局。冲突是浪漫化的，通常是美丽善良的姑娘拒绝富有而无节操的求婚者，宁愿嫁给贫穷但诚实的青年，青年则是贵族的后裔。悬念则是牵强造作的，通常利用误会、巧合、丢失文件、弄错身份、密告等方法来实现。

斯克里布因为创作的成功，成为

继雨果之后法兰西学院的又一位戏剧院士。他因此获得很大声誉，门徒众多，于是挑选助手来参与写作，一共编写了374个剧本。他的写作技巧对后来的剧作家如科林斯、H.A.琼斯、A.平内罗等人都有很大影响，甚至影响到易卜生。

佳构剧几乎主宰了整个19世纪的欧洲舞台。然而，斯克里布的三百多部剧作却大多被后人忘怀了。形式主义的创作模式毕竟缺乏生命力。

第六节　现实主义戏剧

一、现实主义的兴起

19世纪是资产阶级继而工人阶级登上历史舞台的世纪。整个世纪，欧洲都处于此起彼伏的革命运动中。又由于工业革命造成农民破产，大量流民涌进城市，使得都市生活每况愈下，到处是贫穷和犯罪的黑暗现象。

哲学上，孔德的实证主义思潮风行，强调对于社会和自然的精确观察和积极实验。达尔文进化论的提出，更加

强了实证主义的声势。这些影响到人们的社会观念与艺术观念。

1850年前后，法国艺术界出现一场文艺现实主义运动，反对古典主义和浪漫主义的形式主义和不切实际，提出艺术家必须对现实世界作忠实的描绘，通过他的五官来感知世界，取材于他周围的世界，要表现下层社会尤其是工人阶级的生活，表达上要尽可能客观。司汤达、巴尔扎克、福楼拜、左拉等人是先行者或倡导者，主张科学地、不带偏见地观察当代生活并客观地对之进行描述。现实主义在文学、绘画、戏剧领域里获得了极大的成就，产生了一批文艺巨人，如狄更斯、莫泊桑、果戈里、屠格涅夫、陀斯妥耶夫斯基、列夫·托尔斯泰、易卜生、萧伯纳等。

谈现实主义戏剧创作的开始，或许应该提到小仲马。小仲马（1824—1895）于1849年将自己的小说《茶花女》改编成剧本，1852年上演，获得轰动。这部剧作第一次将现实社会中的妓女作为主人公，并赋予女主角以高尚的品德与情操。她的悲剧完全是由虚伪的资产阶级社会所造成。以后小仲马的戏剧创作越加关注社会问题，如《半上流社会》（1855）、《金钱问题》（1857）等，但其中的道德说教气也越来越浓，未能再出现震撼人心的作品。

把现实主义戏剧创作推向最高峰的是易卜生。而易卜生后来的仰慕者中，爱尔兰的萧伯纳极有成就，俄国契诃夫的现实主义戏剧则甚至可以与易卜生的作品匹敌。易卜生的剧作受到奥杰尔和小仲马的影响，契诃夫则受益于俄国文学中果戈里、奥斯特洛夫斯基、屠格涅夫的成就。果戈里（1809—1852）同样是一位对社会有着强烈批判意识的剧作家，他的《钦差大臣》（1835）被认为开启了俄国批判现实主义戏剧的先河。

现实主义戏剧成为近现代戏剧中最有力量的艺术流派，尽管20世纪以后现代派、后现代派戏剧运动风起云涌，现实主义戏剧的传统始终未曾断绝。同时它也从各种美学流派中汲取营养来丰富自身的表现力，从而形成新现实主义在20世纪绵延不绝的局面。

二、左拉的自然主义

现实主义运动中出现了一股极端的思潮，即自然主义。自然主义首先由

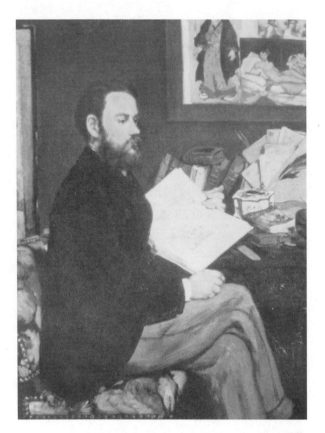

左拉

法国的左拉所倡导。左拉1880年发表的《戏剧上的自然主义》一文，成为自然主义戏剧的宣言。

自然主义以更加真实、不加选择、不加评判地反映现实为宗旨。自然主义戏剧强调一出戏应该是一个生活的横断面，剧作家只是把生活的片段原封不动地搬上舞台。它要求背景、人物塑造和对话都十分接近实际生活，能让观众相信其真实，因此对话应该采用不加修饰的日常生活语言，而诗歌和独白都是非生活化的，应该废除。自然主义强调人的性格是遗传和环境的产物，剧作家应该忠实地再现人物的生存环境。自然主义主张演员不应该表演，而应该"生活"在舞台上，"生活"在观众的眼前。自然主义的主要贡献在于强调准确地观察生活，并指出环境和事件之间的关系。

自然主义与现实主义都强调写实，二者经常无法分开。但自然主义反对现实主义的典型概括，更强调客观性，坚持艺术必须采用科学的观察和分析方法，更注重平凡、琐碎的细节真实。自然主义忽视了生活与艺术的界限，它虽然声称要更客观地反映现实，事实上却经常沦入对环境的低劣描述。自然主义

艺术家热衷于表现沉闷的题材，如贫民窟或下层社会，记录下许多猥琐繁复的生活细节，落魄的穷汉、酒徒、娼妓等成了主角，社会现实的阴暗面、病态心理成了剧作表现的主要内容。这些作品缺乏艺术概括，因此也就不能真正反映社会现实的本质方面。有人批评自然主义剧场已经沦为旅店和阴沟。现实主义戏剧大师易卜生就极不愿意与左拉为伍，他说："左拉下到阴沟里并且浸泡在里面，而我却要打扫这个阴沟。"

自然主义思潮主要体现在理论倡导上，它没有多少典型的作品出现，连左拉自己的创作也不尽遵守其规则，而更多表现为现实主义的面貌。左拉的戏剧作品不多，也不引人注目，代表作为《特雷斯·拉甘》(1873)，它从生理学和病态研究的角度来分析主人公犯罪的精神原因。

经过左拉的提倡，自然主义风行艺术界，不同程度地影响了这一时期的大多数作家、艺术家，如小说家莫泊桑，戏剧家霍普特曼、斯特林堡，画家凡·高等。斯特林堡、霍普特曼尽管晚期都转向其他流派，但在这一时期都受到自然主义的很大影响。斯特林堡(1849—1912)的《父亲》(1887)、《朱丽小姐》(1888)，霍普特曼(1862—1946)的《织工》(1892)，都是自然主义色彩浓厚的戏剧作品。斯特林堡的兴趣不在对事件的描写上，而在对人物的内心分析上。他的作品被称为心理的自然主义之作。霍普特曼说他创作《织工》的目的，是要使人们对一个正在受苦受难的真实社会人群产生同情。这一点后来成为高尔基创作《底层》(1902)的诱因，也启发了奥尼尔的《送冰的人来了》(1946)。

自然主义作为一个历史运动并没有持续多久，到19世纪结束时就已经基本消歇。但它丰富了现实主义的艺术领域，扩大了其题材范围。在后来的现实主义作品里，往往可以看到自然主义影响的痕迹。

三、舞台上"第四堵墙"的出现

1887年巴黎安图昂·安托万(1858—1943)的自由剧院以自然主义的舞台风格来演出，成为自然主义戏剧史上意义重大的事件。

安托万是左拉自然主义的忠实信奉者，认为环境是人物及其行动的决定

因素，因而致力于舞台细节的描画，力求在舞台上复制生活。他设计的室内布景就像真的房间，摆设就如日常生活中所见的一样，沙发干脆就从家里拉来。他的布景设计，并不事先考虑观众的视角，而是追求舞台画面的绝对自然感。房间常常用四面墙，门窗都可以启闭，木板做的天花板或房顶用粗大的柱子支撑起来。墙壁上泥灰剥落，甚至暴露出砖头或石块，木料的纹路、裂缝等都表现出来，到上演前，才临时决定哪面墙该拆去。

《小酒店》的布景设置，舞台上满架的酒桶、酒瓶、酒杯，一切酒店设备应有尽有。观众走进剧场，可以闻到扑鼻而来的酒香。而在《野鸭》的舞台布景中，安托万甚至运来了真正的挪威松木用以构筑戏中的挪威阁楼。演出《屠夫》时，肉铺里挂起了鲜红的牛肉。《乡村贵族》中，安托万让西西里乡村的布景中出现了真正流动的泉水。

自由剧院的历史功绩，在于大胆地以自然主义的手法表现生活，第一次把"布景作为环境"的观念在舞台上体现出来，第一次在戏剧演出中创造了"第四堵墙"——亦即假设在演员与观众之间存在着一堵墙，演员要完全忘记观众的存在。

在安图昂自由剧院的影响下，德国奥托·布拉姆的自由舞台、英国格莱因的独立剧院、莫斯科人民艺术剧院，以及被称为美国式自然主义的戴维·贝拉斯库的戏剧试验，都在沿着这条自然主义的路子往下走，创造了许多舞台仿真的佳话。

以"第四堵墙"为标志的自然主义布景方法，有它的历史功绩。在此之前，戏剧舞台上演员表演的浮夸矫饰之风到处蔓延，布景成为无足轻重的陪衬，粗制滥造，十分虚假。皇宫的墙壁会随风晃动，演员坐到御座上会嘎吱作响。而当时流行的透视布景又存在着严重的自身矛盾。演员无法靠近布景表演，否则就会纰漏百出。这种种缺点都是到了以"第四堵墙"为口号的自然主义者手里，才得到克服的。

但是，自然主义的逼真描写，也把观众的兴趣引向了细枝末节，而有损于演出的整体性表现。人们津津乐道于舞台上一棵树的一片叶子，或者房间壁纸上的一条花纹，势必会放弃对一些更有意义的重要问题的注意和思考。

第七节　易卜生

易卜生

挪威剧作家易卜生（1828—1906）的出现，标志着戏剧真正进入了现实主义时代。无论从其作品在当时社会所发挥的巨大冲击力量还是对后世的深远影响，无论从其剧作的题材广泛性、思想尖锐性、立意现实性，还是它们所达到的高度艺术技巧和独创性来说，易卜生都是欧洲戏剧自莎士比亚之后无可替代的出类拔萃人物。

易卜生出身于破产木材商家庭，15岁当药店学徒，开始研读世界文学名著，并从事创作活动。22岁去首都参加工会活动和新闻工作，不久即专门从事戏剧创作，后在民族剧院担任编导，又任挪威剧院导演等。1864年丹麦和普鲁士发生战争。因挪威政府拒绝出兵帮助丹麦，易卜生愤而离开祖国，流浪于意大利、德国达27年。回国后生活困顿，长期卧病在床，最后悲惨地死去。

易卜生的创作生涯长达半个世纪之久，可以分为三个时期。第一个时期以写于1849年的第一个剧本《卡蒂林娜》为开端，以1864年离开挪威旅居国外为结束。这一时期以翻译外国作品和改写古代剧本为主，如《英格夫人》（1854）、《海格郎特的海盗》（1857）、《爱情喜剧》（1862）、《觊觎王位的人》（1864）等。这些创作多以挪威中世纪的历史传记和民间故事、歌谣为根据改写而成，其间漂浮着幻想的神韵和浪漫的色彩，只有《爱情喜剧》采用的是现实题材，该剧以其对资产阶级社会中恋爱与婚姻的平凡、空虚和庸俗的揭露，成为易卜生的第一个讽刺剧。作者也因此受到一些自由主义者的攻击。

易卜生的第二个创作阶段从1864年开始，到1882年完成《人民公敌》结束。此间，易卜生奠定了他典型的现实

主义戏剧风格。他最重要的作品都创作于这一时期，如《布朗德》(1865)、《培尔·金特》(1867)、《青年同盟》(1869)、《社会支柱》(1877)、《玩偶之家》(1879)、《群鬼》(1881)、《人民公敌》(1883) 等。这些作品为他赢得了世界性的声誉。

《布朗德》和《培尔·金特》两部作品是理念剧，带有明显的哲学思考色彩。牧师布朗德在易卜生笔下，是一位对现实社会进行精神反叛的小资产阶级知识分子的偶像。他有着高洁的理想和强烈的个性，对于不符合理想的事物，一概采取毫不妥协的态度。他揭露市长、主教以及一切上层人物的贪婪庸俗和虚伪无耻，但对自己所期待的理想世界也缺乏明确的概念。因而，尽管他毅然决然地抛弃母亲，带着妻儿和信徒们离开这个肮脏的社会，向着无限美好的"高处"进军，但在行进的道路上却碰到了难以想象的困难。妻儿相继在痛苦的折磨中死去，信徒们由于对他的抽象说教感到厌烦而中途离散。最后，他独自一人爬上山顶，死在雪崩之中。

和为了理想可以牺牲个人利益的布朗德不同，培尔·金特将自我视为唯一可以自豪的凭借。他的进取心建立在狂热而盲目的幻想和渴望之上。他甚至同母亲一道玩这种幻想游戏：想象蹲在椅子上的猫变成了一匹骏马，手杖变成了马鞭，他们坐在一架无形雪橇上向着童话中的宫殿奔驰。培尔·金特的最高人生理想是："我要当国王，当皇帝！"为了这一狂热的理想，他在故乡和远方陌生的土地上进行了无数次的冒险活动，向称他为骗子的社会宣战。他当过奴隶贩子、先知的预言家、富翁，还在埃及争夺过王位。直到一个疯子将他带进了疯人院，他当皇帝的梦想才最终破灭。临终之前，他回到了一直忠实地等待着他的苏尔维格身边，在爱人的怀抱里重新找到了自己，忏悔过去，拥有了新的信仰与希望。

易卜生最负盛名的是他的社会问题剧。《青年同盟》揭露了当时挪威的自由党人用空话欺骗人民，暗地里追求私人利益的真实面目。主角青年律师史丹斯格是一个政治骗子。他拿"青年同盟"作政治资本，用"人民"作棍子，用"自由"作招牌，进行了一系列的阴谋活动。尽管等待他的是一个失败的结局，作者却指出："再过五年或十五年以后，史丹斯格不是国会议员就是内阁

易卜生故居

成员——也许同时都是。"

《社会支柱》一剧，指明那些被公认为社会支柱的人，实际上是一些极端自私、唯利是图、没有良心的卑鄙家伙。造船主博尼克以其极高的名望和雄厚的实力，被人们公推为社会的支柱，但他用来取得这一切的手段却是一系列的罪恶。为了达到目的，他先是骗娶了一位有钱的妻子，后来又让她的兄弟约翰为他承担盗窃的罪名逃往北美，以达到维护个人名誉、端居城市上流社会圈子的目的。经过十几年的不懈努力，博尼克一步步爬上了当地工商界的领袖地位，承受着市民们的信任和拥戴。当约翰归来，骗术面临被拆穿的危险时，他不惜杀人灭口，企图用一艘破船将约翰沉入大海深处。该剧以他的良心发现作结尾：庆祝会上，当市民们兴高采烈地向着他们的"社会支柱"欢呼致敬之时，博尼克公开并忏悔了自己过去的罪恶行径，表达了作者的道德希冀。

《群鬼》揭露了资产阶级道德的虚伪性。一个用当时的标准衡量似乎完美无缺的理想家庭里，实际上充满着罪恶和不忠实。丈夫阿尔文表面上道貌岸然、品德高尚，但实际上却极其粗俗下流，尽情饮酒作乐、调戏女仆。妻子不堪忍受这样的生活，将情感寄托于一位牧师——她年轻时曾倾心过的偶像。牧师并未接纳她，而是引导她回到以义务与责任为天职的传统道路上来。于是，阿尔文太太煞费苦心地向人们隐瞒了丈夫所有不体面的行为，并承受了一切后果。但实际上当丈夫最终在圣洁的赞誉声中死去，她终于结束了自己的殉道行为以后，才发现命运并没有放过自己，她的儿子已经从身心两方面都受到了致命的摧残。他不仅遗传上了阿尔文因为放浪形骸而得的花柳病，并且遗传上了

他的庸俗和虚伪。

《人民公敌》一剧则指斥当时挂着自由幌子的"多数派"，自命代表人民，实际上是代表资产阶级和小市民利益的贵族集团。剧中的斯多克芒医生，在摘下他的那副天真、轻信、用玫瑰色来看生活的眼镜之前，对周围的一切人，采取的都是信任、诚恳与爱戴的态度，直到发现了这些所谓的朋友们充斥于内心的腐朽和肮脏。

《玩偶之家》是易卜生的代表作，它讲述的是一个女人独立意识觉醒的故事。天真热情的娜拉在新婚丈夫海尔茂患重病时，由于对丈夫的爱，伪造父亲的签字借了一笔钱让丈夫疗养，然后又背着丈夫省吃俭用，半夜为人抄写文件，把丈夫给的零花钱也都积攒起来，悄悄地还债。后来海尔茂出任银行经理，准备辞退银行职员柯洛克斯特，后者正是娜拉的债主，他要求娜拉保住自己的职位，否则就揭发她冒名签字的行为。海尔茂不听娜拉的劝告而采取行动，柯洛克斯特就给海尔茂写了一封信，称要告发他们。此时的娜拉一方面为了保护丈夫的名誉，准备事发之后即自杀；一方面又渴望着海尔茂能够挺身而出，为她承担一切责任。然而，出于胆怯和自私，海尔茂在得知事情真相后，不仅不对娜拉心怀感激，反而严厉斥责她损害了自己的名誉。这使娜拉明白了海尔茂原来谁也不爱，只爱他自己，自己只不过是他手中的一个"玩偶"而已。幻想破灭之后，娜拉离家出走了。

娜拉是在易卜生手里诞生的第一个现代女性的形象。她不讲究门第，不计较利害，只相信爱情。为了爱情她可以牺牲一切——包括自己的名誉。她以为她的婚姻是建立在爱情基础上的，以为丈夫也像她那样看重爱情。检验这种感情的时刻到了，柯洛克斯特的揭发固然会破坏她家庭的平静与安宁，但也未尝不是一个"奇迹"的预示：丈夫出于对自己的爱情，将要独自承担起全部罪责了，她将享受到被爱的巨大幸福了。她不由自主地对林丹太太说："现在奇迹将要发生了！"然而，奇迹并没有发生，娜拉的希望与幻想彻底破灭了，她被推到了极度失望的深渊，最后不得不选择出走的道路。戏剧结尾时娜拉说的那声"再见"，是对海尔茂说的，也是对她从前的自我说的，更是对保护这种

中国青年艺术剧院
演出《玩偶之家》

虚伪道德的社会规范说的。娜拉的离家出走，向社会鲜明地提出了男女平等和妇女解放的问题。娜拉临出家门时与海尔茂的谈话，被人们喻为"妇女独立宣言"。娜拉的遭遇也为众多天真、软弱、不善思考的青年女子敲响了警钟。

易卜生第三个阶段的创作以1884年写作《野鸭》为开端，这一时期的主

要作品有《罗斯莫庄》(1886)、《海上夫人》(1888)、《建筑师》(1892)、《我们死而复苏后》(1899)等。这时，易卜生创作的重心已逐渐由社会评判向内心活动描写和精神生活分析转化，并开始染上象征主义的色彩。

《野鸭》是一个描写小市民家庭生活的五幕悲剧。老祖父艾克达尔年轻时被与他合伙经商的威利坑害，进了监狱，出狱后一直浑浑噩噩地过日子；威利又设法让艾克达尔的儿子雅尔玛娶了已被他弄大了肚子的女管家基纳。14年后，雅尔玛的同学、威利的儿子格瑞格斯在得知父亲的全部罪孽之后，找到雅尔玛将真情告知，雅尔玛却无动于衷、逆来顺受，反倒是他14岁的小女儿承受不了强烈的刺激开枪自杀。事实狠狠地嘲弄了格瑞格斯不切实际的所谓"理想"原则。

《罗斯莫庄》写一位助产妇的女儿吕贝克来到一个古老望族的世袭宅邸罗斯莫庄生活，并狂热地爱上了这个宅邸的男主人罗斯莫牧师。于是，她想方设法离间牧师太太和她丈夫的关系，最终逼得这位太太投水自尽。她与罗斯莫牧师在没有任何干扰的情况下生活了一段

时间，牧师终于向她求婚。然而她却良心发现，供认了自己的罪恶行径，严肃认真地拒绝了爱情。《海上夫人》写一个在海边长大的少女艾梨达，对大海充满了向往，并曾经对一位外国航船上的陌生人产生爱情。几年后，按照当地的传统习俗，她把自己卖给一个愿意买她的男人房格尔大夫。怀孕后，她的精神变得焦躁起来，开始怀念那个陌生人，觉得他在远方召唤她。突然，那个陌生人真的出现在她面前，要把她带走。然而，在经过努力、最终取得了选择自由的时候，她却拒绝了陌生人的诱惑，表示愿意永远跟着房格尔大夫过日子。

易卜生这一时期作品的最大特点在于：它们大多具有某种象征性的韵味。例如"野鸭"象征着人们生活信念的丧失与精神上的萎缩、没落；"罗斯莫庄"象征着一个有着严格而纯洁的伦理道德的城堡，剧中的白马则象征着死亡；《海上夫人》中的大海与陌生人象征着人们所渴望的自由与幸福。至于《建筑师》这部易卜生晚期的作品，象征色彩更加浓厚，剧中几乎所有的人物都具有象征意义，他们分别象征着过去、现在和未来，而那些围绕着主要建

筑的事物也都有着各自的象征意义，如教堂、钟楼、高塔、居室、空中宫殿、风信旗上的花环、歌声和竖琴等。

易卜生对欧洲戏剧的一大贡献是，他彻底打破了古希腊以来悲剧和喜剧的类型区分，创造了既不是悲剧也不是喜剧而介乎其中的"正剧"。他的社会问题剧都是严肃题材的"正剧"类型。易卜生的另外一个贡献是将剧场神圣化，使之由嬉笑喧闹的场所变成了严肃的思想发生地。在他之前，剧场里舞台和观众席不分，观众可以坐在舞台上看戏，有时甚至妨碍了演出，演员也不严格按照剧本的规定进行表演，常常擅自发挥（莎士比亚就曾经为丑角离开剧本自编台词插科打诨而十分生气），演出过程中还有幕间穿插音乐、舞蹈和滑稽表演的惯例，场内秩序很乱。易卜生感觉这些陈规陋习影响了戏剧的纯粹性，决心改革舞台。他提出"以台口为界"的口号，使舞台的台口成为艺术与生活的分水岭，在台口以内的一切行动都必须遵照戏剧的规定进行。易卜生不仅对剧本和演出的每一个环节进行锤炼，对剧场管理也进行了改革：观众席上的灯光等休息时才打开，幕间休息时间不拖

长，迟到观众不能入场，等等。这样，易卜生就使戏剧演出变成了极其严肃的事业。

由于他面向社会、面向人生、面向现实的系列杰出剧作，易卜生成为与莎士比亚一样的时代戏剧开创者，尽管他们在创作上有着截然不同的特点与风格。如果说，莎士比亚代表着古代——过去的时代，易卜生就代表着现代——活着的时代。易卜生被誉为欧洲现代戏剧之父。易卜生之后，众多戏剧家都把目光投向了"社会问题剧"。一时间写实主义和自然主义戏剧的声威大震。易卜生戏剧对于东方各国近代文化启蒙所起到的作用更是巨大的。

第八节　萧伯纳、契诃夫

易卜生之后，爱尔兰的萧伯纳和俄罗斯的契诃夫，都是成绩卓越的现实主义戏剧大师。法国的罗曼·罗兰（1866—1944）以其现实主义的"人民戏剧"创作而知名，着力表现法国大革命时的英雄主义气概。另外，在现实主义与自然主义盛行的19世纪末，象征

萧伯纳

剧作。他是一位长寿的剧作家，活了94岁，横跨19世纪末和20世纪前叶。他是继易卜生之后出现的最杰出的社会问题剧作家，1894年写的《华伦夫人的职业》带给他的声誉，犹如《玩偶之家》所带给易卜生的那样。

剑桥大学可爱的女学生薇薇，有一个体面的母亲华伦夫人，她无微不至地关爱着薇薇，要把她培养成一个上等人。但她自己却是从事卖淫生意的，她用开设在世界各地的妓院得来的钱支持着女儿昂贵的学费。在戏的进行中，我们是和薇薇一道慢慢发现这个可怕的事实的。最后薇薇和母亲决裂并出走，寻找自己的生活道路去了。但在戏中，华伦夫人并非一般意义上的反面人物，作者让我们一起去接受华伦夫人对其行为的辩护。既然剧中没有人应该为这些丑行承担责任，谁又该承担责任呢？当然，是社会。

这部剧作具备了萧伯纳式戏剧冲突的所有特点。但它带给作者的却不是好处，而是英国检察机关对它实行的八年禁演。1905年美国演员戴利在纽约加里克剧院演出了《华伦夫人的职业》，引起报界一片责骂声，于是警方逮捕了

主义、唯美主义、浪漫主义、印象主义等戏剧也在流行。其中唯美主义戏剧的代表人物是王尔德（1856—1900），他的《莎乐美》（1893）、《温德米尔夫人的扇子》（1892）表现爱欲与变态激情导致人生灾难甚至毁灭的主题，赢得了世界性的声誉。

一、萧伯纳

萧伯纳（1856—1950）是爱尔兰的现实主义戏剧大师，一共创作了51部

戴利和他所有的演员伙伴。英国的禁演令一直到1925年才被撤销。

萧伯纳自己把《华伦夫人的职业》编入《不愉快的戏剧》一书里出版,这部剧作集里另外收入了他的《鳏夫的房产》和《浪子》两部戏,都是严厉抨击资产阶级社会的。例如,《鳏夫的房产》揭露资产者的虚伪:医学院学生屈兰奇看不起未婚妻白朗琪的父亲依靠压榨贫民窟的居民来挣钱,但是他自己也在依赖地租过活,后来甚至成为白朗琪父亲的发财伙伴。这些剧作显示了萧伯纳对资产阶级社会的痛恨与彻底摒弃。

但长期难堪的审查和众多的批评也教育了萧伯纳,他学会了用表面上附和社会的观点来掩盖自己。他于是写了一批喜剧,采取佳构剧和情节剧的技巧,但却用糖衣裹着苦药的内核,滑稽的外衣下掩盖着严肃的主题,如《康蒂丹》(1895)等。他把这些戏编成《愉快的戏剧》一书。果然,这些戏受到广泛的欢迎,给萧伯纳带来很好的声誉。

1905年写的《巴巴拉少校》同样是一部暴露作品。巴巴拉积极从事慈善事业来救济穷人,她的最大资助者是她的父亲,一个专发战争财的军火商,而他的生意把成千上万的人变得流离失所。这就是资本主义的慈善业!先把穷人盘剥得一无所有,再给他们施舍一点慈善!这个戏也属于"不愉快的戏剧"一类,它们的共性是带有强烈的批判意识。从中可以看出,萧伯纳的一贯手法是先从正面推出他的人物,然后在观众的不断"发现"中一点一点揭露他们,最后推翻观众的最初看法,得出结论。

萧伯纳一生都是个社会活动家,政治上信奉"费边主义"的渐进社会主义理论。他以富有激情的、幽默的笔调来批判社会痼疾,习惯于在戏里让人物进行社会性争论,而不太重视戏剧性。这是萧伯纳式现实主义戏剧的特殊标记,是他积极入世的思想所导致。他虽然视易卜生为导师,艺术方法与易卜生的社会问题剧一脉相承,但易卜生主要从伦理角度处理社会问题,萧伯纳则从政治角度和社会学角度来看待周围的环境。他想把舞台变成辩论俱乐部、变成政治性的群众集会场所,因此有时损害了人物性格的复杂性。但萧伯纳仍然是现实主义戏剧大师,他也因此于1925年获得诺贝尔奖。

契诃夫

二、契诃夫

俄罗斯本土戏剧创作的兴起在欧洲是很晚的，18世纪初才露端倪。19世纪，从果戈里、屠格涅夫到奥斯特洛夫斯基，俄罗斯戏剧创作逐渐形成了自己的现实主义传统。到契诃夫出现，俄罗斯戏剧达到了真正的顶峰时期，以后又出现了高尔基、马雅可夫斯基。

与俄罗斯其他戏剧巨人一样，安·

巴·契诃夫（1860—1904）也是先以小说知名的，他一生创作了470多篇小说，戏剧创作则有《海鸥》（1896）、《万尼亚舅舅》（1896）、《三姐妹》（1900）、《樱桃园》（1902）等。

《海鸥》用散文般的笔调描绘静谧、忧郁的乡村庄园生活，其中充满似乎是不经意而展现出来的人性矛盾：有一些名气而心理十分敏感的戏剧女演员阿尔卡基娜，对儿子特里波列夫不乏关爱与温存之情，却不能忍受他观念与艺术上的叛逆，也忍受不了年轻人演戏出风头给自己造成的心理失落。天真美丽的农村少女妮娜虽然爱特里波列夫，却受虚荣心驱使跟随心不在焉的作家私奔而去，最终落魄而归。特里波列夫渴望成功与爱情，最终却由于失败和失恋而自杀。

此剧1896年在彼得堡首演失败，报界报之以一片贬斥之声，说是该剧缺乏戏剧性、舞台性，只是"戏剧化了的小说"而已，并且抨击契诃夫没有任何戏剧天才，是他的朋友们捧出来的名人，等等。这使契诃夫的精神受到沉重打击，发誓再也不写剧本。

但是到1898年，莫斯科艺术剧院在斯坦尼斯拉夫斯基的导演下演出的

《海鸥》获得巨大成功，人们才开始认识到契诃夫戏剧的价值。以后，莫斯科艺术剧院又演出了契诃夫的其他几部名作《万尼亚舅舅》、《三姐妹》和《樱桃园》，奠定了自己的现实主义演剧风格，也从此开创了俄国戏剧的新纪元。

契诃夫的剧作用乡村秋光一般明净、舒缓但又显得迟暮和沉重的笔调，表现世纪末俄国旧式生活的破灭感和生活变革过程中的苦闷。他的目光集中在乡下的地主庄园里，在这里活动着社会各个阶层的人物：来自都市的庄园拥有者和他们的家人，教授、地主、商人、乡村医生、军官、地方小官吏、管家、教师、仆人。他们终日无所事事、庸碌无为、夸夸其谈而又忧愁苦闷，以此来消磨令人窒息的时光。但就在这种平庸琐细生活的背后，时代的变化正在不可避免地发生：旧的社会体制坍塌瓦解了。

契诃夫完全抹去了易卜生戏剧里残存的佳构剧的形式主义痕迹和道德说教姿态，在日常生活中挖掘戏剧性，而不作刻意的设计和倾向性暗示。他用记录生活的态度来写戏。他给《万尼亚舅舅》一剧所起的副标题标明是"乡村生活即景"，亦即生活的一个片段。这个片段似乎是从不经意的地方开始，又从什么地方打断了，没有刻意构思的开头和结尾，一切就像生活中一样平平淡淡。他的戏里没有明显的冲突，也没有多少动作，但极好地揭示了人物心理的活动过程，展现出他们的忧郁与苦闷。《万尼亚舅舅》之后的戏甚至缺乏中心人物，似乎作者只是从生活中观察到了一群人，他们平淡而庸碌地生活着，但在这种生活琐事的描写中却暗藏着悲剧的趋势。

人们说，契诃夫的戏里最生动的是他塑造的人物。契诃夫本人就曾经在《送冰的人来了》一剧中借人物之口说："我不需要情节，有人物就够了。"他的人物对话表面上常常让人觉得彼此互不搭界、答非所问，但每个人的台词里面都有着丰富的潜在内容，反映出其心理历程和个性内涵，而每个人都遵循着他自己的思维逻辑发言——这才是真正的真实！

契诃夫戏剧对于绝对客观性和内在戏剧性的追求，以及富于抒情性和哲理性的风格，把现实主义戏剧创作推进到了一个新的阶段，他因而被看作是19、20世纪之交欧洲"新戏剧"全部经验的

集大成者，他对20世纪现实主义戏剧的形式及风格产生了不可估量的影响。

第九节　舞　剧

一、舞剧的兴起

最早从戏剧中分离出来的门类是舞剧。舞剧的兴盛起源于欧洲宫廷对于奢侈、豪华娱乐生活场面的追求和炫耀。14世纪中叶以后，在意大利、法国、英国等国家的宫廷宴会中，盛大的舞蹈场面占据了突出的位置。

舞蹈史家认定，意大利是欧洲舞剧的孕育之乡。跳舞在意大利文中为Ballara，而Ballo一词则专指在晚会上表演舞蹈。于是，经过了一段岁月的孕育之后，"芭蕾"被定位为通过舞蹈叙述故事这样一种剧场形式，也即成了舞剧的代名词。

1581年10月25日在巴黎近郊的波旁皇宫里演出的《皇后喜剧芭蕾》，成为世界舞剧史上划时代的第一场演出。这部舞剧实际上是舞蹈、音乐、歌唱、朗诵和杂技的结合体，其中最重要的成分是舞蹈和戏剧。这部舞剧所发掘的古希腊、古罗马神话传说题材，也成为后世芭蕾舞剧取之不尽的情节来源。

第一部芭蕾作品上演之后，舞剧演出变得空前兴旺，大有一发而不可收之势。亨利四世在位的11年间，法国宫廷总共演出了80部以上的芭蕾舞剧，还有不计其数的舞会和假面舞会。继承了亨利四世王位的路易十三，也是一个对舞蹈情有独钟的人。他本人在1617年甚至担任过《雷诺的解放》一剧中的主角，并为别的舞剧谱写过配曲。这一历史阶段的芭蕾舞剧中，演员多戴着面具，并以男性为主，贵族妇女还不习惯在正式的宫廷芭蕾中跳舞，女角一般由戴假发和面具的秀丽青少年代替。

1650年以后，芭蕾的历史进入了一个空前繁荣的发展阶段。舞蹈本身发生了一场根本性的变化。它们原有的那种浪漫气息和民间风格荡然无存，甚至连各种欢快、活泼的舞蹈程式和动作也消失殆尽，而带有宫廷气派的富丽堂皇的技巧和法则相继确立，女明星逐渐代替了男角出现在专业舞台上，第一所正规的皇家舞蹈学校则在路易十四的手中建成。

在路易十四的直接关照与要求下，舞蹈教师毕香圃开始系统总结人类产生几千年来所拥有的全部舞蹈动作和舞蹈规范，并结合当时舞蹈训练的经验，建立了芭蕾表演的基本法则，规定了芭蕾脚步的 5 个位置和手臂的 12 个位置，以及头部和躯干固定不变的基本位置，为芭蕾动作技巧架构了一套完整的体系。这些程式历经几个世纪一直沿用到今天。

二、芭蕾舞剧的改革

18 世纪的欧洲舞坛，一批又一批光彩夺目、富有魅力的芭蕾女明星的出现，不仅为芭蕾赢得了越来越多的观众，而且丰富和发展了芭蕾的动作语汇。卡玛戈（1710—1770）被认为是 18 世纪最出色的法国舞蹈家。她的表演风格欢快而轻盈，动作强健有力，充满着动感和韵律感。她将芭蕾当作了解释自己、传情达意的工具。她特别擅长升举空中，两脚在空中迅速地前后交叉。这种高难度的动作不仅使十分有限的芭蕾技巧变得极富表现力，而且也给予她修改传统芭蕾服装的勇气。当时妇女们穿

的是硬铁环支撑的拖地长裙，以及沉重的头饰、面具、上装和高跟鞋，跳起舞来很不方便。为了两腿有较大的活动自由，使自己天真的即兴动作能被观众欣赏，卡玛戈采用了短裙和内衣，并穿着软底鞋上场。这无异于是芭蕾服装的一次革命。这种服装最终导致了芭蕾紧身衣和芭蕾专用软鞋的诞生。

这些女明星的成功使越来越多的女性舞蹈演员不甘心仅在本国演出，她们开始从欧洲的一个宫廷走向另一个宫廷，并开始建立自己的芭蕾学校和剧团。也就在这一时期，意大利、奥地利、俄罗斯、英国和斯堪的纳维亚的统治者都建立了附设芭蕾舞团的皇家歌剧院。芭蕾逐渐发展到了它的顶峰阶段。

1832 年 3 月 12 日晚，由意大利籍舞蹈家菲利普·塔里奥尼（1777—1871）为他的女儿玛丽（1804—1884）创作的舞剧《仙女》在巴黎歌剧院同观众见面，玛丽踮起脚尖跳舞，把芭蕾舞的舞姿推进到一个新的阶段。玛丽没有因袭芭蕾表演的传统服装，而是穿着一件紧身胸衣和钟罩状的洁白薄纱裙，露着脖子和双臂出现在观众面前。随着情绪进入激昂状态，她开始用足尖着地进行舞

蹈，她那轻盈的舞姿、飘动的衣裙、飞旋的身影，引起观众欢呼的热潮。玛丽的芭蕾舞裙成为百年来古典芭蕾女演员的统一服装，她也被推崇为最伟大的芭蕾舞蹈家之一。

《仙女》之后，带有浪漫色彩的题材纷纷涌上了芭蕾舞台，《吉赛尔》、《那波里》、《水仙女》、《帕基塔》、《浮士德》等一系列杰作的出现，使浪漫主义风格成为芭蕾舞剧领域里影响最大的流派。而这些剧目中女主角的成功，则使女演员在芭蕾舞剧的表演中逐渐确立了统治地位。用足尖跳舞成为女演员的专利，独舞全部让给女领舞演员，男演员越来越成为纯粹的舞伴、支撑工具或女演员演出的背景人物。

三、《天鹅湖》

18世纪初期，西欧的宫廷芭蕾很快地被引进到俄国刚刚建成的首都圣彼得堡。安娜·诺阿夫娜皇后从法国聘请了芭蕾教师教授舞蹈，后来在冬宫正式设立了帝国芭蕾舞学校，由法国人兰迪担任校长。这所学校经历了各个朝代，一直延续至今。在皇室的影响下，一些贵族官宦之家也相继组成芭蕾舞团，以满足自己的享乐需求，较出名的是圣彼得堡和莫斯科两个大型剧团。而此时的西欧舞坛正处于一个岌岌可危的历史阶段。随着浪漫主义文艺思潮的衰颓，芭蕾舞剧逐渐脱离了它与当代艺术的联系，失去了内容上的丰富性和戏剧结构上的完整性，与俄国芭蕾蒸蒸日上的局面形成了鲜明的对照。于是，成批的优秀舞蹈家从西欧接踵而至。在这种情况下，俄国芭蕾舞剧博采众家之长，很快形成了自己独特的训练方法和表演体系，并以对古典芭蕾这一重要舞蹈形式的再创造而获得了世界性声誉。

俄国芭蕾舞剧全盛时期的杰出作品是：佩蒂帕、伊凡诺夫与柴可夫斯基合作的芭蕾舞剧《天鹅湖》、《睡美人》和《胡桃夹子》，尤以《天鹅湖》为代表。

1871年6月，31岁的柴可夫斯基来到基辅附近的妹妹家中小住。一天，他在孩子们玩耍的房间里发现了一本由德

国作家写的童话集，其中有一篇描写一位公主被恶魔变成了天鹅的故事激发了他的灵感。这位在莫斯科音乐学院任教不久的音乐家，立即决定送给可爱的外甥们一份礼物——根据这个故事创作出一部小舞剧的音乐。在这份乐谱中，他已经写下了那段著名的"天鹅主题曲"。

4年之后，柴可夫斯基接受了莫斯科大剧院的艺术指导别吉切夫的邀请，为他和另一个人合写的大型芭蕾舞剧台本《天鹅湖》谱写音乐。8月，柴可夫斯基又来到妹妹家里消夏，并开始谱写《天鹅湖》。很自然地，四年前在乡间完成的《天鹅湖》构成了新舞剧第二幕的基础。同时，作曲家还将1869年创作的歌剧《水仙》里的一段动人的男女声二重唱，改编为白天鹅与王子双人舞时的伴奏音乐。第四幕的间奏曲则运用了他的另一部歌剧《督军》里的亚里安旋律。1876年3月，作曲家写完了舞剧的钢琴谱，4月20日完成了配器。全剧共四幕，由序曲和29首乐曲组成，被编入柴可夫斯基作品第20号。

1895年11月6日，在纪念柴可夫斯基逝世两周年的演出晚会上，由佩季帕（1819—1910）和伊凡诺夫（1834—1901）编导的《天鹅湖》在彼得堡马林斯基剧院上演，获得了巨大的成功。他们的舞蹈设计，出色地体现了柴可夫斯基音乐的精髓，使舞蹈和音乐的结合达到了一种完美无暇的境界。最值得称道的是，这两位编导者的不同风格，被统一在柴可夫斯基的音乐结构中后，就成为一个有机的不可分割的整体。

从那时起，《天鹅湖》逐渐成为世界上几乎所有芭蕾舞团的保留剧目，至今仍然活跃在世界许多国家的舞台上。《天鹅湖》的音乐更是脍炙人口、广为流传。许多芭蕾舞女星，都是成功地饰演过白天鹅或黑天鹅的演员。《天鹅湖》实际上已经成为衡量一个芭蕾舞剧团和芭蕾舞演员技术水平、艺术修养高低的标尺，成为人类共同拥有的艺术财富。

19世纪末，俄国芭蕾走上了西欧芭蕾曾经走过的老路——逐渐变得内容繁琐、形式僵化起来。缺乏变化和创造性的单纯舞台技巧的炫耀，哑剧式的语言运用，隔离着观众的理解。群舞一般被用作与舞剧本身毫无关系的纯装饰性插曲，服装、音乐和舞台装置全属预制品，进一步固定化和程式化。改革

的进程艰难而缓慢。直到20世纪初期，俄国芭蕾界的两位巨将福金（1880—1942）和佳吉列夫（1872—1929）才开始向传统的束缚挑战，用一系列融合着舞蹈、音乐和绘画等要素的芭蕾舞新剧目，将芭蕾从单纯的娱乐活动转变为一种正式的剧场艺术形式。但这种革新不是发生在圣彼得堡或莫斯科，而是又重新回到了西欧的芭蕾中心——巴黎。

第十节 歌 剧

一、歌剧的兴起

16世纪末，伴随着文艺复兴运动的兴起，意大利的佛罗伦萨产生了一个专门研究古希腊悲剧的中心机构——卡玛瑞塔学院。这个学院里有一些专门研究古希腊悲剧合唱队的人。在合唱队的启发下，这些人一直尝试着用吟咏或歌唱的方式将古希腊神话搬上意大利舞台，以实现其闪耀着人文主义色彩的艺术理想：真实地、有力地、戏剧性地表达人的感情。

1597年，贝利根据奥塔维欧·里努西尼的一些诗，在柯尔西的宫邸里上演了一出《达芙妮》。这成为意大利的第一部歌剧。在这部歌剧中，他使用了一种比平时说话高雅、没有歌唱中单纯旋律那样工整的、界乎两者之间的朗诵调的旋律和节奏。这种新的音乐形式引起了人们的高度重视。一时间，整个佛罗伦萨为之轰动。

歌剧并不是带歌唱的戏剧，而是一种新的兼有戏剧和音乐风格的艺术形式。在此之前的神秘剧、圣剧以及田园剧，也有许多歌唱的成分，但这些成分多是些毫无戏剧性可言的经文歌、音乐插曲或牧歌，与故事本身不发生任何有机的联系。而歌剧中所有的音乐和歌唱，都是这一故事血肉不可分的重要组成部分，不再游离于故事之外。

在威尼斯歌剧作家中，克劳迪欧·蒙特威尔第（1567—1643）的成就最为卓著。当然，不仅在威尼斯，就是在17世纪整个意大利歌剧史上，蒙特威尔第也占有最重要的地位。他是第一个使歌剧戏剧化的作曲家，他把歌剧中的音乐形式定型化了。在他的创作中，一切丰富多彩的音乐表现手法无不服从于戏剧的需要。由于蒙特威尔第的卓越天

才和勤奋努力，一种新型的音乐悲剧形式得以创立。它从形式上看是神话性的，实质上表现的则是人类的喜怒哀乐。这种形式虽然遭到了音乐评论界的误解，却使大多数观众记住了蒙特威尔第的名字。很快，意大利便掀起了一阵歌剧热潮。此后不久，这种新的艺术形式便传播到全欧洲，法国、德国、英国都成为歌剧的盛行地。

二、喜歌剧的变革

18世纪中叶，伴随着资本主义经济的发展和市民阶层在各方面地位的提高，作为文化娱乐活动重要内容之一的音乐生活逐渐走出了宫廷和教堂，活跃在一般市民的家庭、城市以及城郊的酒店、旅馆等公共场所。世俗性、群众性的音乐剧、歌舞剧等得到了迅速的发展，而"到民间去"、"回到自然去"等强调艺术民族性、民主性的命题已被作为口号，响亮地提了出来。对传统歌剧中形式主义弊病的改革，已经列入进步音乐家的活动日程之中。在这方面具有划时代影响的作曲家是格鲁克和莫扎特。

早在17世纪中叶，意大利的佛罗伦萨就有人在喜歌剧方面进行过尝试。在基约·卡罗德·梅迪西红衣主教的支持下，"花园剧院"上演率最高的是音乐喜剧。其中最著名的作品是《古洛尼奥尔高等法官》，那兼有城乡风味、雅俗共赏的民间风格，得到人们长久的喜爱。但是直到1733年佩戈莱西（1710—1736）的《女管家》上演，喜歌剧才得到了真正的确立。在这部歌剧中，作者以精练的手法、轻快的笔调，一反传统歌剧的清规戒律，成功地刻画了喜剧性格和滑稽场面，创造了具有浓厚生活气息、富有活力、变化多端的新风格。

法国喜歌剧作曲家皮契尼（1728—1800）强化了这种新兴体裁的抒情特点。在其代表作《温顺的女儿》中，虽然仍充满着喜剧性形象和场面，但歌剧的音乐中心是抒情性女主角契金娜的形象。契金娜的咏叹调的感情强度及其独创、新颖、纯朴的风格，推动了喜歌剧音乐形式的发展。

18世纪末，意大利喜歌剧开始在欧洲流行起来。作曲家拜西埃罗和契玛罗萨加强了声乐中重唱的力量，并创造了复杂的终场形式，进一步发展了喜

第五章　文艺复兴到19世纪的欧洲戏剧发展

歌剧的音乐戏剧结构。拜西埃罗的《磨房女》、《塞维尔的理发师》，契玛罗萨的《秘密婚姻》等，都是当时最有名的作品。

喜歌剧以其丰富的民间因素和底层民众的生活感情赢得了广泛的支持和欢迎，给予当时迎合宫廷趣味的正歌剧以沉重的打击，并启发、推动了一些作曲家对传统正歌剧的改革。奥地利人格鲁克（1714—1787）率先挥起了歌剧改革的大旗，针对当时种种不顾内容、专注于形式的弊病，他果断地取消了枯燥无味的宣叙调，不随便加入舞蹈以损害剧情，并对歌者在舞台上的飞扬跋扈和一味炫耀技巧等做派进行了严格限制，注重每一个角色的个性及其剧情的发展。这种种努力使歌剧艺术重新走入正轨，其影响一直持续到今天。

19世纪最伟大的歌剧家是瓦格纳和威尔第。如果说瓦格纳是德国近代歌剧的创立者，那么，与他同年而生的威尔第，则是意大利派古典歌剧最后一个伟大的作家，同时也是近代意大利新歌剧之父。他们之外的优秀作品，还有由法国年轻的天才音乐家乔治·比才（1838—1875）创作的歌剧《卡门》，这部作品中女主人公卡门自由不羁追求爱情的精神，引发了欧洲的浪漫狂热。比才因而被尼采誉为"地中海艺术的太阳"。

三、莫扎特的《费加罗的婚礼》

欧洲近代史上第一位天才的音乐家莫扎特（1756—1791），出生在奥地利萨尔茨堡一个宫廷乐师家中。据说他3岁时，就对从钢琴上能找出三度音程的和弦欣然自得。4岁开始学习钢琴，短曲只需三分钟，稍长的乐曲也只用1小时就能记熟，而且还能准确地弹奏出来。5岁开始作曲，现在克歇尔编目的第一号小步舞曲，就是他5岁时的作品。8岁出版了一些最初的小提琴奏鸣曲，11岁开始对歌剧创作产生浓厚的兴趣。以后创作了众多的交响乐和长笛、双簧管协奏曲、钢琴奏鸣曲等，并创作了《伊多梅纽》(1781)、《后宫的诱逃》(1782)、《费加罗的婚礼》(1786)、《唐·乔凡尼》(1787)、《魔笛》(1791)等歌剧作品。

莫扎特的歌剧创作可以分为三类。第一类是轻喜剧，以《费加罗的婚礼》为代表。此剧公演后，轰动一时，并成

为世界剧坛的经典作品。第二类是浪漫歌剧。这类作品的特点是在幻想、冒险精神和诙谐的情调之外，还带有悲哀的成分。这类歌剧的不朽代表作是《唐·璜》。第三类是带有象征性的作品，以《魔笛》为典范。这部歌剧的主旨是要使人们服从真、善、美的终极真理，曾得到作家歌德和音乐家贝多芬的极高赞誉。莫扎特在歌剧史上的功绩是承前启后的，既将德国古典唱剧的创作方法发展到登峰造极的地步，也为后起的浪漫派歌剧开了先河。

《费加罗的婚礼》是一部四幕喜歌剧，在博马舍作品基础上改编、谱曲而成。故事围绕着"初夜权"展开。仆人费加罗要与伯爵夫人的贴身女仆苏珊娜结婚了，但伯爵迷恋于苏珊娜的美貌，要享受初夜权。在伯爵夫人、伯爵的少年侍从武士薛侣班、中年女仆马尔斯琳及老医生巴尔多洛等人的参与和帮助下，费加罗和苏珊娜依靠智慧取得了最后的胜利。这部剧作的脚本诞生于法国大革命的前夜，宣扬了"第三等级"反抗贵族阶级斗争的正义性，被誉为"法国革命之海燕"。而莫扎特的音乐创作则使它成为世界歌坛上的不朽之作。

在这部歌剧的音乐创作中，莫扎特展示了自己卓越的技巧和才华。他极擅长用戏剧性的重唱来表现情节、刻画人物心理、表现人物关系，这些在这部歌剧中得到了淋漓尽致的展现。他大胆废弃了原来意大利喜歌剧体裁中偏重于表面的夸张手法，而以抒情性的音乐赋予每一个角色以基本性格，并且在歌剧情节的发展中始终保持他们的基本面貌。如费加罗一出场所唱的《你如果愿意跳舞，小伯爵先生》，就生动地刻画了他所特有的机智、勇敢、乐观和诙谐的性格；伯爵夫人唱的《爱之神，请你来解救我的悲哀和我的忧愁》一段谣曲，则深情地描绘了这位被遗弃的贵夫人的内心伤痛。其他如《真叫我不知道怎样是好》、《不要再做那穿花的蝴蝶》、《何处寻找从前的恩爱》等咏叹调，都以其对人物肖像式的音乐刻画，赋予这部歌剧以顽强而持久的生命力，使之得以穿越时间的长河，长期活跃在歌坛上。

四、瓦格纳

理查德·瓦格纳（1813—1883）是19世纪后期德国最杰出的歌剧作曲家

和理论家，所作歌剧对于西方音乐的历史进程有突破性的影响。他的主要歌剧作品有《黎恩济》(1840)、《魔船》(即《飘泊的荷兰人》，1841)、《汤豪舍》(1845)、《特里斯坦与依索尔德》和规模宏伟的四部曲《尼伯龙根指环》(1875) 等。

他的作品中充满着这一时期的浪漫主义精神和鲜明的德国民族特色。在其代表作《魔船》里，瓦格纳以对大自然基本力量的极强的感受能力，复活了民族的过去，以及它最古远的传说，描绘出了生机盎然、充满鬼怪神灵的大千世界，张着红色风帆、竖着黑色桅杆、满载幽灵的鬼船……在《尼伯龙根指环》中，瓦格纳诅咒黄金的威力，责备习俗和法律，以及建立在不公正之上的所谓公正，并乐观地展示他那热烈的性情、热爱生活和追求幸福的强烈愿望。《特里斯坦与依索尔德》则是瓦格纳所有作品中最富激情的一部。在这部歌剧中，作者运用了令人热血激荡的半音音阶、长久的终止等手法，将音乐的表现力发展到了极限。沸腾在这部作品中的，是充满狂欢和放纵、能够熔化每一个人的爱情之火……

瓦格纳歌剧作品的创作特点是：其中所有的成分，包括情节、人物、剧词、表现方法和音乐等，都由他个人独自创作出来。他对音乐曲调形式本身不感兴趣，只是把它作为抒发内心情感和表现心理活动的手段。他用催眠曲一般的音乐来表现被文明压抑的人类本性，尤其是侵犯行为和情欲。他创用了"主导动机"的表现方法，彻底改革了作曲技术，从而对音乐的发展产生了方向性的影响，并最终导致了勋伯格与伯格的表现主义音乐派别的形成。

瓦格纳毕生致力于歌剧的改革与创新。他不仅是一个优秀的歌剧作家和一个有成就的指挥家，同时还是一位具有巨大影响的音乐理论家，写有若干有关音乐和歌剧的著作。他的一些见解，如认为歌剧是庄严的艺术而不是一种娱乐品，认为歌剧在美之外尚有理智与道德价值等，得到了当时和后世许多人的赞同。

五、威尔第《茶花女》

从1839年发表第一部歌剧作品《奥贝托公爵》开始，到1893年最后一部作品《法尔斯塔夫》落笔为止，意大利

歌剧作曲家威尔第（1813—1901）一生共创作了30部歌剧，著名的有《弄臣》（1851）、《游吟诗人》（1853）、《茶花女》（1853）、《化装舞会》、《命运之力》、《阿依达》（1871）、《奥赛罗》（1887）、《福斯塔夫》（1893）等。

与瓦格纳相比，威尔第的创作更富于人性，更接近人们的理解力和欣赏力。瓦格纳写的是理想，威尔第写的是人生；瓦格纳着意从德国的过去寻找理想，因而对神话人物有所偏爱，威尔第看重的是活生生的人物，毫不在乎题材和史实；瓦格纳剧中的主角永远是伟大的英雄，威尔第塑造的人物却十分普通，常常软弱、自欺。威尔第歌剧的本质在于：把文学勾勒出的人的感情用音乐表现出来。

1852年冬天，已经名播天下的威尔第在巴黎看了小仲马的戏剧《茶花女》之后，被女主人公的悲惨命运深深感动了。回国后，他便请作家皮阿维将《茶花女》改写为歌剧脚本。脚本完成后，正值创作旺期的威尔第仅仅用了四个星期就写成了亲切、细腻的抒情歌剧总谱。在这部作品中，威尔第将他刻画人物内心世界的娴熟、卓越的音乐技巧发挥到了炉火纯青的地步。

这部歌剧于1853年3月6日在菲尼斯剧院首演。首演并没有取得预期的成功，舆论谴责威尔第将法国淫诲文学带到了意大利，说这种关于高等妓女生活的描写对家庭和婚姻是一种粗鲁的挑战。而对那些看惯了中世纪宫廷、城堡和披袍挂剑的王公贵族的歌剧常客来说，巴黎沙龙、近郊别墅以及穿着当代服装的男女演员，似乎也是无法忍受的。当然，对演员的错误选择也是失败的原因之一。最后一幕，当医生指着身材异常魁伟、体重达200多磅的玛格丽特扮演者宣布，她患了晚期肺结核、只能再活几个钟头时，观众笑得前俯后仰。但是，威尔第对自己的音乐创作充满了信心。一年之后，《茶花女》再度上演，威尔第将故事发生的时代推前了近两千年，并将演员、服装、布景、道具等作了相应的改动。这次演出获得了巨大的成功。之后，这部歌剧在很短的时间内演遍了全欧洲。迄今，《茶花女》成了最受欢迎的意大利歌剧保留节目之一。

第十一节 剧场的发展

16世纪，西班牙发展成为贸易发达、称雄欧洲的海上强国。伴随着商贸兴盛的是旅馆遍布各地，戏剧剧团常年在各个旅馆巡回演出，使旅馆成为临时剧场。西班牙的旅馆大体上是四合院结构，周围一圈客房，中间一个长方形的宽大天井。旅馆通常有数层之高，每一层客房外都有设栏杆的回廊。剧团在天井的一端搭起一个简单的平台，演出就在平台上进行。观众站在天井里围着舞台观看，或者在客房的回廊上看。

看到戏剧越来越受欢迎，一些聪明的商人感到有利可图，就将一些旅馆的院子改造成了专门演出用的剧场。他们在天井一端搭起永久性的舞台，在回廊上架设了阶梯式看台。演出时，在舞台上扯起一块天篷遮住阳光。舞台后部挂一块布幕，上面画着军营、卧室、礼拜堂之类的建筑，用来作为衬景。在这种形式的剧场里看戏，妇女一般坐在两侧的廊子里，有钱人坐在院子的前半部，平民站在他们的后面。甚至戏台上也有座位，坐着尊贵的人。在正式的剧场建筑出现之前，西班牙的演剧场所大多是这种类型的改建剧场。

西班牙旅馆剧场流传到了英国伦敦，成为文艺复兴时期英国早期公共剧场的基本模式。各个剧场的规模大小不一，剧院形状也各不相同：圆形、方形、五边形和八边形等，应有尽有。而在较小的城镇和乡村，戏剧多在临时搭起的露天舞台上演出，有时也在一些公共大厅里表演，收取一定的入场费。后世流传下来的许多书籍中都有关于这类戏剧演出的记载。莎士比亚小时候也曾多次在他的家乡——斯特拉福镇的这些场所看戏。即使是为王公贵族演出，也只能在他们府第大厅的一端临时搭起一个简易舞台。

这几种表演场所的有机改造和综合，就构成了英国文艺复兴时期伊丽莎白式的独特剧场建筑。从1576年第一座正式建造的公共剧场起，一直到1613年建成的希望剧场止，30多年间伦敦先后建筑起9座公共剧场，基本上都是圆形或多边形院落式的。荷兰学者德·维特在1596年曾到英国伦敦旅游，他为当时的天鹅剧场画过一幅内部速写，从中可以看到，这个剧场是介于圆形斗兽场和旅馆天井剧场之间的综合样式。

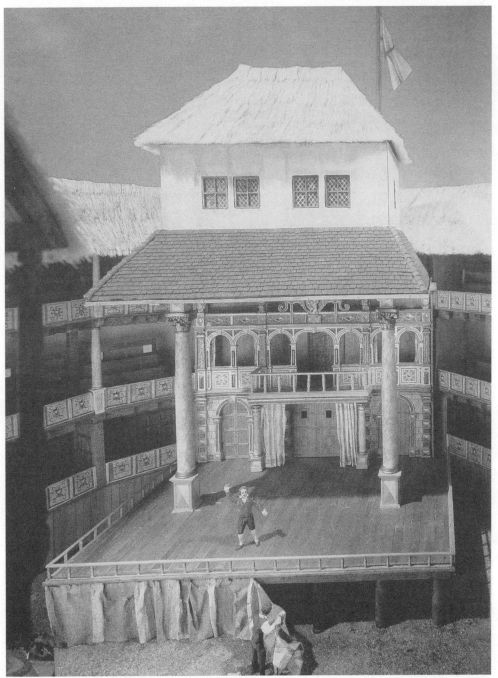

莎士比亚时期环球剧场复原图

除了以天鹅剧场为代表的公共剧场外，英国还一直存在着另一类私人剧场，以黑僧剧院最为著名。私人剧场是盖有屋顶的室内剧场，规模较小，座位大约只有公共剧院的一半到1/4。楼阁、包厢中全有座位，正厅里也设有一排排座位。舞台高出地面1米左右。舞台后部的建筑墙面和空间结构与当时的公共剧场基本相同。其不同处在于，黑僧剧院是由大厅改建的长方形场子。它有一个深约8米、宽14米的舞台，舞台的宽度正好是大厅的宽度，没有前部的拱形构造，也没有前幕，因此观众只能从正面观看演出，而不是像公共剧场里的观众那样，可以从三面围观。这种舞台建构，可以说是走向镜框舞台的第一步。

在剧场建筑方面对于欧洲有着重大影响的是意大利。意大利从古代罗马剧场那里找到灵感来建设观众厅，1637年在威尼斯建成了第一座面向广大观众的营业性剧场——桑·卡西安诺歌剧院。这座剧场的观众厅把古罗马传统的圆形看台，改为沿着垂直方向修建五层看厅，每层31个包厢。正厅中也设座位。这种多层结构的观众厅，可以在有限的空间内容纳最多的观众。桑·卡西安诺剧场的建造成功，使仿效者大增，仅1641年就建成了另外三座类似的剧场。在此基础上，意大利的剧场建筑师们又经过不断的探索和改进，最终形成了世界性的现代剧场观众厅模式。其基本形式是U字形结构。环绕四周的墙壁内有一层层的包厢，多为富豪和权贵们的专门席位。包厢的层数，每个剧院都不尽相同，通常在两层以上。最顶层的包厢上面一般设有一圈不分隔的楼座，来容纳来自底层社会的观众们。

这种形式的观众席在18世纪前已经从意大利传遍了全欧洲，直到19世纪也没有改变。甚至当代的剧场建筑还有许多效法它的地方。

在观众厅形状定型的过程中，剧场的舞台和乐池也逐渐定型了。镜框式台口、箱形舞台成为基本样式。乐池地面为了改善观众的视线条件而陷下去，形成舞台前的一个深坑。舞台因为布景和机械的要求，变得越来越宽，越来越深，越来越高。侧幕之外的台面也加宽，有了台囊，大大方便了布景和道具的更换。舞台后又添了一块地方，叫作后舞台，是专演场面纵深感强的戏用

的。舞台上的梁架上安装了悬挂布景和特技设备用的滑轮、绞车、杠杆等，并设置了天桥。于是，这种定型的剧院成为18世纪的规范样式。

19世纪工业革命的直接后果是促进了都市人口的剧增。仅以伦敦为例，1800年它已是拥有100万人口的大城市，1843年倍增至200万，1881年又增至480万。公共教育的普及和民主思想的渗透，使那些从不曾涉足戏剧娱乐的工人和城市居民开始踏入剧院。一时间，剧院数目随着观众数量的猛增而急速增加。18世纪末伦敦只有3家剧院，1800年已有6家，1843年增至21家，1870年时更增至30家。剧场的空间容量也不同程度地扩大，18世纪时的朱瑞巷剧场和考文加登剧场分别可容2000多人，到了18世纪末期，考文加登剧场已扩大到可容3000人，而朱瑞巷剧场的容量则达到3600人。

和这一特点相关的是，19世纪的观众开始对传统的马蹄形多层包厢剧院形式表示不满，焦点集中在观众厅上。18世纪剧院的包厢与池座设计，鲜明地反映着严格的封建等级制度，豪华的皇家包厢，更是至高无上的中央集权、君主制度的象征。剧场里舒适的休息室和宽敞的楼梯，也都是专门为贵族准备的。这对高举着民主、平等、消灭等级制的旗帜而涌入剧场的资产阶级来说，当然是十分刺眼的。于是，一些剧场建筑师们开始进行无包厢新型剧场的设计尝试。

19世纪后期的德国音乐家瓦格纳在对德国歌剧进行改革的同时，也对剧场的观众厅结构进行了新的处理。在巴伐里亚大公的支持下，瓦格纳在贝留赛建造了一个新型剧场，它的观众厅被建为平面扇形，共有1645个座位，从前到后，每一排座位都升起一阶，视线条件比较好。更重要的是，没有包厢，没有楼厅，30排座位中的每一个座位，其结构和票价都是相同的。只是在后面的一排柱子之外，放了几张散椅，成为包厢的历史遗迹。瓦格纳设计的剧院是剧院建筑发展的里程碑，它标志着马蹄形多层周边包厢的观众厅走完了自己的历程，为一种新型的、大众化的、兼顾听和看的观众厅样式所代替。

第六章
19 世纪末到 20 世纪的欧美戏剧思潮

第一节
现代与后现代戏剧的反叛

19 世纪末期，以文艺复兴为发端、以科学时代的分解式思维方式为基础而形成的艺术写实主义思潮开始受到挑战。那种力求按照照相式的方法复制生活的写实主义戏剧，尽管积累起丰富的成功经验，仍然无法在生活真实和艺术真实之间画上等号，因而它终究不能满足观众，反而越是向生活真实靠拢，例如在舞台上炒菜、倒污水、洗澡，越是给人以令人厌恶的造作和粗俗感。艺术永远无法超越手段和工具的限制而实现生活真实，艺术的目的也不应该是对生活进行再造；用违背艺术本质属性、摒弃艺术概括的方法来阉割艺术，只能走向艺术的反面。

当写实主义戏剧在 19 世纪末期走到了尽头之时，西方社会和人的精神现实却来到了分裂与痛苦的关口。技术主义使感情从人的工作与生活中日益分离出去，而大工业化和劳动者的物化则越加排挤人的精神与感觉。柏格森的直觉主义和弗洛伊德的精神分析理论在人的潜意识领域里的实践，揭示了精神潜流对于人的行

为的支配力度。而写实戏剧无力探讨人的这种深层心理活动，它只能平面地、浅层地表现人的经验和感情，当它装模作样地做些虚假的痛苦表情和动作时，戏剧就越发暴露出它与真实人生的隔膜。虽然写实的戏剧似乎是合乎逻辑的，但人的内在自我却恰恰是不合逻辑的，理性无助于对人之本原精神的最终控制。于是，戏剧开始酝酿它的反动，开始在恢复和开拓其假定性本质方面谋求出路，非理性主义的现代派戏剧实验运动由此兴起。

最早出现的现代派戏剧是象征主义戏剧，它以联想、想象、梦境和人的心理外化为特征，提供了在舞台上展现人的内在真实的可能性。从这一点来说，它似乎超越了现实主义和自然主义戏剧的表现力。于是，众多戏剧家纷纷开始尝试象征主义手法，象征主义戏剧一时成为风尚。现实主义戏剧大师易卜生，就率先进行了象征主义的尝试，他的《野鸭》、《建筑师》都充满了象征的意义。霍普特曼则是在他的《弗罗里安·盖耶尔》一剧遭到失败，经受了创作的迷惘与苦闷之后，下决心放弃现实主义手法，转向象征主义的。

两次世界大战的历史悖逆使西方人自省到自身文化的危机：现代工业文明驱赶人类社会走向文化荒谬，它使人类越来越多地脱离了自然状态，在技术的驾驭下走向反人类的危险端点。战争的灾祸和随着战争的失败而来的幻想的破灭，使得抑郁心理以及对其反抗与突破的企图产生，导致了现代艺术思潮的兴起。继象征主义之后出现的表现主义戏剧，在这种社会背景下乘时而起，迅速发展为一股势力强大的世界性潮流。而在法国象征主义的影响下，意大利和俄国在一战前后形成了未来主义戏剧，法国在一战后形成了超现实主义戏剧，其影响都遍及欧美。二次世界大战期间与其后形成的法国存在主义戏剧、荒诞派戏剧与阿尔托残酷戏剧的理念，更是西方现代派戏剧的重要思想资源。

反理性原则的戏剧实验统贯了20世纪上半叶的西方剧坛。这一系列戏剧实验的基本宗旨都是相同的，即用背离19世纪传统的、通常是违背常规的舞台手段，增大戏剧表现对于人生的探测力度和深度，使观众从幻觉的统治中独立出来走向感知的自由。反传统的立场和反理性的手法，对梦幻、下意识、荒诞

纽约大学演出《哈姆雷特机器》

效果的追求，成为其共同的特点。这些戏剧实验所尝试的主要艺术手段有象征性手法、抽象化手法和荒诞的手法。以象征性手法表现抽象真理是这些戏剧实验的一个显著特色。在所有现代派戏剧的舞台上，环境、人物、情节、舞台形象以至人物的动作、音光效果、布景道具、语言等都具有象征的意义，这种以某种形式或形象作为一种观念或者一种哲理的代表，借客观实体表达深刻寓

意的做法，更能直接体现事物的内在本质。现代派戏剧还善于通过艺术上抽象化、本质化了的形象来表现世界，其人物、事件、关系都是摆脱了具体的社会、时代、民族或地域对象的形象化表现，这种戏剧形象的抽象化，扩大了戏剧舞台的表现力，更加深入地反映了现实本质。许多现代派戏剧，都采用了夸张、扭曲、变形、比附、语言错接、时空颠倒、荒诞悖理的手法来表现主题、塑造形象，从情节、人物、语言、动作到布景效果都显得荒唐怪诞，人物活动和情节发展不受时空的限制，鬼魂与活人任意往来，幻境和现世直接组装，在变幻莫测的剧情背后蕴藏着深刻的哲理。当然，荒诞的手法并不是要表现荒诞的主题，这不过是用另外一种手段来更深刻地暴露社会生活的真实面目罢了。

二战以后，西方现代派戏剧的反动——后现代派戏剧兴起。所谓后现代派戏剧，事实上并没有一个清晰的定义，也没有统一的纲领，它只是随着后工业社会——信息社会所造成的各种变化，包括社会结构、知识与文化形态、人际交往关系的变化等，而在戏剧领域里形成的一个复杂的多元综合体。它与现代派戏剧的不同在于：现代派戏剧仅限于在戏剧结构内部探索形式革新，并未动摇戏剧作为一个艺术种类的"类"概念，并不改变戏剧演员与观众之间的观演关系，同时赋予它所表现的对象以某种形而上的意义。后现代派戏剧则试图颠覆戏剧形式本身，把戏剧变成一种社会行动，把传统的观演关系变成合作和共同参与关系，戏剧的意义也变成了仅仅存在于观众的参与之中。后现代派戏剧实验在欧美各国盛行一时，构成20世纪后半叶蓬蓬勃勃的戏剧运动，一直延续至今。

第二节　象征主义戏剧

作为一种艺术流派，象征主义最初形成于19世纪末的法国，其奠基人是法国诗人魏尔兰和马拉梅。以后其美学思想影响到艺术的各个领域，扩展到戏剧，象征主义戏剧就诞生了。象征主义戏剧作为现实主义和自然主义戏剧的反动而出现，开创了现代派戏剧的先河。

以往，现实主义在舞台上利用描

述与再现手法来逼真展现外部世界，而象征主义戏剧对此则不感兴趣。它认为一切具象的、琐碎的细节都是事物外在的表象，不能代表事物的本质，不应该成为戏剧的表现目的；现实主义作家所乐于揭示的社会问题也只是人们所遇到的具体事件，并不是人的内心趋势的反映。象征主义剧作家强调在舞台上揭示的应该是人的本质，强调要表现人的知觉和幻想，追求内心的真实。他们希望通过运用联想、想象的戏剧手段，实现对人生意义和命运不可知性的哲理思考，从而诠释人的精神存在和物质存在、生与死、生命的短暂与宇宙的永恒之间的关系。以往现实主义戏剧常常采用的题材是公众性的、有关实际生活的、具体的题材，在象征主义戏剧这里就变成了个人的、有关精神命运的、抽象的题材；以往客观的、再现的舞台手段，现在变成了主观的、表现的、示意的手段；过去那明晰的、确指的戏剧意义，也变为模糊的、朦胧的、多重的意义。象征主义戏剧不表现单一的意义，在故事表面下都隐藏着某种隐喻和暗示，带有浓重的神秘色彩和非理性主义倾向。

象征主义戏剧在19世纪末、20世纪初的舞台上形成一股强大的潮涌，影响波及到欧洲许多国家，产生了不少重要的作家和作品。其代表性作家和作品是梅特林克的《青鸟》，德国戏剧家霍普特曼的《沉钟》，爱尔兰戏剧家叶芝的《凯瑟琳伯爵小姐》、《心之所往》，约翰·辛格的《圣井》、《骑马下海的人》等。此外还有王尔德的《莎乐美》、克洛岱尔的《少女维奥兰》、霍夫曼施塔尔的《傻瓜和死神》、安德烈耶夫的《人的一生》、伊乌雷诺夫的《心灵的戏剧》、邓南遮的《琪奥康陶》、施尼支勒的《轮舞》，等等。作为一种戏剧流派，它的波纹虽然在20世纪20年代已经停歇，但它所尝试的象征主义舞台手法——象征、暗示、隐喻等，却对后来的戏剧产生了长久的启迪，并直接施加影响于表现主义戏剧、超现实主义戏剧、荒诞派戏剧等。

一、梅特林克

象征主义戏剧流派的正式形成，以比利时戏剧家莫里斯·梅特林克（1862—1949）的创作为标志。梅特林

克年青时追随法国象征派诗人马拉梅，写作象征主义诗歌。1889年，他写出了第一部剧作《玛兰公主》，受到评论界的高度赞誉，把他和莎士比亚相提并论，但他自己并不满意。他接着写出《不速之客》(1890)和《群盲》(1891)，显示了他在象征主义戏剧方面的巨大创造力。以后他又连续写出了《佩雷阿斯和梅丽桑德》(1892)、《室内》(1894)、《圣安东的奇迹》(1903)等一系列作品，1908年写出了象征主义戏剧的代表作《青鸟》。他的这些剧本经常以童话或民间传说人物为主人公，充满了神秘、浪漫的色彩，更充满了对于某种气氛的渲染，追求一种深层的意蕴。1911年，梅特林克因其多方面的文学创作成就，尤其是他那些具有丰富想象和诗意、富于幻想特色的作品，荣获了诺贝尔文学奖。以后他又陆续写出十几部剧作，但都未能超过前期的成就和影响。

《群盲》是一部充满了象征和神秘色彩的人生寓言剧。一群盲人在牧师带领下到孤岛上的森林里去散步，牧师离开一会儿，他们就坐在那里等牧师回来。他们不知道牧师已经死了，尸体就离他们不远。天黑下来，风刮着，大海咆哮着，盲人们不知道怎么办才好，一直在那里受冻挨饿，心里十分恐惧。最后，一条狗把一位盲人领到牧师的尸体旁，他们才发现了自己的真实处境，陷入绝望之中。在这部戏里，盲人象征着在黑暗中迷失方向的人类，死去的牧师象征着宗教的死亡，在大海、森林、孤岛中迷失则隐喻着大自然的神秘莫测和人类面对厄运的无能为力。

《群盲》已经透示出梅特林克"静态戏剧"的特点：缺少动作，整个场景就像一幅静态的油画。《室内》更具备这方面的特征。报丧人到一户人家去，准备告知他们的小女儿淹死了。但从窗口看到这家人平静和谐的生活情景，报丧人不忍贸然闯入。于是，观众就看到窗框里面没有被不速之客扰乱的温馨生活和窗框外暂时停顿的噩耗。这部剧作寓示着人们对于未来命运的无知和眼前幸福的不可相信。《室内》所设置的双重观看关系是著名的：报丧人在窥视室内，而观众则在窥视他们全体。

前景的黯淡是梅特林克许多剧本的一致特征，但并不是唯一特征，《青鸟》就透示出希望的亮色。剧中描写两个孩子在圣诞节前夜的梦幻里，受老仙

女之托，前去寻找能够治好仙女小女儿重病的青鸟。孩子们率领着水、火、牛奶、面包、糖、猫、狗等精灵，先后到了记忆之乡、夜之宫、树林、幸福之宫、坟地、未来之国。但是，他们千辛万苦得到的青鸟却总是得而复失。第二天是圣诞节，当早晨的阳光从窗外射进来的时候，孩子们醒了。他们向父母诉说着梦境，并决定把自己心爱的鸽子送给邻居小姑娘治病。这时，他们发现，鸽子变成了青鸟。小女孩得到青鸟后，精神抖擞，病全好了。邻居领小女孩前来道谢，当孩子们一起玩赏青鸟时，青鸟忽然又从小女孩手中飞走了。

在这部剧作中，青鸟象征着幸福，这是毫无疑义的。但是幸福在哪里？世界上究竟有没有真正的幸福？幸福能否通过人们的努力而获得？对这些问题的

中国儿童艺术剧院演出《青鸟》

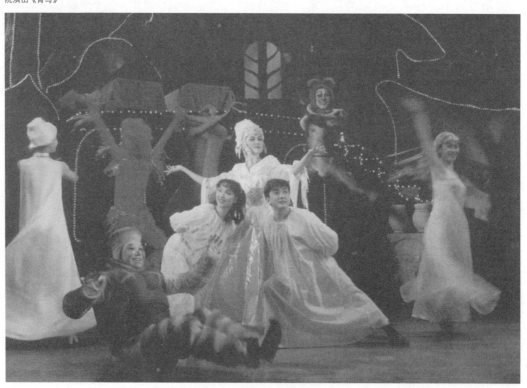

理解，人们就见仁见智、各说各话了。有人说，这部剧作告诉人们，真正的幸福是没有的，幸福不能通过人的努力而获得。你看，记忆之乡的鸟变黑了，未来之国的鸟变成粉红色的了，月光下的鸟全死了，树林里那只青色的又抓不到。也有人说，幸福是存在的，人只要睁开眼睛，就能看见幸福。幸福无处不在，人只要依靠自己的努力，为别人谋求幸福，就能找到自己的幸福。

在梅特林克的剧作中，《青鸟》是最具代表性的不朽名篇。这部剧作以哲理童话剧的形式展示出一种深远的意境，同时又以神妙的手法打动人们的感情，激发人们的想象。它将无形而又深邃的生活信念赋予童话的个性，整部作品诗意盎然、哲理浓厚，成为象征主义最有影响力的作品。

二、象征性暗示和双层结构

象征主义戏剧在艺术表现上的最大特点就是它的象征性暗示，即用象征性的物象暗示主题，暗示各种事物，暗示作者的思想感情，等等。《青鸟》一剧中的青鸟既是能治病救人的神鸟，也是人类幸福的象征。寻找青鸟的过程，也就是寻找幸福的过程。此外，这部剧作中的各种动植物，各种社会现象，甚至各种思想感情，以至一些抽象概念，诸如母爱、幸福、正义、善良、审美等，都化身于人物登场，以通过具体形象展示出深刻的内蕴。又如《沉钟》一剧中的沉钟形象，既是教堂钟楼上的固定用品和充满光明的爱情信物，又暗示着有才华的人们的艺术创作。铸钟人被山妖解救后来到神奇世界的情节设置，象征着他摆脱了旧有的现实世界，投身于真正的艺术创作，阳光则象征着光明的力量。

象征造成了剧作双层次的结构形式，亦即每一部剧作都有它的表层结构和深层结构，表层叙述故事，深层暗寓意义，这是象征主义戏剧的突出特征。《青鸟》和《沉钟》都是如此。又如爱尔兰剧作家约翰·辛厄（1871—1909）的《圣井》写一对盲人夫妇的奇遇：他们由于眼瞎，每天坐在路旁乞讨，而听信别人的恶噱，彼此以为双方都很俊美。后来圣徒用圣水治好了他们的眼睛，丈夫竟然把村中美丽的姑娘认作自己的老婆，不承认自己丑陋的妻子。由于不再瞎眼，他们不得不去给人干活挣

饭吃，受尽人世的屈辱辛苦。最后，他们还是选择了回到瞎子黑暗世界的道路。这个故事深层暗寓的意义是：对于某些人来说，幻想世界总是比现实美好，睁开眼睛来看，人世充满了屈辱艰辛。但耽于幻想之中对于他们来说，并非坏事。《骑马下海的人》写一位老妇的五个儿子都被大海吞噬了，最后一个儿子又要骑马到海边去乘船，她阻止不住，最终这个儿子也死于波涛之中。作品基本没有情节，着重渲染人在生活和命运面前的无力、无助。剧中，女儿凯瑟琳说的话"小伙子就得出海呗，老人家唠叨个没完没了，翻来覆去总是老话，谁要听呢？"点明了生活常让人无奈的真谛。

但也有故事本身即直接表达出深层意义，无须借助于暗示的，爱尔兰作家威廉·叶芝（1865—1939）的作品即如此。他的《凯瑟琳伯爵小姐》写一个地方发生灾情，人们缺吃少喝，于是两个扮成商人的魔鬼向农夫们许诺，只要肯出售自己的灵魂，就能将之卖个好价钱。善良的伯爵小姐凯瑟琳不愿意人们把灵魂卖给魔鬼，捐出全部家产，最后用自己的灵魂赎回了所有人的灵魂，自己却死去。《心之所往》写一个初嫁的姑娘整日对读古书着迷，不事生计，受到婆婆的厌恶。于是她抛弃了平庸而狭小的家庭生活，跟着小精灵，追逐自由而去，以自己的死换来了精神解放。叶芝的戏剧，其故事本身已经构成寓言，脱离了现实发生的可能性，强调物质世界与精神世界的矛盾冲突，带有浓郁的宗教色彩。

由以上分析可以看出，象征主义戏剧通常情节简单，有时甚至只有一个情境，人物缺乏性格特征，整体具有浓厚的神秘主义色彩，类似于一个个的寓言。它的主题和倾向性都很含蓄，既富有启发性，又具有一定的模糊性和神秘性。舞台气氛通常很朦胧，潜台词和停顿之处在剧中比比皆是，结论让你自己去下，去思索。当然，主题的暧昧、虚幻、倏忽不定，也常常使意义不明。另外，象征主义戏剧作品常常采用散文诗的语言形式。

三、象征主义戏剧的舞台特征

和剧作中的形象暗示、物体象征的特色一样，象征主义戏剧在舞台表现

戈登·克雷制作的《哈姆雷特》
舞台设计图

上，也抛弃了自然主义那种仅仅停留于
事物表面、外部环境的照相式的表现方
法，深入到了事物内部，深入到了感觉
探索的范围。它们更多地使用灯光来表
现象征的意义，也常用舞蹈和音乐来弥
补语言的不足，或者将一些布景作为符
号使用，追求一种潜在的意义和单纯而
含蓄的美。瑞士戏剧改革家阿道夫·阿
庇亚和英国戏剧艺术家戈登·克雷，在
进行他们的戏剧舞台艺术革新运动的过

第六章　19 世纪末到 20 世纪的欧美戏剧思潮

程中，高举的就是象征主义的大旗。

在阿道夫·阿庇亚（1862—1928）《特里斯坦与伊索尔达》的舞台背景设计中，无论是第一幕的船篷帐幕、第二幕的花园火炬，还是第三幕的夕阳返照，都具有特定的象征意义。戈登·克雷（1872—1966）在舞台布景的设计上也追求一种符号的意味。在他为母亲艾伦·泰丽演出《无事生非》所设计的布景中，使用了一个从舞台顶部垂挂下来的巨型十字架以象征教堂，一束强光透过教堂的彩色玻璃投射进来，给舞台以千变万化的颜色，形象精炼而又意蕴丰富。在《麦克白》的设计中，他首先想到的是高耸陡峭的岩石和围绕在它顶部的云雾。他把岩石和人联系在一起，把云雾和妖精联系在一起。最后，云雾要销蚀这块岩石，而妖精也要摧毁这个人，这种布景安排显然也是象征性的。克雷还研究发明了一种可以"寓千景于一景"的条屏布景。以简单的长方形景片为基本构件，根据需要来组成千变万化的场景，使条屏真正成了构成象征意义的符号。

除阿庇亚和克雷外，美国舞台美术设计家罗伯特·埃德蒙·琼斯（1887—1954）也强调直觉和幻想，强调戏剧内在意义的象征性表现。他为一个独幕剧《娶哑妻的人》设计布景时，用一块轻巧的灰色方形景片象征这出小型喜剧的内在精神。在《麦克白》的设计中，他强调莎士比亚剧作中以女巫为代表的超自然力量，运用了三个巨大无比的银色面具，高悬在舞台上空，以象征这主宰人类命运的神秘幽灵。

象征主义戏剧以其暗示、隐喻等艺术表现手法，以其对纯粹个人的、内心的、隐秘的人类精神世界的揭示和把握，在戏剧艺术领域开拓了新的疆界，令人感到耳目一新，从而推倒了拘泥不化的自然主义"第四堵墙"，成为古典戏剧与现代戏剧的分界线，宣告了一个艺术新时期的到来。

第三节　表现主义戏剧

强调作者的自我感受和主观意象的表现主义兴起于19世纪末的德国和瑞典，后来波及欧美，全盛于20世纪20年代。初起于绘画，后来发展成为一个影响广泛的艺术流派，在戏剧领域

也形成一场蓬勃的运动。

表现主义戏剧不像自然主义戏剧那样，保持一种客观的态度来观察事物，只把人的外部状态展现在舞台上。表现主义戏剧要求舞台揭示人的内在本质和灵魂，要求忽略人的个性而表现其原始性的永恒品质。表现主义剧作最引人注目的是对人的潜意识的开掘，并把它戏剧化。为了达到这种目的，表现主义剧作家借用了象征手法，同时大量运用内心独白、幻象和梦境等主观表现方式，试图通过强调的、夸张的、变形的、有时是梦呓的手法，把人处于困境时的内心骚乱、善与恶的搏斗、天使与魔鬼的交战，把人情绪化的、歇斯底里的一面表现在舞台上，从而发掘出人心理的、精神的、潜意识的真实。

舞台表现上，表现主义戏剧长于用灯光变幻造成各种光怪陆离的梦幻效果，并喜欢用各种歪曲变形的、抽象的舞台美术手段，以制造强烈的震撼观众心灵的舞台效果。激进的倾向、紧张的气氛和明显的义愤，使表现主义戏剧在文化史上被称为"叫喊的戏剧"。有人曾这样比较表现主义和现实主义戏剧的区别：在舞台上，现实主义的演员是坐在椅子上的，他们会心平气和地谈论天气；而表现主义的演员却只能站在椅子上，并对着观众大喊大叫。应该说，这种比喻是贴切的。

瑞典戏剧作家斯特林堡的《到大马士革去》三部曲，是表现主义戏剧的先驱作品。这部剧作以独白的形式描写人与命运、教会、异性、自我的矛盾和斗争。他的另一部表现主义剧作《鬼魂奏鸣曲》，让死尸、亡魂和活人同时登场，对资本主义社会中人与人之间互相倾轧的关系进行了淋漓尽致的揭露。

奥尼尔是美国戏剧史上具有划时代意义的剧作家。他使美国戏剧在一个晚上赶上了欧洲，为美国戏剧艺术赢得了世界声誉。他的创作，融现实主义、象征主义以及意识流的手法于一炉，主要呈现出表现主义的色彩，致力于表现人们复杂的内心世界，不同程度地揭示了现代美国的精神悲剧。他的主要作品有《琼斯皇》、《毛猿》、《奇异的插曲》等。

著名的表现主义戏剧作家还有德国的 G. 凯泽、E. 托勒尔，捷克的 K. 恰佩克，美国的赖斯等。他们的主要作品有《煤气》、《珊瑚》、《从清晨到午夜》、《转变》、《群众与人》、《万能机

器人》、《加算机》等。另外，德国的布莱希特、F．沃尔夫的早期剧作也深受表现主义戏剧的影响。

表现主义戏剧对后来的超现实主义戏剧产生了较大影响，尤其是它非理化的倾向，被超现实主义戏剧发挥到了极致。表现主义戏剧作为一个流派虽然不久即消歇了，但它对于人的灵魂的深入开掘，为表现人的灵魂而运用的各种主观表现方式，则为后来的戏剧所吸收和借鉴，既丰富了戏剧的舞台表现力，又增强其剧场效果。

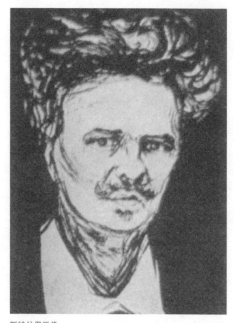

斯特林堡画像

一、斯特林堡

奥古斯特·斯特林堡（1849—1912）最初是左拉自然主义的追随者，和易卜生一样，他的前期作品大多是现实主义性质的，但已经明显带有心理自然主义的倾向，重在对人物的心理进行分析。随着揭示人的内心世界的渴望不断加强，他越来越把人的精神状态作为自己戏剧的表现对象和目的。这使他成为表现主义戏剧的先驱，也是其伟大的代表性作家。

斯特林堡出身于破产商人和穷裁缝的女儿联姻的家庭，从小感受到命运的捉弄。20来岁时一度患有狂痫症，几乎自杀。以后，严重的精神压抑始终支配着他，使他的性格敏感、脆弱，充斥着自大、狂傲、自寻烦恼等种种怪癖。他曾经是尼采的狂热信徒，三十余岁时宣布与宗教决裂，以后转向神秘主义。当他试图把自己的痛苦通过艺术进行发泄的时候，强烈的创作冲动促使他写出大量的作品。他一生创作了62部戏剧作品，60部小说，同时也积极参与戏

剧实验和戏剧理论研究，成绩卓著。

从19世纪90年代开始，斯特林堡创作了一系列充满象征主义和神秘主义色彩的表现主义戏剧，如《到大马士革去》(1898)、《死亡的舞蹈》(1901)、《一出梦的戏剧》(1902)、《鬼魂奏鸣曲》(1907)，等等。这些作品体现的是作者对现实世界的厌弃和对神秘世界的向往，里面充满了宗教悲观主义情绪，我们可以强烈感受到他在试图排解自己心灵中的烦闷和苦恼。梦的显现成为斯特林堡戏剧的一大嗜好，他自己把《到大马士革去》和《一出梦的戏剧》称作"梦剧"，他说其中的"时间和空间是不存在的；在微乎其微的真实基础上展开想象，形成新的图像；把记忆、经历、杜撰、荒唐和即兴混为一体"①，这些特征我们在以后的荒诞派戏剧那里看得越加明显。

《到大马士革去》里的无名氏，来

《鬼魂奏鸣曲》

① 《一出梦的戏剧·作者的话》，《斯特林堡戏剧选》，394页，北京：人民文学出版社，1981。

龙去脉都不清楚，只是为了一个模糊的目的神秘地不断向前走，一路上时而遇到乞丐、疯子、被叫作"人狼"的医生，时而被送往一个说不清是医院、精神病院还是疯人院的地方，但他又说所发生的一切也许只是自己发高烧时的梦魇。最后，他走了一圈还是回到了起始地，形成了一个人生回环。整个戏都围绕着无名氏的独白和幻觉展开。他的内心充满了孤独、苦恼、忧郁和压抑感，整个白天听到的都是磨坊的转动声响，整个夜里看到的都是光怪陆离、千回百转的像是星相图一般的古怪画面。他对自己厌恶之极，总想从自我中解脱出来，但又根本办不到。

从剧中可以看出，斯特林堡这时的兴趣已经不在于对表面事件的描写，而重在人物的心理分析，表现主人公的变态心理和精神分裂状态。他在剧中极力要表现的生活就是漂泊、最终通向某个神秘而朦胧的目的地的观念，凸显了他对世界的认识和理解。无名氏的形象是他自身精神状态的生动写照：有着"穷凶极恶的叛逆精神"，"丧失了写诗的才能"，什么人也改变不了他的"与众不同"。表现主义戏剧的极致就是对作者精神状态的表现。这种戏剧完全可以称为心理分析型戏剧，其中充满了印象主义和宗教神秘主义的色彩。斯特林堡的创作为表现主义戏剧开辟了道路。

二、凯泽《从清晨到午夜》

格奥尔格·凯泽（1878—1945）的《从清晨到午夜》一剧，在表现主义戏剧中具有代表性的意义。它不仅使凯泽的名字一下子就传遍了整个德国，而且使表现主义戏剧走上了世界剧坛。人们一直想弄清楚，希特勒在1933年上台后就将凯泽的剧作全部禁演的真实原因，也想弄清楚，这位逃居国外、最终客死他乡的剧作家在他的作品中，到底表现了一些什么东西。

《从清晨到午夜》写一个贫困的银行出纳员，由于每天毫无变化、枯燥无味的重复性工作，沦入一种机械式的生存境地。一次，偶然地触碰了一位美丽女顾客的手，他的性意识被突然唤醒了，随之而来的是他对自己以前所过的非人生活有了清醒认识。于是，他挣脱旧生活的樊笼，重新去寻找自己生存的意义。先是他的计算出了差错，而后

便歇斯底里地把银行的6万马克塞进自己的腰包。他以这一疯狂的举动来表示对机械性工作的反抗，并热烈地追求那位贵夫人。为了自由自在地过一种充满刺激的生活，他开始在一个圆形跑马场进行6天一轮的赛马。赛马结束，他又在一个豪华富丽的柏林舞厅酒吧里鬼混。这时他仍然没有寻找到最大的生活满足，反而对自己所经历的一切产生了反感。于是，他去救世军的聚会堂里，寻找自己失去的信念。聚会堂里一些罪人对他们荒唐一生的坦白，使出纳员更清楚地看到了自己。在愧悔交加的心境中，他把偷来的钱向四方抛撒。但他惊奇地看到，这些已经忏悔过的罪人们又重新变成了野兽，互相扭打着，争夺对方手里的钱。一位救世军女郎没有卷入这场混乱，出纳员以为自己终于找到了至交，他向这位女郎表示了自己的爱慕之情，并准备和她一起开始过一种新的生活。没想到这位女郎为了赏金，却把他偷钱的事报告了警察。在行将被捕之前，他在一个十字架前面开枪自杀了。

这部剧作是一部典型的表现主义戏剧。它的7个场景似乎来自耶稣受难的14幅画像，而它的内在含义却与《浮士德》有关，涉及人对生存意义和自我完成的追求。现金出纳员从清晨到午夜的一整天，暗示的是现代社会每一个人整个的一生。出纳员在银行工作的动作是跳动式的。这种动作表明他所过的日子是一种困在笼子里的机器人般的生活。当他步行穿过一片白雪覆盖的田野时，他所看到的树枝，在寒风的摇撼和冰雪的裹挟下，活像一副死神的骷髅。他所去的赛马场，就像一座疯人院，比赛主办商们戴着同样的丝帽子，一举一动就像自动机器一样。在舞厅酒吧的狂欢里，他所看到的女人，不是喝醉了就是睡着了，一个个又老又丑，舞女的一条腿也是假的，而所有的人全都戴着毫无人的特色的假面具。戏的结尾，出纳员说的话被一个时响时停的喇叭所打断；当他开枪自杀时，所有的灯泡全都炸裂了，他则伸开两臂靠着十字架滑落到地上。他临死时发出的喉鸣声像是："瞧啊！"他最后叹息般地吐出的一口气像是在说："人啊！"

这种悲观绝望、无可奈何的消极情绪，不仅属于《从清晨到午夜》这一部剧作，而且也是表现主义戏剧的整体特征。

三、奥尼尔

尤金·奥尼尔（1888—1953）是为美国戏剧赢得世界名望的第一人。和其他诸多戏剧家相似，他是个四处流浪的漂泊者，也是个精神上的漂泊者。奥尼尔从小随当演员的父亲到处演出，以后当过淘金客、演员、记者，并曾在海船上当过一年四处漂荡的水手。他因而阅历丰富，接触了许多底层民众。他的家庭生活也很不幸，导致他有一次自杀未遂。奥尼尔受叔本华、尼采和老庄哲学的影响很深，其思想带有浓郁的悲观主义色彩。奥尼尔一生创作了60多部戏剧作品，40多部搬上舞台，先后4次获得美国普利策戏剧奖，其作品深刻反映了对美国社会的失望和迷惘。1936年，奥尼尔获得诺贝尔文学奖。

奥尼尔一生中对于各种戏剧形式都进行了尝试，如现实主义、象征主义、神秘主义、表现主义等。20世纪20年代，奥尼尔受到表现主义的极大影响，他一方面接受表现主义的美学主张，一方面又有着自己的独特理解。他认为表现主义戏剧能够更好地在舞台上表现现代生活中的某些东西，但他反对写抽象的人物，认为脱离人物性格来宣扬一种思想，是无法让观众信服的。他因而批评凯泽《从清晨到午夜》中的人物概念化。

奥尼尔最重要的表现主义剧作《毛猿》，是既性格化又大量使用了心理外化手法来刻画一位工人人生悲剧的杰作。扬克是一位健壮、凶猛、自信而好斗的邮轮锅炉工，自以为是世界上最重要的人物。作者通过长篇独白式台词来揭示他内心的自豪感："不错，没有我，一切都要停顿，一切都要死亡，懂得我的意思吗？影响这个世界的那些声音、烟和所有的机器都要停顿。什么都没有了！那就是我要说的。必须有个什么人推动这个世界，其他的一切事物才会使它转动。没有个别人，它是不会动的。懂吗？那么你就会追到我身上来了。我是原动力，懂吗？明白我的意思吗？除此之外，什么都没有了。我是结尾！我是开头！我开动了什么东西，世界就转动了！"从这十分口语化和个性化的台词里，我们探查到一个性格粗犷的底层工人，在大机器工业劳作中获得的单纯和盲目乐观精神。然而，随后发生的事情，使他逐渐丧失了乐观基调，越来越陷入身份失落的迷惘与困惑中。那是

当他在炉膛口热火朝天地填煤时，一个身穿白衣服的贵族小姐前来观看底层工人的生活，被他猛回头时的凶悍模样吓晕了过去，喊出了"毛猿"这样的字眼。这种不平等的侮辱深深刺痛了他，他决心用蛮力向上流社会进行报复，但同伙不支持他，上流社会不理睬他，只让警察把他投进监狱，甚至连世界产业工人联合会也不赞成他的破坏计划，把他轰了出去。深深的失望攫住了他，使他感到这个世界之不可理解："原来那些家伙也认为我不顶事。噢，见他们的鬼去！他们坐错了座位……没有胆子！……本来我是钢铁，我管世界。现在我不是钢铁啦，世界管我啦。噢，见鬼！我不明白，一切都糊涂啦。懂我的意思吗？全都颠倒啦！"最后，他只好到动物园里去向大猩猩诉苦，却被大猩猩给勒断了肋骨，投入笼子，像只野毛猿一样死去。

全部剧情跟随着扬克的心理线索走，对于事件的描述都是从扬克的角度进行的，他大段大段的心理独白充斥了舞台，观众看到的只是扬克感受中的世界。扬克的悲剧在于他对世界的理解受到个人眼光、思考力、文化、阶层的种种限制，使他不能对自己的行动方向作出正确判断。奥尼尔在对底层工人充满同情的同时，也指出了他们的致命缺陷，在剧中揭示了扬克悲剧的深刻社会内蕴。

奥尼尔的另一部表现主义代表作《琼斯皇》，更加集中地在舞台上展现主人公的心理幻觉和歇斯底里的精神状态。用他自己的话来说，是使尽了浑身解数，把从极端自然主义到极端表现主义的手法都用了。美国黑人琼斯因犯命案逃到西印度岛，在那里通过政变当上了全岛的首领。由于他的贪婪和残酷，土著人开始反抗，构成一场大规模叛乱。琼斯向丛林逃窜，在夜色笼罩下产生极度恐惧，于是幻觉产生。黑黝黝的魔影不断向他袭来，以往被他杀死的人、他劳改时的白人看守、历史上的黑奴贩卖者，都向他扑过来。他连连向这些幻影开枪，但最后却又来到了原来的出发点，被暴乱者击毙。在他奔跑的整个过程中，舞台布景、灯光和音响效果一起构成了一种阴森、恐怖、躁动、狂乱的氛围。尤其是自始至终响个不停的鼓声，成为琼斯心理节奏和感觉的外化，成为这一剧作的灵魂，具有极强的象征性和表现力。

四、表现主义戏剧的艺术特征

表现主义戏剧在艺术上有自己的特征。由于强调表现主观的内在感觉和情绪，表现心理、精神和潜意识的真实，表现主义戏剧家反对模仿、反对体验，推崇夸张、变形，强调速度和节奏的强度和力度。象征主义虽然也重视表现主观，但他们热衷于表现静止状态下人的内心生活和心理上的微波细澜，与表现主义那种充满激情、充满幻象、崇尚动作、崇尚令人震惊的戏剧效果的艺术追求有着明显的不同。表现主义的主观性也不同于印象主义那种对于稍纵即逝的短暂印象的捕捉和描绘，而是用思索取代印象，用表现取代描绘。捷克剧作家保罗·康菲尔德（1889—1942）在他的剧本《诱拐》（1913）附言《致演员跋》中，曾经集中阐述过表现主义戏剧在表演方面的这一特点。奥尼尔的《琼斯皇》中的场面安排，则具体体现了表现主义在表现方法上的特点。如剧中用带有舞蹈性的哑剧场面表现琼斯的幻觉；又如让树枝从两侧合拢过来，组成一堵阴森可怖的高墙，将他围在一片黑暗的寂静之中，以此来表现主人公高度紧张时产生的错觉；再如用"咚咚"的鼓声来强化人物心理冲突的紧张感；等等。

由于强调描写人类永恒的特点和品质，表现主义剧作家笔下的人物大多缺乏血肉，往往是某些共性的抽象和象征（当然奥尼尔反对这种写法）。人物没有具体的姓名，即使有，也不过是作为一种符号来使用的。如父亲、儿子等。在斯特林堡《鬼魂奏鸣曲》中，我们看到的上场人物是老人、大学生、挤奶姑娘、看门人的妻子、黑衣妇人、死人、木乃伊等，只有身份、性别或职业的区分，没有个性的差别，多为单线条勾勒出来的漫画式、道具式、标签式的人物。

由于强调写内心活动、直觉和梦幻，在舞台上常常采用独白、梦境、假面具、潜台词来表现人物的思想感情。人与人之间的对话短促、神秘、费解，有时句子只有一两个词，有时仅仅是惊叹语，类似于只有姿势、动作的哑剧，有时突然从散文变为赞美诗或叙事独白，有时又成为充满鼓动性的演说，带有电报或臆语的味道。如托勒尔的《群众与人》的第一幕中女人与男人的对白

颇像抒情诗，第二幕里文书与银行家们的对话则是电报式的。

由于注重从作者的主观感觉出发，把事物的实质抽象出来，因而表现主义戏剧往往对客观事物的经验性把握予以变形、肢解或剪辑拼接等艺术处理，也就是对世界进行一番再塑造。剧中人物常常被割裂、交叉、重叠，剧情离奇而且变化突兀。根据主观需要，剧作家可以将戏剧正常的行动过程和人物性格加以肢解和变形，而赋之以跳跃式的、突进式的甚至是混乱、不合逻辑的情节结构。表现主义这一戏剧流派的创作方法，对战后兴起的荒诞派戏剧产生了直接的、重大的影响。

第四节
未来主义与超现实主义戏剧

20世纪初期，欧洲各种艺术主张和流派蜂拥而出，立体主义、未来主义、超现实主义，等等，喧嚣一时。它们各自急于发表宣言、建立团体、吸引公众，争取能够发出引人注目的艺术声响。这种种流派在戏剧方面都缺乏真正的人才和成就，未能形成大的气候，但其手法大都启迪了后来的现代派戏剧。

一、未来主义戏剧

第一次世界大战前后，未来主义成为意大利先锋戏剧的旗帜。未来主义始于意大利文学，迅即席卷戏剧、美术、音乐、舞蹈、电影各个领域，并向俄国、法国和整个欧洲蔓延。其代表人物为意大利诗人、剧作家F.T.马里内蒂（1875—1944），他于1910、1915年先后发表《未来主义文学宣言》和《未来主义合成戏剧宣言》，宣称未来派的使命是"宣告过去艺术的终结和未来艺术的诞生"。

未来主义者认为，机器生产和科技革命导致生活节奏加快，速度改变了时间和空间，19世纪的时间观和空间观已经于昨天死亡，现代大都市和工业文明成为时代的显著特征。文学艺术要充分反映这些特征，就必须标新立异。未来派在戏剧领域则宣称要彻底摧毁传统戏剧僵死的手法，主张把幻想和荒诞作为手段，用反传统、反真实、反理性的形式来表现人的主观感受，不管它是

如何违背真实、离奇古怪和反戏剧。

未来主义戏剧缺乏系统、成型的创作实践，始终停留在实验阶段。其代表作家和作品有马里内蒂的《月色》、《饕餮的国王》、《手势》、《他们来了》，F.卡涅尤洛的《枪声》、《只有一条狗》等。这些作品都很简单、短小，常常只有一个场景，有时连人物都没有，演出经常只能维持两三分钟。例如《只有一条狗》的剧情只是："黑夜，冷清的，一个人也没有。一条狗慢慢走过去。"《手势》的剧情只是在舞台底幕上出现20次不同的手势，有男人粗壮的手、女人柔嫩的手等。稍长一些的如《他们来了》，也只有两个人物加几句错乱的台词。两位仆人状的人似乎在等待什么人，他们机械地忙碌着，把桌椅搬过来搬过去。最终客人并没有露面，桌椅却在仆人的惊恐中自己向门口走过去。未来主义戏剧的目的就是在十分有限的时间容量里，通过简单的台词和表演，运用灯光、声响等手段，突出表现人的感觉和幻觉，并挖掘其内涵。

未来主义戏剧由于彻底破坏了戏剧的既有形式，又未能建构出自己成型的戏剧形式，因而缺乏建设性的成绩，嚷闹了十年即告消歇。其改革尝试充其量只是一些由不断发表的宣言和乱糟糟的实验所组成的和弦。然而，其手法却被后来的现代派戏剧所吸收和借鉴，这或许是它最大的功绩了。

二、超现实主义戏剧

超现实主义是第一次世界大战之后源于法国的艺术流派，它的前奏是标志着对旧秩序进行反抗的法国达达主义。达达主义否定一切既有的价值观念，通过破坏、制造混乱，使公众震惊从而改变对世界的看法。达达主义运动的许多参与者后来转向了超现实主义艺术创作。超现实主义的影响遍及诗歌、音乐、绘画、雕塑、电影、戏剧各门类艺术，传播到世界各个国家，拥有众多的追随者，在60年代消歇。

超现实主义的名称出自法国诗人、剧作家J.阿波利奈尔（1880—1918）于1917年写的剧本《蒂雷西亚的乳房》，作者将其副标题命名为"一出超现实主义正剧"。超现实主义的正式形成则以1924年诗人、剧作家安德烈·布勒东（1896—1966）发表《超现实主义宣言》

法国超现实主义诗人和作家

为标志。布勒东倡导一种"下意识书写",要求作者摆脱理性的控制,在潜意识支配下进行自由写作,这样作品就成为"思想的实录",成为比真实还要真实的东西,即所谓"超现实"。

超现实主义戏剧的主要代表人物为阿波利奈尔(1880—1918)和 R.科克托(1889—1963)。1917 年,巴黎分别上演了他们创作的《蒂雷西亚的乳房》和《游行》,这成为超现实主义戏剧奠基的事件。《蒂雷西亚的乳房》像是一部提倡女权主义的滑稽剧,里面充满了意想不到的胡闹。拒绝生孩子的女主人公特雷丝身上系着红气球和蓝气球作为乳房,后来气球飞了起来,在空中爆炸,变成皮球由她扔向公众,于是她就变成了蒂雷西亚,并长出胡须。人民只由一个演员来代表,他用敲打坛坛罐罐发出的噪音来表现民众的声音。总之,每一种手法都是为了打破以往写实戏剧的剧场印象。阿波利奈尔还创作了《时间的颜色》、《卡扎诺瓦》等作品。

科克托的《游行》用芭蕾舞蹈作为形体手段,在马戏团的帐篷外进行表演,目的是为了引诱人们进入帐篷观看,但帐篷里到底是什么观众并不知道。音响效果是汽笛声、哨声、打字机的嘈杂声的混合物,一片混乱。科克托更加著名的作品是 1921 年上演的《埃菲尔铁塔上的婚礼》一剧。在铁塔脚下有一个巨大的照相机,婚礼进行中,照相师不停地照相,于是不断从照相机里跑出鸵鸟、狮子、出浴女、孩子等。最后大家合影,从一数到五,所有来宾都消失在照相机里。整个演出就像一个荒谬的梦。科克托的其他作品有《新婚夫妇》、《俄狄浦斯》、《爆炸装置》、《圆桌骑士》等,他的惯用手法是把音乐和哑剧、芭蕾和马戏混杂在一起,制造出荒诞的效果。

超现实主义戏剧把表现主义的非理性倾向更加推向极致,它和未来主义一样要避免一切传统的东西。不同的是,它希望通过非理性的方法,通过出奇不意、偶然性和无意识的手法,通过想象、梦幻、欲望和疯狂来释放人的潜能,表现人的精神活动的本来面目,从而达到它所标榜的超级真实。超现实主义的"下意识书写"虽然对于戏剧来说只是一条死胡同,但它却成为残酷戏剧和荒诞派戏剧的先驱。

三、皮兰德娄的怪诞剧

路易吉·皮兰德娄（1867—1936）是一位特殊的戏剧家，他后期的剧作虽然倾向于象征主义，但由于具有自己强烈的独特风格，很难将他完全归入象征主义戏剧中去。他既倾心于现实主义，也吸收表现主义、超现实主义和未来主义的手法，创造出怪诞的戏剧形式。皮兰德娄的剧作以其内涵的深邃哲理性和独特的戏剧观念，给后继者以极大影响。

皮兰德娄最具代表性的作品是《六个寻找作者的剧中人》，此剧一上演，立刻以它怪诞的舞台形式而醒目于剧坛。1921年5月10日，罗马的山谷剧院上演此剧。当观众走进剧场时，看到的是大幕敞开，台上没有布景，一些演员在舞台上等着排练皮兰德娄过去的作品《游戏规则》，但导演后来才到，穿过剧场登上舞台，女主角然后才带着爱犬姗姗来迟。排练终于开始了。人们感到奇怪、愤怒，剧场里闹哄哄的。然后，又有六个神秘的人从观众席里走上舞台，打断台上的戏，自称是作者另外

《六个寻找作者的剧中人》

一部没完成作品里的人物，要求导演给他们一个演出自己戏的机会。导演被弄糊涂了，作品里的人物不可能成为现实的人。然而好奇心支配着人们同意了他们的请求。于是，这六个人开始表演自己的故事。原来他们是一对离异的夫妻和四个同母异父的兄弟姐妹，各自有着自己的个性和故事，合在一起又是一个十分不睦的家庭，充满了对抗、苦难和不幸，甚至有乱伦的倾向。最后小儿子看见妹妹淹死，也用手枪自杀。六个剧中人消失了。导演发现被他们白白浪费了时间，自己的戏也排不成了，只好宣布散伙回家。

原来，这个戏采取了戏中戏的结构，打破了习常的观演关系，模糊了生活与创作的界限。所以初次演出，人们不习惯于欣赏这种形式的戏剧，出现了骚乱，剧场里骂声一片，甚至发生斗殴。皮兰德娄和他的女儿不得不躲起来，一个小时后想从后面的小巷子里溜走，还是被发现了，人们朝他们扔硬币、嘲笑、辱骂不休。然而，后来当人们醒悟过来，真正静下心来欣赏这部戏时，它获得了巨大的成功。社会的戏剧观念从此被改变了。

第五节　各种导演观念与体系

一、导演的崛起

戏剧导演源于以往的艺术监督，而真正导演的出现则从19世纪后期德国的梅宁根公爵（1826—1914）开始。在公爵之前的时代，一部戏剧作品的灵魂通常被认为是剧作家的语言，舞台只要复制剧本就可以了。梅宁根公爵厌恶19世纪中叶以前戏剧舞台上的松散随意和表演的矫揉造作，主张要由一个人来全面控制一出戏的上演，对整个舞台质量负责。而他本人对于剧团的领导权和他对戏剧艺术的兴趣，使他自然成为这样一位导演。

梅宁根公爵对于每一部戏的演出总体设想、风格把握及各种细节都要考虑到。他对演出的每一瞬间进行有效控制，对于灯光、舞台装饰、人物服装和化装的最小细节都作出规定，并通过纪律约束和高度的组织性来体现统一意志。他不允许明星演员自行其是，也不允许布景设计师独断专行，而要求他们都服从于整体艺术创作。他让演员们用大量的时间来进行排练，从而细致地按

照规定要求来完成舞台任务，而不是像从前那样随意表演。他细心安排好各种细节，群众演员要表现得像现实中一样，不看观众而只看对他们讲话的演员，连每一个人在舞台上站的位置都有具体规定，而舞台上可以通过一个人的手势就制止群众的喧闹。这和当时通常雇用一般人来充当群众演员，他们不知道在舞台上应该怎么做形成鲜明比照。演出的服装和布景也都经过了严格的历史考据和复原，尽量贴近真实。

1874年5月，梅宁根公爵带领他的剧团到柏林演出，舞台上那新颖而极佳的效果，令人耳目一新，其艺术质量之高引起了普遍赞扬和关注。人们由此意识到，由一个人来负责一部戏的整体风格和艺术水准是非常必要的，这种做法能够推进舞台艺术整体质量的提高。梅宁根剧团成为人们仿效的榜样，公爵的杰出作用也使得导演这个职位正式确立。梅宁根剧团的舞台手法为当时盛行的自然主义戏剧提供了一个有力杠杆，推动了舞台日益走向逼真并提供幻觉。公爵的成就也激励了后来的安托万、斯坦尼斯拉夫斯基等人的艺术实践。

安德烈·安托万（1858—1943）是法国第一个有成就的导演。他于1887年在巴黎开办了一个"自由剧场"，带领一个业余演出队上演左拉的自然主义戏剧作品。安托万继续梅宁根公爵的导演实验，并把探索推进到更深的程度。他要求演员摆脱过去的"朗诵腔"，在舞台上自然地对话，用全身进行表演，而不只是依靠声音和手势。他尤其强调布景和道具的逼真性，例如，他用卡车把自己家里的家具拉来摆在舞台上，安排舞台上的肉店里挂着真正的鲜肉，水果店里摆着真正的水果，从而让它们看起来像真实生活中的一样。安托万的自由剧场成为现代欧洲实验性剧场的第一个榜样，许多著名的作品都由他导演并上演成功，其中包括托尔斯泰的《黑暗势力》、易卜生的《群鬼》和《野鸭》、斯特林堡的《朱丽小姐》、霍普特曼的《织工》等。作为当时欧洲艺术中心的巴黎，人们都在为自由剧场而激动。

二、斯坦尼斯拉夫斯基

1895年，康斯坦丁·斯坦尼斯拉夫斯基（1865—1938）与聂米罗维奇·丹钦柯（1859—1943）一道，在俄国共同

斯坦尼斯拉夫斯基

创建了莫斯科艺术剧院。这个一向偏僻的角落，从此成为欧洲现实主义戏剧表演艺术和导演理论的源泉。

丹钦柯曾经担任莫斯科皇家剧院的导演和经理，这个剧院在专业训练方面所达到的水平令人瞩目。斯坦尼斯拉夫斯基（下简称"斯坦尼"）则从青年时代起就显示了作为导演和演员的才华，强调表演要从人物的表面真实跨越

到心理真实。1897年，他们二人在斯拉文斯基商场饭店里的历史性会面，孕育了莫斯科艺术剧院的诞生。斯坦尼极其强调剧院对演员的训练和排练，并决心在舞台上实现真正的历史真实。1898年莫斯科艺术剧院排演 A．托尔斯泰的《沙皇费多尔》一剧，先后排练了74次，彩排5次，曾组织全体人员前去考察博物馆、修道院、宫殿、集市，以了解沙俄时期的风情民俗和衣食起居。演出取得了震惊效果，剧中服装、道具、布景的真实性，使人简直混淆了艺术和生活的界限，以为舞台上发生的就是克里姆林宫里的事件。以后剧院先后上演了莎士比亚的《奥赛罗》、易卜生的《人民公敌》、契诃夫的《海鸥》和《万尼亚舅舅》、高尔基的《底层》等名著，日益奠定了辉煌的现实主义传统。

斯坦尼强调演员的真实体验，要求演员"生活"在角色中，而不是单纯地表现角色，要经历而不是单纯地"表演"某种感情。他要求演员在表演时做到"当众孤独"，忘记自己是在剧场里演戏，忘记观众的存在，真正在内心体验到角色的情感。要做到这一点，演员就要去竭力体会特定情境下角色的内心

世界，把握他的心理逻辑和情感逻辑。例如要表现一个角色爱上了对方，演员就得通过调动自己的经验或回忆，来体味"爱"上时的情感，以便能够把它真实地表现出来。

斯坦尼在剧院的工作中，非常注重演员表演技能的提高，逐渐摸索出一套有成效的演员训练法，并形成了独特的理论体系，以"斯坦尼斯拉夫斯基体系"而闻名于世，影响了许多的戏剧表演流派。

三、莱因哈特

德国的莱因哈特（1873—1943）曾被一些理论家诩为现代最伟大的导演。他是一个永无休止的创造者，反对当时那种把一种舞台手法应用于一切戏剧的做法，而希望拓宽舞台艺术之路。他擅长根据剧情的需要，运用各种不同的方式来导演，无论是处理现实主义的还是非现实主义的作品，他都显得得心应手。他的实践尝试遍了众多的戏剧领域，从古希腊戏剧到日本的能。他的理论是：戏剧是一种无所不包的艺术样式，因此它可以采纳任何风格或时代手法来实现自己的目的。各种类型的戏剧，甚至每一出戏，都应该有它自己的风格，都需要有截然不同的舞台处理。因而，莱因哈特的作品不存在单一的风格特征。

莱因哈特之后，所有的导演都开始探索一戏一设计、一戏一风格的路子。

莱因哈特记下了第一本导演笔记，为后来者树立了榜样。在笔记中，他制定出舞台整体构思，对布景设计师、灯光设计师、乐师、演员作出明确的指示，仔细控制演出时的每一个因素，而把剧本纳入这种整体构思使之成为其中的一个成分。由此，导演成为剧院的最高权威，剧本的主导地位则降低，连带还使演员的地位降低，使之只能根据整体要求来行动，甚至成为一个傀儡。这样做的结果，则使戏剧从过去的文学侍从地位中挣脱出来，获得了独立的价值。

四、梅耶荷德

谢夫洛德·梅耶荷德（1874—1940）原来是莫斯科艺术剧团的现实主义演员，然而他逐渐开始指责现实主义表演只利用了演员的声音和面部表情，而

梅耶荷德建构
主义舞台设计

浪费了他们的身体、姿势和动作。他认为现实主义手法只能被动地展示表面细节，无法全面观察对象的整体结构及其内在节奏，因而走向表现主义。1905年，斯坦尼斯拉夫斯基指派他去导演一部戏，他要求演员在舞台上心中"无我"，引起斯坦尼的不满，从此两人分道扬镳，并争论了很多年。

梅耶荷德不允许观众在剧场里混淆艺术和真实人生。为了在舞台上创造一种"风格化"的效果，他进一步加强

了导演的统帅力量，而剧本、演员都成了他的原材料。他重写和删改剧本，使之符合自己的观念。他用芭蕾、体操、杂技手段严格训练演员的体魄，提高其效率、反应能力和灵活控制身体的能力，增强其"可塑性"，从而能够顺利完成导演交付他们的任务。演出时他们要在舞台上翻跟头、荡秋千，或被活动地板弹射出去——这种训练方式被称为"生物机械学"。他摒除大幕不用，照明灯放置在观众视线之内，使用抽象布

景——例如不考虑剧情需要，把一些不具意义的平台、坡道、台阶、秋千等组合在一起，形成架构——他的这种手法被称为"建构主义"。这一切，都是为了让观众不沉溺在戏剧情节之中，而达到用戏剧批评社会、干预社会的目的。梅耶荷德的戏剧因而比较外化、客观和具备嘲讽性。

斯坦尼最终还是在1938年聘请梅耶荷德做他的助手，并且指定他为歌剧小剧场的接班人，认可了梅耶荷德的成就，同时也愿意拓展自己的艺术视野。

梅耶荷德的舞台探索被当时一味推崇社会主义现实主义的苏联批判为形式主义，他因而被投入监狱，最后死在狱中，殉了自己的艺术理想。

五、阿尔托的残酷戏剧

法国安托宁·阿尔托（1896—1948）的导演实践虽然称不上有成就，但他见地新颖而深刻的导演理念和理论，却深刻影响了以后的先锋派戏剧。阿尔托被认为是对现代戏剧产生了最大影响的人。这为他赢得了极高的名声，虽然这种名声只是在他死后才鹊起。

阿尔托曾于1922年、1931年在马赛和巴黎的海外殖民地博览会上看到柬埔寨与印尼巴厘岛带有强烈仪式性的舞蹈，为它们用动作和姿势而不是语言来传递信息的方法所吸引。他意识到，利用东方的神秘主义和非人格性来改造法国戏剧，将会使它恢复活力。这种想法甚至促使他于1936年到墨西哥的印第安部落里生活了六个月，以观察其祭祀舞蹈和仪式。这使他提出了用以否定语言戏剧的形体戏剧观念。

阿尔托认为，人的精神与肉体是不可分离的，而用逻辑和理性支配的戏剧，割裂了人的完整性。他在给别人写信时说，他在戏剧中表现自己内心深处的情感时遇到很多困难，这使他认为依靠语言来表达是远远不够的。因而，他提倡戏剧要用形体表演、手势、各种直观的物象加上非语言的自然的声音，配合布景、道具等外部条件，来获得满意的效果。

1932年，阿尔托首次提出"残酷戏剧"的概念。所谓"残酷戏剧"，就是要"使戏剧重建其炽烈而痉挛的生活观"，"残酷应理解为强烈的严峻性和

舞台因素的极度凝聚"①。也就是说，他要戏剧通过某种手段而达到效果的强烈性，以至于能够向人们指示生存的残酷性。阿尔托因而把残酷戏剧比作瘟疫、炼金术、魔术和有治疗作用的非洲舞蹈。

阿尔托患有精神分裂症，吸鸦片，曾被关进精神病院八年，两年后死于癌症。生前的痛苦大约促成了他的深刻和天才。遗憾的是，他的名著《戏剧及其两面性》问世的时候，他已经在疯人院里度过人生最后的痛苦时期。当1963年英国导演彼得·布鲁克（1925—　）组建实验剧团，公开打出"残酷戏剧"的口号进行演出并取得了令人震惊的效果的时候，当人们从贝克特、尤耐斯库、热奈、格罗托夫斯基、朱利安、谢希纳那里看到阿尔托的影子的时候，我们这位天才的导演理论家可以安息了。

第六节　布莱希特叙事剧

20世纪二三十年代，欧洲戏剧舞台充满了实验的热情。这时德国戏剧中出现了一种叙事剧，由皮斯卡托和布莱希特等人开创。他们重视戏剧对于社会的改造作用，希望戏剧能够让观众产生思考并因为戏剧的激励作用而采取实际行动。为此，他们强调要打破写实戏剧所制造的剧场幻觉，让观众在观看演出时始终意识到戏剧只是一种表演，从而能够摆脱对情节的沉迷而引发思考。他们所使用的方法就是叙事。

一、皮斯卡托纪实剧

作为莱因哈特的门人，德国的欧文·皮斯卡托（1893—1963）发展了表现主义的戏剧，用文献性的纪实戏剧形式，为无产阶级奉献出"宣传鼓动剧"。他与布莱希特一道探讨的这种戏剧形式，是为公众"讨论"政治和社会问题而设，他们称之为"叙事剧"。

皮斯卡托摒弃了心理分析型戏剧，认为它只关注个人，不能完成时代任务和群众性使命。他排的戏都带有明显的政治化色彩。1924年导演的《旗帜》一

① 阿尔托：《残酷戏剧——戏剧及其重影》，桂裕芳译，122 页，北京：中国戏剧出版社，1993。

剧，描写19世纪80年代美国芝加哥市对无政府主义者的一次审判，创造了典型的皮斯卡托演出方式。他用说明书、字幕、开场白等手段来反复介绍这一历史事件，设置银幕用幻灯放映有关人物肖像、报纸新闻的标题、标语口号等，用以反映人们对这一事件的社会政治评论。我们看到，文献性和纪实性成为其中影响观众心理的重要因素。

皮斯卡托强调在舞台上进行的不是戏剧，而是现实，强调戏剧舞台处理应采取客观态度，他因而经常借助于文献和事实报道来加强戏剧的纪实性。为了达到这个目的，他在舞台上使用"混合性媒介"，例如放映旧照片和新闻记录片片段，或者漫画人物，使之成为渲染、辅助、扩大和延伸剧情的视觉形象。他在人物演讲反战政治题目的同时，通过银幕放映战场横尸遍野的惨相，增强了象征意义，或者在舞台两边银幕上放映主要人物照片和剧情简介，用以增加演出的纪实性。他使用对他有帮助的任何机械装置，旋转舞台、传送带、升降机、自动楼梯、升降台面、机械化接桥，等等，还发明灯光舞台，让光线从玻璃地板下射出来，照亮布景和人物的底部。

他把舞台变成了一部大游戏机。为了打破剧场幻觉，他不允许演员沉浸在角色里，在他那里演员都变成了傀儡，而观众则成为参与者。皮斯卡托因此改变了以往戏剧演出的所有传统。

1928年上演的《好兵帅克》，讽刺德国制造的战争武器，取得巨大成功，这使皮斯卡托的理论说服力扩大。他的方法给戏剧舞台带来深刻影响，那种把演员和电影、漫画、照片夹杂在一起的"混合媒介戏剧"，成为后来广泛应用的戏剧手段。

二、史诗戏剧与间离效果

贝托尔特·布莱希特 (1898—1956) 参与了皮斯卡托早期的许多戏剧实验，1919到1930年之间曾与之一起在大众舞台工作，受其叙事戏剧观念的影响颇深。与皮斯卡托作为舞台导演不同的是，布莱希特是一个诗人和剧作家，他更加关心的是戏剧结构和语言的运用，而不是机械。但他最终成为第二次世界大战之后对世界戏剧产生了最大影响的剧作家和导演，同时又形成了自己完整的戏剧理论。

布莱希特把戏剧分为两种类型，"戏剧式戏剧"和"史诗式戏剧"。前者是遵照亚里士多德在《诗学》中所界定的标准而创作的戏剧，只允许通过人物的行动来表演。后者则可以像史诗那样运用叙事因素，把人物行动和叙述结合起来，从而扩充戏剧的表现手法，增强其表现力。布莱希特提倡的是"史诗剧"，亦即戏剧可以像古代诗史那样处理题材，从一个单一叙述者的角度来叙说故事，手法则是对白和叙述并用，时间和空间的转换十分自由，通过叙述者的介绍很容易就实现了过渡。

与斯坦尼斯拉夫斯基的现实主义幻觉戏剧相反，布莱希特的叙事剧本质上是非幻觉性戏剧。布莱希特认为，强调戏剧的真实性，在舞台上制造幻觉，千方百计让观众相信舞台上发生的一切是真实的，观众便只能在一种似乎被催眠了的状态下，被动地接受戏剧的引导，而不能主动思考和参与，这是不可取的。布莱希特要求戏剧不要试图掩盖演戏的事实，不要使观众相信舞台上看到的事情是发生在此时此地，而要让观众认识到舞台上发生的事情只是记录过去，人们应该以批判分析的态度来看待

才对。他强调，必须使观众对舞台上发生的事保持一种超然静观的态度，不要让观众停留在感情激动的、移情性的迷醉状态，弄得舞台和现实不分，这样其理智就可以不受戏剧的支配，从而维护观众的"自由精神"，使之能够对剧中人的行为进行客观评价。

布莱希特理论的核心是他的"间离效果"说。布莱希特认为，使自己与正在饰演的角色及其环境保持一定距离，不要把二者融合为一，即所谓"间离"，是演员必须做到的，以便能够唤起观众的思考和反诘，而不是使之深深陷入神智恍惚的下意识表演状态、陷入剧中人物的情感不可自拔，失去了演剧的目的性。他强调演员要用理智支配感情，用训练有素的优美动作去表演人物，揭示角色行为的社会目的性。为了实现这一点，他强调演员要进行"表演"而不是模仿。他训练演员时，要求形体、台词、舞蹈、歌唱并重。布莱希特对"间离效果"的认识，在1935年观看了梅兰芳演出的中国京剧之后变得明晰。他看到，中国京剧绝不提出观众不在场的假设，它永远都在与观众进行交流。京剧演员能够一边引导观众的感情，一边自

己保持冷静和控制状态，这令他称奇。

为了实践自己的理论，布莱希特在舞台上进行了大胆的尝试。他要求舞台美术设计消除幻觉，把装置明显暴露给观众，好让他们意识到自己是在剧院看戏，而不把演出空间误认作现实空间。他要求除了摆放一些道具以外，舞台上应该是空荡荡的，因为这个空间只是用来讲述故事用的。舞台灯光只能是平淡的白光，好让演员显得和观众处身于同一个世界。他甚至要求舞台换景也在观众的视线之内进行，于众目睽睽之下完成，以便把观众的情感从刚才的剧情中召唤回来。从剧本结构的角度说，布莱希特总是一开始就把故事结果告诉观众，不让观众对于前景的悬念发生作用，而只让他们关注事件的发生过程和人物的表现。演出过程中，布莱希特时而让演员的戏剧动作停下来，改用旁观者的身份来向观众解释他的目的和动机，从而打断观众对于剧情的沉浸，实现"间离效果"。他也经常使用说明性布景、动用歌队和评论者、穿插歌舞、在银幕上放映出标题和内容提要、动用许多机械装置来达到这一目的。

三、布莱希特的创作实践

出身于工厂主、从小受到良好教育的布莱希特，在目睹了第一次世界大战的残酷、领略了资本主义社会的腐朽之后，转向无产阶级革命的立场。年轻时期的他发表了许多诗歌、小品文、小说、戏剧和评论文章，讽刺与抨击社会状况。1933年希特勒开始法西斯统治，他不得不流亡他乡。在长达15年的时间里，他漂泊的足迹到达丹麦、瑞士、芬兰、美国、瑞典、奥地利等国，以后返回德国。布莱希特一生创作了50多部戏剧作品，最主要的有《三毛钱歌剧》(1928)、《大胆妈妈和她的孩子们》(1939)、《伽利略传》(1939)、《四川好人》(1940)、《高加索灰阑记》(1945)等。从这些作品中，我们可以看到他的叙事剧的特色。

《三毛钱歌剧》于1928年8月在柏林船坞剧院首演，这使布莱希特的叙事剧获得第一次成功，给他带来了国际性的声誉。这部以乞丐、强盗和妓女为主角的戏剧，通过对下层黑暗社会的描写，揭示出资本主义社会里的人际关系尔虞我诈的本质特征。强盗头子麦基娶

《大胆妈妈和
她的孩子们》

了乞丐头子皮丘姆的女儿，伦敦警察局长布朗也来马厩参加婚礼。皮丘姆为了夺回女儿，利用一个妓女去通风报信，两次让警察抓住麦基。就在麦基被送上绞刑架时，忽然女王的使者来到，封给这个强盗头子以爵位和大量财宝。剧作的情节发展轻转流利，布莱希特将许多片段连接、组织得像展示电影蒙太奇一样，并在其中采纳了许多轻歌舞片段，使得舞台上色彩斑斓。换场都是当场实现，例如麦基决定在马厩结婚，强盗们就搬来床、桌子、地毯、餐具与食品，立即把它变成旅馆。

《大胆妈妈和她的孩子们》与《伽利略传》属于历史剧。《大胆妈妈和她的孩子们》用叙述的手段描写战争中普通人的生活，被人称作编年史剧。大胆妈妈带着子女、拉着货车随军贩卖日用品，在残酷的战争中讨生活。她一边诅咒战争，因为战争使她失去了一个个子女；一边又赞美战争，因为战争成了她的谋生手段，战争结束她反而破产。她既是战争的牺牲品，又是战争的根源之一。这种主题处理有着浓郁的寓言效果，耐人寻味。剧作结构类似于中国戏曲，显现出自由的特性，大胆妈妈拉着

她的车子穿越了一场又一场时空。这部剧作的上演被公认为德国舞台演出史上的划时代事件。《伽利略传》描述了这位天体学伟人所面对的尖锐环境对立和他矛盾的一生。布莱希特让一位街头艺人站出来歌唱，通过他的口把作者的思索和作品的意义提示出来，发人深省。

《四川好人》像是一部成人的童话。它让三位神仙去人间寻找真正的好人，找到了妓女沈黛，并资助她金钱。但是沈黛在乐善好施中发现，一味行善无法满足这个世界的贪欲，她不得不装扮成表弟隋达来控制和整顿自己的公司，无情压迫下人，以摆脱经济困境。于是，善恶汇集的两面人引起了社会矛盾。剧中人物经常会对其他人发表评论，例如杨太太不断地夸耀自己儿子的品行，然而她儿子却做着卑劣的事情，品评与行为构成鲜明的反差。《高加索灰阑记》像未来主义戏剧那样设计了一个戏中戏。苏联两个相邻的农庄为了解决一处山谷的归属问题，上演了一部叫《灰阑记》的戏。戏里采用《圣经》和中国元杂剧《包待制智勘灰阑记》里都有的一个故事：两个女人争一个婴儿，法官把孩子判给了那位因爱他而不忍心抢夺的

女人。戏的教育作用解决了两个农庄的争端，布莱希特的戏也就结束。这部戏里，布莱希特安排了一个与剧情无关的歌手出场，站在旁边叙述故事的发展，使得其叙事剧的特征更加明显。《四川好人》和《高加索灰阑记》都具备明显的寓意剧特征，它们对生活进行了高度提炼和概括，形成浓郁的哲理性，扩大了剧本的思想含量。

布莱希特于1949年创建了自己的柏林剧团，并亲自担任导演，全面实践他的演剧方法。柏林剧团在东西欧各地巡回演出，逐渐获得了世界性声誉。1955年5月，布莱希特获得斯大林和平奖。

第七节　存在主义戏剧

存在主义盛行于第二次世界大战期间和其后的法国，流行的时间虽然不长，影响却很大。主要代表人物是让－保罗·萨特和阿尔贝·加缪。

萨特和加缪是那一时期最著名的存在主义哲学家、社会活动家、文艺理论家、小说家和剧作家。尽管加缪一直否认自己是存在主义者，甚至公开批评存在主义，然而其哲学的核心——荒谬论，却正是存在主义的重要命题。

和18世纪的哲学家伏尔泰、思想家狄德罗一样，萨特和加缪的戏剧创作，也是他们哲学思想的形象化体现，或者说是他们哲学思想的文学艺术形式。他们试图用戏剧创作来解释大工业社会中人的异化现象，试图在消除异化的口号下强调人的主观能动性，试图在一定的制约之下去发展自己的个性。萨特将他的戏剧称作"境遇剧"，加缪也认为他的剧作《卡利古拉》是一部描写"理智的悲剧"。而"境遇"和"理智"，都是存在主义哲学的重要概念和命题。

一、萨特

让－保罗·萨特（1905—1980）最著名的戏剧作品是《恭顺的妓女》（1946）。这是一部反映美国种族歧视的剧作，写一个参议员和他的儿子与警察勾结起来，用威胁、利诱和欺骗等方法，要一个名叫丽瑟的白人妓女提供假证据，说参议员的外甥打死一个黑人是因为那个黑人要强奸丽瑟。结果是丽瑟

萨特

上当，黑人受害。

这部剧作集中反映了萨特的存在主义戏剧观念：首先，人在世界上是一种孤立的存在。剧中无论是黑人还是妓女，都是孤立无援的，周围世界对他们是敌视的，他们的命运注定是悲剧性的。其次，人是境遇的产物，是时代、地域和环境的产物，是历史、经验和政治条件的总和。这些条件不断演化，人每时每刻都需要对自己的境遇作出反应，人的"自由选择"是受"境遇"限制的，因而人的"自我"也是受"境遇"限制的。丽瑟经过痛苦的斗争与选择，终于还是倒向了参议员和他的儿子以及警察为她设计的道路，说明她的"自我"是"恭顺的妓女"。再次，不用理想主义代替真实。萨特认为这个戏的结尾是真实的，即妥协是真实的。当然，这种结尾设置并不表明他的态度是同意或反对，他只是把真实摆在观众面前，让观众去"自由选择"。

萨特上座率最高的剧作是《禁闭》（又译为《密室》、《间隔》，1944），描写三个鬼魂在地狱中始终得不到爱情的故事。内容极其荒诞，情节也很简单：一间设有尖头桩、铁条架、皮漏斗之类刑具的现代地狱里，关着三个新死的鬼魂——因逃跑而被枪毙的加尔辛、女同性恋者伊奈斯和因溺死私生子而犯罪的艾斯黛尔。伊奈斯爱艾斯黛尔，想从她身上寻求真正的爱情，但艾斯黛尔不爱她。艾斯黛尔爱的是加尔辛，但他却说不可能给她真爱。三个鬼魂一个追求一个，成了连环套，但谁都追求不到自己想要的东西。艾斯黛尔在极度的愤恨中，用刀刺向别人又刺向自己，但鬼魂是刺不死的。结尾时，三人重新坐到沙

发上，意识到他们将"永远在一起"的无奈和痛苦。

这部剧作表现了萨特存在主义的一个重要观念："他人就是地狱"，"他人就是刽子手"。三个鬼魂都在追求真爱，但谁也不了解谁，只有你妨碍我，我妨碍你。这种人与人之间的可怕关系，才是真正的地狱。加尔辛最后发疯似的笑着说："那么，地狱原来就是这样，我从来都没有想到……提起地狱，你们便会想到硫磺、火刑、烤架……啊，真是莫大的玩笑，何必用烤架呢，他人就是地狱。"这样一来，地狱的情景就仿佛成了人类社会的缩影，无怪乎评论家们认为《禁闭》一剧是荒诞派剧作家贝克特的名作《等待戈多》的滥觞。

二、加缪

阿尔贝·加缪（1913—1960）最负盛名的存在主义剧作是《误会》(1944)。剧中描写母女俩开了一家旅馆，为了赚到足够的钱，以便搬到四季如春的海滨国度去居住，她们不惜抢劫、杀害旅客。有一次，她们杀死了一个来自远方、看来十分富有的陌生人。但从这个受害者的身份证上，她们发现竟是分手20年之久的儿子／哥哥。良心的谴责让母亲选择了投河自尽，而女儿则表现出异常的冷漠，她甚至仇视死者的妻子玛丽亚，因为玛丽亚曾经十分幸福。当孤独的玛丽亚呼唤、祈求天主的爱怜时，耳聋的老仆人上场，给了她唯一的回答：拒绝。

这部剧作体现了存在主义哲学最热衷的主题：人的孤独是永恒的，人与人之间无法沟通、认识和理解。加缪的其他剧作，如《卡利古拉》(1945)、《戒严》(1948)、《正义者》(1949) 等，尽管在一定程度上反映了他思想上的深刻矛盾，但主要还是表现了存在主义关于自由、荒诞的哲理。

三、存在主义戏剧的表现形式

与这些剧作充满着反叛精神的存在主义哲学内容相比，其表现形式却显得十分保守。他们所选择的形式完全是古典式的，萨特自己说，他的戏剧"只围绕着一个单一事件展开，演员很少，故事压缩在很短的时间之内，常常只是几个小时之内发生的事。结果这种戏

沿用了'三一律原则'"①。采用古典主义的"三一律"原则，是由表现人物"境遇"的需要而决定的。为了使自由选择有所限制，必须使人物一开始就陷入尖锐的冲突之中。情节的安排也必须从行动开始走向骤变、冲突开始剧烈、悬念开始真相大白的那一时刻写起，而不能采取描写戏剧冲突产生、发展、解决之全过程的方式。演员的表演也必须时刻置身于这一特定"境遇"之中，按照传统的模仿、体验的原则进行表演。

《恭顺的妓女》就是被压缩而成的一部独幕剧，篇幅短小而气氛浓烈。全剧只有一个中心事件：丽瑟对黑人的态度以及与此有关的行动。地点也只有一个——丽瑟的房间。时间不超过24小时。演员阵容很小。人物从戏一开始就突然陷入严峻的矛盾之中，前面的情节完全用"回顾"法进行交代。

作为西方现代派戏剧的重要流派，存在主义戏剧在欧美等国家中有着重要而深远的影响。20世纪60年代兴起的法兰克福学派以及后来的释义学、新理性主义等流派，都与存在主义有着或多或少的精神联系。

第八节　荒诞派戏剧

荒诞派戏剧是第二次世界大战后，步存在主义的后尘而在法国舞台上出现的一种新的艺术品种。当居住在法国的罗马尼亚戏剧作家尤耐斯库的新作《秃头歌女》(1940) 在舞台上首演时，剧场里只有三个观众。但不久之后，这种新的戏剧形式开始为人们所接受并风行开来。西欧各国相继都出现了荒诞剧，以至荒诞剧成为战后西方最重要的戏剧流派，其影响至今未衰。

荒诞派戏剧的代表作家即是法国的尤耐斯库（1912—1994）。除了《秃头歌女》外，他还有《椅子》(1951)、《未来在鸡蛋里》(1951)、《犀牛》(1959)等剧作。尤耐斯库之后的著名剧作家是爱尔兰的贝克特（1906—1990），其代表作品有《等待戈多》(1952)、《快乐的日子》(1953)、《哑剧》(1956)、《最后的一局》(1957)，等等。50年代

① 萨特：《制造神话的人》，《外国现代剧作家论剧作》，140 页，北京：中国社会科学出版社，1982。

后期脱离了荒诞派的法国人阿达莫夫（1908—1970）的荒诞派戏剧作品有《大小手术》（1950）、《进犯》（1950）、《弹子球机器》（1954）等。法国人让·热内（1910—1986）的剧作有《女仆》（1947）、《阳台》（1956）、《黑人》（1958）等。英国著名荒诞派戏剧作家品特（1930—2008）的剧作有《一间屋》（1957）、《生日晚会》（1958）、《升降机》（1960）、《背叛》（1978）等。美国戏剧作家阿尔比（1928—2016）著有《动物园的故事》（1958）、《贝西·史密斯之死》（1960）、《美国之梦》（1961）、《小艾丽丝》（1965）、《海景》（1975）等剧作。

一、贝克特《等待戈多》

《等待戈多》是荒诞派戏剧中一部轰动西方世界的名作，由塞缪尔·贝克特创作，1953年在巴黎上演后，一直受到欢迎。曾被译成20多种语言的版本，在20多个国家演出。

这是一出两幕戏，剧情十分简单。幕启时，正值黄昏时刻。两个肮脏的瘪三式流浪汉艾斯特拉冈和弗拉基米尔，相遇在一条荒凉的路上。两人互相询问

着，搭讪着，都说在等人，等一个叫戈多的人，但这个人他们都不认识。于是一个把鞋子穿上又脱了，脱了又穿上。另一个则把帽子戴上又脱了，脱了又戴上。两个人在抱怨和互相谩骂中消磨着时间。很长时间之后，终于有人来了，但来者并不是他们想等的人，而是一个小孩。小孩告诉他们，戈多今天不来了，明天晚上才来。第二幕是次日黄昏。同样是空空的舞台，荒凉的路，但枯秃的树枝上已经长出了新叶。两个流浪汉还在原地等待，依旧是脱鞋戴帽的动作，依旧是谩骂和抱怨，但动作加快了，对白减少了，他们焦躁不安，除了互相咒骂外极少说话。戈多依然没有来，来的还是那个孩子，他告诉他们同样的消息，戈多今天不来了，明天晚上一定来。两个流浪汉觉得等待实在无聊，决定上吊自杀，可是又都没带绳子。其中一个解下了裤带，一拉又断了。于是，两个人约好明天上吊，除非戈多来解救他们。最后，经过一阵长时间的沉默，一个问："咱们走不走?"一个答："好吧，咱们走吧。"可是，他们仍然站着不动，又开始了等待。

对于这部作品，西方评论家们曾经

从社会学的、存在主义的、基督教教义的甚至自传的角度作过各种各样的阐释和评说。较为一致的认识是，《等待戈多》揭示了人类在一个荒谬的宇宙中的尴尬处境。对于人类来说，世界是不可知的，命运飘忽无常，行为毫无意义，因而整个世界的存在都是荒诞的。这种精神内质，正是一切荒诞派戏剧作品所具有的特征。

二、荒诞派戏剧的特点

西方非理性哲学中的存在主义是荒诞派戏剧的核心和灵魂。其基本观点是，人是没有根基的，是被扔到存在中的非人化了的"存在"。人生活在一个与他不相干的、冷酷无情的世界上，因而荒诞感是必然的。

荒诞派戏剧刻意表现人生的荒唐、悲惨和毫无意义。资本主义社会物质文

明的高度发达压迫了人，窒息了人的精神，使人异化为非人。这种非人化的世界引起了人们的焦虑不安、麻木不仁，从而感觉失去了自我，也使人与人之间的关系变得疏远、冷漠，根本无法沟通。这种主题在《犀牛》、《一间屋》、《生日晚会》、《女仆》、《秃头歌女》、《椅子》、《动物园的故事》等剧作中表现得淋漓尽致。而《未来在鸡蛋里》、《新房客》等剧，则借荒诞的形象直喻了物的增殖对于人的压迫；《哦，美好的日子》、《最后的一局》等剧，极力宣扬人生的卑贱、毫无目的、毫无希望，人类的归宿就是死亡等意念。

荒诞派戏剧在艺术表现上也追求荒诞，其手法可以说是集一切现代派艺术之大成，在这一点上它们与存在主义戏剧所奉行的传统表现方式有着根本的不同。荒诞派的主要舞台特点，首先表现为情节结构的非逻辑性。传统戏剧的情节发展总是由开端、发展、高潮、结局等几部分构成，有机的统一性和高度的逻辑性是其基本特征。荒诞派戏剧在情节的组织上却无规律可循，开头即是结尾，不叙述故事，不表现性格，不传递信息。正如《等待戈多》一样，没有人来，也没有人去，什么也没有发生。剧作家们拒绝进行分析与综合，而是以直观领悟的方式整体地把握对象。

其次，在荒诞派戏剧中，物代替语言成为主要的表现手段。以语言为媒介表现人们内心世界的传统手段受到了挑战，其位置明显地为物质、体积所代替。无数的蘑菇、一个不断膨胀的尸体、数以百计的杯子、无限增多的家具等物品充满着整个舞台空间，以挂图式漫画的方式诉诸人的直觉和视觉，令人们直观地看到物是如何地排挤着人、压迫着人，从而产生反感、恶心等反应。当然，这些剧作中仍然有着对话，但这些对话自相矛盾、荒诞不经，它们不是为了交流、沟通思想用的，而只是以这种方式本身直喻人们之间的理解和交流是不可能的。

再次，荒诞派戏剧热衷于以抽象的、变形的人物形象直喻人的异化。《玩耍》中被分别装在坛子里、有气无力地发出哀鸣的人们，《哦，美好的日子》中大半截已被埋在土里却依然有心情梳妆打扮的老妇人，《最后的一局》被装在垃圾箱里伸出头来乞食的一对夫妻，《犀牛》中那群变成犀牛而且以此为美

的人们，《秃头歌女》中经过了长时间的攀谈才发现彼此原来是夫妇关系的男人和女人，《动物园的故事》中为了互相沟通、不惜付出生命代价的两个人……这些经过抽象化的变形处理而变得无比丑陋的人物形象，直观地图解着人生的荒诞性，全面表现了人与社会、人与自然、人与人以及人与自我之间的异化现象，给人们以强烈的刺激和震撼。

简而言之，荒诞派戏剧用非现实

尤耐斯库《椅子》

第六章　19 世纪末到 20 世纪的欧美戏剧思潮

的虚构的世界来代替现实的世界，用布景、道具或其他象征体来暗示人与现实的矛盾，用夸张使虚构和象征任意扩大，造成一种强烈的戏剧效果。因而，它的主要特征是：故事情节杂乱无章，人物形象支离破碎，对话独白语无伦次。所有的意义、思想，都通过"直喻"的场面、布景来表达，如满台的椅子、遍地的鸡蛋、禁闭在垃圾桶里的人、脱离身体的一张巨大的嘴、独占电视镜头的一只眼睛，还有毫无理性和逻辑性的动作、语言，等等。

荒诞派戏剧作为一个艺术流派来说，其盛行期从50年代初开始，到60年代已经走向消歇，它的集中上演地也只是巴黎。由于荒诞派戏剧走向了否定的极端，最终也就否定了其自身，只把它无尽的启示力留给世人，为后来的先锋戏剧开道。

第九节　新写实戏剧

两次世界大战期间欧洲各种现代派戏剧风起云涌，美国剧坛虽然受到很大影响，其写实主义戏剧传统却仍然保持了主流地位。美国民族戏剧之父尤金·奥尼尔虽然受到表现主义的深刻影响，但他并未彻底摒弃写实主义，而是将其成分合理吸收融化在自己的创作里。之后的50年代又出现了田纳西·威廉斯、阿瑟·米勒这样的现实主义戏剧大家，他们把表现主义手法注入心理现实主义描写，使得写实戏剧获取了更加深入的舞台力量。10年间，他们的剧作一部部上演，田纳西·威廉斯的《玻璃动物园》、《欲望号街车》、《热铁皮屋顶上的猫》，阿瑟·米勒的《都是我的儿子》、《推销员之死》，都引起了轰动。在威廉·英奇（1913—1973）等一批有才华戏剧家的烘托下，美国写实主义戏剧一度呈现出复兴的势头，不久又衰竭下去。继而英国的新写实主义戏剧又一度繁荣，众多的新生代作家活跃起来，以约翰·奥斯本（1929—1994）的《愤怒的回顾》一剧为象征，表现了战后英国"愤怒的青年"对于社会的不满情绪，延续到60年代消歇。意大利也是新写实主义戏剧的故乡，以A．D．菲利玻（1900—1984）为代表的一批戏剧家的作品，深刻揭示了社会矛盾。

当然，写实主义戏剧已经整体呈

现衰落的趋势，虽然其手法始终在舞台上起重要作用，然而作为一个流派，它未能重振19世纪后期的雄风。

一、田纳西·威廉斯

田纳西·威廉斯（1911—1983）的少年时代在南方的密西西比河畔度过，南方传统绅士出身的慈祥的祖父母、做小商人到处奔走而注重实利的父亲、忧郁脆弱文雅而与之相依为命的姐姐，从不同的角度对这位孤僻内向敏感的剧作家产生了影响。在威廉斯的作品里，南方乡村总是带有田园牧歌式的美好情调，北方的工业城市则肮脏、喧闹、污浊；南方种植园文化培养的淑女通常集贞洁、柔美、温文尔雅于一身，但她们遇到的工业社会的男人通常则是粗野、蛮横、霸气十足的压迫者。这种尖锐的矛盾和对立，构成作者许多作品里惯有的意象。在《玻璃动物园》、《欲望号街车》等剧作中，我们看到了不和谐的家庭生活对作者心灵的阴暗投影。

在1944年《玻璃动物园》于芝加哥演出获得成功之前，威廉斯已经写了不少剧本并上演，其中1940年在波士顿演出的《天使之战》遭到惨败，人们在哄闹和辱骂声中离去，使威廉斯遭受了沉重的打击。然而，《玻璃动物园》给作者带来了荣誉，首演结束后观众聚集着不愿意离开，齐声呼唤作者出场，使得威廉斯面红耳赤地站在舞台上发窘。

《玻璃动物园》生动揭示了南方传

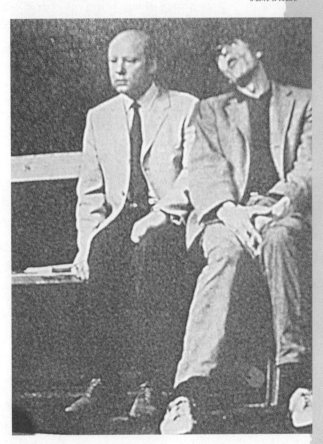

《玻璃动物园》

统女性面对不断发展的工业社会生活所感受到的窘迫、困惑和无所适从。23岁的劳拉因为跛足而羞于见人，整日躲在家里摆弄她那些脆弱易碎的玻璃动物制品。作为种植园淑女的母亲希望女儿有体面的绅士来拜访，劳拉的弟弟就把他在仓库里工作的伙伴杰姆介绍来。杰姆竟然是劳拉中学时期的暗恋英雄，然而他在用亲吻破除了劳拉的自卑感之后，却又后悔地掉头而去。威廉斯把他的热情投注到了孤独凄凉的南方女性身上，用玻璃动物来象征她们的脆弱无助和易于遭到伤害甚至毁灭，刻画出了她们深刻细腻而痛苦的感情世界。

1947年写出的《欲望号街车》更是南方文明的一曲凄凉挽歌，显现"现代社会的野蛮与残忍是如何奸污了温柔、多情和高雅等传统美德"[①]。美梦庄园的年轻女主人布兰琪破产后，乘坐欲望号电车来到妹妹家寄居，马上感到对拥挤、破旧、污浊的环境和妹夫斯坦利的蛮横、凶悍和粗暴难以忍耐，而斯坦利也讨厌这个永远沉浸在上流社会梦幻里的虚弱敏感、矫揉造作的女人。对爱情和精神慰藉的寻求使布兰琪向一个内向的青年米奇表达爱意，米奇却听信斯坦利的造谣诬蔑，在侮辱了她之后离去。最终布兰琪被斯坦利强奸，精神完全崩溃，妹妹把她送入了疯人院。这部剧作的寓意是：以斯坦利为代表的工业北方的强势和现代都市精神，压迫和摧残了体现于布兰琪身上的农业南方的弱势和传统价值体系，使之最终走向崩溃；现代社会里各种各样精神和肉体的欲望，折磨着守旧的人们破碎的经历和分裂的感情。

威廉斯还写了《夏与烟》(1948)、《热铁皮屋顶上的猫》(1955) 等剧本50余部，但60年代以后其创作旺盛期就结束了。

二、阿瑟·米勒

与威廉斯的客观写实主义特征不同，米勒的作品有着较强的主观性透露，他强调剧作家要有切中时弊的判断，并把它体现在作品中，以之向观众灌输理念。

① Thomas P. Adler, *American Drama 1940—1960: A Critical History*, p.144.

《欲望号街车》

阿瑟·米勒（1915—1997）继承了易卜生的戏剧传统，致力于在舞台上构筑美国社会的真实框架。他于1947年仿照易卜生笔法写出一部社会问题剧《全是我的儿子》，上演后引起批评界的关注和赞扬，使他获得了初步声誉。该剧讲二战期间工厂主凯勒把飞机引擎盖次品卖给军队，造成21名飞行员丧生。他当飞行员的长子知情后，愤而在战场上捐生。三年之后，凯勒一家的平静生活被长子女友的到来打破，一系列的迹象引起全家人对于凯勒过去所做事情的询问和追索。最终女友拿出长子遗书，真相大白，凯勒在愧恨与悔过的心绪中说出这些死者"都是我的儿子"，开枪自杀身亡。米勒通过此剧强调国家利益高于个人利益，提倡家庭幸福应该建立在社会良心和责任感之上。此剧的情节似乎照顾到了"三一律"原则，现实时间只是一整天，地点未曾改变，结尾则落入情节剧的俗套：靠一封信来解扣。

阿瑟·米勒

两年后，米勒推出了他的经典力作《推销员之死》。这部作品先后获得纽约剧评奖和普利策奖，为米勒带来极大的声誉，使之一跃而与威廉斯齐名，从此与之并驾齐驱，成为奥尼尔之后美国戏剧的代表人物。《推销员之死》通过小人物威利的悲剧，揭露了美国神话的欺骗性。有三十余年推销经历的威利长久沉浸于业务给他带来的吹嘘、夸耀、哄骗的惯性心态，竟然使他对不存在的名望、能力、美好前景信以为真，一直到临死前都以为一定能够功成名就，而对毁灭自己的原因一无所知。他的这种误解同样体现在两个儿子身上，同时也就反映出美国一般人的心理状态。以推销术为代表的美国商业文化虚晃的光

圈，不真实地折射了民众的价值观，使人们盲目相信并不存在的美好前景。米勒则通过这一剧作宣布了普通民众美国梦的破灭，深刻质疑了美国社会流行的价值体系与道德理念。故事发生在一个白天和两个夜晚，事件过程中不断穿插了当事人的回忆，对舞台表演区的不同空间利用和电影闪回手法的应用，使得现实场景与回忆场景交织在一起。这种"闪回"的时空不是倒叙场面，它只存在于主人公的心理感觉中，是一种幻觉的存在。例如威利和查理打牌时想到自己死去的哥哥本，于是本就上场，威利一会儿与查理说话，一会儿又与本说话。这是表现主义将人物心理活动外化的舞台手法。米勒把表现主义的手法作为写实主义的补充来运用，扩大了剧作的表现力。

米勒于1953年创作的《严峻的考验》（或作《萨勒姆的女巫》），借17世纪北美萨勒姆镇发生的"逐巫案"抨击了当时美国高压政治的代表麦卡锡主义的猖獗。萨勒姆镇的人们被邪恶的动机拖向了严酷的宗教迫害中，人人自危，互相诬告，只有正直的农民约翰在面对诚实与诬言的选择时，以无畏的精神澄清事实，他因此而走向死亡。此剧表现了人们在黑暗障蔽下的宗教和政治环境中的无助感与无奈，讴歌了约翰为保持自己的人格尊严所进行的悲剧性抗争。

60年代以后，米勒虽然仍不断写作，但真正引起轰动的作品不再出现。

三、迪伦马特《老妇还乡》

瑞士剧作家弗里德里希·迪伦马特（1921—1990）虽然受到布莱希特的很大影响，其剧作的怪诞性也使人想到荒诞剧，但他并不放弃完整的故事情节、鲜明的人物性格和生动的戏剧语言，他由此仍然是写实主义戏剧家。迪伦马特1956年创作的《老妇还乡》，代表了他的风格和成就。

《老妇还乡》的情节是离奇怪诞的：小镇上来了一个极其富有的老妇人，她浑身上下却布满了人工假肢和器官，携带的随从也非聋即哑。她答应向小镇公民提供10亿美元的巨额资助，条件是要求他们为自己"主持公道"，杀死镇上的小商人伊尔。原来，她45年前曾经和伊尔春风一度，怀孕后被伊尔遗弃，她因而沦为妓女，受尽欺凌。

后来她嫁给一个石油大王，丈夫死后继承了巨额遗产，于是来这里行使复仇计划。镇子上的人们最初不愿意为了金钱而丧失人性，但终于抵制不住强大的诱惑，一个个变得疯狂，慢慢都站在了她这一边，伊尔最终被处死。这部作品用寓言的形式深刻揭露了资本主义社会的本质，金钱最终高于人们的道德良心、法律条规而起到支配一切的作用。

情绪。只要能够给观众带来强烈的感官刺激，引起生理的强烈震动，它们就实现了自己的目的。在这里我们看到，法国残酷戏剧倡导者阿尔托要求戏剧咄咄逼人、令人震颤的理论，已经到处开花结果。

要想把世界上林林总总、五花八门的后现代戏剧现象归纳出一个清晰的轮廓来进行描述是困难的，我们只挑拣一些代表性的例证。

第十节　形形色色的实验戏剧

第二次世界大战以后，西方剧坛各种后现代的先锋戏剧、前卫戏剧、边缘戏剧层出不穷，各种各样的戏剧实验和探索风起云涌。这些戏剧现象有一个一致的特征就是非理性主义。打破一切常规和习惯，放弃既定文本，摒除线性结构，轻视台词作用，混淆表演与观看的界限，采用任何随意的臆想的方式，将形体动作、哑剧、舞蹈、通俗音乐、影视媒介等各种表现成分混合起来，呈现贫困、受苦受难、暴力、性、吸毒、流血死亡的种种场景，表达愤怒、压抑、癫狂、歇斯底里、心灵震颤的各种

一、格洛托夫斯基质朴的戏剧

波兰人耶日·格洛托夫斯基（1933—1999）是对当代先锋戏剧产生重大影响的人，他的质朴戏剧（或称贫困戏剧）理论和演员训练方法促使众多的戏剧家投身于各种各样的实验。

格洛托夫斯基于1959年在波兰一座城市奥波莱担任"十三排剧院"的经理和导演，开始了一系列的探索和尝试。他在演出大厅里不断调整表演区和观众席的位置，让它们或交叉或融合；把演出设计为演员与观众共同参加的祭祀仪式，观众常常临时被拉来充任即兴表演的角色，被迫参与戏剧行动；整个

格洛托夫斯基

是他更加致力于让观众成为事件的目击者、证人，来完善自己的设计。到了70年代，他甚至完全放弃了传统意义上的剧院演出，去发展所谓的"类戏剧"、"次戏剧"，亦即让大家在一起参加共同的活动，类似于宗教仪式或夏令营之类的活动，让每个参加者都发挥自己的创造性去即兴表演。以后，格洛托夫斯基又提出"源头戏剧"、"真实戏剧"的概念，从戏剧的源头上、原始宗教戏剧意义上来发掘戏剧的合成因素：动作、舞蹈、歌曲、咒语、节奏、空间利用，等等，用以充实现实的戏剧表演。

演出场地有时设计成一座疯人院或集中营，观众都成了假设病人和囚徒；在演出中运用类似于东方戏剧一样的程式动作与歌唱；等等。1966年格洛托夫斯基率团到巴黎演出，引起巨大轰动，以后又到欧洲其他国家和美国以及非洲演出，开始在全世界产生影响。

经过一个阶段的实验以后，格洛托夫斯基发现，这些做法并没有真正消弥演员与观众之间的界限，因为观众仍然是来"观看"而不是来"参加"的。于

在他的实验中，格洛托夫斯基逐步消除掉戏剧非本质的成分，来突出戏剧的本源特征。他发现，布景、服装、化妆、音乐、灯光效果以及剧院本身都可以去掉，最后剩下的只是演员和观众的直接交流。他在此基础上发展出了自己的质朴戏剧理论。他认为戏剧最终归结为原始的祭祀仪式，在这种活动中，只有表演者和见证人（或参与人）两者一起共同参与创造仪式，没有任何其他东西。戏剧的本质需要就只有这些。

格洛托夫斯基的质朴戏剧（或贫困戏剧）将戏剧精简到只剩下演员和观众，

格洛托夫斯基导演的
《浮士德》

剔除了多数我们通常认为应当是戏剧必
备成分的东西，当然也剔除了剧作家和
剧本（格洛托夫斯基的理由是在文学中
找不到戏剧创作的基本构成部分）。他
确实触及到了戏剧的本质内涵，发人深
省。格洛托夫斯基质朴戏剧的理论与实
践对于欧美戏剧产生了深刻的影响。60
年代以后在美国、法国、日本出现的

形形色色的境遇剧基本上是观众直接参与、内容无法预料和根本无须剧本的即兴表演。

格洛托夫斯基的另外一个贡献是他的演员训练原则。他认为，演员要很好地体现表演的原始仪式性，就必须刻苦锻炼自己运用身体各部位的能力和声音技巧，其目的是能够随心所欲地表现自己的内心冲动，使内心冲动与外部反映完全一致，而排除身体器官的障碍。格洛托夫斯基是继斯坦尼斯拉夫斯基之后，又一个深入探讨演员表演从心理到感情到形体的理论的学者，取得了卓越的成就。

格洛托夫斯基及其实验剧院的实践，为欧美先锋戏剧提供了借鉴与模仿的标本，成为后来者灵感和思路的启迪源。他的理论则成为戏剧认识史上的一个里程碑。

二、纽约外百老汇和外外百老汇戏剧

西方先锋戏剧的大本营是美国纽约的外百老汇和外外百老汇。当然，随着戏剧实验的深入，先锋戏剧逐渐也在全美遍地开花。而欧洲各国也都有自己的实验戏剧，比较集中的如英国的边缘戏剧等。美国与欧洲的先锋戏剧之间交流频繁、互相激发，共同推动着现代、后现代戏剧的波涌。

20世纪前半叶的百老汇，成为美国主流戏剧的大本营。从奥尼尔到安德森、怀尔德、田纳西·威廉斯、阿瑟·米勒，众多成熟戏剧家的优秀作品在这里上演并获得成功。然而战后，百老汇的舞台逐渐被商业戏剧所挤占，日益流入满足公众娱乐需求的票房层次。于是，50年代实验戏剧开始在百老汇外围开辟第二战场：外百老汇。在纽约曼哈顿地区的格林威治村出现了一些替代剧场，人们利用废弃的剧场、礼堂、仓库或其他公共场所，上演实验性的作品。在这里聚集了一大批热爱戏剧事业、追求艺术个性和独特风格的青年艺术家，以非商业化的动机来从事艺术探索。通常把1952年J.昆特罗执导田纳西·威廉斯的剧作《夏与烟》在百老汇的圆形广场演出，视作外百老汇运动的首次成功尝试。50年代外百老汇有影响的戏剧团体为朱利安·贝克的生活剧场等。

60年代以后，外百老汇也逐渐被

百老汇演出《美国
野牛》舞台设计图

商业戏剧所侵吞，失去了最初的先锋和实验意义，于是，一个旨在复兴边缘戏剧、抵制媚俗颓风，以独立、前卫、唯美的艺术探索为目的的外外百老汇戏剧运动兴起。1961年开张的拉妈妈戏剧实验俱乐部，成为外外百老汇最重要的演出场地。其他如诗人剧场、地方剧场、创始剧场、表演剧团等各种实验基地，如雨后春笋般涌现出来，形成颇有声势的外外百老汇联盟。

外百老汇和外外百老汇成为保持先锋活力、推动美国现代派和后现代派戏剧发展的基地。此后百老汇的演出只是重复外百老汇和外外百老汇的剧目。然而即在此前后，美国纽约的戏剧中心地位也开始动摇，美国戏剧的边缘化过程陆续发挥作用。在许多城市和文化教育中心开始设立实验剧场，建立专业剧团和学校剧团，著名的如旧金山市的哑剧剧团等。这些非赢利的戏剧机构和设施，把戏剧实验活动推广到更大的幅面，带动了全美甚至全世界的戏剧发展。

三、美欧先锋戏剧

生活剧场 由朱利安·贝克（1925—1985）和他的妻子马丽娜于1947年在纽约创立。较长时间地在第十四大街上一个只有170个座位的阁楼剧场演出，以后又到欧洲巡回演出，以其激进和反叛的姿态及表演的现场冲击力，在美国和欧洲获得了声誉。生活剧场的基本手段是打破艺术与生活的界限，让人们在剧场里"生活"。它的代表性作品《秘密接头》(1959)，就是让演员穿着日常服装和观众在一起聊天。另一部《贩毒》(1959)，剧情假定要拍摄一部吸毒的纪录片，于是演员就即兴表演吸毒，中场休息时女演员还在观众中假装拉客。《禁闭室》(1963) 则让观众和演员一起尝试美国海军陆战队士兵被禁闭在日本富士山禁闭营的滋味，遭受警卫的咆哮与喝骂，忍受野蛮狂暴的警棍打人、开关垃圾箱盖的刺耳声音。《现代天堂》(1969) 尤其为生活剧场赢得名声，它让演员裸体并要求一部分观众裸体参与，进行带色情性的肉体接触，组成"爱情的肉堆"，引发了剧场的骚乱。尽管其对待传统的极端放肆和无理，连批评家都难以接受，生活剧场却获得阿尔托残酷戏剧理论最重要的实践者的声誉。

境遇剧 50年代兴起于美国，影响波及法国、日本的一个戏剧流派。始于美国先锋艺术家约翰·凯奇1952年在北卡罗莱纳州黑山学院导演的一次混合表演，演员们在一个大房间里随意弹钢琴、朗诵诗歌、跳舞、展示绘画作品等，于是构成一种"境遇"，等待剧情自动发生。境遇剧的名称则来自阿兰·卡普罗1959年在纽约格林威治村鲁本美术馆上演的一部《分成六部分的十八个境遇剧》的戏。美术馆展厅被布置成特定的环境，墙壁上装点着彩色灯、画片、裸体照片等。观众进入展厅时，被指引着参加规定的动作：跳舞、脱衣、划火柴等。于是观众也就进入了一种"境遇"，他的活动成为"境遇"的一部分而参与改变"境遇"。生活与艺术的分界在这里就消失了。对境遇剧的基本理解是：观众在其中既是观看者也是表演者，舞台与观众席同一，即兴表演不可重复，表演与生活一致。境遇剧虽然仅仅热闹了一阵就消歇下去，它在泯灭生活与艺术界限的同时也就消解了它自身的存在价值，但它却召唤了60年

代中叶行为剧场的诞生。

开放剧团　由约瑟夫·柴金（1935—2003）与彼得·费尔德曼于1963年在纽约第24街一座楼里创立。"开放"意味着不是关门演戏，要在舞台上展现通常于关闭的剧场中看不到的种种情形，亦即通过演员本能的形体表演和声音，展现生活中捉摸不定、不合理性、脆弱、神秘、怪诞的内容。开放剧团不排斥戏剧文学的在场，和许多剧作家有着密切的合作，在它十年生涯中演出了像《美国万岁》、《旅馆》、《毒蛇》、《终点》、《电视》、《面试》这样的一系列作品。例如《面试》采用纯粹声音代替台词，辅以形体表演：

Blah blah blah blah blah blah, hostile,
Blah blah blah blah blah blah, penis,
Blah blah blah blah blah blah, mother,
Blah blah blah blah blah blah, money.

开放剧团的探索使得戏剧表演进一步重视形体动作与声音的配合，开拓了戏剧的表现力。

拉妈妈戏剧实验俱乐部　黑人妇女艾伦·斯图尔特于1962年在纽约曼哈顿第二街开设有72个座位的拉妈妈咖啡馆，用于戏剧实验，专门采用格洛托夫斯基严格的杂技训练方法，上演以形体动作、音乐和舞蹈组合而成的整体戏剧。这里于是成为那些后起的年轻剧作家们的实验场，成为外外百老汇戏剧的大本营。1967年拉妈妈剧团到欧洲巡回演出，在那里获得了声誉，于是世界各地的先锋戏剧家们纷纷前来拉妈妈俱乐部参加工作。艾伦·斯图尔特成为推动戏剧实验并培养戏剧家的功臣，她因此

拉妈妈剧团演出
《特洛伊女人》

而得到世界性的尊敬。

旧金山哑剧团 由R.G.戴维斯于1959年成立，旨在将法国已经开创的把哑剧表演的纯形体动作结合到现代戏剧中的手法推广开来，从事更为广泛的实验。戴维斯从16—18世纪的意大利即兴喜剧那里得到启发，专门用夸张的喜剧动作、类型化的人物和通俗幽默与笑话来增加表演的吸引力，把莫里哀和哥尔多尼的作品、雅里的《乌布王》、布莱希特的戏搬上街头、公园，开创了户外演出的良好群众性效果。演出经常变成群众性的反对战争、种族歧视、政治迫害的抗议活动，因而受到警察干涉。当它进一步走向政治激进主义以后，其生命力也就完结。

面包与傀儡剧团 由德国移居美国的彼得·舒曼（1934— ）于1962年在纽约创立。他从德国戏剧和布莱希特那里获得灵感，宣称戏剧就像面包一样应该是基本物质，戏剧的本源则是戴着面具举着偶像的舞蹈。于是面包与傀儡剧团在演出前先举行给观众分切面包的仪式，演出中又有硕大的木偶出场。他们在街头、公园、贫民窟到处流动演出，并到乡村去巡演，主要表现激进的政治内容如反战等，其作品构成了"另一种美学与政治"。

环境戏剧 理查德·谢克纳于1967年创办表演剧团，并在阿兰·卡普罗境遇剧的基础上发展出一整套的环境戏剧理论。他认为戏剧是发生在一个完整环境里的行动，这个环境把舞台、观众厅、化妆室、门厅、厕所、售票处甚至运送观众来回的交通工具全部包括在内，而所有的空间都可以为表演使用，演出空间也可以用无尽的方式改变和连接，并把观众裹卷其中进行参与。表演剧团于1968年上演的《酒神在1969年》一剧，可以作为环境戏剧的代表作看待。这部以古希腊神话为原型的戏剧追求一种仪式效果，观众被邀请进来加入演员的裸体演出，表演酒神的诞生、原始部落的入社仪式、彭透斯的诱奸和死亡等场景。演出空间是完全开放的，一个大车库中，靠墙立着五层的木架子，观众随意坐在木架子上，彭透斯时而在中心区活动，时而爬到架子顶端的观众中间向全场演讲。天气晴朗的话，演员还会把观众带出剧院到大街上去游行。这些因素在表演剧团的其他创作里，如《麦克白》、《公社》、《罪恶的牙齿》、

《政府的无政府状态》等，也体现得十分充分。

轻便剧团　由英国导演、剧作家大卫·黑尔（1948—　）于1968年在伦敦西区创立，因它把布景和道具压缩到最低限度而得名。轻便剧团主要上演对社会进行激烈抨击的戏，例如1969年

谢克纳剧团演出
《酒神在1969年》

上演的《恋爱中的克里斯蒂》，以当时发生的一起凶杀案为模本，通篇表现暴力与性，而对监察官和警官都进行了嘲弄。场景是一个庭园，用废旧报纸制作而成，到处显得肮脏污浊。克里斯蒂戴着令人生畏的假面具从坟墓里钻出，被他杀害的六个女人由一个比真人还大的木偶代表，木偶由警官操纵并代替它说话，警官最后把克里斯蒂吊死。其他如《鞭笞希特勒》、《牙齿和微笑》、《亮相》、《幸福武器》、《铜脖子》等剧，都产生过相当的影响。轻便剧团的影响，使伦敦出现了许多模仿者，一时新的探索者簇起，形成很大声势。

第十一节　音乐剧

西方戏剧在分化成话剧、歌剧、舞剧三大基本类型之后，社会仍然有着对于综合性音乐舞蹈戏剧表演的极大需求，因此民间不正规的轻歌剧、喜歌剧、轻歌舞剧、音乐喜剧演出，以及更多的歌舞秀表演大量存在。这些表演并不按照正规歌剧和舞剧的规则行事，例如它的音乐不采用古典音乐而采用通俗音乐和流行音乐，歌唱用真声演唱而不采用美声唱法，舞蹈也没有一定的程式要求，可以采纳各种民间舞蹈。内容上与正统戏剧偏爱社会重大题材不同，它们表现的更多是社会下层小民的日常喜怒哀乐。它们虽然一直不登大雅之堂，但民间娱乐的支撑使它们受到欢迎。社会需求使音乐剧逐渐脱颖而出，并发展为现代社会强大的娱乐样式。

一、音乐剧的形成

1728年在伦敦上演的《乞丐的歌剧》，形式采取当时的流行歌曲来演唱，内容描写乞丐与妓女的生活，对传统歌剧作出了挑战，被认为是音乐剧的滥觞。但一直到19世纪末20世纪初，音乐剧舞台上主要是一些轻歌剧类型的演出，通常缺乏完整的结构和严肃的主题，利用某个情节把一些唱段和舞蹈段落堆在一起，求得轻歌舞中欢快的气氛。

20世纪音乐剧取得长足的发展，使得人们越来越对这一戏剧样式刮目相看。音乐剧的主要根据地有两个，一个是美国纽约百老汇，一个是英国伦敦西区。这是世界上剧院最为集中的两个地

区，也是商业戏剧极其繁盛的地区。它们在推动音乐剧发展的历史中扮演了不同的角色，而又起到互相促进的作用。

70年代以前，百老汇音乐剧一直是一支主要的力量。与伦敦音乐剧更多受到歌剧和轻歌剧的影响，不太善于运用舞蹈语言不同，百老汇音乐剧比较多地吸收了舞蹈因素。由于美国社会爵士乐、摇滚乐等通俗舞蹈的流行，百老汇音乐剧把摇摆舞、踢踏舞以及芭蕾舞成分纳入自己的肌体之中，使之成为增加自身现代性、流行性的有利因素，加之自由奔放的美国精神的注入，百老汇音乐剧因此获得了更大的活力。

1927年12月27日，纽约上演音乐剧《演出船》，拉开了现代音乐剧发展的序幕。《演出船》借一艘在密西西比河上巡游演出的船，展现了演艺人员生活与爱情的辛酸与哀伤。内容触及当时美国社会的种族歧视，表达了严肃的主题，形式上则把歌唱与戏剧融合在一起。从此，音乐剧创作开始重视叙事与歌舞手段的融合统一。1943年3月31日在纽约上演的音乐剧《俄克拉荷马》，把美国拓荒者欢快、奔放的劳动热情与爱情生活转化为舞台形象，歌颂了体现于美国生活方式中的独特美国精神。这部作品首次实现了音乐、舞蹈要素与故事进程的有机结合，音乐、舞蹈要素都成为推动剧情进展的动力而不是游离在外，使得这部音乐剧成为真正意义上的现代音乐剧。

《俄克拉荷马》开创了美国音乐剧历史上的黄金时期，这一时期一直持续到60年代末，其间产生了许多重要的音乐剧作品。例如1957年上演的《西区故事》，表现两个无所事事的街头青年团伙的火并，它狂放不羁、活力四射的音乐和舞蹈被用来推进剧情发展，实现了舞台手段的统一运用。1968年4月25日上演的《长发》，用摇滚乐的形式表达了60年代青年人的反叛，它现代派的音乐旋律极具时代感染力。70年代开始，百老汇音乐剧开始走下坡路，不得不把盟主地位让给崛起的伦敦音乐剧。

70年代以前，美国人尽可以随意贬低欧洲音乐剧，因为它的特征不明显、色彩不丰富。美国创作的《俄克拉荷马》、《平步青云》等剧目输出到英国后，伦敦音乐剧界大为叹服、自愧不如。但70年代以后，这种情形改变了。英国出现了音乐剧巨匠安德鲁·洛依德·

韦伯，他的创作开创了音乐剧发展的新纪元。

韦伯之前，伦敦只于1960年创作了一部有影响的音乐剧——根据狄更斯的小说《雾都孤儿》改编的《奥立弗》。伦敦音乐剧的振兴，由1971年10月12日上演韦伯的《耶稣基督万世巨星》开始。这部采用摇滚乐的形式来演绎基督毁灭的悲剧作品，给人以极大的震惊。以后于1981年开始上演的《猫》、1986年开始上演的《歌剧院幽灵》（一译为《剧院魅影》），都是韦伯天才的显露，它们都成功地进入音乐剧四大经典作品之列。

《猫》是韦伯根据英国诗人T．S．艾略特的长诗《善变的老猫精》创作而成，诗的情节为英美人民所熟悉。韦伯从中提取了对人世艰辛的咏叹和对理解与接纳的渴求，创造了发抒人生感慨的名曲《回忆》，深深拨动了人们的心弦。《歌剧院幽灵》描述一个天才的剧院幽灵因爱上女歌剧演员而助她成功，但她却另有所爱，幽灵最终在痛苦和失望中消失。这部剧作通过调动人们的怀旧感和对神秘力量的好奇心，获得人们的关注。

法国人鲍伯利和勋伯格两人的创作组合，也成为欧洲音乐剧史上的成

《悲惨世界》剧照

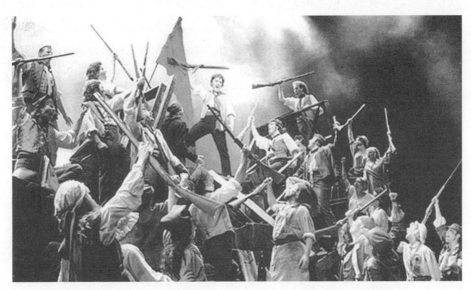

功佳话。1985年伦敦上演了他们根据雨果小说名作改编的《悲惨世界》，把音乐剧的发展再次推向高峰。从此，音乐剧中歌剧风格重新占据了主导地位。1989年，鲍伯利和勋伯格合作的《西贡小姐》，再次引起世界性的关注。此剧以越南战争为背景，描述美国士兵与越南姑娘的爱情悲剧，剧情曲折，情感忧伤，充满了宿命感。这两部作品也成为四大音乐剧经典的组成部分。鲍伯利和勋伯格的作品都以伦敦西区为演出基地，加强了欧洲音乐剧的声势。

以《猫》、《歌剧院幽灵》、《悲惨世界》、《西贡小姐》为代表的一批伦敦音乐剧，带着强大的影响力涌向纽约百老汇，令美国人耳目一新又瞠目结舌，他们不得不重新看待欧洲音乐剧的创新能力。这之后的许多重要音乐剧作品，都是先在伦敦演出成功，然后才搬到百老汇的。欧洲音乐剧的崛起开辟了一个新的时代。

美国音乐剧人自然不甘落后，他们凭借自己深厚的传统与丰富的想像力、创造力，奋起直追。其间，在娱乐界取得巨大成功的迪斯尼公司，把成功动画片改造为舞台剧，打造了《美女与野兽》、《狮子王》这样的童话故事音乐剧，受到热烈的欢迎。同时，欧洲音乐剧创作也一直处在旺盛的势头上，1998年9月，改编自雨果名作的音乐剧《巴黎圣母院》在法国首演成功，迅速席卷了欧洲并冲向世界。这部作品通过气势磅礴的舞蹈场景和歌唱，把法国人的浪漫情绪传遍全球。

音乐剧的发展正是方兴未艾。

二、音乐剧的特征

音乐剧的定名并不准确，因为它的表演手段不止是音乐，许多音乐剧里舞蹈占据了很大比重。科学地说，音乐剧应该是一种用音乐、舞蹈和对白等多元手段来演绎戏剧的舞台表演，如果把它叫作歌舞剧可能更准确一点。

音乐剧是伴随着现代都市文化娱乐的需要而兴起的戏剧样式。它擅长把受到观众欢迎的流行和时尚的表演要素吸收到自己的肌体里来。它的音乐可以采纳一切流行的音乐成分，例如爵士乐、摇滚乐、乡村音乐、民歌等，舞蹈则包容芭蕾舞、踢踏舞、爵士舞、拉丁舞、现代舞等。总之是重在流行与时尚

音乐剧《猫》

的魅力，而根据剧情和舞台氛围的需要来确定适用的音乐和舞蹈成分，选择相宜的形式来创作。

音乐剧也从来没有一种固定的概念，它的内涵一直处于不断的发展变化之中。例如它的风格可以有多种，或以歌唱为主，如《悲惨世界》；或以舞蹈为主，如《西区故事》；或以歌舞情节并重，如《窈窕淑女》。它追求的效果，或者重视情节的传奇性和连贯性，例如《巴黎圣母院》、《美女与野兽》；或者更强调歌舞组合本身的感官刺激，例如《猫》。人们对它的理解随着流派的发展而变化。

百老汇70年代以前的音乐剧，舞蹈的比重较大。伦敦西区音乐剧崛起以后，歌剧色彩回归，舞蹈成分有所下降，例如《歌剧院幽灵》、《西贡小姐》、《悲惨世界》里舞蹈都很少，悲剧气氛都很浓。

总而言之，音乐剧是把现代流行音乐、舞蹈注入戏剧表演，使之融合一体，发散出强烈现代感、娱乐感，充满多种感官魅力的舞台样式。

音乐剧的成功，给电影发展带来新的启示。许多成功的音乐剧作品被搬上银幕，赢得了更大的观众群。如《音乐之声》、《国王与我》、《窈窕淑女》等，

都是获得了极大成功的音乐电影。

三、音乐剧的传播

纽约百老汇和伦敦西区是音乐剧的大舞台。纽约的百来座剧场和西区的几十座剧场，每天上演数十部音乐剧，长年演出。经常是一部音乐剧在一座剧场连演十几年，演出数千场。例如《猫》在伦敦西区的演出超过6000场，在百老汇的演出超过5000场。纽约的戏剧托尼奖每届都评出最佳音乐剧。另外，美国每年还有着音乐剧的巡回演出，把百老汇的演出推向全国范围，让无缘到纽约的观众一饱眼福。

音乐剧通常是高成本的大制作，因此尤其追求商业回报率，这促使它瞄准全球市场运营。随着世界各国对于音乐剧的兴趣增大，各个城市修建的适合音乐剧演出的剧场增多，音乐剧逐渐显露出世界性的趋势。通常一部作品在国内演出成功，都要设法进入世界市场。例如《猫》被翻译成14种文字进行演出，在全世界的近30个国家200多个城市上演，观众超过5000万人次。

音乐剧的演出市场广大，对之进行投资的商业回报也十分丰厚。《歌剧院幽灵》创造过一天票房收入43.2万美元的记录，1986年首演至今，在世界市场上的总票房收入已经超过30亿美元，创世界戏剧和电影演出回报之最。

巨大的演出需求和商业回报率，刺激了音乐剧的快速发展。音乐剧在20世纪末叶向着世界上的许多国家扩散。众多发达国家都大力引进英美音乐剧，在自己国家里制作，德、法、奥、瑞士、澳大利亚每年都有10部以上音乐剧在不同城市上演。许多的发展中国家和地区，从东亚到南非，也有着引进音乐剧的尝试，音乐剧已经变成一种世界性的文化现象。

东方国家里，引进音乐剧力度最大的是日本。日本及时跟上欧美音乐剧的步伐，其功臣是四季剧院的创始人浅利庆太。20世纪60年代开始，浅利庆太从邀请欧美音乐剧来日本演出，到移植演出欧美音乐剧，再到演出日本本土音乐剧，走过了一个不断开辟的过程。四季剧院演出的欧美音乐剧有《平步青云》、《耶稣基督万世巨星》、《艾薇塔》、《猫》、《歌剧院幽灵》、《美女与野兽》等，日益得到日本民众的喜爱和欢迎。

伦敦西区的皇宫剧院

第六章　19 世纪末到 20 世纪的欧美戏剧思潮

音乐剧观赏已经成为日本文化娱乐生活的重要组成部分。韩国也在21世纪初制作了本土音乐剧《罗米欧与朱丽叶》。

可以预测，在21世纪全球化的商业娱乐文化市场中，音乐剧将成为巨大的供应商。

《歌剧院幽灵》剧照

第七章
西潮东渐与中国戏剧变革

第一节 西潮东渐与东方戏剧变革

一、西方戏剧的东渐

　　19世纪中叶以前，由于东西方文化尚未发生大面积的接触，各自还处于独立发展阶段，那时候的东西方戏剧之间壁垒分明，基本上可以划归具有不同审美指向的两种本质相异的艺术样式。19世纪中叶以后，西方文明的整体崛起，使它得以用强力把世界纳入了全球化的轨道。

　　从此以后，与传统生存方式相联系的东方文明被归结为历史的范畴，成为一种与现代文明相隔离的概念，逐渐衰落和萎缩，而西方文化则成为东方的法本。处身于这一涡流中的古老东方戏剧，它的自在衍生状态被彻底打破，它的舞台受到东渐而来的西方戏剧的吸引，开始发生严重的倾斜，在西方异质戏剧的作用下，

代代沿袭下来的东方戏剧日渐走向式微，同时也发生了某种舞台变异。

西方写实主义戏剧舞台样式，随着西方文化的步伐而进入东方，并在东方各个国家建立起自己的剧场。它既促成了东方传统戏剧的裂变，又带动了东方各种新型戏剧样式的产生，其中最重要的一支，是东方各国普遍模仿西方戏剧的舞台形式建立但用各种民族语言演出的新剧。

二、东方戏剧的变异

由于处在不同地域里的东方国家具有互不相同的历史遭际，东方戏剧的不同分支所走过的近代历程也各不相同，但大体说来，它们都由三方面的历史演进所构成。

首先，东方国家都经历了在舞台上直接引入西方戏剧样式的过程。随之，在西方戏剧的刺激下，东方的古典戏剧开始发生程度不同的蜕变。然后，东方舞台上出现了新型的文化混合体——一些具有东西方双重特色的新鲜戏剧样式或格局开始形成。

在一些国家里（例如印度），各种

演进趋势可以是合一的，共同体现于某种民族戏剧的发展演变过程中，例如泰米尔语戏剧、孟家拉语戏剧、印地语、乌尔都语戏剧。在更多一些国家里，这种演进造就了不同戏剧类型的出现与共生，例如日本的传统戏剧、新派剧与新剧，中国的传统戏剧、文明新戏与话剧，其历史过程的展开顺序，通常是演进的第一、第二方面是并发出现的，即引进西方戏剧样式与传统戏剧的蜕变同时发生，而第三方面，即新的混成戏剧则稍晚后才开始产生。

处身南亚、恰在西方通向远东的海陆中道的地理位置，使印度首当其冲地承接了西方文明的入侵。18世纪中叶，独立的印度沦为大英帝国的殖民地。当时，印度历史上曾经极盛的梵剧传统早已中断，而方言戏剧则刚刚兴起，舞台形式尚未定型，在文化内涵上正在进行融括印度史诗与神话以及古典梵剧、波斯与阿拉伯神话传说的努力。于是，在新传入的西方戏剧的强力影响下，印度方言戏剧自然地开始了熔铸民族戏剧与西方戏剧为一炉的过程，呈文化混合体面貌的戏剧形式由之诞生。随着印度现代剧作家和舞台技术人员日益受到西方

戏剧理论的教育与训练，印度方言戏剧越来越向西方戏剧的舞台艺术靠拢，类似的情形在泰米尔语、孟加拉语、印地语、乌尔都语方言戏剧中都同样发生。

更多的东方国家，特别是保持了悠久戏剧传统的中国和日本，当受到西方戏剧文化的辐射时，虽然民族戏剧面貌也有极大改观，但并没有发生整体蜕变，而只是其中一些蜕变较大的部分分离出去，形成戏剧的传统样式与蜕变形式并存的局面。这些国家对于西方戏剧的接受，通常都从翻译和介绍经典作品开始，最初的注重点都是内容而并非形式。在将翻译的西方作品搬上舞台的初期，这些有着自身传统的国家往往利用或借鉴了民族戏剧的形式，于是就导致了一些蜕变型戏剧样式的出现，日本的新派剧、中国的改良戏曲和文明新戏、马来西亚邦沙万剧的新剧、越南的小说从剧都是类似的产儿。从异质文化的接受过程来看，先决概念导致最初的错位总在发生，但随着以后对西方舞台本质了解的逐步深入，这种错位就被修正了，运用民族语言而严格遵照西方舞台样式进行演出的新剧（在中国称之为话剧）从而形成，遵循其规则的剧本创作也继而开始。

东方舞台对于西方戏剧的接受，主要有着两种途径。一种途径，是在西方殖民文化的直接作用下，东方被迫承受，例如印度和东南亚许多国家的情况都是如此。另外一种途径，是东方国家为了寻求自身文化的振兴图强之路，主动向西方寻求真理，从而自动引入西方戏剧，例如日本、中国都是如此。在后一种情况里，人们的认识普遍建立在这样一个出发点上：由于自己民族的传统戏剧样式在悠久的历史进程中已经积淀了过多的美学内涵，在形式上也形成了过于庄稳持重的舞台定势，它那丰厚的传统美基因横亘于它与现代社会生活的联系之间，使之失去了现实的生命活力，无法满足社会处于思想变革阶段狂飙突进式思维方式的需要，唯一的办法似乎只是应该大量抛却传统的形式美内蕴，使戏剧的舞台风格向西方的写实性靠拢。于是，他们毫不吝惜地抛却传统戏剧，甚至将其归为肮脏的历史遗物而唾骂之，而从西方戏剧里获得精神补偿。这种做法加剧了东方传统戏剧样式的衰亡步伐。

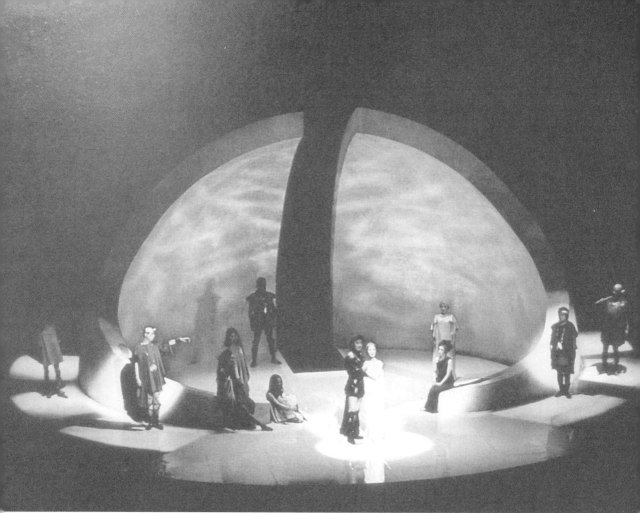

日本戏剧《安菲特律翁》

三、日本的实例

 日本19世纪的明治维新采取了主动迎接西方文化挑战并积极回应的姿态。于是，与明治维新共脉搏的古典戏剧改良运动促成了日本新派剧从歌舞伎中脱胎而出，20世纪初叶更引发了新剧的诞生。

 德川幕府灭亡后，江户被改称东京，日本社会上掀起了激进的资产阶级近代化浪潮，传统戏剧一度受到冷落。从明治十一年（1878）起，以改造传统

戏剧和创新为旨归的戏剧改良运动应运而起。二三月间上演了河竹默阿弥反映西南战争的现代剧《西南云晴朝东风》；四月举行了政界、学界和剧界知名人士的会谈，在发言中，戏剧改良的口号和主张被郑重其事地提了出来。

在这场改良运动中，过去一直被武家贵族阶层独占的能乐，失去了幕府的靠山，希望在平民阶层中寻找出路。另一方面，歌舞伎在欧美文化的影响之下，开始尝试新歌舞伎和所谓新派剧的创作和演出。

新派剧是从歌舞伎中脱胎出来的改良戏剧样式，它排除了歌舞伎的歌舞成分，但保留旧式音乐、花道、打板子本（梆子）、男扮女装等传统表现手法，内容则以表现现实社会生活为主。新派剧只是从歌舞伎到现代话剧中间的一种过渡形式，所以到了20世纪初期，日本在西方现代戏剧的直接影响下出现了现代话剧以后，新派剧就成为日本文化史上和能乐、狂言、木偶净瑠璃、歌舞伎一样的又一种保留戏剧样式。

日本直接移植西方话剧的艺术样式称为**新剧**。20世纪初，众多的戏剧艺术家到西方考察舞台戏剧，许多留学人员从西方返回，都使人们对于西方戏剧的原始形式有了正确的认识。人们越来越不满意于新派剧不伦不类的舞台面貌，于是坪内逍遥等人发起了新剧运动，目的是将西方戏剧照原样搬到日本舞台上。明治三十六年（1903）在明治座上演莎士比亚悲剧《奥赛罗》，演出取消了花道，舞台上完全采用西式布景。明治四十二年（1909），自由剧场公演了易卜生的《博克曼》，完全按照西方话剧的方式进行演出，标示了新剧在日本的正式诞生。

1924年东京建立了著名的筑地小

坪内逍遥

剧场。短短 5 年间，这里就上演了欧洲、美国、日本各国的话剧 117 部，其舞台风格包括各种不同的流派，从古典主义、现实主义、自然主义到象征主义、表现主义，等等，形成众览世界的局面，极大地促进了日本新剧艺术的发展与提高。演出的繁盛，刺激了日本的新剧创作开始走上自己的历程，于是一批日本现代话剧作家涌现出来，创作出众多的优秀作品。日本新剧从此成为日本戏剧的一个重要组成部分。

第二节
中国戏曲革新与话剧诞生

西方戏剧从 19 世纪 60 年代以后进入中国。西方人在中国设立的天主教教会，当时在上海、北京、广州、天津等大城市兴办学校，让学生用外文排演圣经剧本，演出方式是西方话剧形式。这是中国人接触西方戏剧之始。另外，1866 年英国侨民在上海建立了兰心剧场，演出西方戏剧，这是中国的第一座西式剧院。

当时的大清政权正处于政治和经济全面崩溃的边缘，西方各个工业强国都对中国的版图和市场虎视眈眈，并通过种种手段迫使清朝政府与之签订了诸多不平等条约。中国的有志之士奋起图存救亡，调动了包括戏剧在内的一切宣传手段来进行民众启蒙。在这种局势下，传统戏曲的改良被时代推上了历史舞台。而西方戏剧样式随着西方文化进入中国，对中国剧坛产生的重大的影响是：直接促发了中国的戏曲改良运动。

一、戏曲改良

中国的戏曲改良主要体现为两个方面的内容，即改良传统戏曲和上演文明新戏。

戏曲改良是直接为政治宣传活动服务的。中国的传统戏曲以往表现的都是历史故事，穿古人衣，说古人话。戊戌变法失败后，政治改良派从惨痛中认识到发动民众的重要性，从而加强了宣传鼓动的工作，小说戏曲被作为最有影响力的通俗文化而引起重视。许多进步人士通过写戏曲剧本来参预时政，创作了大批表现当代内容的戏，例如《维新梦》、《黄帝魂》、《安乐窝》、《开国奇

徐碧云演出《绿珠坠楼》

第七章　西潮东渐与中国戏剧变革

冤》等。为了表现当代内容，艺人们也开始在舞台上实行改革，把一些非程式性的生活动作搬上舞台，进行了诸多尝试，例如身着时装或西装上场，念白取消古典韵律而代之以较为通俗易懂的京白和苏白等。

改良戏曲没有也不可能解决现代生活内容和古典程式的统一问题，因此当时的戏曲舞台上出现了许多怪诞的表现：小生穿西装上场，双手插在裤兜里扯四门；民国大总统袁世凯登台时用锣鼓打上，开口唱"孤王酒醉在杏花宫"；台上新出现的"言论老生"和"言论小生"往往脱离角色而大发政治议论，等等。在舞台上发议论是从西方戏剧里模仿来的。以为西方戏剧里可以脱离剧情和人物而夹杂演说，自然是一种误解，但这种手法极易激发观众的政治热情和血气，从宣传的角度来说确实起到了积极作用。

中国戏曲改良的更大实绩体现在文明新戏的出现上。文明新戏是直接借鉴西方戏剧的舞台演出而诞生的模仿样式，但它的正式开场却经过了日本新派剧的二次过滤。和中国文化接受西方影响的步调相一致，中国戏剧接受西方影

响的一个很重要的驿站是日本。中国人毕竟跟西方文化的距离过远，而对于东邻的日本却有着密切关注。因而，当日本剧坛在西方文化影响下发生急剧变化时，它的余波折射到了中国。

20世纪初，为了寻求迅速振国之路，许多中国留学生东跨海隅奔赴维新成功的日本。在那里，他们观看到了新派演剧，为其现实的舞台内容和便捷的演出形式所触动，于是就在东京自行组织了一个戏剧团体：春柳社，开始演出法国小仲马的名著《茶花女》、美国斯托夫人的名著《汤姆叔叔的小屋》(译名《黑奴吁天录》)等，引起轰动，以后又演出了一些其他剧作。辛亥革命前夜，春柳社成员欧阳玉倩、陆镜若等陆续回国，投入国内舞台的演出，中国的文明新戏运动就蓬蓬勃勃展开了。不过，文明新戏的表现手法留下了日本新派剧的痕迹。

戏曲改良也包括对旧式剧场的改造。中国老式戏园设备简陋，光线、音响效果都不好，里面还有许多陋俗，像泡茶、递热毛巾、卖零食等，观演环境嘈杂混乱。而上海英式兰心剧场的观演环境却与之形成鲜明对照：秩序井然，

灯光布景光彩夺目，音响效果十分出色，演出气氛庄严崇高。于是，模仿西方样式建造的新式剧场纷纷动工。新式剧场一般改旧式舞台的前伸式台口为内缩式——所谓"镜框式"，采用灯光照明，增置写实布景，挂上大幕，另外在灯光设备、舞台布景方面也力求新颖。从此以后，那种旧式的茶园剧场就趋于淘汰了。

二、话剧诞生

辛亥革命的失败，导致中国人对于传统文化的更深入的思考，从而引发了一场新文化运动。这场高扬起民主与科学旗帜，以新道德新文化反对旧道德旧文化的斗争，实质上是一批吸收了西方进步思想观念的文化先行者，利用引进的外来文化的精华做武器，而对传统文化的糟粕开刀。其中的激进分子，甚至认为中国的旧文化没有丝毫的用处，提出全盘西化的主张。

在戏剧领域，激进的新文化派则提倡用西方戏剧取代中国戏曲。中国戏曲的写意性和表现性使之不能在舞台上毫发毕现地反映人生和社会，它必须同现实保持艺术距离。加上传统戏曲里原本充满了封建伦理观念，当时又已经发展到用封建迷信、色情淫盗来招揽看客，因而遭到新文化派的彻底摒弃。为了贯彻自己的理论主张，新文化的先锋们一方面大力鼓吹并从事对西方戏剧的翻译工作，短短20年间就译介了欧美戏剧约180种；另一方面也身体力行地模仿西方剧本样式进行创作，例如胡适就模仿易卜生《玩偶之家》写了《终身大事》一剧，而一批话剧运动的中坚人物，像洪深、田汉、郭沫若、欧阳玉倩、丁西林等人，都开始了他们的话剧创作。

众多的欧美戏剧、继而是中国人自己创作的话剧开始在舞台上演，而一些留学生回国，开始在中国舞台上推行真正的欧美戏剧样式和演出方法。洪深、熊佛西、余上沅、张彭春等人，都为中国话剧舞台艺术的奠定作出了贡献。

当时正在欧美盛行的现代派戏剧虽然曾在中国舞台上有过反映，但由于大革命鼓动人民精神的需求，中国戏剧界主要还是选择了欧美直面人生、揭露和批判社会问题的写实主义戏剧，而易卜生则成为一面旗帜。1918年《新青年》杂志4卷6期推出了"易卜生专

号"，新文化派的旗手胡适专门在上面撰文《易卜生主义》，鼓吹和推崇易卜生的精神，在文学青年中引起很大反响。许多中国戏剧家都受到易卜生的影响。1922年洪深（1894-1955）留美回国，在轮船上有人问他：你是要做一个红戏子呢，还是要做莎士比亚？他回答说："我要做易卜生。"无独有偶，田汉（1889-1968）留日回国时，也说了类似的话。由此可见，易卜生式写实戏剧对于中国戏剧产生了重大的影响。

话剧是由西方传入中国的，英语名为Drama，最初中文名字不固定，曾用过新剧、文明戏、爱美剧等名称。1928年洪深提议将其定名为话剧，以与西方歌剧（Opera）、舞剧（Dance Theater）相区别。由于话剧的汉语名称鲜明表现了这一戏剧样式的特征，从此沿袭下来。

三、澎湃的戏剧运动

话剧正式形成后，立即为中国社会各个阶层所接受。众多的艺术家和青年爱好者投身到话剧的表演和舞台设计中去了，众多的学者热衷于翻译和评介国外的话剧名著，众多的文学家在话剧这块新的文学园地进行了卓有成效的创作探索，众多的实践者则将话剧艺术推广到更广泛的民众群里去。于是我们看到，一些在社会上产生重大影响的话剧名作涌现出来，田汉的《获虎之夜》、《名优之死》，洪深的《赵阎王》、《五奎桥》，曹禺的《雷雨》、《日出》等，成为中国话剧的奠基之作。经过前驱们的一致努力，话剧很快在中国成为相当普及的艺术，成为与传统戏曲共生共存的舞台艺术种类，拥有了它的相对观众群，培养了一代创作者、从业者和爱好者。

在整个从大革命到抗日战争时期，中国的戏剧运动都在蓬蓬勃勃地发展。一方面，新文化人创作的话剧引起越来越大的社会影响，夏衍的《上海屋檐下》、《法西斯细菌》，阳翰笙的《塞上风云》、《天国春秋》，郭沫若的《屈原》、《虎符》，于伶的《夜上海》、《七月流火》，宋之的的《雾重庆》，吴祖光的《风雪夜归人》，陈白尘的《升官图》，阿英的《李闯王》，曹禺的《原野》、《北京人》等众多优秀作品，把话剧艺术的发展推进到一个根深叶茂的阶段。

另一方面，话剧演出逐步由大都

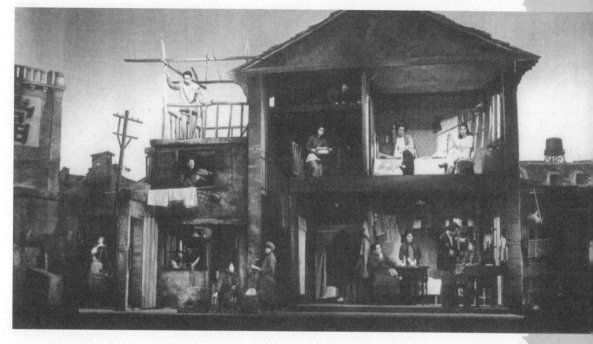

夏衍《上海屋檐下》

市舞台深入到民间、农村，加入到大革命和抗战的舆论洪流中去，发挥了战斗号角的作用。话剧人组织了众多的演剧队，把话剧这种较为直接便利的文艺样式用作了宣传舆论武器，用以唤醒国民的斗争意识和反抗意识，起到了很好的作用。抗战时期一部最具鼓动力的独幕剧是《放下你的鞭子》：父女二人从日寇占领的东北沦陷区逃亡到关内，流落街头卖唱。女儿不愿唱，父亲举鞭欲打，观众中一位青年高喊"放下你的鞭子！"父女二人向观众泣诉亡国奴的悲惨命运，引起大家的感慨。青年于是号召大家奋起抗日救国，剧情在群情高昂的"打倒日本帝国主义"高呼声中结束。

传统戏曲在这一形势推动下，也纷纷开始从内容到形式的革新，一时间，穿时装、演时事成为风气，时人称之为"时装戏"。从京剧到豫剧、川剧、评剧、河北梆子，都在进行时装戏的编撰和演出。时装戏还成就了近代的新兴剧种越剧、沪剧的排场，尤其沪剧还创造

曹禺

了"西装旗袍戏"来吸引观众。京剧大师梅兰芳等人以此为契机对京剧进行改革，演出新颖的古装戏、时装戏，同时改变传统的演出节奏、演出方式，增置布景和舞台设计。在清末老生行主盟的情形结束以后，京剧的旦行、净行、小生行、武生行、丑行等各路行当异彩纷呈，以"四大名旦"(梅兰芳、程砚秋、尚小云、荀慧生)为主要标志，都推出了自己的代表人物，而此时正处于流派竞衍、艺术醇熟阶段。1935年，梅兰芳在齐如山、张彭春帮助下，率团到美国演出，获得了世界性的瞩目和赞誉，引发了西方对中国戏曲这种东方传统戏剧样式的普遍关注和高涨热情。国土沦陷以后，有节气的戏曲艺人杨小楼、梅兰芳、程砚秋、盖叫天等人都拒绝为日本占领军和汉奸演戏，有的长期罢演。

第三节 曹　禺

曹禺是中国第一个成熟的话剧作家，他的处女作《雷雨》是中国话剧史上第一部现实主义经典作品，成为中国话剧成熟的标志；他的一系列杰出剧作：《日出》、《原野》、《北京人》等，都在中国话剧史上留下了不可磨灭的光辉。曹禺是为中国话剧而生的，他也因此成为中国话剧之父。

曹禺(1910—1996)本名万家宝，出生于天津一个封建官僚家庭。受酷爱戏剧的继母影响，小时候时时出入于戏院，受到传统戏曲和文明戏的熏陶。在

南开中学读书时，进入学生组织的南开新剧团，成为其中的骨干，演出了莫里哀《悭吝人》、易卜生《人民公敌》等世界名作，并自己编演时事新戏。在清华大学西洋文学系求学的经历，使他有机会阅读了大量世界文学和戏剧名著，古希腊悲剧、莎士比亚、易卜生、契诃夫、奥尼尔剧作都让他爱不释手。他也爱好中外古典哲学，老子、柏拉图、叔本华、尼采以及佛经和圣经，都成为他精神的启蒙，启迪他苦苦思索饱经忧患的中国的命运。他也在清华校园里演出易卜生《玩偶之家》，并经常去广和楼、天桥等处观赏戏曲、曲艺表演，饱览传统的民间文艺。

就在大学毕业的1933年，23岁的曹禺完成了第一部多幕话剧《雷雨》，次年发表在《文学季刊》1卷3期上。当年就有一些校园剧团上演，1935年4月由留日学生组织的中华话剧同好会在东京首演，引起媒体的广泛关注，接着上海复旦剧社、中国旅行剧团等在国内连续演出，引起轰动。一时社会中各个阶层都在注目《雷雨》、谈论《雷雨》，旧戏观众被相当多地吸引到了《雷雨》的剧场里，传统戏曲也纷纷改编《雷雨》，

一时间似乎进入了一个《雷雨》时代。

《雷雨》通过巧妙而天衣无缝的结构组合，勾画出一个资产阶级家庭里面错综复杂的人物关系，暴露出其内在的阴暗与丑恶，揭示出这个阶级的必然灭亡，而用始终郁积的一场雷雨来象征这一切行将崩溃。27年前在无锡为周家少爷生了两个儿子、却因为少爷娶亲被赶出家门、受尽生活磨难的女仆侍萍，来到北方一座城市的周公馆，看望在这里做女佣的与后夫生的女儿四凤，却发现公馆的老爷周朴园就是当年的少爷，而这里一切人物关系都颠倒错乱了：四凤正在悄悄与现在的少爷、她的同母异父的哥哥、自己的大儿子周萍恋爱，夫人蘩漪生的儿子周冲也在热切地追求四凤，蘩漪由于长期受到老爷的专制压抑曾经与周萍乱伦，而自己当年带走的二儿子鲁大海则作为周家矿上的工人罢工代表正与周朴园斗争。侍萍决心带走四凤，避免她遭受和自己同样的命运，但女儿凄惨地乞求她，她不得不把真相揭开。四凤冲向雷雨，触电而亡，周冲拉她也被电死，周萍开枪自杀。受到这场残酷打击，蘩漪发疯，侍萍失忆，剩下周朴园一人茕茕陪伴着她们度过老年。

北京人民艺术剧院
演出《雷雨》

　　这是第一部用中国风格讲中国故事的成熟话剧作品。在它之前，由胡适《终身大事》白话戏剧开始，众多的新文艺工作者写出了许多尝试性的话剧作品。但客观地说，那些作品在艺术的完整性和成熟度上，在内容、语言与形式的民族化上，都还存在这样那样的问题。因而当时的剧坛，除了充斥着大量翻译和改编的外国戏剧以外，就是那些形式简单、内容贫乏的作品。《雷雨》

的出现，无疑在当时阴霾重重的戏剧中国上空划过一道刺目闪电。

　　《雷雨》体现出古希腊命运悲剧和易卜生作品对剧作家们的深刻影响。它严格遵守"三一律"，故事发生的时间在24小时之内，地点三幕在鲁公馆客厅，一幕在四凤房间里。它像易卜生戏剧一样带有客厅佳构剧的痕迹，戏剧结构以及各种人物关系、矛盾冲突甚至细节都组织得完美无缺，但过于精致也给

人带来脱离生活原态的雕琢感。曹禺自己并不满意《雷雨》"太像戏"的缺憾，他希望能够超越，希望写出像契诃夫的剧作那样自然的戏，这种愿望体现在他1936年发表的作品《日出》里。

《日出》描写大都会资产阶级腐朽的阴暗生活：堕落的交际花陈白露依赖银行家的钱袋，终日在纸醉金迷中打发时光，认为她从前的男友方达生希望拯救她的想法既可笑又不现实。但是，她出于尚未泯灭的怜悯心想从黑社会手里搭救少女小东西，才发现自己根本没有任何力量。黑社会头子金八甚至通过操纵股票市场，套垮了她依靠的银行家，逼得她最终服安眠药自杀。

在这部作品里，曹禺用"片段的方法"来截取社会生活横断面，用堆沙成山的方法来表现生活细节与整体的关系，尽可能减少故事起伏与剧本起承转合的连缀技巧，写出自己心目中的社会真实。用他的话说，就是用"色点点成光彩明亮的后期印象派图画"。《日出》的戏剧进程自然、真切、生活化，具有纪实性特点，显现出成熟、从容、平实的风格，但其中又不乏象征意义。日出之前，陈白露唱出这样的歌："太阳升起来了，黑暗留在后面。但是太阳不是我们的，我们要睡了。"一个腐朽的社会连同它身上的寄生虫就要被彻底埋葬了，而结束时的工人打夯歌则象征了新的生命力："日出东来，满天的大红！要得吃饭，可得做工。"

曹禺也受到当时西方盛行的象征主义、表现主义戏剧的影响，他从中寻找自己创作的突破口。他于1937年发表的《原野》一剧，就是这样一部风格独特的实验作品。《原野》通过对原始蒙昧的血亲复仇观念的描写，展现了中国底层农民对于黑暗压迫的反抗，表现了仇虎对金子的炽烈爱情和对焦家的刻骨仇恨，然而这种爱和恨也最终导致他的覆灭。仇虎从狱中逃脱出来，陷害他全家的仇人焦阎王已死，他不得已对焦阎王的儿子、自己儿时的伙伴和好友焦大星复仇，而懦弱的焦大星对他毫无防范，反而向他倾诉苦恼、祈求同情。金子虽然不爱丈夫焦大星，但也念他对自己好，阻止仇虎杀他。这使仇虎无法下手，陷入深层的矛盾之中，不时产生精神幻觉。剧本调动各种手段充分展现了人物的这种内在情绪，创造出一种心理外化的舞台意境。

由于中国戏剧观念长期囿于写实一尊，不能很好地理解和接受表现主义；也由于剧作所透示出的蒙昧血亲复仇观念较为晦暗，《原野》长期没有受到应有的重视和获得应有的评价。只是到了20世纪80年代以后，它的价值才被人们重新发现，不同的剧种争相对之改编演出，成功的如荆州花鼓戏《原野情仇》、川剧《金子》等，受到广泛欢迎。

1941年，曹禺又完成了另外一部更加自然化的杰作《北京人》。这部通过描写封建没落家庭的生活冲突来预示其崩溃命运的剧作，采取了更为接近契诃夫的手法，不露痕迹的结构、生活化的语言、活生生的人物、随处充溢的哀伤意绪、平淡隽永的风格，使得它染有浓郁的哲理性情怀，寓意深刻，成为一首旧生活的哀歌。1942年，曹禺将巴金长篇小说《家》改编为同名诗剧，歌颂青春和爱情，诅咒压抑年轻人自然情怀的封建势力和旧式观念，处处洋溢着充沛的诗情，亦是一部成功剧作。新中国成立以后曹禺又创作了一系列作品，如《明朗的天》、《胆剑篇》、《王昭君》等，但由于观念和环境的局囿，均未达到上乘水平。

曹禺的创作把中国话剧艺术提升到了一个新的高度，整体推动了舞台导演、表演和舞美设计综合水平的提高，培养了一代话剧观众，也使职业剧团有了保留剧目而得以生存。曹禺使中国话剧从创始和实验阶段走了出来，真正成为一门成熟的舞台艺术样式，从此走上了康庄大道。

第四节
从戏曲改革到"革命样板戏"

一、红色戏剧

"解放区的天是明朗的天。"在中国共产党领导的工农红军建立的革命和抗日根据地里，红色戏剧开展得如火如荼，八一剧团、工农剧社、战士剧社、战地服务团、火线剧社、战斗剧社、抗敌剧社、先锋剧团、东江剧团、铁流剧团以及数千个村办剧团，活跃于部队与民众之中。一批投身于革命熔炉的知识分子，配合革命形势，不断创作出鼓舞斗志的戏剧作品。一些军事领袖人物，如林彪、聂荣臻、罗荣桓、罗瑞卿、邓

小平、黄镇等，都从事过戏剧编创与演出活动。另外，上演大后方的都市戏剧和外国名剧也成为时髦。

1935年10月，中国工农红军在胜利完成二万五千里长征之后到达延安，开辟了陕北抗日根据地，这里从此成为红色戏剧的故乡。1942年毛泽东发表《在延安文艺座谈会上的讲话》，号召文艺要为工农兵服务、面向大众，一场群众性戏剧运动从此展开。最红火的是新秧歌剧的兴起，《兄妹开荒》成为风行一时的作品。以后，革命的文艺工作者创作出新歌剧《白毛女》、《血泪仇》等作品，为夺取政权起了宣传鼓动作用。同时，在毛泽东等革命领袖的支持下，旧剧革命也拉开序幕。延安平剧（即京剧）院演出了《逼上梁山》(1944)、《三打祝家庄》(1945)，胶东根据地的胜利剧团演出了《闯王进京》(1945)等改革京剧，站在农民革命的立场上诠释历史，为革命战争提供道义和智慧支持，受到广泛欢迎。

二、戏曲改革

1949年中华人民共和国成立。一个独立、自主的主权国家的诞生，为戏剧艺术的大发展提供了极好的条件。于是我们看到，从50年代开始，中国戏剧迈入了新的勃发期。

戏曲舞台上的京剧和百余个地方剧种，长期积累起成千上万个剧目，有着优厚的传统，也混杂有不少封建性的糟粕，新时代首先把整理改编传统剧目的任务提了出来。另外，戏曲界有着许多不好的遗风，例如旧式戏曲班社里存在着分配上的不平等，"角儿"与"底包"的收入差距几十上百倍；旧式演出环境嘈杂，舞台上角儿"饮场"、检场人员穿梭、戏园里卖茶水食品送毛巾等。于是对戏曲陋习的改造也提上日程。一个大的变化是戏班由过去的班主制（个体私营）变为共和制（演员集体所有制），而"净化舞台"也使得戏曲观赏环境改观、艺术水准上升。更重要的，从旧社会过来的许多戏曲艺人带有严重的落后意识，跟不上时代的发展，因而加强学习和进行思想改造更成为当务之急。这些，就是建国初期戏曲界所面临的重要工作，用三句话来概括就是"改人改戏改制"，一时成为运动。1951年毛泽东为中国戏曲研究院成立的

题词"百花齐放，推陈出新"，成为戏曲改造的座右铭。

京剧工作者怀着极高的热情，从五六千种传统剧目中发掘、整理和加工精品，进行去芜取精、去伪存真的工作，很快就推出100多台戏，在舞台上产生了广泛影响，受到民众的好评。如梅兰芳的《贵妃醉酒》，周信芳的《乌龙院》，谭富英、裘盛戎的《将相和》，李少春、袁世海的《野猪林》，以及《借东风》、《三岔口》、《空城记》、《闹天宫》、《二进宫》、《白蛇传》、《杨门女将》、《满江红》，等等。

与此同时，人们开始把注意力投向创作新剧目。由于京剧传统程式强，便于表现古代生活题材，创作首先在这方面取得了成绩，如《海瑞罢官》、《强项令》等。现代戏也开始稳步试验，先有京剧《白毛女》的成功，到60年代初出现了一批表现革命斗争的优秀剧目。作家田汉、翁偶虹、范钧宏、马少波等人，在京剧整理、改编传统戏和创作新戏方面发挥了重要的作用。

千姿百态的地方剧种，也涌现出许多脍炙人口的剧目和受人爱戴的演员，活跃着戏曲舞台。首先是整理加工了大量优秀的传统剧目，如川剧《秋江》、《芙奴传》，黄梅戏《打猪草》、《天仙配》，赣剧高腔《张三借靴》，湖南花鼓戏《刘海砍樵》，滇剧《牛皋扯旨》，越剧《梁山泊与祝英台》、《西厢记》，莆仙戏《团圆之后》、《春草闯堂》，高甲戏《连升三级》，扬剧《百岁挂帅》，蒲剧《薛刚反朝》，豫剧《穆桂英挂帅》，吉剧《包公赔情》、《燕青卖线》，河北梆子《秦香莲》，等等，古老剧种昆曲则因为《十五贯》的改编成功而兴盛一时。新创作的许多古代题材剧目，如越剧《红楼梦》、《胭脂》，吕剧《姊妹易嫁》，黔剧《奢香夫人》，彩调剧《刘三姐》等，也都一度脍炙人口。

而尤其引人瞩目的是，地方剧种由于舞台形式较为自由不拘、传统程式化较弱、便于表现现代生活的特点，在现代戏创作上突飞猛进，成果显著，比京剧活跃而且有生气。先是妇女争取自由婚姻的作品突出，如沪剧《罗汉钱》，评剧《小女婿》、《刘巧儿》，吕剧《李二嫂改嫁》，眉户戏《梁秋燕》等作品皆是；以后题材拓宽，涌现出豫剧《朝阳沟》，锡剧《红色的种子》，评剧《金沙江畔》，湖南花鼓戏《打铜锣》、《补

扬剧《百岁挂帅》

锅》，曲剧《游乡》，粤剧《山乡风云》等各类作品。一批地方戏作家如陈仁鉴、黄俊耀、胡小孩、杨兰春、顾锡东、王肯，等等，在上述创作中贡献出了卓越的艺术才华。

1960年政府文化部门确定的戏曲创作传统戏、新编历史剧和现代戏"三并举"方针，通过政策性导向把戏曲创作推向了一个全面发展的阶段。

第七章　西潮东渐与中国戏剧变革

三、话剧发展

新中国成立后，中国话剧艺术也迎来了它的茁壮成长期，文艺工作者发挥了极大的热情，通过话剧艺术来鼓舞人民投身于建设。其中不乏老剧作家的新作，如郭沫若的《蔡文姬》、《武则天》，田汉的《关汉卿》、《文成公主》，曹禺的《胆剑篇》、《王昭君》，尤其是人民艺术家老舍在这一时期话剧创造力发挥到极致，他的《茶馆》、《龙须沟》等作品，成为中国当代话剧史上的经典之作。

新创作的剧目中有两类成绩十分突出，一是表现刚刚过去的那场艰苦卓绝革命战争的作品，如《战斗里成长》、《万水千山》、《红色风暴》、《八一风暴》、《红旗谱》等；二是表现新生活的《丰收之后》、《青松岭》、《枯木逢春》、《布谷鸟又叫了》、《年青的一代》、《霓虹灯下的哨兵》等。北京人民艺术剧院的艺术成就尤其值得注意，成熟导演焦菊隐与优秀演员于是之等人的最佳组合，使舞台连创辉煌。另外，歌剧《洪湖赤卫队》、《江姐》也是时代的成功作品，受到广泛欢迎。

由于与苏联的密切政治关系，斯坦尼斯拉夫斯基戏剧表演体系被大力引荐到中国，成为指导中国戏剧院校教学和戏剧院团演出的系统方法。由此，中国话剧人才受到了一流水准的训练，水平得到迅速提高，一批成功的导演和演员涌现出来，他们的体会融入了优秀剧目的演出中。然而，教条主义的生吞活剥，把"第四堵墙"绝对化，也带来话剧舞台上的形式主义。而某些苏联戏剧专家批评中国戏曲的表现方法（例如脸谱、髯口、表演程式等）"不真实"、"不科学"，加上政治上的亲苏压力，导致中国戏曲盲目地放弃自身写意优势，向表演写实化靠拢，也引起了戏曲舞台的一度倾斜。

群情高昂的景象掩盖着负面情况。将话剧舞台简单地等同于宣传阵地的习惯性思维，导致众多英模事迹话剧、政策图解话剧的出笼，粗糙的非艺术化的作品充斥舞台，倒了观众的胃口，影响了话剧艺术的声誉。创作观念长期囿于写实主义一端的单一和贫乏，表现手段的概念化和模式化，导致话剧表现力和舞台生命力的严重萎缩。这种左的创作思潮的影响，在"文化大革命"期间达到了最高峰。

《红色风暴》

四、老舍《茶馆》

老舍（1899—1966）自幼爱好民间戏曲、曲艺，于20世纪20年代留英时开始小说创作，并研究古希腊悲剧、喜剧和英国戏剧，三四十年代以长篇小说《骆驼祥子》、《四世同堂》等著称，抗日战争期间创作了话剧《残雾》、《面子问题》等十余部作品。1946年赴美国讲学，研究美国戏剧，与德国叙事剧的创立者布莱希特建立友谊。新中国成立后，老舍从美国归来，进入戏剧创作旺盛期，先后写下20多部作品，其中话剧《茶馆》(1957)为代表作，也成为新中国话剧创作的典范。

老舍的戏剧视野宽广，于欧美现代戏剧有着充分的接触，并受到叙事剧的深刻影响。他认为戏剧创作不必一味学易卜生，而要"独出心裁、别开生面"地创新，潜意识里他不想重复曹禺，他试图从结构出发进行自己独特的戏剧创作探索。老舍是从小说进入戏剧的，他

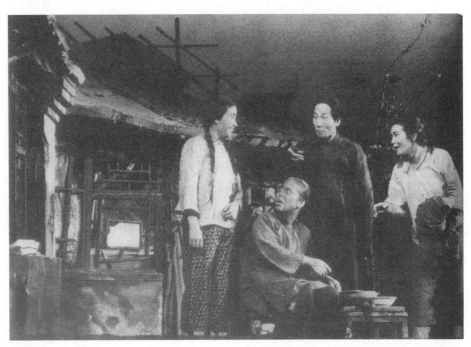

老舍的《龙须沟》演出剧照

《茶馆》剧照

深知自己的长处在于抓取典型的人物行为来折射社会面貌，因而他试图创造一种"世相戏剧"，以不同时期的底层芸芸众生相来展现社会的整体变迁。他的这种追求体现在一系列剧作里，如《残雾》、《面子问题》、《归去来兮》、《龙须沟》、《方珍珠》、《全家福》等，而以《茶馆》最为成功。

《茶馆》有着奇特的结构。它从一个小小茶馆的角度来看社会，把五十年的中国史横向切出三块薄片，放在舞台的凸境下透视。登台的三代、七十多个人物，展现出社会的芸芸众生相，构成一幅世态风俗图卷。剧作虽然以茶馆主人王利发为贯穿人物，但他并没有多少故事，只是作为历史见证人而存在，用眼睛看那"乱纷纷你方唱罢我登台"的世相。每一幕都由一些互相平行、互不关联的人物和他们的行为组成，这些内容共同勾画出一个时代的特色。

第一幕讲清末戊戌变法失败后，社会又恢复为一潭死水，人们继续在茶馆做着各种营生。王利发本本分分地做生意，对一切人都陪着小心；刘麻子拉皮条，引诱破产农民康六卖女儿，原来衰老的太监庞公公竟然想娶媳妇；旗人秦二爷与庞太监对变法态度不同，发生言语冲撞；两方无赖争夺一只鸽子，后来讲和；两个暗探到处窥探，常四爷只因为说了一句"这大清国要完"，就锒

第七章　西潮东渐与中国戏剧变革

铛入狱。第二幕系民国初年军阀混战时期，人们惶惶不可终日。王利发把茶馆改作学生公寓，暗探却以此为由来对他进行敲诈；两个逃兵想共娶一个老婆，刘麻子从中撮合，反被军阀拉去顶缸枪毙。第三幕系抗战胜利后，国统区一片衰败。小刘麻子霸占了茶馆，秦二爷、常四爷、王利发三个老人在哀伤的心绪中一起为自己撒纸钱。三块切片折射出旧中国五十年间经历的三个时代，整体透示出它们的腐朽没落和荒诞无稽。

《茶馆》没有贯穿事件、贯穿情节，全剧缺乏悬念、激烈的冲突、微妙的情境，全靠独特的典型化人物及其生动的个性来抓取观众的注意力。每提到《茶馆》，我们脑海中浮现的不是它的故事——故事平淡无奇，而是那一连串栩栩如生的人物形象。它不符合戏剧常规，它过于"自然化"了。所以当老舍创作出这个剧本时，因为逸出了当时人们对于话剧的通常理解，曾经遭到激烈的批评，例如说这部戏的结构松散（李健吾），说老舍不懂得戏剧规律和技巧（周培源）等。在当时僵化的戏剧观念统治下，老舍受到这样的批评是可以理解的。

老舍是幸运的。当他给话剧"出了难题"时，他碰到了焦菊隐，碰到了于是之，碰到了北京人艺。经过一代艺术家的精心舞台创造，老舍的天才灿烂地展现在舞台上。《茶馆》不仅没有夭折，而且成为新中国舞台上的一部艺术精品，征服和拥有了几代观众。《茶馆》曾到德国、法国、瑞士、日本、加拿大演出，美国纽约泛亚剧团也曾用英语演出，到处反响强烈。《茶馆》散点透视的奇特结构，成为中国话剧史上成功的范例而进入教科书，直至90年代的话剧舞台上，我们仍然能反复见到切片结构行之有效的舞台实践。

五、"革命样板戏"

1963年，文化部开始组织全国京剧现代戏汇演，一时文艺界创作热情高涨，作品大量涌出。1964年6月5日开始的观摩演出大会持续了56天，共演出剧目35个，突出者如《革命自有后来人》、《奇袭白虎团》、《红嫂》、《节振国》、《黛诺》、《智取威虎山》、《芦荡火种》、《草原英雄小姐妹》等，把编演现代戏活动推向了一个高潮。接着是东

北区、华东区、华北区京剧现代戏观摩演出大会和西北地区现代戏观摩演出大会的召开，加强了戏剧革命的声势。

毛泽东于1963年12月12日发出一个批示，尖锐地指出两个问题：一是许多文艺部门至今还被"死人"统治着（亦即古代作品太多），二是反对封建主义、资本主义艺术，提倡社会主义艺术。这样，传统戏曲就成了很有问题的领域。以后，社会的政治形势越来越严峻，到1965年11月10日姚文元发表《评新编历史剧〈海瑞罢官〉》一文，掀起文艺界和学术界的政治批判运动，直接导致了"无产阶级文化大革命"的开始，一切"旧"的戏剧就都被扫荡净尽了。

江青从1963年开始到上海"抓创作"，以后越来越多地介入对全国革命戏剧创作的领导工作，主要组织对一些基础较好的京剧现代戏进行再加工和改造。这些戏被命名为"样板戏"。1966年11月28日，"中央文革小组"组长康生在"首都文艺界无产阶级文化革命大会"上宣布了八部革命样板戏的名字：京剧《智取威虎山》、《红灯记》、《海港》、《沙家浜》、《奇袭白虎团》，芭蕾舞剧《白毛女》、《红色娘子军》，交响乐《沙家浜》。实际上"样板戏"不止这八部，以后又有京剧《龙江颂》、《杜鹃山》的加入，但通常人们习惯于用"八个样板戏"来称呼它们。

京剧样板戏《沙家浜》剧照

京剧《红灯记》剧照

"样板戏"成为20世纪70年代初期最重要的文化现象：所有的宣传媒体都在连篇累牍地宣传，广播、电影、电视里到处播放，全国人民一起学唱，各地方剧种则竞相移植演出。在这"文化大革命"的政治风暴中，极左思潮控制着剧坛，"革命样板戏"之外的众多剧目都被打成"毒草"，形成一边是八花怒放、一边是百花凋零的局面。

京剧"样板戏"《红灯记》、《智取威虎山》、《沙家浜》、《奇袭白虎团》等，原本都是有着很好基础的现代革命京剧，在京剧汇演中崭露头角，被江青等人看中后，确立为样板，经过最优秀创作人才的集体打磨，越演越精，尤其是创新的舞台程式和吸收西方交响乐的音乐改革，在京剧革新探索、表现现代生活的路子上迈出了成功的一步。然而，在"三突出"（在所有人物中突出正面人物，在正面人物中突出主要英雄人物，在主要英雄人物中突出最主要的中心人物）和"三陪衬"（用反面人物陪衬正面人物，用正面人物陪衬英雄人物，用其他英雄人物陪衬主要英雄人物）的创作观念指导下，"样板戏"概

念化、公式化的问题十分明显，把京剧改革引入了歧途。

第五节　新时期的戏剧变革

一、恢复期的繁荣

1978年之后，冰封的政治解冻了，中国当代艺术史进入一个新的耀眼时期。戏剧界的首要动作是立即恢复上演被禁止了很长时间的传统戏，一时间全国各地各个声腔剧种的舞台上，都响起一片传统的弦子锣鼓声。众多曾长久流传的传统剧目都在舞台上重新亮相，大量被撤销的戏曲剧团得到恢复并焕发出勃勃生机，这些是否映射出中国戏曲深扎于民众之中的草根力量？

新时期的文艺舞台是以话剧惊春的。在历史转折的重大关头，一批及时反映时代潮汛的作品诞生，在人民群众中产生了巨大反响，《于无声处》、《丹心谱》、《报春花》、《血，总是热的》、《枫叶红了的时候》、《灰色王国的黎明》等，都引起轰动。与之同时，表现"文化大革命"中受迫害的老一辈无产

阶级革命家历史功勋的剧作，如《陈毅市长》、《西安事变》、《彭大将军》等，也都掀动了民众的感情。话剧创作在它复苏的时候，像它最初出现于中国舞台上时一样，发挥了匕首和投枪的舆论作用。其立意主要在于政治内容上的拨乱反正，抨击刚刚逝去的高压政治统治，呼唤人性的苏醒。尽管它不可避免地带有前一个时代的残余色彩，"为政治服务"的痕迹仍然很明显，但毕竟一个新的开端已经到来。

新时期的万木复苏，创作积极性的极度高涨，使戏曲舞台很快便出现了姹紫嫣红的局面。改编传统戏如豫剧《唐知县审诰命》、莆仙戏《状元与乞丐》、楚剧《狱卒评冤》、昆曲《牡丹亭》和《西厢记》、越剧《荆钗记》等，新编古代戏如越剧《五女拜寿》、高甲戏《凤冠梦》、吉剧《三放参姑娘》、湖南花鼓戏《喜脉案》、京剧《徐九经升官记》、潮剧《袁崇焕》、壮剧《金花银花》、昆曲《南唐遗事》等，近现代内容戏如柳琴戏《小燕和大燕》，湖南花鼓戏《八品官》、《牛多喜坐轿》、《嘻队长》，豫剧《倒霉大叔的婚事》，商洛花鼓戏《六斤县长》，淮剧《奇婚记》，京剧《药

《陈毅市长》

王庙传奇》等，都获得了成功的舞台效
果。与五六十年代戏曲剧坛一个明显的
不同是，新时期新创剧目占有明显的优
势，越来越多的作者把创作而不是改编
当作首选目标。

一些古老剧种也焕发出青春和创造力，例如福建的莆仙戏和梨园戏、四川的川剧。前者涌现出一个深具现代意识的创作群体，推出众多具有时代思考力的剧目，如《新亭泪》、《秋风辞》、《魂断燕山》、《晋宫寒月》、《滕玉公主》、《鸭子丑小传》等；后者则以一部连一部成功的新创剧目构成一个系列，并创造性地将自身丰富的表演程式与现代舞台技术焊接，顺利实现了古老传统的现代转换，如《巴山秀才》、《易胆大》、《四姑娘》、《变脸》、《死水微澜》等。它们共同推动着戏曲的时代步伐。

二、观念与形式变革

很快，人们不再满足于话剧舞台的政治化，新的审美需求呼唤着话剧的本体发展和舞台的多样化。随着国门的打开，西方戏剧广泛的实验之风刮入了中国剧坛，惹动了理论界一场关于戏剧观念的大讨论，容纳多样戏剧观的强烈呼声冲击着长期定于写实一尊的舞台模式。

戏剧实验的初期践行者应该提到高行健，这位受到法国现代派戏剧启迪的作家，用他的小剧场戏剧三部曲《绝对信号》、《车站》、《野人》，呼唤中国戏剧舞台形式的革命。一时间新颖作品琳琅满目，《对十五桩离婚案的剖析》、《一个死者对生者的访问》、《屋外有热流》、《街上流行红裙子》、《挂在墙上的老B》、《红房间、黑房间、白房间》、《魔方》、《山祭》、《W．M．，我们》，等等，并出现了刘锦云的《狗儿爷涅槃》这样穿透历史时空和人的精神层面的力作。著名导演黄佐临所长期倡导的"写意戏剧"露出端倪，最佳体现一是他本人导演的《中国梦》，一是徐晓钟导演的《桑树坪纪事》。

一个探索的时代到来了，话剧开始用新颖的时空切割方法、换场的灵动形式、象征性的表现手法等舞台手段，打破旧有的范式，引来20世纪80年代后期舞台变革的大潮。话剧的舞台形式变得再不是那么统一、单调，而是五花八门、扑朔迷离。仔细分析其中的风格、流派成分，似乎大都染有某种西方现代派戏剧的色彩，但又绝不雷同，并且显得支离破碎、要素残缺。但是，它们大多获得了很大的反响。同时，曹禺、老

舍传统的写实剧仍然在延续，如《天下第一楼》、《黑色的石头》都运用传统手法而取得成功。

相对于话剧来说，戏曲的舞台变迁（非指传统戏的演出）慢了一个节拍，一直给人以脱离时代之感，但随即也就开始了较为谨慎的试探，一些有影响的导演的探索很快引起人们的注目，例如戏曲导演余笑予，导话剧也导戏曲的胡伟民，都在努力打破戏曲舞台的旧有平衡支点。无论人们对之评价如何，下列一批剧目的观念与舞台形式都曾引起人们的极大兴趣：川剧《潘金莲》、壮剧《泥马泪》、川剧《四川好人》、湘剧《山鬼》、川剧《田姐与庄周》、淮剧《洪荒大裂变》。初时的戏曲舞台形式改变还比较"隔"，给人的艺术感觉总与"拼凑"相连，但经过一个时段的过渡以后，成功的作品就被大气地推出了，例如上海京剧院的《曹操与杨修》、北京京剧院的《甲申祭》，都给人以比较完美的舞台形式感。

三、20 世纪 90 年代以后的发展

20 世纪 90 年代以后，在注重于剧场性的同时，话剧舞台一边继续延伸探索的趋势，一边开始回归写实手法。人们已经习惯于话剧舞台的风格多样化，不再进行有关舞台形式优劣的争论，而将每一部剧作和它的舞台呈现方式作统一考虑，凡是能够最恰当表现内容的形式，就是最好的形式。其中，许多现代舞台科技手段被日渐大胆而巧妙地运用，一些新颖的构思得到了现代观众的认可甚至欢呼，其结果是增强了戏剧舞台的现代感，而舞台形式也在这种经验积淀中逐渐发生变化。在这种情况下，一部戏剧创作的成功被理解为：不仅剧本是独到的，其舞台形式也必须是独到的，只有两者的完美结合，才能带来剧作真正的荣誉。

引起注目的作品有《天边有一簇圣火》、《同船过渡》、《商鞅》、《地质师》、《虎踞钟山》、《沧海争流》、《烟壶》、《生死场》、《厄尔尼诺报告》、《我在天堂等你》、《爱尔纳·突击》、《兰州人家》等，过士行的《鸟人》、《鱼人》、《棋人》三部曲和《坏话一条街》则以其独特个性受到关注。人们在探索新的话剧方向，即使是北京人艺这样有着既定传统的剧院，在保留原有风格的基础上也在

谨慎地进行新的尝试。小剧场实验的规模和幅度虽然与发达国家尚有距离，但也日益蓬勃开展。独立制作人的活跃，在戏剧制作和运转体制方面正探讨一种新的可能性。可以看到，风格多样化的舞台面貌，将定型为当代话剧的时代特色。

舞台技术装置的新型发展和突破旧程式的尝试，逐渐将京剧艺术推向一个既沉雄醇厚、又瑰丽多姿的阶段，一批成功剧目如《狸猫换太子》、《风雨同仁堂》、《骆驼祥子》、《瘦马御使》、《宰相刘罗锅》、《贞观盛世》的出现，标志着这一古老的舞台艺术正在焕发出新的青春光焰。一些充满现代活力的新型剧种，如越剧、黄梅戏、采茶戏等，利用自身轻捷灵动、发展能力强的优长，充分调动歌舞魅力，大胆吸收现代声、光、舞台装置的成果，将舞台美发挥到极致，以其青春亮丽的倩姿越来越引起世人的瞩目，同时从其唱腔与流行音乐靠近的特点出发，因势利导地发展出现代音乐剧，显示出远大的发展前景，推出了采茶戏《山歌情》、《榨油坊风情》，山歌剧《山稔果》，荆州花鼓戏《原野情仇》，越剧《孔乙己》，黄梅戏《徽州女人》、《和氏璧》，昆明花灯剧《小河淌水》，梅州山歌剧《等郎妹》等引人注目的作品。其他如淮剧《金龙与蜉游》，川剧《山杠爷》、《金子》，吕剧《苦菜花》，评剧《贫嘴张大民的幸福生活》，粤剧《驼哥的旗》，甬剧《典妻》等，都相当成功。地方戏曲以充满生机的态势，骄傲而自信地迈入了21世纪。

第八章
世界各地戏剧的发展状貌

以上章节里，我们重点介绍了人类几种古老的传统戏剧样式和西方戏剧的发展状况。现在，让我们着眼于地域分布来概括一下世界戏剧的状貌。

一、欧洲戏剧

欧洲近代戏剧发源于中世纪宗教戏剧。16世纪文艺复兴以后，欧洲戏剧进入整体繁荣期，戏剧思潮由中心国家英、法、德等向周边扩散，其他各国则在整体受益的同时，也不断为之作出自己的贡献。随着"地理大发现"后的欧洲殖民热潮，欧洲戏剧开始向美洲、亚洲、大洋洲散播，形成全球性的戏剧文化圈。20世纪各种戏剧流派蜂拥而起，在欧美国家间互为作用，并波及世界各地。

英国是文艺复兴时期欧洲戏剧的最早开拓者，16世纪产生的莎士比亚戏剧，奠定了欧洲戏剧新的传统。以后欧洲戏剧的旗手转移到了法国和德国。19世纪末，

英国、爱尔兰出现的萧伯纳社会问题剧和王尔德唯美主义戏剧，20世纪产生的全世界最伟大的戏剧演员 L. 奥立弗，先驱舞美设计师戈登·克雷，世界级导演彼得·布鲁克，象征主义戏剧诗人叶芝和艾略特，声望隆著的老维克剧团和皇家莎士比亚剧团，戏剧特别是音乐剧的集中展示地伦敦西区，是英国对于世界戏剧的贡献。

法国17世纪出现古典主义戏剧的代表人物高乃依、拉辛，奠定了欧洲戏剧的一种美学规范，而莫里哀则成为继莎士比亚之后欧洲另一位伟大的剧作家。18世纪又有狄德罗、伏尔泰成为启蒙戏剧的代表，接踵而来的还有剧作家博马舍及其代表作《费加罗的婚礼》。19世纪前期出现了浪漫主义戏剧的代表人物雨果，后期则有现实主义剧作家小仲马和罗曼·罗兰，并产生了自然主义戏剧的倡导者左拉。19世纪末创建自由剧场的安托万喊出"第四堵墙"的口号，把戏剧舞台推向写实主义的极致。第二次世界大战时期，萨特和加缪的存在主义戏剧产生了很大影响。阿尔托倡导的"残酷戏剧"则直接引导了20世纪50年代荒诞派戏剧的诞生，其代

表人物贝克特、尤耐斯库、热内的《等待戈多》、《椅子》、《秃头歌女》、《女仆》等，引起世界的关注。体现于法国戏剧中的法兰西民族精神，为欧洲戏剧灌注了充沛的活力。

德国18世纪产生的启蒙思想家和戏剧家莱辛，浪漫主义狂飙突进运动中出现的歌德的《浮士德》和席勒的《阴谋与爱情》，19世纪后期出现的歌剧家瓦格纳，是德国戏剧的骄傲。20世纪前叶德国最重要的剧作家是霍普特曼，最重要的导演是来自奥地利的莱因哈特，之后出现了影响极大的布莱希特叙事戏剧流派。

俄国于19世纪产生了果戈里的讽刺喜剧《钦差大臣》、奥斯特洛夫斯基的写实主义作品《大雷雨》、契诃夫的《樱桃园》，20世纪初建立起了著名的斯坦尼斯拉夫斯基导演学派。十月革命后，梅耶和德的假定性戏剧理论对世界产生了一定的影响。

北欧于19世纪后半期产生了挪威的伟大剧作家易卜生、瑞典的斯特林堡。欧洲其他国家里，比利时19世纪末兴起象征主义戏剧，代表人物为梅特林克，他的《青鸟》名噪一时；在瑞士，

20世纪初舞台美术家阿庇亚成为戏剧革新运动的先驱者，被誉为舞台灯光之父；20世纪中叶又出现迪伦马特的现实主义名作《老妇还乡》；20世纪初意大利怪诞剧作家皮兰德娄的创作，为日后的欧美现代派戏剧开辟了道路。

二、东亚和南亚戏剧

东亚和南亚有着悠久的戏剧传统，其最重要的资源是印度梵剧和中国戏曲。印度梵剧虽然在12世纪消亡，但它的诗乐舞成分和美学原则遗留到了后世，并随着佛教的向东传播，给南亚戏剧以深远影响。南亚一些国家都有比较古老的戏剧传统，大多染有印度佛教文化的色彩。东亚一些国家的戏剧则受到中国戏曲传统的影响较深，日本、韩国、越南都在这一戏剧文化圈内。

印度梵剧从12世纪随梵语文学的衰落而走向消亡以后，印度各地民间逐渐兴起了方言戏剧，它们是在印度多种方言并存的基础上产生的运用不同方言演出的戏剧，形式多样，通常都是歌舞剧，表演时载歌载舞，具有强烈的娱乐性，但从戏剧性方面考虑则比较初

级和原始，显露出质朴和粗拙。这些歌舞剧主要在祭神仪式和节日庆典时演出，演出地点为寺庙和街头广场，观众为各阶层民众。其中最早兴起的是泰米尔语"纳达迦姆"歌舞剧，有不少剧本和理论著作传世。另外泰米尔语地区还有"古拉万吉"戏、"巴尔路"戏、"跛子戏"以及街头戏流传，其内容广泛表现了当地的民间生活。孟加拉语地区有"般遮罗"歌舞剧、"裴姆拉"歌舞剧、"亚德拉"歌舞剧等。印地语地区则流行木偶戏、影戏以及以大神黑天和罗摩的本事为表现对象的民间歌舞剧。

18世纪末欧洲殖民文化侵入以后，这种情况发生了重大的改变。英国殖民当局为英国侨民在孟买建立了第一家西方剧场——维多利亚剧院，开始上演英国戏剧。印度文化界则开始用各种方言翻译西方戏剧作品，这些作品从内容到形式都对印度各地的方言戏剧产生了影响，促进了它们在舞台形式方面的改革。

在西方戏剧文化的刺激下，19世纪的印度对于戏剧艺术的热情高涨，各地的方言戏剧都走上了改革、更新之路，建立了许多新的剧团和剧院，涌现

出了自己的代表戏剧家。方言戏剧在编剧手法和技巧上、舞台形式上都向西方戏剧靠拢，开始强调冲突和高潮，强调情节性和戏剧性，呈现出明显的东西方文化混融状态。

孟加拉传统民间戏剧"贾达拉"，起源古远，大约能够追溯到古代雅利安人的祭祀仪式。其形式是载歌载舞，凭借演员的舞蹈动作和独唱、对唱来叙事抒情，表现印度古书里的神话传说以及

第八章　世界各地戏剧的发展状貌

宫廷故事等，与梵剧关系密切。18世纪中叶以后，随着西方文化的侵入，孟加拉逐渐形成现代话剧、歌剧、舞剧、诗剧等戏剧形式。

柬埔寨传统戏剧的历史也很久远，形成于吴哥王朝之初（10世纪），与印度梵剧有一定的渊源关系，例如其著名古典戏剧《林恰的故事》就有着印度史诗《罗摩衍那》的痕迹，其他古典剧目也大都为王子仙女的恋爱故事，中间总有《罗摩衍那》里的神猴哈努曼出场驱妖。柬埔寨传统戏剧分为"巴萨剧"、"依该剧"和舞剧三种样式，各自在宫廷和民间长期流传。20世纪以后，由于受法国殖民文化的影响，柬埔寨逐渐发展了西式话剧、歌舞剧。

老挝传统戏剧大约于14世纪从高棉（柬埔寨）传入，题材大多与印度神话传说、印度教以及佛经有关，表现形式有小歌剧、舞剧等。19世纪以后，老挝先受法国文化影响，后受美国文化影响，形成了现代话剧等接近西方的舞台样式。

泰国"德南万戏"于15世纪末期在印度南部民间歌舞"卡塔喀利"基础上形成，18世纪达到全盛，产生许多

剧本。后来演变为哑剧式的"孔"剧，演员戴面具，用舞蹈动作和面部表情来演示剧情，旁边则有人为之配以歌唱和念白。20世纪初，泰国戏剧在西方文化影响下出现复兴，产生了现代话剧、歌剧等戏剧样式。曼谷王朝六世王本人就翻译和改编了许多英文、法文以及梵文剧本，创作了一批话剧，并亲自登台演出。

缅甸传统戏剧有15世纪阿瓦王朝时形成的平地戏、16世纪从被征服的暹罗（泰国）带回的宫廷戏，以及一种"阿迎"歌舞剧，19世纪中期达到全盛。19世纪后期西方舞台技术传入，缅甸传统戏剧逐渐加进了现代灯光布景并吸收西方音乐舞蹈成分。20世纪30年代缅甸兴起"实验文学运动"，翻译了法国剧作家莫里哀的作品，带动了缅甸现代话剧的形成。

越南的传统戏剧受到中国的直接影响，其最古老的戏剧种类之一从剧，大约是在中国的元杂剧基础上演变而成。其另外一种传统戏剧——嘲剧，产生时间甚至早到12世纪前后。1884年法国殖民主义者占领越南，发现越南的南圻永隆省民间流传着一种说唱表演形

式。到第一次世界大战期间，殖民当局将其改良后进行演出，使改良戏剧蔚为一代之盛。战争结束后，一些赴西方留学的人员返归故土，开始将西方话剧搬上舞台。1930年以后，从剧的变异形态"小说从剧"兴起，其舞台形式朝西方戏剧靠拢，开始采用现代灯光、布景设备，剧本结构模仿西方话剧，变诗歌化的文词为散文语言。于是，越南现代剧坛也开始呈现出复杂的面貌。

朝鲜的传统戏剧种类有形成于13世纪前后、带歌舞性质的山台假面剧，形成于19世纪末、在弹词基础上演变而成的唱剧。1911年朝鲜领土被日本占领，日本的新派剧随之输入朝鲜，受其影响，朝鲜人民组织起圆觉社、革新团、唯一团等新派剧团，翻译演出日本新派剧的剧本。20年代以后，朝鲜反对帝国主义的爱国文化启蒙运动兴起，作为启蒙运动的一支，朝鲜的新剧运动也开始崭露头角。1925年8月成立的"卡普"组织（全称为朝鲜无产阶级艺术同

朝鲜戏剧《卖花姑娘》

盟），拉开了朝鲜现代文学和现代戏剧的序幕。"卡普"先后组建了新兴剧场、青服剧场、小型剧场、麦克风剧团、近代剧场和新建设剧团等，演出了众多的现代话剧。

日本新剧在第一次世界大战前后涌现出许多著名作家，如武者小路实笃、菊池宽等。20世纪20年代兴起无产阶级演剧运动，出现许多革命戏剧家，30年代遭到镇压。二战后，文学座、俳优座等一批剧团活跃在舞台上。60年代荒诞派戏剧影响到日本，随之而来的是小剧场戏剧运动。以后东京的四季剧院开始引进欧美音乐剧，发展为日本影响最大的剧院。日本古典能、狂言和歌舞伎作为国家保护的戏剧样式，成为向国民传播传统文化艺术精神的载体。

三、中西亚与北非戏剧

"中西亚与北非"这一地理区域的概念基本等同于"阿拉伯国家"的概念，为伊斯兰教影响区域。由于宗教和其他历史文化的原因，这一带的国家一般缺乏戏剧传统，只有一些初级的仪式戏剧存在。尽管公元前4世纪马其顿的亚历山大大帝的远征，曾经在中西亚和北非地区普遍撒播了古希腊悲剧和喜剧的种子，以后长久统治了这一地域的东罗马帝国也曾提倡悲剧和喜剧的演出，然而随着罗马帝国的崩溃，这一切都成了历史遗迹。

公元13、14世纪，中国的影戏和木偶戏辗转传播到这一带，在西亚、北非一些国家盛演，成为当地的传统戏剧样式，但它们不是真人演出的舞台剧。

16世纪以后，欧洲列强的势力逐渐侵入，其戏剧文化对本地发生影响，但现代戏剧的兴起则是19世纪中叶以后的事情了。当时埃及等一些国家的王室，聘请欧洲剧团前来演出。以后阿拉伯人也逐渐组织起自己的剧团，演出翻译欧洲的剧本，慢慢又有了本国人用当地语言创作的戏剧作品，模仿欧洲样式的剧场也兴建起来。

共同语言和宗教的纽带把阿拉伯戏剧连在一起，使其发展具有了一致性特征。一些学者把阿拉伯戏剧的发展分为三个阶段：新古典主义、现实主义、创造主义。19世纪末到20世纪二三十年代是新古典主义阶段，新兴的阿拉伯戏剧主要从传统的古代题材里面寻找创

作灵感，把民族史迹、部族英雄、宗教传说作为表现对象，重在渲染英雄主义、民族荣誉等情绪。这是阿拉伯戏剧的初生期。20世纪20年代以后，表现现实生活和社会问题的戏剧出现并占据重要位置，戏剧开始关注家庭、伦理、道德、人性、阶级、社会矛盾和民族矛盾等现实人生与政治问题，写实主义成为舞台的主导美学风格。这是阿拉伯戏剧的现实主义阶段，也是它的发展期。20世纪60年代以后，在西方现代主义美学思潮影响下，阿拉伯戏剧进入了实验戏剧阶段，亦即创造主义阶段。阿拉伯戏剧开始探讨戏剧与观众、戏剧与环境、戏剧与对象的新关系，探讨剧场艺术的本质内涵，象征的、抽象的舞台寓意注入了具象的舞台表达，追寻深层意义与超验感觉的内涵成为时尚，打破幻觉的叙述化、诗化尝试也引起注目。阿拉伯戏剧真正融入了世界戏剧的体系。1982年伊朗创办一年一度的"法加尔国际戏剧节"，1987年埃及创办每年一度的"开罗国际实验戏剧节"，都成为国际公认的著名戏剧节。

四、拉丁美洲戏剧

美洲印第安人创造的文化中，曾经发展起传统的戏剧形式。中美洲的玛雅文化中有一本叫作《拉比纳尔的武士》的剧本。另外一部在民间流传的古代印第安民族戏剧《萨伊科霍尔》，则用口头形式一直保留到18世纪40年代，从现今仅存的片段看，它具有情节、人物、对白、音乐和舞蹈的成分。18世纪末叶在秘鲁发现的古代印加戏剧《奥扬泰》，则是南美印第安人创建的印加古国的珍贵文化遗产。这些戏剧文本虽然不能确定写定年代，但都是欧洲文化侵入之前的遗产。西班牙、葡萄牙等欧洲殖民者的统治，结束了印第安戏剧的自在生存状态。

15世纪末哥伦布发现美洲大陆，西班牙、葡萄牙殖民者进入之后，把天主教带来，教堂戏剧于是开展起来。一些土著人信教之后，也开始学习演出圣礼剧。1533年，墨西哥用当地印第安语演出了《最后的裁判》一剧。17、18世纪墨西哥、巴西等国戏剧长期受到西班牙、葡萄牙文艺思潮的影响，出现许多模仿作品。19世纪初拉美国家先后独

巴西戏剧《军队》

立，经常演出的有新古典主义作品、浪漫主义作品，同时还有各种滑稽剧、轻歌剧和通俗民间剧在活跃。20世纪后，拉美各国的民族化和现代化戏剧运动兴起，把拉美戏剧带入现代。例如1941年智利大学成立戏剧研究所，1947年墨西哥成立国立艺术研究院，都推动了戏剧的民族化和现代化发展，把戏剧普及到民众中去。20世纪中期以后，拉美国家兴起的实验戏剧至今方兴未艾。

五、北美洲戏剧

北美洲的美国和加拿大原为英国殖民地，其戏剧传统从欧洲继承而来。

20世纪前，美国戏剧的成就远逊于散文、诗歌和小说，成为欧洲戏剧的附庸。20世纪开始，美国现实主义戏剧随政治、经济、军事实力崛起，进据世界主流位置，产生了奥尼尔、田纳西·威廉斯、阿瑟·米勒等戏剧大家和一批世界名作，纽约百老汇则日益成为世界戏剧的中心。二战以后，美国剧坛上先锋运动风起云涌，种种实验戏剧活跃于外百老汇、外外百老汇的舞台上，并波及全美、欧洲甚至全世界，引领着时代潮流的发展。百老汇音乐剧则成为世人瞩目的娱乐文化产业。

加拿大1763年沦为英国殖民地，戏剧演出1787年开始于东海岸的哈利法克斯市，以后分别有英语戏剧和法语戏剧发展起来。1926年独立后，开始重视乡土戏剧，出现了一批本土剧作家，创作出众多的作品。二战以后，为了鼓励戏剧创作，政府开始向戏剧团体和个人提供资助，设立奖项，并举办全国性的戏剧节。

六、大洋洲、黑非洲戏剧

大洋洲国家澳大利亚、新西兰都曾经是英国的殖民地，其戏剧受到英国的深厚影响。在英国人到来之前，大洋洲土著民族尚处于较为原始的部落阶段，有着原始宗教性质的仪式歌舞戏剧。澳大利亚1770年沦为殖民地，新西兰1840年沦为殖民地，英国殖民开始搬演英式戏剧，以后又有英国和美国的演员来此定居，因而此地的戏剧长期尾随英美。剧院的建立先是在大城市，澳大利亚于1796年在悉尼建成第一座剧院，新西兰于1843年在惠灵顿建成皇家维多利亚剧院，以后其他城市也都纷纷建起剧院。一些大城市的戏剧团体都和英国戏剧组织联盟，共同成立英国戏剧协会。

20世纪初叶，澳大利亚、新西兰先后独立自治，成为英联邦成员国，开始培植自己的乡土戏剧。但由于剧院大量引进英美戏剧，英国、美国的戏剧巡回演出团不断来这里进行商业演出，著名的有英国 L. 奥立弗和费雯丽领导的老维克剧团，乡土戏剧的发展不断受到冲击，创作也难以摆脱外来的影响。

20世纪后半叶,在文化民族主义思潮的支持下,乡土戏剧开始蓬勃发展。50年代,澳大利亚成立了伊丽莎白戏剧托拉斯,上演了本土作家R．劳勒的《第十七个玩偶的夏天》,并赴伦敦和纽约演出,引起轰动,以后此剧被译成多种语言在许多国家演出,获得广泛的国际声誉。这部作品成为澳大利亚现实主义戏剧成熟的标志。60年代,新西兰先后成立国家艺术顾问委员会和女王伊丽莎白二世艺术委员会,由政府投资兴建新的剧场、兴办戏剧学校、资助职业剧团的发展,带来可喜的效果。70年代,澳大利亚兴起戏剧新浪潮运动,推动了民族戏剧的发展。

黑非洲原有部落宗教歌舞戏剧存在。16世纪以后黑非洲逐渐被欧洲列强瓜分,到20世纪各国则纷纷独立。黑非洲现代戏剧的兴起在20世纪,受到西方戏剧的极大影响,但也注意吸收本土的歌舞形式。相对于世界其他地区而言,这里的戏剧活动不够兴盛。

七、国际戏剧协会

国际戏剧协会(International Theatre Institute)1948年6月成立于捷克首都布拉格,创始国有8个。现总部设在巴黎,有会员国85个。其宗旨为促进国际戏剧艺术的交流,巩固各国人民之间的和平与友谊,增进戏剧界人士之间的创造性合作。国际剧协设主席、执行委员会,执委会指定秘书长,任期4年。下设8个委员会:戏剧艺术委员会、音乐剧委员会、新戏剧委员会、剧作家委员会、戏剧教育委员会、舞蹈委员会、通讯委员会、文化个性与发展委员会。开展的活动主要有两年一次的代表大会和两年一次的国际戏剧节,出版《世界当代戏剧大百科》。各会员国均设有国际剧协该国中心。

中国自1981年2月28日加入国际剧协。国际剧协中国中心设在中国戏剧家协会。

结语：人类戏剧的未来

　　放眼未来，人类将进入一个最为奇幻的时代。人类文明由工业化阶段进入信息化阶段，而人，真正从被机器奴役的状态中解放出来，成为物质世界的主人。与之同时，艺术也从少数人的专利转变为全人类共同的日常活动。在新的社会条件下，戏剧将获得奇特的发展。

　　就舞台样式来说，未来的戏剧在呈现形态方面有着多种多样的可能性。戏剧舞台和剧场的空间造型会发生意想不到的变化，舞台与观众席的分隔被日益打破，多边形和多层次的表演区与观众席纵横交错，表演可能就在观众中间进行。戏剧越来越模糊了演戏与看戏的界限，以往那种台上演戏、台下观看的剧场形式将被多种多样的观演关系所替代，看戏的行动本身也许就是参与演戏，例如会有观众走动并参与的"行为戏剧"出现。灯光、布景、音响与转台装置全部进入电脑程控，观众席也成为舞台效果的一部分，例如某一部分观众席会突然被特殊的灯光布景所装饰，甚至被转动到剧场的另外一个部位或空间。戏剧样式进一步分化与重组，在我们所熟悉的舞台样式——话剧、歌剧、舞剧、音乐剧、戏曲、木偶剧

的基础上，又出现各种新的分化、组合与变异形态，会有新的复合型戏剧出现。英语和汉语则将成为全球使用最多的戏剧语言。

就传播渠道来说，未来的戏剧已经不再囿于剧场演出，尽管剧场会日益普遍。戏剧会找到除舞台以及电影、电视之外的新的载体。电影、电视是利用技术手段使戏剧进入特殊空间形式的传播媒体，它们的便捷实用适应了工业化时代的紧张生活节奏，因而在20世纪风靡世界。可以看到的是，21世纪在电脑网络间遨游的网上戏剧会兴盛起来，它的存在与信息时代人们自由支配时间的生存方式相吻合。人们还可以通过网络来参与设计戏剧的情节、人物和结局，甚至还可以把自己加入进去，这使网上戏剧获得新鲜的魅力。戏剧对于社会的参与方式也将走向多样化，在频繁的剧场演出仍然占据主导地位的同时，电视频道每天把全球各种精彩的演出送到千家万户，网上戏剧吸引着众多爱好者的兴趣，校园里戏剧成为学生们的重要功课，各种游艺场所甚至政治、商业、外交场所的意义表达也都随时添加进戏剧的因素。即便如此，舞台戏剧还是观众最为青睐的对象，人们可以随意选择各种交通工具到各地去观看独特的舞台戏剧演出。

就观众的参与程度来说，今后的戏剧将成为人们所熟悉、爱好、不可或缺的行为艺术种类，人们每天与它的接触频率极大地增加。人们把走进剧场视为增进和显示文化修养的标志，虽然坐在家里可以通过电视和电脑网络来参与戏剧，人们还是要每月甚至每周数次地去直接感知剧场，密集的剧场分布和便利的现代化交通条件为人们实现这一愿望提供了基础。观众已经习惯于到剧场去充任既是观众又是演员的角色，能够熟练而颇富技巧地随机配合剧情发展的需要而投入表演，并从中收获更富激情的愉悦。

总之，未来的戏剧将伴随着后工业化物质世界的发展，获得新的、更为适宜的生存空间和条件。戏剧的原初魅力——展示人生的方式、意义、价值，为人提供同情、怜悯、愤怒、恐怖、激动、兴奋、滑稽、崇高等种种情感刺激，使人从中获取心理快感——在新的时代更加为人类所需要、所渴求，这是戏剧得以获取各种发展可能性的前提。

参考书目

廖可兑:《西欧戏剧史》,北京:中国戏剧出版社,1981。

吴光耀:《西方演剧史论稿》,北京:中国戏剧出版社,1989。

余秋雨:《戏剧理论史稿》,上海文艺出版社,1983。

陈世雄:《现代欧美戏剧史》,成都:四川教育出版社,1994。

李万钧、陈雷:《欧美名剧探魅》,福州:海峡文艺出版社,1986。

刘彦君:《东西方戏剧进程》,北京:文化艺术出版社,1997。

《中国大百科全书·戏剧》,北京:中国大百科全书出版社,1989。

《中国大百科全书·外国文学》,北京:中国大百科全书出版社,1989。

周一良等主编:《世界通史》,北京:人民出版社,1964。

《剑桥艺术史》,罗通秀、钱乘生译,北京:中国青年出版社,1991。

朱狄:《艺术的起源》,北京:中国社会科学出版社,1982。

邓福星:《艺术前的艺术》,济南:山东文艺出版社,1986。

陈同燮:《希腊罗马简史》,济南:山东教育出版社,1982。

顾准:《希腊城邦制度》,北京:中国社会科学出版社,1982。

朱龙华:《希腊艺术》,上海人民美术出版社,1962。

朱光潜:《悲剧心理学》,北京:人民文学出版社,1985。

陈洪文、水建馥编选:《古希腊三大悲剧家研究》,北京:中国社会科学出版社,1986。

程孟辉:《西方悲剧学说史》,北京:中国人民大学出版社,1996。

崔连仲：《从佛陀到阿育王》，沈阳：辽宁大学出版社，1991。

季羡林：《中印文化关系史论文集》，北京：生活·读书·新知三联书店，1982。

许地山：《印度文学史》，上海：商务印书馆，1930。

金克木：《梵语文学史》，北京：人民文学出版社，1964。

季羡林主编：《简明东方文学史》，北京大学出版社，1988。

梁潮等：《新东方文学史》，桂林：广西师范大学出版社，1990。

季羡林主编：《印度古代文学史》，北京大学出版社，1991。

梁容若：《中日文化交流史论》，北京：商务印书馆，1985。

王爱民、崔亚南：《日本戏剧概要》，北京：中国戏剧出版社，1982。

《日本狂言选》，申非译，北京：人民文学出版社，1980。

中国戏曲研究院编：《中国古典戏曲论著集成》一至十集，北京：中国戏剧出版社，1980。

《王国维戏曲论文集》，北京：中国戏剧出版社，1984。

周贻白：《中国戏剧史》上、中、下册，北京：中华书局，1953。

周贻白：《中国戏剧史长编》，北京：人民文学出版社，1960。

周贻白：《中国戏曲发展史纲要》，上海古籍出版社，1979。

张庚、郭汉城主编：《中国戏曲通史》上、中、下册，北京：中国戏剧出版社，1980、1981。

叶长海：《中国戏剧学史稿》，上海文艺出版社，1986。

夏写时：《论中国戏剧批评》，济南：齐鲁书社，1988。

刘彦君：《栏杆拍遍——古代剧作家心路》，北京：文化艺术出版社，1995。

廖奔：《中国古代剧场史》，郑州：中州古籍出版社，1996。

廖奔：《中华文化通志·戏曲志》，上海人民出版社，1998。

廖奔、刘彦君：《中国戏曲发展史》一、二、三、四册，太原：山西教育出版社，2000。

北京市艺术研究所、上海市艺术研究所编著：《中国京剧史》，北京：中国戏剧出版社，1999。

李肖兵等编：《中国戏剧起源》，上海：知识出版社，1990。

曲六乙、李肖兵编：《西域戏剧与戏剧的发生》，乌鲁木齐：新疆人民出版社，1992。

《中国大百科全书·戏曲曲艺卷》，北京：中国大百科全书出版社，1983。

徐沁君校：《新校元刊杂剧三十种》上、下册，北京：中华书局，1980。

［明］臧懋循：《元曲选》一、二、三、四册，北京：中华书局，1979。

隋树森：《元曲选续编》一、二、三册，北京：中华书局，1980。

隋树森:《全元散曲》上、下册，北京：中华书局，1991。

《关汉卿戏剧集》，北京：人民文学出版社，1976。

[明]毛晋:《六十种曲》一至十册，北京：中华书局，1982。

戴不凡:《论崔莺莺》，上海文艺出版社，1981。

[元]王实甫:《西厢记》，上海古籍出版社，1981。

戴不凡:《论古典名剧琵琶记》，北京：中国青年出版社，1957。

《元本〈琵琶记〉校注》，钱南扬校注，上海古籍出版社，1980。

《汤显祖诗文集》上、下册，上海古籍出版社，1982。

《汤显祖研究论文集》，北京：中国戏剧出版社，1984。

[清]洪升:《长生殿》，北京：人民文学出版社，1983。

孟繁树:《洪升及〈长生殿〉研究》，北京：中国戏剧出版社，1985。

[清]孔尚任:《桃花扇》，北京：人民文学出版社，1982。

中国艺术研究院戏曲研究所编:《中国戏曲理论研究文选》，上海文艺出版社，1985。

《戏剧美学论集》，上海文艺出版社，1983。

隗芾等编:《戏曲美学论文集》，北京：中国戏剧出版社，1987。

孙家琇:《论莎士比亚四大悲剧》，北京：中国戏剧出版社，1988。

贺祥麟等:《莎士比亚研究文集》，西安：陕西人民出版社，1982。

柳鸣九主编:《从现代主义到后现代主义》，北京：中国社会科学出版社，1994。

文化部教育局编:《西方现代哲学与文艺思潮》，上海文艺出版社，1987。

《莎士比亚全集》，朱生豪译，北京：中国戏剧出版社，1996。

《莫里哀喜剧》一、二、三集，李健吾译，长沙：湖南人民出版社，1982。

《歌德戏剧集》，钱春绮等译，北京：人民文学出版社，1984。

《雨果戏剧选》，许渊冲译，北京：人民文学出版社，1986。

《易卜生戏剧四种》，潘家洵译，北京：人民文学出版社，1978。

《契诃夫戏剧集》，焦菊隐译，上海：平明出版社，1954。

陈世雄、周宁:《20世纪西方戏剧思潮》，北京：中国戏剧出版社，2000。

张容:《荒诞、怪异、离奇——法国荒诞派戏剧研究》，北京：社会科学文献出版社，1995。

周维培:《现代美国戏剧史》，南京：江苏文艺出版社，1997。

周维培:《当代美国戏剧史》，南京大学出版社，1999。

杨敏主编:《东欧戏剧史》，北京：文化艺术出版社，1996。

杜定宇编：《西方名导演论导演与表演》，北京：中国戏剧出版社，1992。

《奥尼尔戏剧研究论文集》，北京：中国戏剧出版社，1988。

陈世雄：《三角对话：斯坦尼、布莱希特与中国戏剧》，厦门大学出版社，2003。

《布莱希特论戏剧》，丁扬忠等译，北京：中国戏剧出版社，1990。

曹路生：《国外后现代戏剧》，杭州：江苏美术出版社，2002。

周小川、肖梦等：《音乐剧之旅》，北京：新世界出版社，1998。

黄定宇：《音乐剧概论》，北京：中国戏剧出版社，2003。

汪义群编：《西方现代戏剧流派作品选》一、二、三册，北京：中国戏剧出版社，1991、1992。

《萨特戏剧集》上、下册，袁树仁等译，北京：人民文学出版社，1985。

《布莱希特选集》，冯至等译，北京：人民文学出版社，1959。

《阿瑟·密勒剧作选》，陈良廷译，上海译文出版社，1980。

《古典文艺理论译丛》一至十辑，北京：人民文学出版社，1961—1964。

伍蠡甫主编：《西方文论选》上、下册，上海译文出版社，1979。

伍蠡甫：《欧洲文论简史》，北京：人民文学出版社，1988。

郑春苗：《中西文化比较研究》，北京语言学院出版社，1994。

陆润堂、夏写时编：《比较戏剧论文集》，北京：中国戏剧出版社，1988。

中国戏剧家协会编：《亚洲传统戏剧国际讨论会论文集》，北京：中国戏剧出版社，1993。

蓝凡：《中西戏剧比较论稿》，上海：学林出版社，1992。

牛国玲：《中外戏剧美学比较简论》，北京：中国戏剧出版社，1994。

郭英德：《优孟衣冠与酒神祭祀》，石家庄：河北人民出版社，1994。

葛一虹主编：《中国话剧通史》，北京：文化艺术出版社，1990。

黄会林：《中国现代话剧文学史略》，合肥：安徽教育出版社，1990。

张炯主编：《新中国话剧文学概观》，北京：中国戏剧出版社，1990。

田本相主编：《中国现代比较戏剧史》，北京：文化艺术出版社，1993。

朱颖辉：《当代戏曲四十年》，北京：文化艺术出版社，1993。

孙庆升：《中国现代戏剧思潮史》，北京大学出版社，1994。

谢柏梁：《中国当代戏曲文学史》，北京：中国社会科学出版社，1995。

王新民：《中国当代戏剧史纲》，北京：社会科学文献出版社，1997。

高义龙、李晓主编：《中国戏曲现代戏史》，上海文化出版社，1999。

胡星亮：《中国话剧与中国戏曲》，上海：学林出版社，2000。

刘彦君、廖奔：《中国戏剧的蝉蜕》，北京：文化艺术出版社，1989。

廖奔：《戏剧：中国与东西方》，台北：学海出版社，1999。

廖奔：《廖奔戏剧时评》，开封：河南大学出版社，2001。

《曹禺剧本选》，北京：人民文学出版社，1954。

《中国话剧50年剧作选》，北京：中国戏剧出版社，2000。

[美]布罗凯特：《世界戏剧艺术欣赏——世界戏剧史》，胡耀恒译，北京：中国戏剧出版社，1987。

[苏]阿·维·雷柯夫：《舞台美术概要》上、下册，张守慎译，北京：人民美术出版社，1963。

[英]阿·尼柯尔：《西欧戏剧理论》，徐士瑚译，北京：中国戏剧出版社，1985。

[美]J. L. 斯泰恩：《现代戏剧的理论与实践》一、二、三册，周诚、郭健等译，北京：中国戏剧出版社，1986、1989、1989。

[英]爱德华·麦克诺尔·伯恩斯：《世界文明史》，罗经国等译，北京：商务印书馆，1988。

[英]泰勒：《原始文化》，蔡江浓编译，杭州：浙江人民出版社，1988。

[英]弗雷泽：《金枝》，徐育新译，北京：中国民间文艺出版社，1987。

[英]马林诺夫斯基：《巫术、科学、宗教与神话》，李安宅译，北京：中国民间文艺出版社，1986。

[法]列维·布留尔：《原始思维》，丁由译，北京：商务印书馆，1986。

[法]热尔曼·巴赞：《艺术史》，刘明毅译，上海人民美术出版社，1989。

[美]罗伯特·莱顿：《艺术人类学》，靳大成等译，北京：文化艺术出版社，1992。

[英]罗宾·乔治·科林伍德：《艺术原理》，王至元、陈华中译，北京：中国社会科学出版社，1985。

[德]格罗塞：《艺术的起源》，蔡慕晖译，北京：商务印书馆，1984。

[古希腊]希罗多德：《历史》，王嘉隽译，北京：商务印书馆，1959。

[古希腊]阿里安：《亚利山大远征记》，李活译，北京：商务印书馆，1979。

[古希腊]亚理士多德：《诗学》，罗念生译，北京：人民文学出版社，1962。

[英]劳斯：《希腊的神与英雄》，周遐寿译，北京：文化生活出版社，1950。

[德]斯威布：《希腊的神话和传说》，楚图南译，北京：人民文学出版社，1958。

[古希腊]荷马：《奥德修记》，杨宪益译，上海译文出版社，1979。

[古罗马]贺拉斯：《诗艺》，杨周翰译，北京：人民文学出版社，1962。

[德]尼采：《悲剧的诞生》，周国平译，北京：生活·读书·新知三联书店，1987。

《埃斯库罗斯悲剧二种》，罗念生译，北京：人民文学出版社，1961。

《索福克勒斯悲剧二种》，罗念生译，北京：人民

文学出版社，1979。

《阿里斯多芬喜剧集》，罗念生等译，北京：人民文学出版社，1954。

［印］R. 塔帕尔：《印度古代文明》，林太译，杭州：浙江人民出版社，1990。

［印］首陀罗迦：《小泥车》，吴晓铃译，北京：人民文学出版社，1957。

［印］迦梨陀娑：《沙恭达罗》，季羡林译，北京：人民文学出版社，1956。

［印］戒日王：《龙喜记》，吴晓铃译，北京：人民文学出版社，1956。

［日］石田一良：《日本文化》，许极炖译，上海外语教育出版社，1989。

［日］井上清·铃木正四：《日本近代史》，杨辉译，北京：商务印书馆，1959。

［美］本尼迪克特：《菊花与刀》，孙志民等译，杭州：浙江人民出版社，1987。

［日］木宫泰彦：《日中文化交流史》，胡锡年译，北京：商务印书馆，1980。

［日］西乡信纲等：《日本文学史》，佩珊译，北京：人民文学出版社，1978。

［日］河竹繁俊：《日本演剧全史》，东京：岩波书店，1959。

［日］茨木宪：《日本新剧小史》，东京：未来社，1961。

［日］佐藤恭子：《日本现代演剧》，莫斯科艺术出版社，1973。

［日］山本有三：《日本戏曲集》，章克标译，上海：中华书局有限公司，1934。

［日］青木正儿：《中国近世戏曲史》，王古鲁译，北京：作家出版社，1958。

［英］莫罗佐夫：《论莎士比亚》，朱富扬译，北京：文化艺术出版社，1987。

［苏］阿尼克斯特：《莎士比亚评传》，安国梁译，北京：中国戏剧出版社，1984。

［德］歌德：《浮士德》，郭沫若译，北京：人民文学出版社，1959。

［美］库尔特·萨克斯：《世界舞蹈史》，郭明达译，上海音乐出版社，1992。

［美］瓦雷尔·索雷尔：《西方舞蹈文化史》，欧建平译，北京：中国人民大学出版社，1996。

［美］理查德·克劳斯：《芭蕾简史》，郭明达译，上海文艺出版社，1982。

［法］保·朗多尔米：《西方音乐史》，朱少坤等译，北京：人民音乐出版社，1995。

［英］休·亨特等：《近代英国戏剧》，李醒译，北京：中国戏剧出版社，1987。

［苏］帕·马尔科夫等：《论梅耶荷德戏剧艺术》，孙维善等译，文化艺术出版社，1987。

［法］安托南·阿尔托：《残酷戏剧——戏剧及其重影》，桂裕芳译，北京：中国戏剧出版社，1993。

［英］彼得·布鲁克：《空的空间》，邢历译，北京：中国戏剧出版社，1988。

［英］阿诺德·P. 欣契利夫：《荒诞派》，樊高月译，哈尔滨：北方文艺出版社，1988。

［苏］T. 苏丽娜：《斯坦尼斯拉夫斯基与布莱希特》，中平译，北京大学出版社，1986。

［美］理查德·谢克纳：《环境戏剧》，曹路生译，

北京：中国戏剧出版社，2001。

[英]阿伦·布洛克：《西方人文主义传统》，董乐山译，北京：生活·读书·新知三联书店，1997。

[美]雷纳·韦勒克：《近代文学批评史》第一卷，杨岂深、杨自伍译，上海译文出版社，1987。

[英]彼得·福克纳：《现代主义》，邹羽译，哈尔滨：北方文艺出版社，1988。

[日]中村元：《比较思想论》，吴震译，杭州：浙江人民出版社，1987。

Sheldon Cheney, *Stage Decoration*, New York: The John Dad Company, 1928.

Lee Simonson, *The Stage is Set*, New York: Harcourt Brace and Company, 1933.

Margot Berthold, *The History of World Theater*, New York: The Continuum Publishing Company, 1991.

R.C.Flickinger, *The Greek Theater and It's Drama*, Chicago, 1918.

P.W.Harsh, *A Handbook of Classical Drama*, Stanford, 1948.

H.D.F.Kitto, *Greek Tragedy, A Literary Study*, Methuen, 1939.

G.Thomson, *Aeschylus and Athens, A Study in the Social Origins of Drama*, London, 1950.

G.Norwood *Essays on Euripidean Drama*, 1954.

G.Murray, *Euripides and His Age*, New York, 1965.

W.N.Bales, Euripides, *A Student of Human Nature*, New York, 1965.

K.Lever, *The Art of Greek Comedy*, Methuen, 1956.

L.E.Lord, *Aristophanes, His Plays and Influence*, New York, 1964.

C.H.Whitman, *Aristophanes and Comic Hero*, Cambridge, Mass, 1964.

G.Norwood, *Plautus and Terence*, New York, 1963.

E.Segal, *Roman Laughter, the Comedy of Plautus*, Cambridge, Mass, 1968.

R.M.Gummere, *Seneca the Philosipher, and His Modern Message*, Boston, 1922.

C.W.Mendell, *Our Seneca*, Hamden, 1968.

Chandra Bhan Gupta, *The Indian Theatre*, Banaras: Motilal Banarasidass Publishers and Booksellers 1954.

The Riverside Shakespeare, 2nd Edition, Boston: Houghton Mifflin Company, 1997.

P.Fraenkl, *Ibsens Veitil Drama*, Oslo, 1955.

D.Haakonsen, *Henrik Ibsens Realism*, Oslo, 1957.

G.Brandes, *Henrik Ibsens*, London, 1899.

G.B.Shaw, *The Quintessence of Ibsenism*, London, 1932.

H.Koht, *The Life of Ibsens*, New York, 1970.

Leonard C.Pronko, *Theater East and West*, Berkeley: University of California Press, 1967.

International Theatre Institute, *The World of Theatre*, Bangladesh: Kamala Printers, 2003 Edition.